KB074631

김홍도 새로움

김홍도 새로움

2024년 1월 25일 초판 1쇄 발행
2024년 8월 10일 초판 2쇄 발행

지은이	정병모
펴낸이	김영애
편집	전상희 ∣ 김배경
디자인	정민아
펴낸곳	SniFactory(에스앤아이팩토리)
등록일	2013년 6월 3일
등록	제2013-00163호
주소	서울시 강남구 삼성로96길 6 엘지트윈텔 1차 1210호
전화	02. 517. 9385
팩스	02. 517. 9386
이메일	dahal@dahal.co.kr
홈페이지	www.snifactory.com

ISBN	979-11-91656-28-2 03600
가격	42,000원

무엇을 그려도 색다르게 표현하는 천재화가 김홍도 　　　　정병모 지음

김홍도

새로움

다할미디어

차례

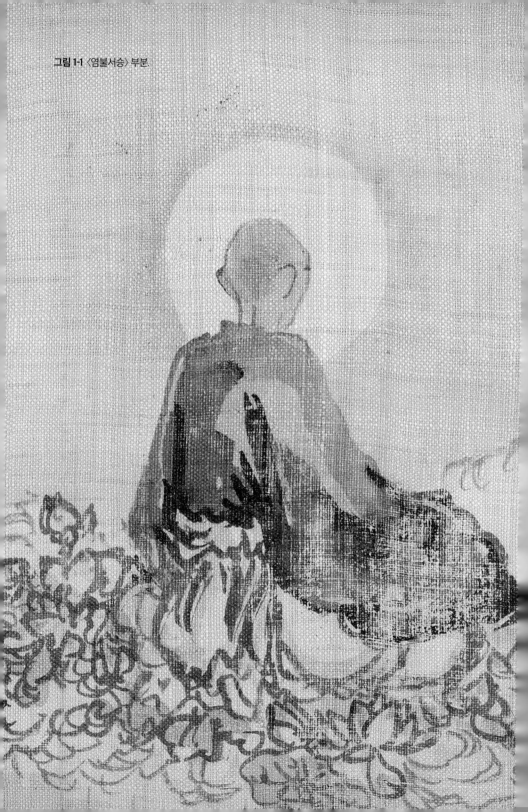

왜, 새로움인가?

뒷모습에 담긴 진실

2021년 12월 19일 국립중앙박물관에서 열린 한국미술사연구소 학회가 끝난 뒤, 홀가분한 마음으로 "조선의 승려 장인"이라는 전시를 관람했다. 볼거리도 많고 전시기법도 뛰어났다. 감동을 안고 커튼을 걷고 전시실 밖으로 나오려 순간, 예기치 않은 작품 하나가 피날레를 장식했다. 김홍도金弘道(1745~1806?)의 선종화 〈염불서승念佛西昇〉(그림 1)이다. 극적인 전시효과다.[1]

　문득 깨달음의 순간, 뒷모습으로 표현한 것부터 범상치 않다. 사변적인 판단에 좌우되기 쉬운 앞모습 대신 좀 더 솔직한 뒷모습을 선택했다. 프랑스 현대 문학의 거장 미셸 투르니에Michel Tournier(1924~2016)는 뒤쪽이 진실이라고 말하지 않았던가. 등은 거짓말을 할 줄 모른다. 앞모습이 의식의 표현이라면, 뒷모습은 무의식의 표현이기 때문이다.[2]

　그러나 달마대사상처럼 뒷모습을 그린 상은 더러 있지만, 목덜미에서 깨달음의 절정을 잡아낸 것은 김홍도의 날카로운 관찰력이다. 스님들이 수행할 때 청량골淸凉骨을 바짝 세우면 두 줄기의 긴장된 목선이 드러나는데, 어디에도 치우치지 않고 정곡을 꿰뚫어버린 경지를 보여준다. 보름달을 광배로 삼고 구름을 대좌로 삼아 깨달음의 환희를 연출했다. 깨달음의 크기는 빛나는 광배로 나타내고, 성스러움의

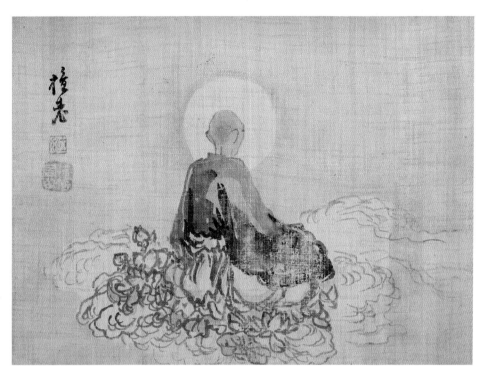

그림 1 김홍도, 〈염불서승〉, 모시에 옅은 채색, 20.8×28.7㎝, 간송미술문화재단 소장.

높이는 연꽃대좌로 표현한다. 긴장된 목덜미와 환하게 빛나는 보름달의 조응에서 우주적 숭고미를 느낀다.

하지만 등 뒤에 살포시 내려앉은 달빛의 서정은 숨 막히는 긴장감을 눈 녹듯 스르르 풀어준다. 더더구나 보일락말락 작은 점으로 오른쪽 눈썹 끝을 살짝 표시하여 우리에게 미소까지 머금게 한다. 김홍도의 유머다.

한강의 노량진[노들나루]으로 추정되는 곳에서 뱃사공을 애타게 기다리는 한 무리의 사람들이 있다. 강 가운데 섬은 중지도[노들섬]이고, 강 건너 보이는 산은 상도동 터널이 지나는 산자락이고, 그 뒤에 보이는 산은 인왕산 줄기로 보인다. 김홍도의 〈나루터〉(그림 2) 장면이다. 갓을 쓰고 사내종이 끄는 나귀를 탄 이는 그림 여행을 떠난 화가 김홍도로 짐작된다. 이 그림이 실려 있는 〈행려풍속도 行旅風俗圖〉 병풍을 보면, 김홍도와 같은 나그네가 삶의 현장을 돌아다니며 그곳에

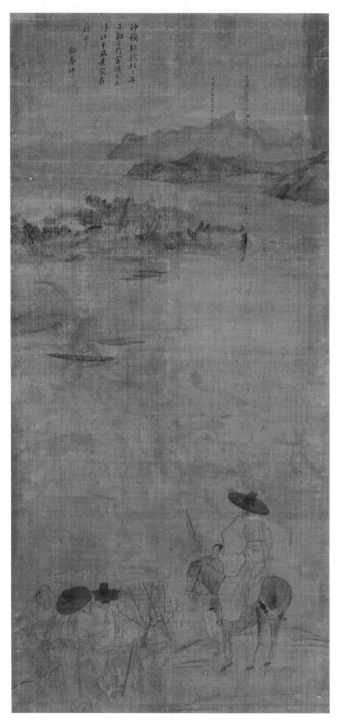

沙橫截龍拖之舟
于野三所客偃之志
淸江千里業院在
昨丹

園本計

그림 2 김홍도,
〈나루터〉, 〈행려풍속도〉,
1778년, 비단에 옅은 채색,
90.9×42.9㎝,
국립중앙박물관 소장.

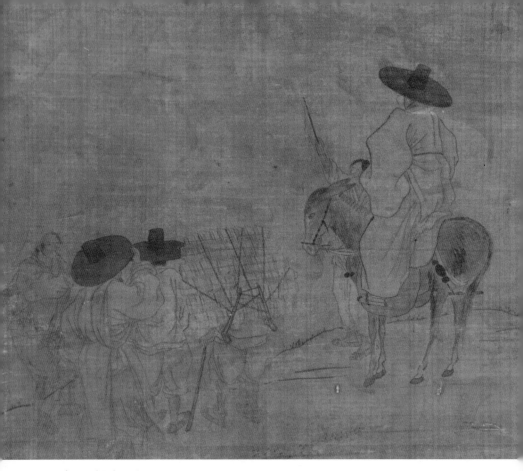

그림 2-1 〈나루터〉 부분.

서 벌어지는 여러 가지 삶의 양태를 스케치하듯 화폭에 담았다.

　"어이" 사내종은 채찍을 높이 들고 목소리를 한껏 높여 뱃사공을 부른다. 신분이나 나이에 상관없이 뱃사공을 부를 때 지르는 소리다. 그 옆에는 그릇을 산더미처럼 진 지게꾼과 갓을 쓰고 짚신을 신고 먼 길을 재촉하는 양반들이 신분고하를 막론하고 함께 모여 있다. 나룻배를 기다리는 뒷모습도 신분의 차별이 없는 수평적 관계다. 나루에서는 누구나 평등하다.

　그런데 왼쪽에 삿갓을 쓰고 곰방대를 물고 있는 등짐장수는 뱃사공만을 바라보는 이들을 의아한 눈초리로 쳐다본다. "기다리면 올 텐데, 뭘 그리 애타게

바라보는 것일까? 에라, 나는 담배나 한 대 피워야겠다." 그의 자세에는 여유와 자유로움이 넘쳐난다.

나루터의 기다림 속에는 안타까운 마음과 여유로운 마음이 교차한다. 기다림으로 보면, 뒷모습이 앞모습보다 더 애가 탄다. 김홍도는 사람들의 심리를 적확하게 꿰뚫어서 기다림이 있는 나루터의 풍경을 극적으로 표현했다. 뒷모습은 애틋한 기다림이다.

조선 회화의 패러다임을 바꾸다

김홍도는 무엇을 그려도 색다르게 표현한 화가다. 일상적 삶에서 가치와 아름다움을 찾아냈고, 우리의 시야를 넓히고 의식을 확장하며, 시각의 초점과 관심의 방향을 바꾸었다. 그는 조선 회화의 패러다임을 바꾼 화가다. 세상과 자신을 보는 방식을 지속적으로 바꿔나갔다. 이전의 구태의연한 회화에서 탈피해 혁신적인 회화세계를 모색했다. 그는 혁신을 통해 새로운 가능성을 제시했고, 다른 사람들을 영감으로 이끌어갔다. 그가 창안한 새로운 그림은 후대 화단에 새로운 모델이 되어서 조선 말기에 성행한 민화에까지 영향을 미쳤다.

김홍도는 한국에서 대중적인 인기가 가장 높은 국민화가다.[3] 200여 년이 지난 지금도 김홍도는 서민적인 풍속화를 통해서 국민화가로서 사랑받고 있다. 그 계기가 된 것이 〈씨름〉, 〈서당〉과 같은 풍속화다. 서민적이고 친근하고 해학적인 그림을 통해 누구나 좋아하는 화가가 된 것이다. 김홍도는 누구보다 삶에서 우러난 그림을 그렸다. 회화에 대한 그의 인식은 삶에 근거를 두고 있다. 1970, 80년대 민주화에 대한 열망과 더불어 서민 생활을 그린 풍속화가라는 점이 오늘날 그를 국민화가로 등극시킨 계기가 되었다.

김홍도 연구자들은 이보다는 김홍도가 가장 한국적인 화가라는 점을 강조했다. 우리 시대의 최고 안목인 최순우(1916~1984)가 「단원의 봄시내」에서 다음

과 같이 말했다.

"단원 김홍도가 그린 풍경화처럼 한국 산천의 구성진 아름다움을 실감나게 표현한 작품은 드물다. 겸재의 작품 중에도 한국의 산천을 사생한 그림이 많기는 하지만 한국적인 자연의 미묘한 서정을 흥건하게 표현한 점으로는 단원 김홍도의 산수화를 따를 수가 없다."[4]

오주석(1956~2005)은 김홍도를 '조선적인, 너무나 조선적인 화가'라고 명명하고 "조선의 산천이나 풍속을 그린 그림은 말할 것도 없고, 중국의 고사인물이나 정형산수를 그린 작품에서도 우리의 멋과 맛은 늘 넉넉하게 우러났다"[5]고 평가했다. 진준현은 김홍도의 화풍이 개성적이면서 우리나라의 산수, 자연, 풍물의 관찰과 사생에서 형성되었기에 가장 한국적인 화가라고 보았다.[6] 유홍준은 조선 회화의 정형을 창출한 면을 주목하여 오주석처럼 '조선적인 가장 조선적인 화가'라고 규정했다.[7]

한국 화가가 한국적인 그림을 그린 것은 너무나 당연한 일이다. 한국에서 태어나 활동하는 화가는 정도의 차이가 있을지언정 숙명적으로 한국적일 수밖에 없다. 그런데 굳이 한국적인 것을 강조한 이유는 무엇일까? 조선 전기의 화단에 워낙 중국풍이 성행했기에 조선 후기의 진경산수화나 풍속화처럼 '조선풍朝鮮風' 그림들이 돋보인다. 조선 500년 허리쯤인 임진왜란부터 병자호란까지 4차례에 걸쳐 벌어진 전쟁 이후, 조선 후기 문화계는 주체 의식을 통해서 예술과 문화의 경쟁력을 키우는 흐름으로 변했다.[8]

하지만 가장 한국적인 그림을 그렸다는 것이 예술적으로 가장 뛰어난 화가라는 평가를 의미하지는 않는다. 한국적이냐 아니냐는 예술적 차원의 문제라기보다는 사회문화적 성격의 이슈이기 때문이다. 김홍도에 대한 담론을 한국이라는 카테고리에 가두기보다는 진정 그가 성취한 예술세계가 무엇인지를 밝히는 일에 주목할 필요가 있다.

정신이 법도 가운데서 훨훨 날아다니는 경지

우리가 김홍도를 좋아하는 이유는 단순히 서민의 풍속화를 그리고 한국적인 그림을 그린 것이 아니라, 그가 혁신적인 회화로 조선 후기 화단을 변화시켰기 때문이다. 당대의 기록을 보면, 김홍도의 작품세계가 창의적이란 평가가 지배적이다. 안산에서 성호 이익의 학문을 계승했던 이익의 조카 이용휴李用休(1708~1782)도 김홍도에 대해 독학으로 창출한 '신의新意'를 높이 평가했다. 이 책의 제목으로 삼은 "새로움"이란 말은 바로 신의에서 따온 것이다.

"사능 김홍도 군은 능히 스승 없이 자득한 지혜로 새로운 뜻을 처음 내어 붓이 다다르는 곳마다 신묘함을 더불어 갖췄다."[9]

스승인 강세황姜世晃(1713~1791)은 '활천황闊天荒'이란 엄청난 단어를 써가며 김홍도에 대한 칭찬의 포문을 열었다. "우리나라 400년 동안 '활천황'을 열었다."[10] 활천황이란 혼돈 상태의 천지를 연다는 의미이고, 아무도 하지 못하는 일을 개척했다는 뜻이다. 김홍도의 창의성과 혁신성에 대한 최대의 찬사다. 강세황의 칭찬 릴레이는 계속되었다.

"창의創意를 홀로 얻어 자연의 조화를 교묘히 빼앗는 데에 이른 것은 어찌 하늘이 내린 기이함이 아니며 세속을 멀리 뛰어넘는 것이 아니겠는가."[11]

자연의 조화를 빼앗은 창의성, 하늘이 내린 기이함, 세속을 멀리 뛰어넘는 고상함이 김홍도의 작품에 깃들어 있다고 했으니, 의례적인 비유임을 감안하더라도 32세나 어린 제자 김홍도에게 이런 찬사를 쏟아낸 것에서 그에 관한 아낌이 각별했음을 알 수 있다. 자연의 조화를 빼앗는 김홍도의 천재성은 높은 인품에서

비롯되었고, 신선처럼 기품이 있으며, 사람됨이 그림 속에 고스란히 표출되었다고 보았다. 그는 더할 나위 없는 감탄으로 마무리 지었다.

"진실로 신령스러운 마음과 지혜로운 머리로 천고의 묘한 이치를 홀로 깨치지 않고서는 어찌 능히 이렇게 할 수 있으리오."

혁신은 묵은 규범, 주제, 방식 등을 새롭게 바꾸는 것이다. 조선 후기 미술평론가라 할 수 있는 이규상李圭象(1727~1799)이 「화주록畵廚錄」에서 평한 말이 절묘하다.

"정신이 법도 가운데서 자유로이 훨훨 날아다니는 경지다."[12]

어느 누구도 김홍도의 예술세계를 이보다 감동적이고 적확하게 표현하지 못했다. 혁신은 자유로움에서 피어난다. 그림의 법도라는 테두리 안에서 자유롭게 훨훨 날아다니는 경지라 했으니, 장자가 말한 꿈속의 나비[胡蝶夢]처럼 자유자재의 예술세계를 펼친 것을 말한다.

과연 김홍도의 작품세계에서 어떤 점이 혁신적일까? 그는 국가의 회화 업무에 종사하는 궁중화원이었다. 어떻게 그려야 한다는 규범에 충실해야 하는 궁중화원인데, 어떻게 혁신적인 그림을 창출할 수 있었을까? 이런 변화는 김홍도 혼자만으로 가능한 일은 아니다. 스승인 강세황의 이론적 배경과 끝없는 후원이 있었고, 새로운 회화를 통해서 혁신적인 세상을 꿈꿨던 정조의 절대적인 지원이 있었기에 가능했다.

정조는 "김홍도는 그림을 잘 그리는 사람이라 그의 이름을 안 지 오래되었다. 30년 전에 그가 어진을 그린 이후로는 그림 그리는 모든 일에 대해서 다 그에게 주관하게 했다"[13]고 밝혔다. 김홍도는 정조의 중요한 회화 일을 도맡아 그렸다.

김홍도가 보여준 창의성은 정조의 열린 마음속에서 가능했던 일이다. 그는 정조의 개혁정치에 걸맞은 혁신적인 그림을 창안했다. 조희룡은 「김홍도전金弘道傳」에서 "단원이 그림 한 장 낼 때마다 곧 임금의 눈에 들었다"라고 밝혔다.[14] 김홍도 역시 정조가 미천한 자신을 버리지 않은 것에 감동해 밤중에 감격의 눈물을 흘리며 어찌해야 보답할 수 있는지 모르겠다고 말했다.[15] 왕과 화원이 한마음으로 움직였다. 정조와 김홍도는 조선시대 회화 역사상 왕과 화원 사이에 이루어진 최고의 앙상블이다.

김홍도는 혁신과 변화로 조선시대 화단에 우뚝 섰다. 새로운 제재를 개발하고 인습적인 형식을 과감하게 바꾸었다. 그는 시대의 운을 타고난 풍운아였다. 만일 그가 좀 더 일찍 태어나 보수적인 회화관을 가진 영조 때 활약했다면, 과연 지금의 김홍도가 있었을지 의문이다. 마치 콜럼버스가 이사벨 여왕의 후원 덕분에 신대륙 발견이라는 역사적인 위업을 이루었듯이, 개혁군주 정조의 시대였기에 혁신화가 김홍도가 가능했던 것이다.

그는 평범한 것에서 인생의 진정한 즐거움을 찾았고, 사회의 부조리를 개혁하고 누구나 평등하게 사는 세상을 꿈꿨으며, 인간의 세계와 신의 세계를 자유롭게 넘나들었고, 낙관적 세계관을 기반으로 서정적 정취를 펼쳤으며, 종교적 체험과 초월적 세계에 대한 깊은 성찰을 나타냈다. 전통 회화의 계승과 혁신이라는 두 방향 사이에서 그가 이룩한 회화적 성취는 이전과 달리 창의적이고 낭만주의적인 성향을 보였다.

1부
천재화가 김홍도

1
강세황을 보면, 김홍도가 보인다

안산에서 강세황에게 그림을 배우다

"젖니 가는 나이垂齠에 내 문하에 다니고 그의 재능을 칭찬하고 그에게 그림 그리는 비법인 화결畵訣을 가르쳐주었다."[16]

강세황(그림 3)은 그가 쓴 김홍도 평전인 「단원기檀園記」에서 자기 집에서 어린 김홍도에게 그림 비법을 가르쳤다고 밝혔다. 이 구절은 강세황과 김홍도의 관계, 김홍도와 안산의 관계를 알 수 있는 중요한 팩트다. 강세황은 조선 후기 미술계의 총수이고, 김홍도는 한국의 으뜸가는 화가다. 안산에서 이루어진 두 사람의 스승과 제자로서의 만남은 한국회화사 최고의 행운이다.

젖니 가는 나이를 현대의 기준으로 보면 6세에서 13세까지 정도가 되지만, 여기서는 구체적인 나이를 말하기보다는 '어렸을 적'을 말하는 관용적 표현이다. 김홍도가 어린 시절 강세황에게 그림을 배운 곳은 안산이다.

강세황은 1744년(32세)부터 1774년(62세)까지 30년 동안, 안산에서 처가살이했다. 서울에서 태어난 그는 어머님의 삼년상을 치른 뒤 경제적인 문제 때문에 안산으로 이사했다. 그가 머물렀던 집은 서너 칸에 비바람도 제대로 막지 못하는 집이었다고, 넷째 아들 강빈이 회고했다.[17] 정작 강세황은 여덟아홉 칸의 오래

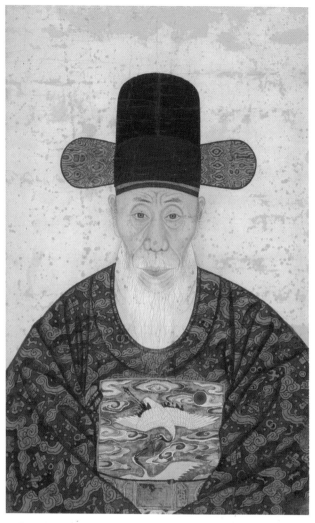

그림 3 〈강세황 초상〉, 종이에 채색, 50.9×31.5㎝, 국립중앙박물관 소장.

된 집이라고 언급했는데, 자존심상 칸수를 조금 늘린 것이 아닌가 하는 생각도 든다.[18] 아무튼 그는 30년 동안 안산에서 가난한 형편임에도 불구하고, 생활은 돌보지 않고 책을 읽고 글을 짓고 그림을 그리며 풍류의 세월을 보냈다. 강세황의 집은 수암동 옛 김우중 별장이라는 설과 청문당 부근이라는 설이 있다.[19]

강세황은 할아버지와 아버지가 기로사에 입적한 명문 사대부 집안 출신이다. 할아버지 강백년姜柏年(1603~1681)은 지금 교육부장관에 해당하는 예조판서를 지냈고, 아버지 강현姜鋧(1650~1733)은 홍문관 대제학을 지냈다. 기로소란 정2품, 즉 장차관급 이상의 벼슬을 하고 70세가 넘은 이들을 국가에서 예우한 기관이다. 그는 충북 진천, 오창, 충남 공주, 천안에 적지 않은 토지를 소유했다. 가난은 조선시대 양반들이 상투적으로 내세우는 수사일 뿐, 강세황이 안산에서 여러 유명한 인사들과 교유하기 위해 간 것으로 보는 이도 있다.[20]

지금 안산에 가면 김홍도 일색이다. 김홍도의 호인 단원을 따서 만든 행정 지명인 단원구를 비롯하여 단원구청, 단원경찰서, 단원보건소, 단원조각광장, 단원노인복지관, 단원미술제, 단원어린이지킴이, 단원식당, 단원문방구, 무엇보다 안타까운 세월호의 희생자들인 단원고등학교까지, 단원이란 이름으로 도배되었다. '단원 김홍도의 도시=안산'이라는 이미지를 안산시에서 철저하게 홍보하고 있다.

안산의 뜨거운 열기와 달리, 김홍도의 고향에 관해서는 학자들의 의견이 두 곳으로 갈린다. 하나는 안산이고, 다른 하나는 서울이라는 주장이다. 안산이 고향이라는 주장을 펴는 학자는 변영섭 교수, 진준현 박사, 그리고 안산의 향토사학자 유천형 선생 등이다. 이들은 김홍도가 어렸을 적에 안산에서 강세황으로부터 화결을 배웠다는 강세황의 「단원기」를 유력한 근거로 내세웠다. 하지만 김홍도가 어렸을 때 안산에 있었다고 하여 고향이 안산이라고 단정할 수는 없다. 어린 나이에 안산으로 이사 왔을 가능성도 충분히 있다. 안산을 대표하는 실학자 성호 이익도 어렸을 적에 평안도 운산에서 안산으로 이사 와서 평생 안산에서 살았다.

김홍도의 고향이 안산이라는 근거를 안산의 옛 지명에서 찾은 이도 있다. 안산의 향토사학자 유천형은 김홍도의 호와 같은 이름이 안산의 지명에 존재한다는 사실을 발견했다. 단원은 지금의 성포리로 추정되는 박달나무 숲을 의미하며, 서호는 성호 이익이 서해 앞바다를 부른 지명이며, 단구 역시 김홍도의 호 중 하나다.[21]

김홍도의 고향이 서울이라고 주장하는 대표적인 학자는 오주석과 이태호

다. 오주석은 김홍도의 초년 호인 '서호西湖'에 주목했다.[22] 초년 호는 대개 자기 고향의 대표적인 자연에서 따와서 붙이는 것이 관례인 점을 들어 서호, 즉 한강인 마포 강가를 고향으로 보았다. 하지만 서호는 한 곳이 아니라 여러 지역에 있는 호수의 이름이기 때문에 김홍도의 서호가 마포라고 단정 짓기는 어렵다. 심지어 안산에도 서호가 있고, 안산 옆의 수원에도 서호가 있다. 유천형은 오히려 김홍도의 서호가 서울이 아니라 안산의 서호라고 반박하기도 했다.[23]

　　최근 이태호는 김홍도가 서울 하량에서 태어났다는 새로운 주장을 제기했다. 그 근거로 1794년 9월 16일 송관자松館子 권정교權正敎(1738~1799)가 『수금초목충어화첩水禽草木蟲魚畵帖』 발문에 남긴 "김홍도 낙성하량인金弘道洛城河梁人"이란 글귀를 제시했다. 낙성은 서울을 지칭한 말이고, 하량은 청계천변 수표교 옆의 동쪽 다리를 가리킨다고 했다.[24] 김홍도의 고향이 서울이란 점에서 오주석과 같지만, 서호 즉 마포가 아니라 하량 부근이라는 주장을 펼쳤다. 만일 하량이 고향이라면, 서호라는 호를 쓴 이유는 어떻게 설명해야 할 것인가? 고향의 이름을 호로 사용하는 관례를 본다면, 고향이 하량도 되고 서호도 된다는 것은 모순이다.

　　김홍도의 고향이 안산인지 아니면 서울인지, 확증할 수 있는 자료는 아직 없다. 간접적인 자료를 내세워 각기 고향을 추정할 뿐이다. 고향이 어디든, 분명한 팩트는 김홍도가 어릴 적 안산에 있는 강세황의 집에 드나들며 그림을 배웠다는 사실이다. 이것은 김홍도란 작가의 아이덴티티를 파악하는 핵심이다.

스승과 제자의 아름다운 관계

김홍도가 어떤 화가인지 알기 위해서는 어디서 태어났느냐를 따지기보다 누구한테 그림을 배웠냐가 더 중요하다. 고향이 서울이든 안산이든, 그 사실이 화가로서의 정체성을 크게 좌우하는 것은 아니다. 스승이 누구냐에 따라 그가 어떤 화가인지, 왜 이런 화풍을 구사했는지, 어떤 회화적 성과를 거두었는지를 가늠할 수 있다.

김홍도의 스승을 밝히는 문제도 출생지를 따지는 것만큼 간단치 않다. 김홍도의 스승으로 거론되는 이들은 강세황, 김응환, 심사정, 정선, 네 사람이나 되기 때문이다. 실학자 이용휴는 아예 김홍도가 선생 없이 독학하여 신의를 창출했다고 말했다. 독학도 스승으로 친다면, 다섯 사람이나 되는 셈이다.[25] 조선시대 화가 가운데 김홍도만큼 스승이 많은 이도 드물다.

홍신유洪愼猷(1724~?)는 〈금강전도〉에 쓴 발문을 통해서 김홍도가 김응환에게 공부했다고 밝혔다. 이 그림은 김응환이 김홍도를 위해 그려준 작품이다. 하지만 국립중앙박물관장을 역임한 최순우는 김응환과는 나이 차가 세 살밖에 되지 않기 때문에 스승이라고 하기는 어렵다며 의문을 제기했다.[26] 문인인 성해응成海應(1760~1839)은 김홍도가 처음에 심사정에게 배웠고, 뒤에 또 정선의 화법을 섭렵했다고 말했다. 100여 편의 서화 제발을 정리한 그의 『서화잡지書畫雜誌』에 기록된 내용이다.[27] 김홍도의 스승에 대해 언급한 이는 김홍도 당시 활동했던 명망 있는 문인들이다. 누구의 말을 전적으로 믿을 수도 없고, 그렇다고 무시할 수도 없다. 이들은 모두 짧게 한 줄로만 언급되었고 다른 관련 자료가 없어서 더이상 사실 여부를 확인할 수 없다.

그래도 가장 믿음이 가는 자료는 강세황의 「단원기」와 「단원기우일본檀園記又一本」이다. 두 글은 강세황이 제자 김홍도를 위해 쓴 전기다. 강세황은 자신이 김홍도의 스승이란 사실을 직접 두 번이나 언급했다.[28] 본인이 김홍도에게 그림의 비결인 화결을 가르쳤다고 밝혔으니, 가장 신빙성이 높은 기록인 셈이다. 더욱이 강세황과 김홍도의 각별한 관계로 보아, 김홍도가 어렸을 적에 안산에 있는 강세황의 집에서 그림을 배웠다는 것은 틀림없는 사실이다.

강세황과 김홍도는 숙연이라고 할 만큼 예사로운 관계가 아니다. 김홍도는 어려서부터 40대 후반까지 반평생 강세황과 긴밀한 관계 속에서 창작활동을 했다. 강세황은 김홍도의 스승이자 후원자였다. 물론 뒤에 정조가 김홍도를 적극 후원했고 김한태金漢泰와 홍의영洪儀泳도 지원을 아끼지 않았지만, 김홍도가 화

가로서의 아이덴티티를 형성한 어렸을 적에 절대적인 영향을 미친 이는 강세황이었다.

강세황과 김홍도의 첫 만남은 1750년대 초에 이루어졌다. 김홍도가 어린 시절 안산에 있는 강세황 집에 드나들며 그림을 배웠다는 그 무렵이다. 강세황과 김홍도의 관계는 강세황이 쓴 「단원기」에 다음과 같이 언급되었다.[29]

"나의 사능 김홍도와의 사귐이 전후하여 모두 세 번 변했다. 처음에는 사능이 어려서 내 문하에 다닐 때 그의 재능을 칭찬하기도 하고, 그에게 화결을 가르치기도 하였다. 중간에는 관청에 있으면서 아침저녁으로 함께 거처했다. 나중에는 함께 예술계에 있으면서 지기로서 느껴졌다. 김홍도가 나에게 글을 부탁하는데, 다른 사람에게 가지 않고 반드시 나에게 온 것도 까닭이 있는 것이다."

강세황과 김홍도는 스승과 제자의 관계를 넘어서 평생지기로서 끈끈하게 이어졌다. 안산에서 그림을 가르치고 배운 강세황과 김홍도의 인연은 간단없이 이어져 스승과 제자가 같은 관청에서 일했고, 많은 김홍도 그림에 강세황의 평이 등장할 정도로 아름다운 사제관계를 유지했다. 김홍도는 강세황의 가르침을 통해 그림에 대한 실기와 이론의 기초를 닦았다. 김홍도 그림 속에 간간이 안산의 추억을 되살리는 장면이 포착되는 것은 그러한 이유 때문이다.

두 번째 관청에서의 만남은 1774년 사포서司圃署에서 같이 근무한 일이다. 사포서는 궁궐에서 사용하는 채소와 왕실의 제사·연행에 필요한 채소를 공급하는 기관이다. 강세황과 김홍도는 이곳에서 같은 벼슬인 별제로 근무했다. 김홍도는 1774년 10월 14일에 발령을 받았고, 강세황은 두 달 뒤인 12월 27일에 임명되었다.[30]

어떻게 32세나 차이가 나는 스승과 제자가 같은 관청에서 같은 직급으로 일하는 일이 벌어졌을까? 강세황은 환갑이 넘도록 벼슬하지 못했다. 1773년 영

조가 당시 강세황이 대제학을 지냈던 강현의 아들로 예순이 되도록 유생으로 있
다는 이야기를 듣고, 가장 말단인 9품의 영릉참봉에 임명했다. 하지만 강세황은
늙은 나이에 벼슬에 나아가는 것이 본의가 아니라고 여겨 사임했다. 아마 할아버
지는 예조판서, 아버지는 대제학으로 차관급의 벼슬을 한 집안에서 태어난 강세
황이 능참봉을 한다는 것이 탐탁지 않아서 정중히 거절한 것으로 보인다.

다음 해인 1774년에 영조가 둘째 아들 완을 만났을 때 강세황이 영릉참봉
직을 사양한 사실을 이야기하면서 특별히 6품인 사포서 별제로 다시 임명했다.
별제는 녹봉을 받지 않은 명예직이다. 당시 사포서에는 3인의 별제가 있는데, 그
중 2인이 강세황과 김홍도였다. 당시 상황에 대해 강세황은 이렇게 회고했다.

"다만 늙고 쇠약한 내가 예전에 김홍도와 사포서의 동료로 지냈는데, 김홍도는 일
이 있을 때마다 내가 쇠약한 것을 딱하게 여겨 나의 수고를 대신했으니, 이것이 더욱 내가
잊지 못하는 까닭이다."[31]

김홍도는 강세황에게 스승에 대한 예의를 갖춰 극진하게 대접했다. 강세황
은 이때의 일을 평생 잊지 못할 고마운 일로 여겼다. 다른 글에서는 강세황이 김홍
도의 행실에 감복했다고 토로했다. 도대체 어느 정도였기에 그런 칭찬을 했을까?

"지난날 어린이로 보았던 사람이 이제는 어깨를 나란히 했다. 내가 감히 그가 격이
낮다고 한탄하는 심정을 갖지 않았지만, 김홍도는 기질을 굽혀 더욱 공손히 하여 함께 있
는 것이 영광스럽다는 뜻을 늘 보였고, 나도 군이 자만하는 마음이 없는 데 감복했다."[32]

강세황은 어린 시절부터 본 제자 김홍도를 격이 낮다고 한탄하지 않았고,
김홍도 역시 스승 강세황에게 함께 근무하게 되어 영광스럽다고 밝히며 매우 공
손하고 겸손했다. 강세황과 김홍도가 사포서에 근무했을 때, 강세황이 쓴 시가

『표암유고豹菴遺稿』에 두 편 전한다.[33] 그 가운데 당직을 서면서 의옹蟻翁의 시를 차운한 시를 소개한다.

흰 머리에 오사모도 영광이련만
하루 종일 대궐에서 시간만 기다리네
풀을 묶어도 임금님의 두터운 은혜 갚기 어렵고
미나리를 바쳐 다만 촌사람의 성의를 담는다.
얼음이 녹은 궁중 도랑엔 신발 자국 희미하고
부드러운 바람에 버들가지는 비단실처럼 가볍네
서쪽 밭두둑 봄 농사일이 바쁠 걸 생각하다 보니
하룻밤 돌아가는 꿈이 연성[안산]까지 닿네.[34]

사포서는 당시 중부 수진방, 지금의 행정지명으로는 종로구 수송동 일대에 있었던 관청이다. 지금은 그곳에 서울지방국세청이 자리 잡고 있다. 안산에서 한양으로 올라온 지 1년도 채 안 되었지만, 강세황은 안산에 대한 그리움을 시의 끝자락에 담았다. 환갑이 지나서 뒤늦게 시작한 벼슬살이라, "흰 머리에 오사모도 영광이련만, 하루 종일 대궐에서 시간만 기다리네!"라며 감회를 밝혔다. 그러나 이것은 시작일 뿐, 승승장구하여 지금의 서울시장에 해당하는 한성부판윤까지 역임했다. 61세에 말단인 영릉참봉부터 시작하여 10년 만에 한성부판윤에 오르는 기염을 토하며 인생의 화려한 불꽃을 태웠다.

강세황이 언급한 김홍도와의 세 번째 인연은 나이 들어 화단에서 '지기知己', 즉 예술에 대해 서로 교감하는 친구로서 지낸 것이다.[35] 강세황이 쓴 「단원기」에서 확인되는 관계는 이렇게 정리할 수 있지만, 실제 강세황은 김홍도의 많은 그림에 평문을 남겼다. 강세황은 줄곧 김홍도의 스승으로서, 후원자로서, 평론가로서 역할을 담당했다. 무엇보다 강세황이 김홍도의 풍속화에 대해 많은 평문을 씀으

로써 우리나라를 대표하는 김홍도 풍속화의 이론적 뒷받침의 역할을 한 것은 거듭 주목할 만한 사실이다.

　　강세황과 김홍도의 관계는 한국회화사에서 보기 드문 아름다운 스승과 제자의 관계다. 김홍도의 60여 년 생애 중 39년을 강세황과 제자로서, 동료로서, 지기로서 함께했던 시절은 단순한 스승과 제자의 관계 이상이다. 조선 후기 회화의 두 거장은 사제 간이라는 긴밀한 관계 속에서 강세황은 예술계의 총수로서 조선 후기 화단을 이끌었고, 김홍도는 우리나라의 으뜸가는 국민화가로 우뚝 섰다.

2
유례없는 화가들의 풍류 그림

김홍도의 첫 그림

2013년 국립중앙박물관에서 열린 "강세황 탄생 300주년 기념 전시회"에 깜짝 놀랄 만한 그림이 공개되었다. 조선시대를 대표하는 3원3재三園三齋 중 단원 김홍도와 현재 심사정, 조선 후기 예림의 총수인 강세황, 한국회화사의 한 자락을 장식한 최북, 허필, 김덕형 등 18세기 후반 화단을 주름잡던 쟁쟁한 화가들을 만날 수 있는 그림이다. 1763년 균와筠窩에서 열린 모임을 화폭에 담은 〈균와아집도筠窩雅集圖〉(그림 4)다. 춤추는 듯한 소나무와 작은 폭포가 보이는 절벽 아래, 여러 사람이 모여서 바둑을 두고 거문고를 타고 퉁소를 불고 있다. 북송 때의 〈서원아집도西園雅集圖〉를 연상케 하는 이벤트다. 우리나라는 물론 동서양을 통틀어 화가들의 모임을 그린 그림으로는 유례가 드문 작품이다. 전시가 끝난 뒤 10년이 다 되어가는 지금, 이 글을 쓰고 있는 순간에도 당시의 충격이 생생하게 되살아난다. 한국회화사를 전공한 나로서는 전율이 느껴지는 그림 한 폭이다.

이 전시회를 기획한 국립중앙박물관 권혜은 학예사는 전시회 도록에 실린 「18세기 화단을 이끈 화가들의 만남, 〈균와아집도〉」라는 논문을 통해 그 의의를 세세히 밝혔다.[36] 그림의 오른쪽 위 허필이 다음과 같이 이 모임에 참석한 이들의 면면을 설명했다.

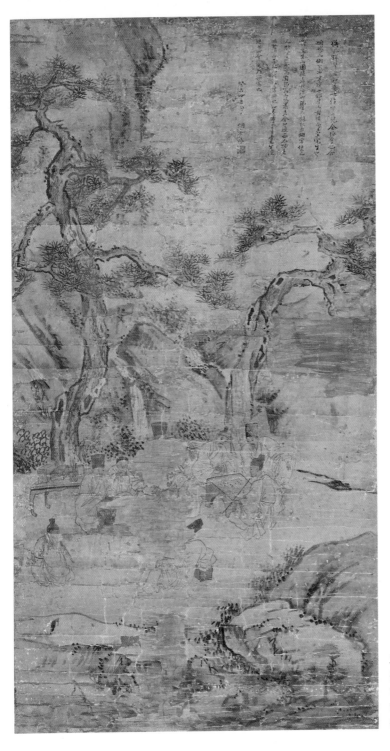

그림 4 심사정, 최북,
김홍도, 〈균와아집도〉,
1763년, 종이에 옅은 채색,
112.0×59.5㎝,
국립중앙박물관 소장.

"책상에 기대어 거문고를 타는 사람은 표암 강세황이다. 곁에 앉은 아이는 김덕형이다. 담뱃대를 물고 곁에 앉은 사람은 현재 심사정이다. 치건을 쓰고 바둑을 두는 사람은 호생관 최북이다. 호생관과 마주하여 바둑을 두는 사람은 추계다. 구석에 앉아 바둑 두는 것을 보는 사람은 연객 허필이다. 안석에 기대어 비스듬히 앉은 사람은 균와다. 균와와 마주하여 퉁소를 부는 사람은 김홍도이다. 인물을 그린 사람 또한 김홍도이고, 소나무와 돌을 그린 사람은 곧 심사정이다. 강세황은 그림의 위치를 배열하고, 최북은 색을 입혔다. 모임의 장소는 곧 균와다. 계미년(1763년) 4월 10일 연객 허필이 적다."[37]

균와아집은 조선 후기의 쟁쟁한 화원들이 대거 등장했다는 점에서 한국회화사의 최고 풍류다. 참석자는 강세황, 김덕형(1750년 무렵~?), 심사정(1707~1769), 최북(1712~1786년 무렵), 추계秋溪, 허필(1709~1768), 균와, 김홍도 8인이다. 여기서 주인공인 균와가 누구이고, 아집을 벌인 곳이 어디인지는 알려지지 않았다. 다만 강세황을 제일 먼저 거론하고, 허필이 글을 쓰고, 김홍도가 그림을 그린 것으로 보아 안산과 관련된 모임인 것을 충분히 짐작할 수 있다.

이 작품에서 주목할 사항은 강세황이 당대 쟁쟁한 화가들 사이에 약관의 김홍도를 참석시켰다는 사실이다. 그보다 놀라운 일은 심사정, 최북, 허필 등 당대 최고 화가들이 참여한 모임인데도 김홍도에게 인물을 그리는 역할을 맡긴 것이다. 강세황은 그의 천재성을 발견하고 적극 후원했다.

참석한 화가들은 강세황과 친밀하게 교류한 이들이다. 이 모임을 한 1763년은 심사정 56세, 강세황 50세, 허필 54세, 최북 51세, 김홍도는 18세이고, 김덕형은 12세의 어린 나이에 해당한다. 허필은 강세황의 절친한 친구이고, 심사정은 방외의 사귐을 나눈 화가이며,[38] 최북과는 교유를 나눴고, 김홍도와 김덕형은 강세황의 제자다. 화단에서 강세황의 교유관계를 보여주는 작품이다. 특히 김홍도는 약관의 나이임에도 불구하고 이 모임에 참여해 인물을 그리는 기회를 얻었다. 일찍부터 스승으로부터 화가로서의 역량을 인정받은 셈이다. 허필이 밝혔듯이 인물

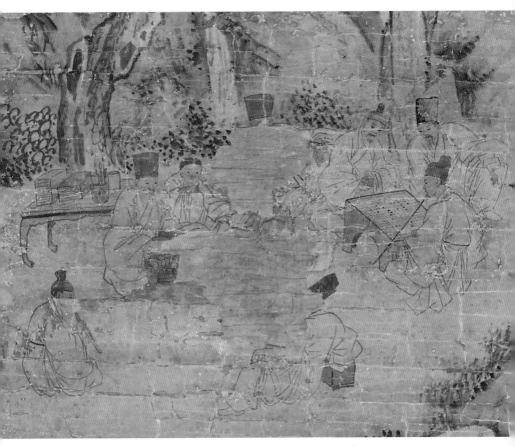

그림 4-2 〈균와아집도〉 부분.

은 김홍도, 소나무와 괴석은 심사정, 구도는 강세황, 채색은 최북이 담당한, 4인 화가의 합작이다.

이 작품이 처음 공개되었을 때 진위에 관해 다소 논란이 있었다.[39] 의심받을 만한 실마리를 제공한 것은 등장인물의 얼굴이 대부분 손상이 된 데다 인물의 옷 표현이 김홍도의 풍속화에서 보이는 묘법과 차이가 있기 때문이다. 그런데 우리가 이 작품에서 염두에 둬야 할 사항은 이 작품의 등장인물은 김홍도가 18세 때 그린 것이고, 우리가 흔히 알고 있는 김홍도의 풍속화는 30대 이후의 작품이라 약

그림 13-1 〈씨름〉 부분.

간 차이가 날 수밖에 없다는 점이다. 18세 때의 인물 표현을 비교할 수 있는 작품이 전하지 않기 때문에 비교를 통한 고증은 실질적으로 어려운 상황이다. 그럼에도 불구하고 정면을 향한 김덕형의 얼굴 표현은 김홍도의 〈씨름〉(그림 13-1)에서 비슷한 모습을 찾을 수 있다. 공개 당시 여러 사람이 의아하게 생각했던 것은 강세황의 얼굴(그림 3)이다. 우리가 익숙하게 보아온 71세의 강세황 초상과는 다른 모습인데, 20년 전인 50세의 모습이란 점을 감안해야 할 것이다.

허필의 서체와 소나무와 바위를 그린 심사정의 화풍을 통해 그 진위를 판단하는 것이 현재로서는 가장 적절하다. 허필의 서체(그림 4-1)는 이 그림보다 4년 전인 1759년 허필이 〈묘길상도妙吉祥圖〉(그림 5)에 쓴 서체와 유사하다.[40] 오른쪽 위에 허필이 쓴 제발을 보면, 송나라 서예가 미불米芾의 서풍을 근간으로 곧고 뻣뻣하게 풀어낸 특징을 보였다. 미불의 서풍은 강세황, 조윤형 등 조선 후기 행서에 많

그림 4-1 〈균와아집도〉 허필의 제문.

은 영향을 미쳤다. 〈묘길상도〉는 허필이 강세황의 『무서첩無暑帖』에 대응하여 15년 전인 1744년에 여행 다녀온 금강산의 만폭동에 있는 묘길상 마애불을 회상하며 그린 것이다. 문장 첫 글자는 굵고 선명하게 시작하다 점차 가늘고 작아지는 변화로운 장법을 썼고, 호인 연객烟客 중 객客 자의 입구口 위에 파임을 구사하지 않고 꼭 눌러 마감했으며, 오른쪽 꺾인 어깨 획이 모나거나 각지지 않게 표현한 점이 서로 비슷하다. 또한 여정 허필이 썼다는 뜻으로 '여정녹汝正錄'이라고 적었는데, 이 역시 허필의 글에서 종종 보이는 특징이다. 강세황이 그린 〈사군자四君子〉(최석로 소장)에 허필이 쓴 제발에 '연객록'이라고 적혀 있다.[41] 일반적으로는 '녹錄'보다는 '기記', '지識', '서書' 등으로 마무리한다.

　　허필의 글씨가 맞으면 다른 그림은 말할 나위 없는데, 심사정이 그린 배경의 소나무와 바위 표현도 심사정 화풍이 틀림없다. 이 그림보다 5년 뒤인 1768년

그림 5 허필, 〈묘길상도〉 제발, 1759년, 종이에 먹, 30×98.1㎝, 국립중앙박물관 소장.

에 그린 국립중앙박물관에 소장된 〈호취박토도豪鷲搏兎圖〉(그림 6)와 비교하면 담묵의 질박한 선으로 친 소나무의 줄기와 옹이, 중묵의 날카로운 솔잎, 부벽준의 바위 표현 등이 닮았다. 심사정의 전형적인 말년 화풍이다.

아집의 원래 의미

문인이나 학자와 같은 지식인들이 시를 짓고 학문을 논하는 모임을 '아집雅集'이라 한다. 말 그대로 고상하고 아취 있는 모임이다. 애초에는 시를 짓고 학문을 토론하는 자리였는데, 여기에 거문고를 타고 바둑을 두고 그림을 그리고 차를 마시고 술을 음미하며 꽃을 즐기는 등의 풍류가 곁들여지면서 다양한 이벤트로 발전했다.[42] 송나라 미불은 아집을 세속의 명예와 이익에서 벗어나 '인간의 맑고 밝은

그림 6 심사정, 〈호취박토도〉,
1768년, 종이에 옅은 채색,
115.1×53.6㎝,
국립중앙박물관 소장.

즐거움'을 추구하는 모임이라 했고, 중국의 현대 시인 황윤연黃胤然은 아집을 '마음의 티끌을 씻는' 모임이라 평했다.[43] 아집은 원래 맑은 자연 속에서 세속적인 이해관계에서 벗어나 아름다운 풍류를 즐기는 것이지만, 실제로는 이를 통해서 사회적인 관계를 설정하고 자신의 정체성을 확인하는 사교모임의 성격을 띠기도 했다.

중국의 대표적 아집으로는 상산사호商山四晧를 비롯해 죽림칠현竹林七賢, 난정수계蘭亭修稧, 도리원유桃李園遊, 향산구로香山九老, 서원아집西園雅集 등이 있다. 이 가운데 김홍도가 모델로 삼은 아집은 서원아집이다.(그림 69) 북송 때 송나라 황제 영종의 부마 왕선王詵이 경영한 정원인 서원西園에서 즐긴 모임을 서원아집이라 한다. 당시 모임은 동파東坡, 소식蘇軾이 주도하고 학자, 서예가, 화가, 고승, 도사 등 문화계 명류 16인이 참여한 엘리트 지식인의 모임이었다.

아집은 지식인들의 사교의 장이라는 점에서 프랑스의 살롱문화와 비교된다. 앙리 4세를 전후하여 40여 년간 국가와 사회가 혼란스러울 때, 귀족 출신 여성들이 무료함을 달래기 위해 살롱을 개장했다. 지식인, 문학인, 예술가, 군인, 사업가, 관료 등 다양한 계층의 사람들이 모여서 토론하고 대화하고 공연하고 전시하고 연희를 즐긴 문화공간이었다. 이곳에서 프랑스의 계몽주의 사상이 탄생하고, 프랑스혁명을 일으키는 동기를 제공했다.[44] 아집과 달리 귀족 출신 여성들이 주도했고 통속적이라는 점에서 차이가 있다.

조선시대 사대부의 풍류인 아집은 다양한 형태로 이루어졌다. 송희경은 '즉흥적인 모임', 특정일의 모임, 정기적인 모임, 초청 모임으로 분류했다. 유난히 18세기 안산에 다양한 아집의 모임이 많았다. 성호 이익을 중심으로 선비문화가 발달하면서 나타난 특징이다. 이익의 조카들 모임인 단원아집檀園雅集, 수리산 자락 해산정에 모인 해산아집海山雅集, 초복을 기념해 청문당에서 유경종의 친인척이 벌인 우아한 현정승집玄亭勝集 등이다. 공교롭게도 이들 모임에서는 늘 강세황이 주도적인 역할을 했다.[45] 이 가운데 현정승집은 초복에 개고기를 먹고 우아한 풍류를 즐긴 풍류로 토속적인 민속을 아취 있는 모임으로 승화시킨 이례적인 모

임이다.

　　김홍도가 초창기 그림에 즐겨 쓴 자인 '사능士能'은 '선비만이 할 수 있다'
는 뜻이다. 『맹자』 양혜왕장구상 제7을 보면, 일정한 재산이 없으면서 한결같은
마음을 갖는 것은 오직 선비만이 가능하고 백성들은 일정한 재산이 있어야 한결
같은 마음을 가질 수 있다고 했다.[46] 중인 출신이지만 평생 선비의 삶을 추구한 김
홍도에게 아집은 매우 중요한 생활문화였다. 균와아집은 젊은 김홍도에게는 크
나큰 인생수업이 되었을 것이다. 벼슬길에 오르면서 여러 아집에 참여했고 그의
그림도 점차 문인화의 경지로 한 걸음씩 나아갔다.

화가들의 면면

균와아집의 모임은 크게 두 그룹으로 구성되어 있다. 하나는 강세황과 김홍도의
합주다. 강세황이 거문고를 타고 김홍도가 퉁소를 불고 있는 음악의 풍류다. 균
와는 이를 안석에 기대어 듣고 있고, 심사정은 담배를 피우며 감상하고, 어린 김
덕형은 강세황 옆에서 이를 지켜보고 있다. 다른 하나는 최북과 추계가 바둑 두는
장면이다. 허필은 옆에서 훈수를 두고 있다.(그림 4)

　　이 모임의 주인공은 안석에 비스듬히 기대어 앉아 있는 균와다. 균와는 이
모임 주인의 당호일 터인데, 아쉽게도 그가 누구인지 알 수 없다. 구전에 따르면,
양주 최씨 집성촌이던 안산시 상록구 수암동에는 작은 대나무가 많아서 균와라
불렀다고 한다.[47] 더 확실한 자료가 나올 때까지 잠정적으로 균와를 안산 지역으
로 추정한다. 심사정처럼 비스듬히 누워 있는 자세로 보아 참석자 가운데 나이가
많은 축에 속한다는 정도를 짐작할 수 있을 뿐이다. 심사정이 당시 56세이므로,
그와 동년배이거나 그보다 위일 것이다.

　　담뱃대를 물고 있는 심사정의 경우 얼굴과 상체의 일부분이 탈락되었지
만, 남아 있는 형상의 자세로 보아 이 모임에서 최고의 연장자로 보인다. 그는 조

부 심익창沈益昌이 연잉군(훗날 영조)을 시해하려다 미수에 그친 사건에 연루되면서 대역죄인 집안의 자손으로 전락한 비운의 화가였다. 하지만 당대에는 최고의 화가로 평가받을 만큼 그림으로 명성이 높았다.[48] 강세황은 심사정과의 관계를 "일찍이 그대와 방외의 사귐을 맺었더니, 헤어져 있음에 무슨 수로 자주 만날까?"라며 애틋함을 표했다.[49] 또한 강세황은 심사정에 대해 겸재 정선보다 작품 수준이 낫다고 평가했고, 아울러 높은 식견과 넓은 견문이 부족하다는 쓴소리도 서슴지 않았다.[50] 이 그림을 제작하기 2년 전인 1761년에는 두 사람의 작품을 한 화첩에 모은 『표현연화첩豹玄聯畵帖』(간송미술문화재단 소장)을 꾸미며 남다른 우정을 과시했다.

이 모임의 실질적인 주인공은 강세황이다. 여기에 모인 화가들이 김홍도와 김덕형만 빼고는 모두 강세황보다 나이가 많다. 하지만 이들은 친분관계나 화단에서의 위치로 보아 그가 초대한 손님들로 보인다. 유난히 18세기 안산에는 다양한 아집의 모임이 자주 열렸다.[51] 성호 이익을 중심으로 선비문화가 발달하면서 나타난 특징이다. 이익의 조카들의 모임인 단원아집, 수리산 자락 해산정에 모인 해산아집, 초복을 기념해 청문당에서 유경종의 친인척이 벌인 우아한 모임 따위다. 공교롭게도 이들 모임에는 늘 강세황이 주역으로 등장했다. 이익이 마련한 안산의 선비문화 속에서 강세황이 적극적으로 여러 아집을 기획한 것으로 보인다.

쟁쟁한 화가들을 초청하여 균와아집의 모임을 하고 얼마 되지 않아 강세황에게 충격적인 일이 벌어졌다. 강세황의 둘째 아들 완이 과거에 급제했을 때 영조가 "말세에 인심이 좋지 않아서 어떤 사람이 천한 기술을 가졌다 하여 업신여기는 자가 있을까 염려되니, 그림 잘 그린다는 얘기는 다시 하지 말라"고 한 이야기를 듣고 붓을 태워버린 사건이다. 영조의 보수적인 회화관을 보여주는 대목이다. 그렇다고 강세황이 완전히 절필한 것은 아니고, 회화에 대해 긍정적이고 개방적인 인식을 가진 정조 때 다시 붓을 들었다. 균와아집은 같은 해에 있었지만, 절필 사건은 이 모임 뒤의 일로 보인다.

강세황 옆에 있는 김덕형은 이때 12세 전후의 어린아이다. 어린아이가 어른들의 모임에 참여하고 강세황 옆에 바짝 붙어 있는 것으로 보아 강세황이 특별히 아끼는 제자로 짐작된다. 김덕형은 꽃그림에 미친 화가로 유명하다. 박제가는 「백화보서百花譜序」에서 꽃에 대한 그의 편벽 성향에 대해 다음같이 증언했다.

"바야흐로 김군은 꽃밭으로 서둘러 달려가서 꽃을 주목하며 하루 종일 눈도 깜빡이지 않고, 가만히 그 아래에 자리를 깔고 눕는다. 손님이 와도 한마디 말도 나누지 않는다. 이를 보는 사람들은 그가 반드시 미친 사람 아니면 바보라고 생각하여, 손가락질하며 비웃고 욕하기를 그치지 않는다. 그러나 비웃는 자들의 웃음소리가 채 끊어지기도 전에 생동하는 뜻은 이미 다해버리고 만다. 김군은 마음으로 스승 삼고, 기술은 천고에 으뜸이다. 그가 그린 〈백화보百花譜〉는 병사瓶史, 즉 꽃병의 역사에 그 공훈이 기록될 만하고, 향국香國, 곧 향기의 나라에서 제사 올릴 만하다."[52]

아쉽게도 김덕형이 그린 〈백화보百花譜〉는 아직 발견되지 않았다. 이덕무가 쓴 각리 김덕형의 매죽도梅竹圖와 풍국도風菊圖에 대한 글 가운데 "현옹 심사정은 세상 뜨고 표옹 강세황은 늙어가니, 화가 중 인물은 오직 이 사람뿐이로세"라고 평했고,[53] 연꽃 그림에 관한 글도 보인다.[54] 김덕형의 얼굴은 콤마 모양의 눈, 둥글납작한 코, 빙그레 웃는 입 등 김홍도의 풍속화에 보이는 전형적인 캐릭터다.(그림 13-1)

허필의 발문에 홍도라고 표기될 만큼 어린 김홍도는 18세로서 이 모임에 참석하여 퉁소를 불고 그림의 인물을 맡아 그릴 만큼 적극적인 역할을 담당했다. 스승인 강세황의 특별한 배려로 가능한 일이었으리라. 이 그림을 그린 1763년은 강세황이 안산에 살았던 시기다. 지금까지 알려진 김홍도 최초의 궁중회화는 1765년에 그린 〈경현당수작연도〉(그림 10)이니, 화원이 되기 이전 안산에서 강세황 밑에서 그림 공부를 했을 가능성이 있다. 김홍도가 젊은 시절 경험한 아집과

그림 7 김홍도, 〈선비초상화〉, 종이에 엷은 채색, 27.5×43.0㎝, 평양 조선미술박물관 소장.

풍류는 그가 평생 참가하고 그림으로 표현한 아집도의 바탕이 되었다. 그런 점에서 이 모임은 김홍도에게 잊을 수 없는 각별한 의미를 지닌다.

김홍도가 그린 인물 표현을 보면, 강약의 리듬이 크지 않은 비교적 가는 선으로 옷의 구김과 주름을 사실적으로 표현했다. 얼굴 부분이 많이 손상되어 파악하기 힘들지만, 갓과 상투를 비롯한 머리의 표현을 보면 세밀한 묘사로 그린 것을 알 수 있다. 정면을 바라보는 어린아이 김덕형의 얼굴, 그 가운데 둥근 코의 표현을 보면 김홍도 풍속화의 트레이드마크와 같은 모습을 발견하게 되는데, 이 아집도의 인물 표현이 이후 풍속화의 근간이 된다는 점에 주목할 필요가 있다.

그동안 김홍도의 진작에 대한 논란이 인 작품이 있다. 평양 조선미술박물관 소장 〈선비초상화〉(그림 7)다. 자화상이란 이름은 유홍준 교수가 1997년에 조사하면서 붙인 이름이다. 이 작품에 대해 오주석은 김홍도의 작품이 아니라고 반박했다. 강세황이 김홍도가 "눈썹이 선명하고 기골이 빼어난 것을 보아 세속 사람이 아닌 기운이 있었다"라고 했는데,[55] 이 인물의 얼굴은 유난히 눈썹이 짙다.

또한 유 교수는 이 그림이 김홍도의 30대 후반 모습이라 했는데, 34세인 1778년에 그린 〈행려풍속도〉나 〈서원아집도〉와 묘법이 같은 양식이고, 가늘고 단단한 필선에 약간 각이 지게 표현하고 옷주름을 사실적으로 묘사한 점은 18세에 그린 〈균와아집도〉와 유사하다. 김홍도의 30대 자화상일 가능성이 있다고 본다.

바둑판에는 담뱃대를 물고 있는 최북이 눈에 띈다. 그는 성격이 깐깐하고 기이한 행동으로 유명하다.[56] 남공철이 "어떤 사람은 그를 주객酒客이라 했고, 어떤 사람은 화사畵師라 했고, 어떤 사람은 미치광이狂生라 했다"고 평할 정도다. 빈센트 반 고흐가 자신의 귀를 잘랐듯이, 최북은 자기 눈을 찔러 애꾸가 된 스토리가 전한다. 귀인에게서 그림 요청을 받았는데, 무슨 이유에서인지 진척이 되지 않았다. 이에 주문자가 위협을 가하려고 하자 분기탱천한 그는 남이 나를 저버림이 아니라 내 눈이 나를 저버린다며 자신의 한 눈을 찔러 멀게 했다는 이야기다.[57]

그림 8 최북, 〈북쪽 창의 서늘한 바람〉, 『제가화첩』, 18세기, 종이에 옅은 채색, 24.2×32.3㎝, 국립중앙박물관 소장.

그림 9 강세황, 〈연객허필상〉,
종이에 옅은 채색, 31.7×18㎝,
강경훈 소장.

언제 그 일이 일어났는지 알 수 없으나, 이 그림에서 최북은 뒷모습을 그렸고 왼쪽 눈은 멀쩡하다. 신광하는 "체구는 작달막하고 눈은 외눈이었네만, 술 석 잔 들어가면 두려울 것도 거칠 것도 없다네"라고 읊었다.[58] 『제가화첩諸家畵帖』(국립중앙박물관 소장) 중 〈북쪽 창의 서늘한 바람北窓凉風〉은 최북의 자화상으로 추정하는 작품이다.(그림 8) 그의 앞에서 바둑알을 만지작거리는 이는 추계인데 추계가 누구인지는 확인되지 않는다. 최북은 강세황을 비롯하여 신광수, 신광하 등 남인들

과 교유했다.

이제 남은 이는 이 바둑판에 훈수를 두는 허필이다. 방건을 쓴 허필은 왼쪽 무릎을 올리고 앉아 바둑 삼매경에 빠져 있다. 그는 담배 피우기를 워낙 좋아해서 호를 담배 피운다는 뜻의 연객烟客이라고 불렀는데, 이 그림에서는 허필이 아니라 최북이 담뱃대를 물고 있다. 허필은 이 모임을 주선한 강세황과 마음이 통하는 친구다. 강세황은 "연옹 허필이 나를 알아주는 것이 내가 내 자신을 아는 것보다 낫소"라고 말할 정도다. 단풍철이나 꽃필 무렵이면 두 사람은 항상 경기도의 유명한 산천을 구경하러 다녔다. 좋은 경치 속에 머무르면서 서로 시를 짓고 그림을 그려서 첩으로 만든 것이 『연표록烟豹錄』이다.[59] 허필이 세상을 떠난 뒤 〈금강도〉를 보면서 "사람이 자상하고 부드러우면서 또한 강직하고 엄격한 곳이 있다"고 회고하면서 눈물을 흘렸다.(그림 9)[60]

〈균와아집도〉는 조선 후기 화가들의 아집을 담은 매우 드문 그림이다. 우리는 이 그림을 통해서 강세황을 중심으로 펼쳐진 조선 후기 화단의 지형도를 파악할 수 있고, 김홍도가 어떤 인맥 속에서 화가로서 활동했는지를 보여준다. 이보다 더 중요한 이 작품의 의미는 김홍도가 인물화가로 인정받고 활약한 첫 번째 작품이란 점이다.

3
궁중화원으로 입문하다

영조의 망팔을 기념하는 잔치

김홍도는 궁중화원이다. 하지만 언제, 어떤 계기로 궁중화원이 되었는지는 아직
모른다. 일반 관례로 보면 도화서 화원은 취재取才라는 시험을 통해 선발하거나
고위 관료들에게 실력을 인정받은 뒤 추천에 의해 발탁된다. 강세황이 김홍도를
추천할 법한데, 당시 그는 안산에서 벼슬 없이 지내던 터라 김홍도를 추천할 계제
가 아니었던 것으로 보인다. 추측건대 〈균와아집도〉와 같은 화원들의 모임을 통
해서, 김홍도의 명성이 궁중에 전해졌을 가능성도 있다.

　　궁중화원은 예조에 속한 도화서 소속이었으나, 정조는 이와 별도로 직속
으로 규장각에 설치한 차비대령 화원제도를 설치했다. 당시 도화서 화원은 30명
이고, 화원의 도화 업무를 보조하는 생도가 30명이었다. 차비대령 화원의 정원은
10명이고, 도화서 화원을 대상으로 공개 시험으로 선발했다.[61] 김홍도는 정조 때
도화서 화원을 지냈고, 1804년 순조 4년부터 차비대령 화원으로 활동했다. 그는
도화서나 차비대령 화원과 같은 제도에 구애받지 않고 정조의 특별한 지시에 따
라 예외적으로 활동한 경우가 많았다.

　　김홍도가 초창기 궁중화원으로 활동한 모습을 보여주는 이른 시기의 작
품은 1765년에 제작한 〈경현당수작연도景賢堂受爵宴圖〉(그림 10)다. 〈균와아집도〉

를 그린 1763년보다 2년 뒤이고, 그의 나이 20세에 그린 그림이다. 이 그림은 영조가 경희궁 경현당景賢堂에서 80을 바라보는 71세, 즉 망팔望八에 벌였던 잔치를 그린 궁중기록화다. 71세가 되었으니 80까지도 넉넉히 살 수 있기를 바란다는 뜻에서 '여든을 바라본다'라는 의미로 망팔이라고 부른다. 망팔 잔치 때 축하의 술잔인 작爵을 받는다고 해서 '수작受爵'이라고도 불렸다. 조선의 역대 왕 가운데 망팔의 장수를 누린 왕은 태조와 영조뿐이다. 태조는 73세, 영조는 82세의 수를 누렸다.

1765년은 영조가 망팔일 뿐만 아니라 영조가 즉위한 지 40년이 되는 해다. 같은 해 1월 8일 훗날 정조가 되는 세손이 망팔을 기념하는 잔치를 열자는 상소문을 할아버지 영조에게 올렸다.[62] 당시 세손은 13세의 어린 나이였다. 망팔은 옛 문서에도 드문 일로서 백성들이 손뼉을 치면서 기뻐하지 않은 사람이 없으므로, 잔치를 벌여야 한다는 의견이다. 영조는 세손의 효성에 감동했지만, 허락하지 않았다. 이렇게 흐지부지될 것 같았던 망팔의 잔치는 영조의 생일(9월 13일)이 지나면서 간단한 하례가 아니라 정식 잔치를 벌이자고 신하들이 상소를 올렸다. 세손도 여기에 동참하여 정식적인 잔치인 진연을 베풀어야 한다고 다시 상소했다.[63] 영조는 세손의 효성에 감격하여 눈물을 흘렸으나, 나라의 형편이 어렵다 등의 이유를 들어 받아들이지 않았다.

이쯤 되면 물러설 것으로 알았던 세손인데 두 번, 세 번 계속 상소를 했고 신하들도 함께 상소를 올려 거들었다. "청함을 멈춰라! 청함을 멈춰라!" 영조는 마음이 편치 않다며 거절했다.[64] 세손은 다시 음식을 전폐하는 극단적인 방법을 택했다. 얼굴에 억울하다는 기색이 가득했고, 할아버지 영조와 함께 식사할 때 밥을 물리쳤으며, 밥을 먹으라고 권하면 몇 술 뜨지 않고 숟가락을 놓았다.[65] 네 번째 상소를 올렸다. 어린 세손의 고집스러운 면모에 할아버지 영조는 두 손을 들고 허락하지 않을 수 없었다.[66]

『조선왕조실록朝鮮王朝實錄』에는 그 사정을 자세히 밝히지 않았지만, 영조가 거듭 허락하지 않은 것은 아들 사도세자를 뒤주에 갇혀 죽게 한 지 3년이 채

안 되어서 마음이 편치 않은 점이 적지 않게 작용했을 것으로 본다.[67] 영조는 진연을 간소하게 치르라는 단서를 달았다. 처음부터 '하지 말라'와 '생략하라'로 단호하게 지시했다.

"유밀과油蜜果를 차리지 마라. 반화盤花를 생략하라. 예주醴酒(단술) 대신에 밀수蜜水(꿀물)를 써라. 대탁大卓에 차리는 음식 가짓수를 없애고 찬안饌案에 그릇 수가 열 개를 넘지 않게 하라. 여러 신하에게 하사하는 찬은 그릇 수가 다섯 개를 넘지 않게 하라. 이것과 연례宴禮는 차이가 있으니, 구작례九爵禮와 오작례五爵禮는 논할 바가 아니다. …"[68]

유밀과와 단술을 베풀지 말고 꿀물로 대신하고, 임금의 찬은 열 그릇을 넘지 않게 하고, 신하의 경우는 다섯 그릇을 넘지 않게 하며, 임금에게 술잔을 9번 올리는 구작의 예는 논하지 말라는 내용이다. 유밀과는 밀가루에 참기름과 꿀을 섞어 반죽한 것을 기름에 지진 과자로서 유과油果, 조과造果, 가과假果라고 불렀다. 밀가루로 과일 모양을 본떠서 만들었기 때문에 조과와 가과라는 이름이 생겼고, 이 때문에 유밀과를 과일 사이에 진설했다.[69] 고려시대 충선왕忠宣王이 원나라에 가서 공주를 아내로 맞을 때, 유밀과는 연회에 차려진 고려 음식이었다. 조선시대 중국 사신 접대에도 빠지지 않았고, 중국을 사행할 때 조선 사신들이 지참하는 대표적인 별미였다.[70]

고려시대에는 유밀과를 사치한 음식으로 여겨 과도한 사용을 제한했고, 조선시대에도 검소한 잔치를 베풀 때 금해야 할 대상으로 먼저 거론될 정도였다. 영조도 16년 전인 1748년에 나라의 혼례부터 사대부의 혼인에 이르기까지 동뢰연同牢宴의 상에 유밀과를 사용하지 말라고 지시한 적이 있다.[71] 정조 때는 『경국대전經國大典』을 재정비한 『대전통편大典通編』에서 "민간인이 결혼식이나 장례식 때 약과 등의 유밀과를 사용하면 곤장 80대에 처한다"는 조항이 새롭게 추가되었다.

그림 10 〈영조을유기로연도·경현당수작연도〉, 1765년, 비단에 채색, 57.4×190.2cm, 서울역사박물관 소장.

왕위를 물려줄 사도세자가 세상을 떠나고 나라의 운명을 손자에게 맡긴 상황이라 할아버지와 손자의 관계는 어느 때보다 애틋하고 간절했다. 영조의 표현처럼, "할아버지는 손자에 의지하고 손자는 할아버지에 의지해야 할" 상황이었다.[72] 망팔의 잔치를 두고 고집스럽게, 그렇지만 감동적으로 밀고 당기는 일을 겪으면서 세손에 대한 영조의 믿음은 더욱 견고해졌다. 드디어 1765년 10월 11일 경현당에서 망팔의 잔치인 '경현당수작'이 열렸다.

김홍도 초기 궁중기록화, 〈경현당수작연도〉

김홍도가 이 기록화를 그렸다는 것이 국립중앙박물관에 소장된 「경현당수작연도기景賢堂受爵圖記」(그림 11)에 적혀 있다.[73] 우의정 김상복金相福이 글을 짓고, 화원 김홍도가 그림을 그리며, 사관寫官 홍성원洪聖源이 썼다. 영조 때 벌어진 궁중행사

가운데 가장 의미 있고 중요한 행사인데, 20세가 갓 넘은 약관의 김홍도가 그 일을 도맡아 그렸다는 것은 주목할 만한 사실이다. 젊은 시절 김홍도가 도화서에서 두각을 나타냈음을 알 수 있다. 궁중의 행사 장면을 그린 궁중행사도를 제작하는 것은 화원의 가장 중요한 업무 중 하나다.

　　김홍도가 그린 〈경현당수작연도〉는 기문만 전하고 정작 그림의 행방은 알려지지 않았는데, 2007년 김양균 학예사는 서울역사박물관 소장 〈영조을유기로연도·경현당수작연도〉가 김홍도의 작품일 가능성이 크다고 주장했다.[74] 이 기록화는 같은 해인 1765년(영조 41)에 치른 행사인, 8월 28일의 영조을유기로연과 10월 11일의 경현당수작 장면을 한 병풍에 조합했다. 김홍도가 그린 작품의 기문과 같은 행사를 그린 궁중행사도이고, 크기가 비슷하며, 그림에서 김홍도 양식이 보이기 때문이다. 김홍도가 초기 화원 시절에 그렸던 궁중기록화를 볼 수 있다는 점에서 흥미로운 발견이라 할 수 있다. 다만 이 기록화는 몇 가지 풀어야 할 의문점이 있다.

그림 11 「경현당수작연도기」, 비단에 먹, 126.5×53㎝, 국립중앙박물관 소장.

나라에 경사가 있을 때 그 일을 맡아보던 도감都監들이 그것을 기념하여 만든 병풍을 '계병稧屏'이라 한다. 임금에게 바치는 그림도 있지만, 친목을 도모하기 위해 개별적으로 제작한 그림도 있다. 「경현당수작연도기」는 김상복과 이윤성이 제작하여 소장한 그림에 관한 기록인데, 이 기록처럼 김홍도가 그린 계병이 반드시 서울역사박물관본이라는 보장은 없다. 이 행사를 기록한 의궤인 『수작의궤受爵儀軌』를 보면, 허감許礛, 김덕구金德九, 원경문元景文 등 화원 20인이 참여했다고 기록되어 있다.[75] 대표로 내세운 3인의 화원 중에는 김홍도가 없지만 나머지 20인 중에는 김홍도가 포함되었을 가능성이 크다.

하지만 이파리 없이 나뭇가지만 그린 나목의 표현과 안개로 처리한 공간, 소나무 표현 등은 김홍도 화풍을 연상케 한다. 마당에 있는 인물의 이목구비도 김홍도 풍속화에서 볼 수 있는 인물상이라 김홍도와 상당히 친연성이 있음을 알 수 있다. 김홍도라고 못 박아 이야기할 수는 없지만, 그렇다고 김홍도가 아니라는 증거도 없다.(그림 10-1)

국립중앙박물관의 「경현당수작연도기」는 행기가 있는 해서로 쓰여 있다. 하지만 서울역사박물관 병풍의 경우 〈경현당수작연도〉와 함께 조합된 〈영조을유기로연도〉의 기문은 단정한 해서로 쓰여 있다. 김양균은 국립중앙박물관본이 개인 용도로 제작되었기 때문에 행기가 있는 해서체로 썼지만, 서울역사박물관본은 왕실용으로 단정한 해서체로 쓴 것으로 보았다.

〈경현당수작연도〉는 엄격한 정면투시법으로 행사 장면을 전체적으로 표현했다. 이 기법은 조선 초기부터 궁중기록화에서 사용했던 전통적인 건물배치법이다.[76] 설사 김홍도의 작품이 아니더라도 김홍도의 초기 궁중기록화는 전통적인 규범을 최대한 존중하고 개성적인 표현을 최소화해서 그렸을 것이다. 김홍도의 초기 궁중기록화의 면모를 살필 수 있다는 점에서 소중한 작품이다.

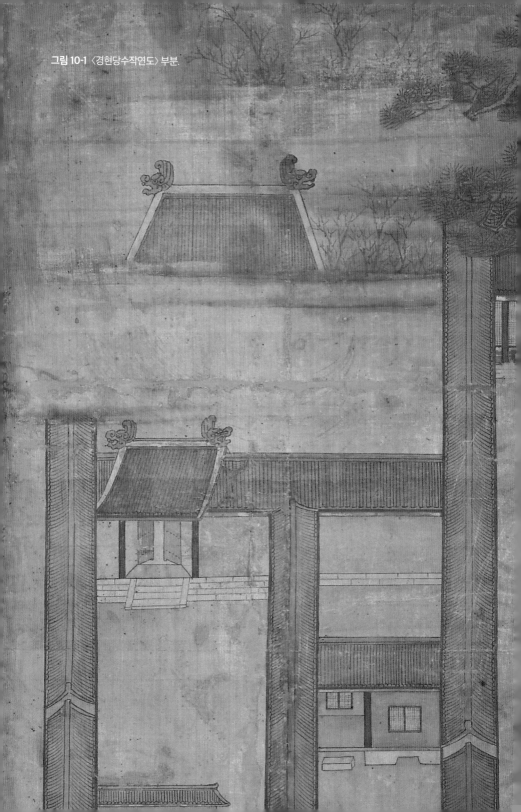
그림 10-1 〈경현당수작연도〉 부분.

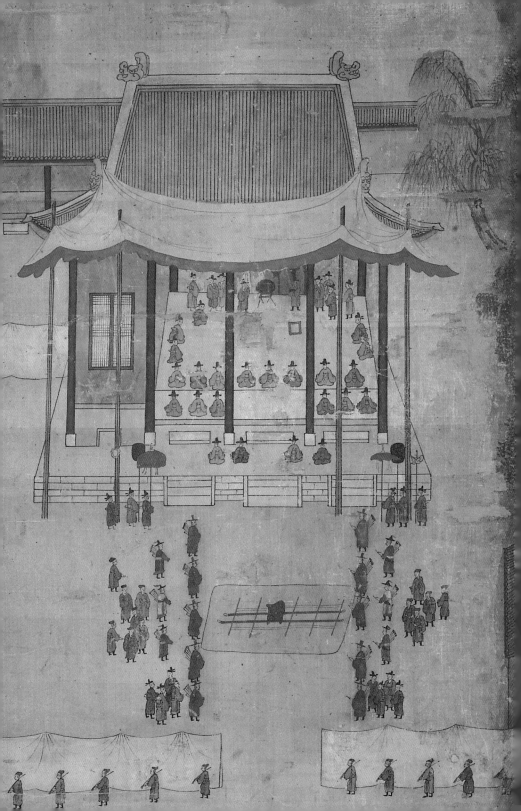

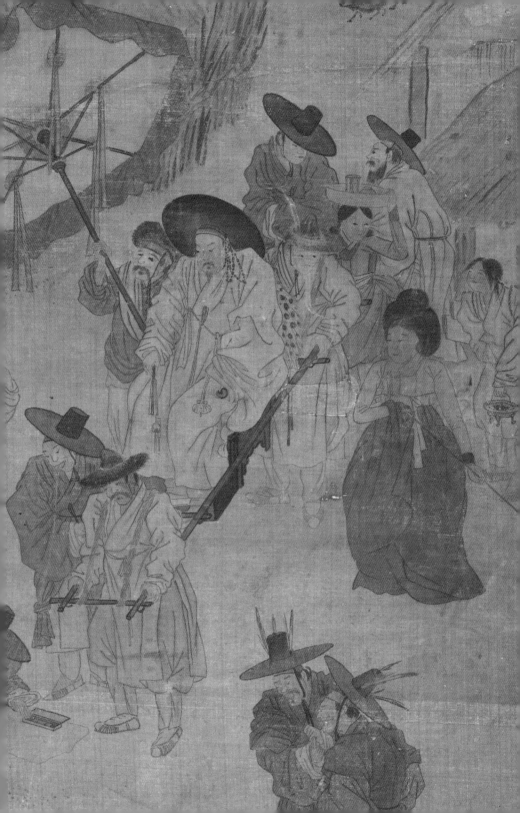

2부
김홍도 풍속화의
혁신적인 변화

4
천부적인 스토리텔러, 김홍도

손뼉을 치며 신기하다고 부르짖다

조선 후기에 소설을 읽어주는 '전기수傳奇叟'란 이야기꾼이 있다. 사람의 왕래가 많은 곳을 택하여 자리를 잡고 앉아 소설을 읽어주거나 부유한 가정을 찾아다니며 소설을 읽어주고 보수를 받았다. 책을 읽다가 흥미진진한 대목에 이르러서는 문득 읽기를 멈춘다. 사람들은 그다음 대목을 듣고 싶어서 다투어 돈을 던진다. 이를 '요전법邀錢法'이라 부른다.[77] 『정조실록』에는 "종로거리 연초 가게에서 짤막한 야사를 듣던 이가 영웅이 뜻을 이루지 못한 대목에 이르러 눈을 부릅뜨고 입에 거품을 물면서 풀 베던 낫을 들고 앞에 달려들어 책 읽는 사람을 쳐 그 자리에서 죽게 하였다"는 이야기가 전할 정도로 청중의 몰입도가 높았다.[78] 책 읽어주는 전기수는 조선시대의 대표적인 스토리텔러다.

김홍도의 유명한 풍속화첩인 『단원풍속화첩』 중 〈담배썰기〉(그림 12)에 전기수가 등장한다. 고깔모자를 쓰고 부채질하며 책을 읽어주는 인물이다. 앞서 풀 베던 낫으로 전기수를 죽인 사건이 일어난 곳이 연초 가게라는 점을 떠올려보면, 왜 담배 써는 그림에 전기수가 등장하는지 이해가 될 것이다. 이 그림의 배경 역시 종로거리로 추정하는 것도 가능하다. 유난히 긴 팔로 움켜잡은 작두로 담뱃잎을 썰고 있는 이는 귀를 열고, 담뱃잎을 가지런히 정리하는 이는 위아래로 바쁘

그림 12 김홍도, 〈담배썰기〉, 『단원풍속화첩』. 종이에 옅은 채색, 27.0×22.7㎝, 국립중앙박물관 소장.

게 눈을 움직이고, 궤짝에 기댄 이는 전기수의 이야기 삼매에 빠져 있어 또 무슨 일이 벌어질까 걱정이 들 정도다.

조선 후기는 스토리텔링의 시대다. 조선 전기가 유교의 도덕과 이념을 중시하는 시기라면, 조선 후기에는 이런 규범이나 권위에서 탈피하여 통속적이고

현실적인 문화가 유행하는 시기라고 볼 수 있다. 조선 후기 화단에 풍속화가 주류의 그림으로 부상한 것은 그러한 시대적 변화를 보여주는 현상이다. 회화가 도덕이나 이념의 꺼풀을 벗고 원초적이자 고전적인 내용인 스토리텔링을 담은 도구로 각광받았다. 조선 전기에 거의 존재감이 없었던 풍속화가 어느새 조선 후기 화단의 주류 그림으로 떠오른 것은 스토리텔링의 유행 덕분이다.

사람들이 살아가는 일상생활을 그린 그림을 풍속화라 부른다. 풍속화의 시작은 고구려 고분벽화로 올라갈 만큼 그 역사가 오래되었다. 하지만 사소하고 하찮고 평범한 일상생활이 그림의 주제로 등장한 시기는 18세기 조선 후기다.[79] 윤두서가 조선 후기 풍속화의 시작을 열었다. 처음에는 서민들의 노동을 주제로 삼아서 사람이 주인공이라기보다는 일 자체에 초점이 맞춰져 있다. 점차 일 자체에서 일하는 사람들의 관계로 관심이 옮겨가고, 일뿐만 아니라 놀이로까지 범주가 확대되면서 풍속화의 세계는 더욱 풍요로워졌다.[80] 그런데 이러한 풍속화를 드라마처럼 흥미롭게 엮어낸 화가가 김홍도다. 그는 풍속화를 처음 개척하지는 않았지만, 풍속화를 풍속화답게 승화시킨 공헌이 있다. 풍속화를 단순한 일과 놀이의 사실적인 묘사에서 극적인 인간관계가 펼쳐지는 스토리텔링의 그림으로 한 단계 발전시켰다.

풍속화는 정조가 화원들에게 "모두 보자마자 껄껄 웃을 만한 그림을 그려라"라고 지시할 만큼 큰 관심을 보였던 장르다.[81] 껄껄 웃을 만한 그림을 그리라는 것은 극적인 흥미를 높이라는 뜻이다. 영조가 강세황에게 "말세에 인심이 좋지 않아서 어떤 사람이 천한 기술을 가졌다 하여 업신여기는 자가 있을까 염려되니, 그림 잘 그린다는 얘기는 다시 하지 말라"라고 충고한 시대와 전혀 딴판이다. 정조는 회화에 대해 긍정적이고 개방적이고 적극적인 태도를 보여주었다. 정조의 취향에 맞게 흥미로운 드라마를 연출한 이는 김홍도다. 그는 현실적인 것에서 이상적인 것을 찾아냈고, 서민들의 평범한 삶에서도 밝음과 즐거움을 그려냈다. 그는 긍정적이고 낙관적인 세계관으로 삶과 자연을 노래했다. 우리 민족 특유의 낭만

주의적 성향이 그의 작품 속에 한껏 펼쳐져 있다.

　김홍도는 풍속화의 최고 스토리텔러다. 강세황은 제자인 김홍도의 풍속화에 대해 "더욱이 풍속을 그리는 데 뛰어나 일상생활의 모든 것과 길거리, 나루터, 가게, 점포, 과거장, 극장 같은 것도 한번 붓을 대면 손뼉을 치며 신기하다고 부르짖지 않는 사람이 없다"라고 칭찬했다. 일반인들이 손뼉을 치며 신기하다고 부르짖는 반응을 보일 만큼 드라마틱한 이야기로 가득한 그림이란 뜻이다.[82] 일하는 모습을 고상하게 보여주는 윤두서의 풍속화에 비해 김홍도의 풍속화는 사회적 메시지가 분명하고, 감시와 관찰에 따른 이야기 구조가 흥미롭고, 현장감이 뛰어나다. 김홍도는 단순히 일의 관심과 중요성을 강조한 풍속화를 재미와 감동을 자아내는 스토리텔링의 풍속화로 한 단계 높였다. 풍속화가 각광받는 시대에 김홍도라는 걸출한 풍속화가가 등장한 것이다.

　『단원풍속화첩』(보물)은 풍속화가인 김홍도의 명성을 확인할 수 있는 작품이다. 여기에는 일, 놀이, 관례, 생활상 등 다양한 삶의 모습이 25점의 화폭에 펼쳐져 있다. 그는 이 화첩에서 풍속화의 주제뿐만 아니라 기법에서도 새로운 세계를 창출했다.

　그런데 김홍도의 대표적 풍속화라고 알려진, 또한 그렇게 믿고 있는 이 화첩이 진위 논란에 휩싸여 있다. 만일 이 화첩이 김홍도 작품이 아니라면, 이것은 생각보다 큰 파장을 몰고올 문제다. 현재 이 화첩은 국가지정문화재인 보물로 지정된 데다 초·중·고등학교 교과서에까지 실려 있어서 대다수 국민은 김홍도의 진작이자 대표작으로 믿고 있기 때문이다. 이처럼 유명한 작품이 김홍도 진작이 아니라 가짜라면, 가히 메가톤급의 파란을 일으킬 수 있다.

　이 작품의 진위를 의심하는 주장이나 의견들을 살펴보면, 이 화첩에 실린 25점 전부를 가짜로 의심하는 경우는 드물고 일부 작품들을 가짜로 의심하고 있다. 그만큼 이 화첩의 그림들은 완성도에서 편차가 심하다. 같은 화첩의 작품인데 과연 김홍도가 그렸을까 하고 갸우뚱하게 하는 작품이 가끔 눈에 띄기 때문이다.

이 화첩의 진위문제를 처음 제기한 이는 한국회화사의 글을 쓸 때 이동주李東州라는 필명을 쓴 정치학자 이용희李用熙(1917~1997)다. 그는 『우리 옛그림의 아름다움』에서 화첩 중 몇몇 그림이 김홍도의 진작인지 의심스럽다는 의견을 여러 경로를 통해 밝혔다.[83] 어떤 연유인지 확실치 않지만, 김홍도가 몇몇 작품의 경우 정성을 덜 기울여 완성도가 부족했거나, 일부 가짜 그림들을 이 화첩에 끼워넣었을 가능성이 있다. 가짜라는 견해를 표명한 연구자들은 객관적 증거를 제시하기보다는 양식적 분석, 즉 주관적 판단에 의존한 결론이기 때문에 그것만으로 가짜로 몰아세우기는 어렵다. 진위문제가 거론됨에도 불구하고, 미술사가들이 김홍도 풍속화를 논할 때 빼놓지 않은 것도 이 화첩이다. 그만큼 이 화첩이 김홍도 풍속화에서 차지하는 위상이 높다.

김홍도의 풍속화는 복선을 읽어야 한다

김홍도의 풍속화는 단순히 일하는 모습만 그린 것이 아니다. 인간관계를 나타낼 뿐만 아니라 그 밑에 메시지를 복선으로 깔아놓았다. 그림에서 겉으로 내세운 묘사와 그 밑에 숨겨놓은 의도가 다르다. 두 가지를 함께 읽어야 한다. 그가 표현하고자 한 목표는 단순한 '풍속의 사실적인 재현'이 아니라 인간 사회에서 벌어지는 '삶의 진실된 표현'이다.

김홍도 풍속화의 대표작으로 손꼽히는 작품은 〈씨름〉(그림 13)이다. 숨 가쁜 대결 속에 뜨겁게 달구어진 씨름판의 열기를 흥미롭게 표현한 그림이다. 씨름꾼의 모습에 이미 승패가 갈려 있다. 오른쪽 사람의 얼굴에는 낭패의 빛이 역력하고, 왼쪽 사람의 얼굴에는 자신감이 넘친다. 전자의 손에는 근육이 강하게 잡혀 있지만, 후자의 손은 꼬집듯이 잡고 있다. 전자의 왼발은 공중으로 들려 있지만, 후자의 발은 지렛대처럼 굳건하게 자리 잡고 있다.

씨름꾼을 중심으로 네 무리의 구경꾼들이 둘러싸고 있다. 왼쪽의 두 구경

그림 13 김홍도, 〈씨름〉, 『단원풍속화첩』, 종이에 옅은 채색, 27.0×22.7㎝, 국립중앙박물관 소장.

꾼은 비교적 중립을 지키고 있지만, 오른쪽의 두 구경꾼은 누구를 응원하는지 그 태도만 보아도 알 수 있다. 위의 구경꾼은 등을 보인 씨름꾼이 들배지기로 상대방을 들어 올리자 몸을 앞으로 숙이며 환호하고 있지만, 아래의 구경꾼은 자신이 응

원한 씨름꾼이 낭패의 빛이 뚜렷해지자 놀라서 뒤로 자빠지는 모습이다.

모든 사람이 씨름판에 열중인데, 두 사람만이 딴 데를 쳐다보고 있다. 한 사람은 엿장수이고, 다른 한 사람은 맨 아래 엿장수를 바라보는 어린아이이다. 엿장수야 당연히 엿을 팔아야 하니까 관람객을 바라보지만, 어린아이는 씨름판보다 꿀처럼 단 엿에 더 관심이 있다. 이 그림의 아웃사이더는 엿장수가 아니라 엿장수를 바라보는 어린아이인 것이다. 김홍도다운 해학 코드다.

그의 풍속화에는 단순한 풍속의 묘사를 넘어 해학과 풍자가 피어난다. 고사인물화나 산수인물화의 고귀한 인물들은 웃는 일이 거의 없고 엄숙한 표정을 짓는다. 반면에 풍속화 속 낮은 사회계층 인물들은 활짝 웃는다. 희로애락의 감정을 분명하게 표출하는 것이다. 그는 평범한 일상에서 웃음을 찾아내고 직접적인 비난보다는 간접적인 풍자로 날카로운 갈등을 풀어나갔다. 세상을 긍정적으로 보는 가치관이 그의 풍속화에서 밝게 빛난다.

화면 가운데 아이가 오른손으로 대님을 매고 왼손으로 눈물을 훔치고 있다. 김홍도의 유명한 풍속화 〈서당〉(그림 14)이다. 등 뒤에 파르르 펼쳐진 책갈피를 보면, 방금 뒤돌아섰다는 것을 알 수 있다. 훈장의 서안 옆에 회초리가 있는 것을 보니, 읽기나 암기를 제대로 하지 못하여 종아리를 맞은 것이 틀림없다. 이 광경이 얼마나 우스운지 온통 웃음바다가 되었다. 울음과 웃음이 교차하는 순간이다. 학생들은 다른 사람의 불행이 나의 행복이란 듯 깔깔대며 웃는다. 훈장은 혹시 매 맞은 제자가 상처를 입을까 봐 웃음을 꾹 참느라 광대뼈가 볼록 튀어나왔다. 엄지손가락만 한 크기의 얼굴에 표현된 웃음을 참는 표정은 절묘하다.(그림 14-1) 김홍도다운 표현이다.

어린아이들은 모두 깔깔대고 웃는데, 맨 아래 등을 지고 있는 아이도 마찬가지다. 비록 뒷모습이지만 각진 옷 선에서 킥킥거리는 웃음을 감지할 수 있다. 각이 지게 구부러진 옷 선의 표현은 곧 웃음을 나타낸다. 묘법描法이라고 부르는 옷의 표현은 단지 옷만을 나타내는 것이 아니다. 옷을 통해 신분, 감정, 몸집 등 그

그림 14 김홍도, 〈서당〉, 『단원풍속화첩』, 종이에 옅은 채색, 27.0×22.7㎝, 국립중앙박물관 소장.

사람의 모든 퍼스널리티를 보여준다. 이 작품의 옷 선에는 희로애락이 그대로 묻어나 있다. 김홍도 풍속화는 뒷모습의 인물이 히든 카드의 역할을 한다.

　　우리는 김홍도의 풍속화를 통해서 사실주의 화풍의 진수를 맛볼 수 있다. 이전에는 인물의 권위와 위엄을 나타내기 위해 옷의 실루엣을 풍선처럼 팽팽하

그림 14-1 〈서당〉 훈장의 얼굴 부분.

게 부풀려 묘사했는데, 김홍도의 풍속화에서는 그 권위의 바람이 빠지고 꾸불꾸
불한 현실적인 실루엣으로 나타냈다. 실제 우리가 눈으로 보는 그대로의 사실적
인 표현이다. 옷도 서민들의 거친 옷감에 맞게 딱딱한 선으로 묘사해 더욱 실감
나게 했다. 무엇보다 의미 있는 특색은 그림의 교과서라 할 수 있는 화보류에 보
이는 도식적인 얼굴이 아니고 현실에 기반을 둔 표정 있는 얼굴이 등장한다는 점
이다. 그가 추구한 사실주의는 탈권위적이고 현실적인 성향을 띤다. 조선시대 그
림은 대부분 유교의 도덕이나 이데올로기에 갇혀 있으나, 김홍도는 풍속화에서
그 장막을 훌훌 떨쳐버리고 삶의 진실을 보여주려고 했다.

　　단지 서당의 한 장면을 표현하는 데에도 이러한 극적인 재미가 듬뿍 담겨

있다. 유머 코드가 화면을 얼마나 생기 넘치게 하고 감상자를 유쾌하게 만드는지 알 수 있을 것이다. 풍속화를 사실적 묘사에만 의존하여 그린다면, 너무 재미없고 메마른 그림이 되었을 것이다. 극적인 이야기가 덧붙여져야 비로소 흥미를 자아내는 작품으로 승화된다. 이 작품의 등장인물들은 아예 깔깔대고 웃고 있다. 정조가 "모두 보자마자 껄껄 웃을 만한 그림을 그려라"라고 지시하기 이전부터 김홍도는 이미 유머 코드를 풍속화의 중요한 요소로 활용했다.

길쌈을 두고 벌어진 고부간 갈등

농사와 더불어 길쌈은 우리나라 전통사회를 지탱하는 기본적인 생업이다. 구중심처에 사는 임금은 항상 관심의 끈을 늦춰서는 안 될 것이 궁궐 밖 백성들의 삶이다. 임금은 백성들이 농사짓고 길쌈하는 모습을 담은 경직도耕織圖를 병풍으로 제작케 하여 침전에 두고 매일 드나들 때 보면서 반성하는 도구로 삼았다.[84] 늘 백성들의 어려움을 잊지 말고 그들의 삶을 돌보라는 의미다. 농경시대 정치의 모든 것은 여기서 시작되고 여기서 피날레가 이루어진다.

　　경직도는 궁중에서 제작된 풍속화에서 가장 중요한 위상을 차지한다. 김홍도는 『단원풍속화첩』에서도 경직, 즉 농사짓고 길쌈하는 장면을 몇 점 그렸다. 베를 짜고 실에 풀을 먹이는 모습을 담은 〈길쌈〉(그림 15)을 보면, 위쪽의 등진 여인은 베매기하고 있다. 삼베실에 풀을 매겨야 심이 단단해진다. 한쪽 끝을 도투마리에 메고 다른 쪽 끝은 끌개에 말아 고정한 뒤 풀을 벳솔에 묻혀 골고루 칠한 다음 겻불로 말리면서 도투마리에 감는다. 이 도투마리를 베틀에 올려놓고 잉아를 걸고 실꾸리를 북에 넣는다. 북이 들면서 바디로 '탁', 북이 날면서 바디로 '탁' 치면서 한 올 한 올 엮어서 한 필의 고운 삼베를 짠다.

　　여기에 시선이 머물면, 김홍도의 풍속화는 길쌈이란 노동을 그린 사실적인 풍속화에 불과하다. 그 안에 깔린 복선을 읽어내야 한다. 칼릴 지브란Kahlil

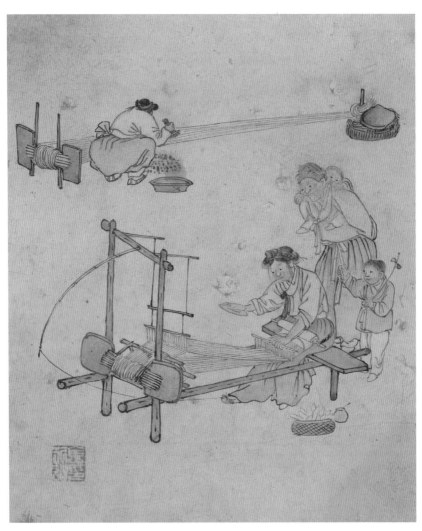

그림 15 김홍도, 〈길쌈〉, 『단원풍속화첩』, 종이에 엷은 채색, 27.0×22.7㎝, 국립중앙박물관 소장.

Gibran은 『영혼의 거울Mirrors of the Soul』에서 "예술은 눈에 보이고 알려진 것으로부터 미지의 것으로 한 걸음 더 나가는 것이다"라고 말했다. 여인의 등 뒤에 서 있는 할머니와 아이들로 시선을 옮기면, 작가의 또 다른 의도를 발견하게 된다. 못마땅한 표정을 지은 할머니는 곧 참견할 태세다. 시어머니다. 며느리의 등 뒤에는 보

이지 않는 긴장감이 깔려 있다. 반면에 어린이의 눈길은 천진난만하다. 형은 엄마의 시선을 끌기 위해 쳐다보고 있고, 할머니 등 뒤에 업혀 있는 동생은 형의 팔랑개비에 관심이 쏠려 있다.

조선시대 여인들이 시집가 살면서 가장 힘들게 겪는 것이 고부간의 갈등이다. 그 어려움이 "시집살이" 노래의 유행을 낳을 정도였다. 길쌈의 고단한 노동보다 힘든 고부간의 갈등을 잠시나마 잊는 데는 "베짜기 노래"가 그만이다.

> 월궁에 노든 선녀 옥황님께 죄를짓고
> 인간으로 귀양와서 좌우산천 둘러보니
> 하실일이 전혀없어 금사한필 짜자하고
> 월궁으로 치치달아 달가운데 계수나무
> 동편으로 뻗은가지 은도끼로 찍어내어
> 앞집이라 김대목아 뒷집이라 이대목아
> …
> 베틀놓세 베틀놓세 옥난간에 베틀놓세
> 앞다릴랑 도두놓고 뒤다릴랑 낮게놓고
> 구름에도 잉아걸고 안개속에 꾸리삶아
> 앉을개에 앉은선녀 양귀비의 넋이로다.

환상적인 노동요다. 하늘에서 놀던 월궁 선녀가 옥황상제께 죄를 짓고 지상으로 내려와 베를 짠다는 이야기는 판타지다. 베를 짜는 여인은 월궁 선녀이고, "구름에다 잉아걸고 안개속에 꾸리삶아" 짠 베는 천상의 옷감이다. 인간 사회에서 커다랗게만 보이는 갈등도 하늘의 관점으로 보면 소소한 일에 불과할 뿐이다. 지옥 같은 현실을 하늘 같은 환상으로 이겨내려 했으니, 조선 여인들의 현명한 지혜에 감탄할 따름이다. 꿈에 젖어 있는 며느리인지라 아무리 호랑이 같은 시어머

니가 등 뒤에 버티고 서 있어도 표정이 밝을 수밖에 없다.

　　김홍도는 이전의 풍속화가와 달리 풍속화를 휴먼 드라마, 잘 짜인 서사적인 그림으로 탈바꿈시켰다. 얽히고설킨 사람들의 이야기를 흥미진진한 드라마로 풀어낸 연출자다. 작품에 등장하는 인물은 누구 하나 허튼사람이 없고, 작은 몸짓 하나 허튼 것이 없다. 한 사람도 빼거나 더할 필요가 없을 만큼 완성도가 높다. 최소한의 인물 구성으로 최대한의 극적인 효과를 냈으니, 김홍도의 탁월한 구성력에 감탄하지 않을 수 없다.

김홍도 풍속화의 자유와 평등

18세기 후반에 풍속화의 시대가 도래했고, 그 중심에 김홍도가 자리 잡고 있다. 자연을 관조하는 선비의 고상한 행위보다 사람들의 평범한 일상에 더 깊은 관심을 기울이게 되었다. 평범한 일상생활에 대한 긍정적인 인식 속에서 풍속화가 피어났다. 이전에는 생각조차 못 했던 선비들의 부도덕한 행태와 기생들과의 놀음까지 화면에 당당하게 등장했다. 일상생활이 그림의 주된 관심사가 되었고, 도덕적 가치도 예전과 크게 달라졌다. 남녀 간 사랑 이야기의 경우 그것에 섣불리 도덕적 잣대를 갖다 대기보다는 사랑 그 자체의 진실과 아름다움에 관심을 기울였다. 김홍도의 풍속화는 유교 이데올로기에서 인간적인 세상으로 바뀐 근대사의 풍경을 보여주는 삶의 찬란한 깃발이다.

　　풍속화의 키워드인 일상생활이 조선 후기 화단의 중요한 이슈로 떠올랐다. 삶의 진면목을 화폭에 담는 시도가 조선 후기에 가능해졌다. 일상 혹은 그에 해당하는 말이 이 시기에 와서 여러 기록에 보인다. 강세황은 김홍도 풍속화의 특징으로 '살면서 날마다 쓰는 여러 가지 말과 행동人生日用百千云爲'을 내세웠다.

　　"특히 세속의 모습을 옮겨 그리기를 잘했는데, 살면서 날마다 쓰는 여러 가지 말과 행동, 그리고 길거리, 나루터, 가게, 시장, 시험장, 연희장 등을 한번 그리기만 하면, 사람들

은 모두 손뼉을 치며 신기하다고 외치지 않는 자가 없었다. 세간에서 말하는 김홍도의 속화가 바로 이것이니, 진실로 신령스러운 마음과 슬기로운 지식으로 홀로 천고의 묘함을 깨닫지 않았으면 어찌 이처럼 할 수 있으리오."[85]

살면서 날마다 쓰는 여러 가지 말과 행동, 즉 일상생활을 그린 그림이 김홍도 풍속화의 내용이다. 일상생활은 김홍도 풍속화뿐만 아니라 조선 후기 풍속화의 근간이 되는 키워드다. 풍속화를 통해 일상생활을 다루었다는 사실 자체가 조선 후기 화단의 중요한 변화다. 사소한 것의 가치와 평범함의 아름다움을 중시하는 인식의 전환이 풍속화를 통해서 이루어진 것이다. 오랜 세월 동안 굳어진 통속에 대한 부정적인 가치관이 어느덧 희석되면서 긍정적인 가치관으로 변했다.[86] 아취와 통속으로 구분되는 주제에 대한 전통적인 차별의식이 이 시기에 와서 점차 사그라졌다.

김홍도가 활동했던 정조 때는 풍속화에 관한 관심이 유례없이 높았던 시기다. 당시 '속화俗畵'라고 불렸던 풍속화가 규장각의 차비대령 화원 녹취재의 시험문제로 가장 많이 출제되었다.[87] 조선 전기 도화서 화원의 시험문제에 출제된 제재가 죽·산수·인물·영모翎毛·화초이고 풍속화는 아예 거론조차 되지 않을 정도로 존재감이 없었다. 조선 후기 풍속화는 전통적인 회화관으로 보면, 작고 하찮은 그림이다. 속화라는 말에는 문인화에 견주어 격조가 낮은 그림이라고 폄훼하는 가치판단이 깔려 있다. 하지만 이 시기 풍속화는 역사적으로 뿌리 깊은 문인화적인 가치관을 극복하고, 민중들이 살아가는 모습을 표현하는 장르로 자리잡았다.

조선 후기 문화에는 통속세계와 아취세계가 공존했다. 이러한 양면성은 18세기 후반 지식사회가 가진 과도기적 특색이다. 정조 때 규장각에서 검서관檢書官을 지낸 이덕무李德懋(1741~1793)는 통속의 중요성에 대해 다음과 같이 역설했다.

"문인과 재사才士로서 통속을 모르면 훌륭한 재주라고 할 수 없다. 만약 상것들의 통속이라고 물리친다면 인정이 아니다. 청나라 선비 장조張潮가 '문사는 능히 통속의 글을 해도 속인은 능히 문사의 글을 못 하고 또 통속의 글에 능하지 못하다' 했으니, 참으로 지식인의 말이다."[88]

이덕무는 사대부들이 거리낌 없이 통속적인 내용을 화폭에 담을 수 있는 지적 통로를 마련했다. 선비가 통속을 다룬다고 하여 전혀 부끄러워할 필요가 없다는 이야기다. 이런 개방적인 사상 때문인지 유득공의 숙부인 유련柳璉(1741~1788)은 이덕무의 시에 대해 "야인野人의 비루함에 안주하고 시속의 자질구레한 것을 즐겼다"라고 평했다.[89] 이는 전통적인 사대부의 시각을 반영한 논리로, 당시 나이 든 사람들은 보수적인 성향을 견지했다. 그것은 영조의 보수적인 문예관과 정조의 개방적인 문예관의 대비 속에서 설명할 수 있다. 정조 때 비로소 통속세계에 대한 긍정적인 인식을 바탕으로 일상에 관심이 높아지면서 풍속화가 성행한 것이다.

풍속화는 '자유와 평등'이란 인간의 보편적인 가치를 지향한다. 조선 후기부터 오랜 세월 철옹성으로 여겼던 신분구조가 서서히 무너졌고, 서울을 비롯한 도시의 경제가 발전하면서 유흥문화가 만연했다. 궁중을 비롯한 상류계층에서 하류계층의 삶과 문화를 포용해야 할 만큼, 서민들의 위상은 이전과 확연하게 달라졌다. 그동안 숨죽여왔던 민중들은 민란 등으로 점차 자신의 목소리를 높여갔다. 이러한 사회, 경제적인 변화 속에서 자유와 평등이란 가치가 중시되었고, 도덕적인 이념보다는 현실적인 삶에 관한 관심이 드높아졌다.

5
안산의 추억이 담긴 풍속화들

엄마의 따뜻한 손길

꼭두새벽 머리 위에 무언가를 잔뜩 인 아낙들이 어딘가를 향해 분주히 떠난다. 이화여자대학교박물관 소장 〈어물을 팔러 가는 포구의 여인들賣蟹婆行〉(그림 16) 화면 위에는 김홍도의 스승 강세황이 이 그림에 대해 다음 같이 회상했다.

"내가 일찍이 바닷가에 살 때, 아이를 업고 광주리를 인 십여 명의 젓갈 파는 아낙들이 무리를 지어 길을 가는 것을 보았다. 바닷가 하늘에 태양이 처음 떠오를 때 갈매기와 물새들이 다투어 날아오르고, 거칠고 차가운 풍물이 한 무리를 이룬 것이 또한 필묵의 밖에 있고, 바야흐로 도도히 흐르는 속세의 티끌 속에 있다. 이 그림을 보고 있노라면, 보는 이로 하여금 돌아가고픈 생각이 일게 한다."[90]

강세황이 말한 "내가 일찍이 바닷가에 살 때"의 바닷가는 안산이다. "보는 이로 하여금 돌아가고픈 생각이 인다"라고 한 곳도 안산이다. 그는 1744년(31세)부터 1774년(61세)까지 30년 동안 처가살이했다. 이 글에는 안산의 추억이 담겨 있다. 그림 속 바닷가 모습을 지금의 안산에서는 찾기 힘들다. 대부분 아파트나 공장으로 해안선이 변형되었기 때문이다. 다행히 안산 앞바다에 있는 대부도에

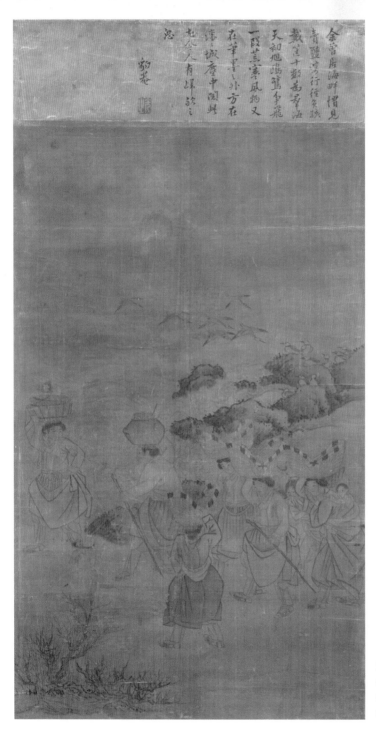

金官居海畔慣見
青鹽白雪行雲族
戴笠十騎萬壑海
天初旭鴈篤李飛
一酸菹寒風拘又
在草墅之外方在
津城塵中間妣
花氾人有鮮乾之
忍

劬巷

그림 16 김홍도,
〈어물을 팔러 가는 포구의 여인들〉,
비단에 옅은 채색, 71.5×37.4㎝,
이화여자대학교박물관 소장.

2부 김홍도 풍속화의 혁신적인 변화

그림 16-1 〈어물을 팔러 가는 포구의 여인들〉 부분.

서 비슷한 갯벌 모습을 볼 수 있다.(사진 1)

　　이 그림의 주인공은 등을 진 아낙이다. 이 아낙이 아마 전날 동네에서 일
어난 이야기보따리를 풀어놓자, 모두 이야기 삼매에 빠졌다. 심지어 맨 앞 나무통
을 머리에 이고 가는 아낙조차 고개를 돌려 이야기에 관심을 보인다. 단지 할머니
만 지팡이에 의지하여 앞을 향해 열심히 걷고 있다.

　　맨 뒤의 아낙을 보라!(그림 16-1) 이 여인은 등진 여인에게서 시선을 떼지

사진 1 〈어물을 팔러 가는 포구의 여인들〉의 갯벌과 비슷한 풍경인 안산 대부도의 갯벌. 정병모 사진.

못하고 무거운 광주리를 머리에 인 채 등에 업은 아기의 손을 꼭 잡고 있다. 눈여겨보지 않으면 스쳐 지나칠 장면이지만, 엄마의 다정한 손길이 가슴 뭉클한 감동이 전해온다. 부서지는 파도를 즐기는 갈매기들처럼, 잔가지가 무성한 키 작은 나무처럼, 바닷가 아낙들의 소박하고 따뜻한 삶의 이야기가 이 화폭 속에 자연스럽게 펼쳐져 있다. 김홍도다운 휴머니즘이다!

우리에게 말없이 감동을 전해주는 〈어물을 팔러 가는 포구의 여인들〉은 국립중앙박물관에 소장된 〈행려풍속도行旅風俗圖〉 중 〈어물을 팔러 가는 포구의 여인들〉(그림 17)과 같은 주제다. 국립중앙박물관 소장본 위 제발에는 또 다른 내용의 강세황 제발이 적혀 있다.

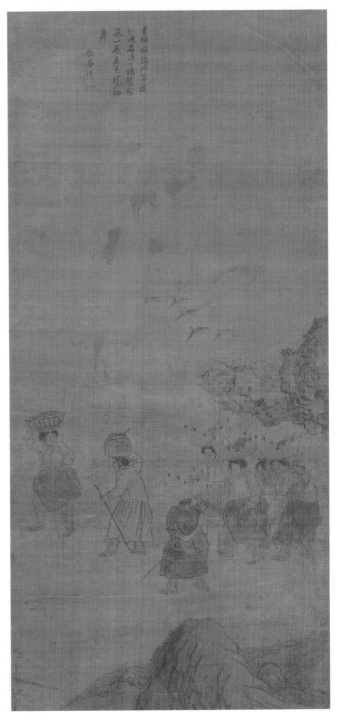

그림 17 김홍도,
〈어물을 팔러 가는 포구의 여인들〉,
〈행려풍속도〉, 1778년,
비단에 옅은 채색, 90.9×42.9㎝,
국립중앙박물관 소장.

"밤게, 새우, 소금으로 광주리와 항아리에 그득 채워 포구에서 새벽에 출발한다. 해오라기 놀라서 날고 한 번 펼쳐보니 비린내가 바람에 코를 찌르는 듯하다."[91]

우리는 이 제발을 통해 광주리와 항아리에 담긴 어물이 무엇이고, 언제 어디서 출발했는지를 알 수 있다. 그런데 강세황은 그림을 보고 바람에 비린내가 코를 찌른다고 했다. 그가 젊은 시절 이런 바닷가에서 살았던 경험이 있어서 곧바로 시각적 이미지에서 후각적인 냄새로 환원할 수 있었다. 과문한 탓인지 모르지만, 역대 미술평론에서 비린내 운운한 이야기는 일찍이 들어본 적이 없다. 추억까지 동원한 공감각적인 감상이다.

포구의 여인들은 밤게, 새우, 소금을 광주리와 항아리에 담아서 이고 간다. 1530년에 간행된 관찬 지리지인 『신증동국여지승람』을 보면, 안산의 토산물로 다음의 어물들이 열거되어 있다.

"소금, 밴댕이, 숭어, 조기, 참조기, 뱅어, 은어, 병어, 농어, 홍어, 준치, 민어, 전어, 호독어, 오징어, 낙지, 해파리, 조개, 가무락조개, 맛조개, 굴, 토화, 소라, 게, 청해, 대하, 중하, 쌀새우, 곤쟁이, 부레, 사자족애."[92]

강세황이 거론한 어물들을 여기서 찾아보면, 모두 나온다. 안산은 임금님의 밥상에 올리는 어물을 공급하는 안산어살이 있었던 곳이라, 토산물의 종류도 다양하다.

그림 속 아낙들이 새벽부터 출발한 목적지는 어디일까? 아마 한양의 마포나루일 것이다. 마포나루는 곡물과 해산물 시장으로 늘 붐비는 곳이었다. 서화에 재능을 가진 문장가인 유한준兪漢雋(1732~1811)이 바닷가 풍물을 그린 풍속화 〈게 파는 여인〉에 대해 시로 쓴 평에서 인천과 부천 사람들은 바닷가에서 방게를 주워 무리를 지어 한양, 즉 서울로 가서 옷과 바꿔 돌아온다고 했다.[93]

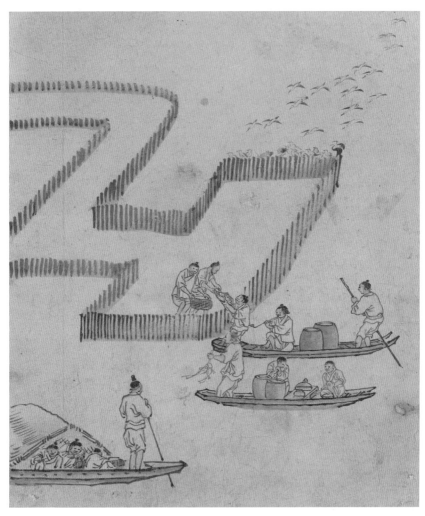

그림 18 김홍도, 〈고기잡이〉, 『단원풍속화첩』, 종이에 옅은 채색, 27.0×22.7㎝, 국립중앙박물관 소장.

임금님 밥상에 오른 안산의 밴댕이

안산의 바닷가 풍경을 담은 김홍도의 풍속화가 한 점 더 있다. 『단원풍속화첩檀園
風俗畫帖』 가운데 〈고기잡이〉(그림 18)다. 이 그림은 안산어살을 그렸을 것으로 추

그림 19 안산 지도에 보이는 분사옹원(사옹원 분원), 『안산군읍지』, 1899년, 규장각 소장.

정한다. 어살은 간만의 차가 큰 서해안이나 남해안에서 시행하는 고기잡이 방식이다. 밀물 때 들어온 고기들이 썰물 때 살대 사이에 걸리게 하여 잡는다. 이를 '죽방렴竹防簾'이라고도 부른다. 남해안은 위에서 보아 살대를 시옷(ㅅ)자 모양으로 꼽는데, 이 그림은 대나무 살대를 촘촘히 세운 미로형의 어살이다.

지금의 안산은 공장과 아파트가 가득하지만, 조선시대에는 서해의 어장 중 어물로 유명한 고장이었다. 『세종실록지리지世宗實錄地理志』에 안산은 "어염魚鹽을 생계로 삼는다"라고 설명되어 있다. 어업과 염업이 발전한 지역이란 뜻이다. 사옹원 분원司饔院分院(그림 19)에서 이곳에 설치한 안산어소安山漁所 혹은 안산어살安山漁箭에서 잡은 어물을 임금님 수라상에 올렸다.

어살에 바짝 다가선 고깃배 위에 서 있는 어부는 고기들을 삼태기에 담아 넘겨준다. 바로 뒤에 앉아 있는 어부는 장죽을 문 채 이 장면을 지켜본다. 아마 선주인 모양이다. 그 아래에 고깃배가 다음 차례를 기다린다. 고물에 서 있는 어부가 줄로 엮은 고기를 넘기려 하자, 어살 안에 있는 이가 그것을 담을 바구니를 내민다. 이 배에는 고기를 담은 항아리를 갈무리하는 이가 화로에 불을 지피는 이

와 이야기를 나눈다. 그 아래의 배에서는 어부들 모두가 식사에 한창이다. 망중한이다. 어살에서 어물을 주고받는 장면인데, 일과 휴식이 적절하게 어우러져 있다. 여기에 무리를 지어 살대에 내려앉아 먹잇감을 노리는 갈매기 떼로 말미암아 현장감과 서정성이 살아난다.

왜 어부들이 어살 안에 있는 이에게 고기를 건네주는 것일까? 1871년(고종 8년)에 간행한 『안산군읍지安山郡邑志』(규장각 소장)에 따르면 안산에서 궁궐에 약쑥藥艾, 해전蟹錢, 밴댕이蘇魚를 진상했다. 밴댕이는 어부 75명이 선혜청에서 돈을 받고 복호결復戶結을 지급받아서 고기잡이를 해 사옹원에 바쳤다. 이 밴댕이를 진상하기 위해 안산읍 서쪽 30리 바닷가에 사옹원 분원을 설치했고(그림 19), 진상에 필요한 얼음 값은 인천, 부평, 시흥, 남양 등에서 부담했다.[94] 김홍도의 그림은 선혜청으로부터 돈을 받고 밴댕이를 잡아 사옹원 분원에 바치는 장면이다.

밴댕이를 얼음 창고에 제대로 보관하지 않아 고기가 부패한 일도 벌어졌다. 왕의 동정과 국정을 기록한 일기인 『일성록日省錄』을 보면, 1776년 5월 4일 정조가 "사옹원이 진상한 어선魚膳은 바로 빈전에 쓸 것인데, 날씨가 심하게 덥지 않은데도 모두 다 부패했다. 사옹원 제조를 파직하라. 이는 안산 지방에서 얼음을 제대로 채우지 못한 소치이니, 먼저 파직한 뒤에 잡아 와라"라고 하교를 내렸다. 국상 때 사용할 생선인데, 안산에서 얼음을 제대로 채우지 않아서 일어난 사건이다. 이 작품은 김홍도가 안산에 살았던 추억을 되살려 그린 그림인데, 기록으로만 접하는 안산어살의 풍경을 풍속화를 통해 실감나게 볼 수 있다.

『단원풍속화첩』 중에는 안산의 풍속을 담은 그림이 한 점 더 있다. 농사 중 들밥을 먹는 장면을 그린 〈점심〉(그림 20)이다. 10인의 등장인물 중 어느 한 사람도 같은 자세가 없고, 어느 한 사람도 같은 모습이 없다. 단정하게 앉아 젓가락으로 반찬을 먹는 장면부터 시작하여 밥그릇을 기울여 수저로 빡빡 긁어먹고, 부채로 더위를 쫓으며 밥을 먹으며, 몸을 기울여 막걸리 한 잔을 단숨에 마시고, 큰 그릇에 담긴 막걸리를 벌컥 들이켜며, 아이가 막걸리 동이를 쥐고 따라줄 준비하는

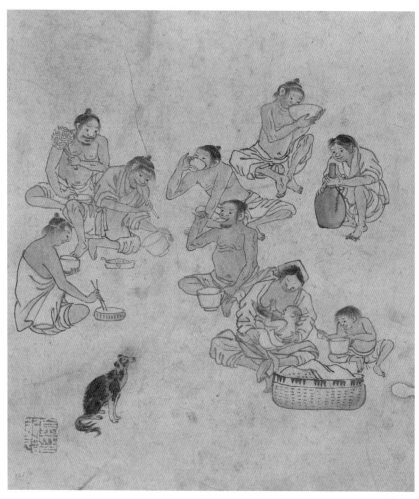

그림 20 김홍도, 〈점심〉, 『단원풍속화첩』, 종이에 엷은 채색, 27.0×22.7㎝, 국립중앙박물관 소장.

등 다양한 삶의 장면이 펼쳐졌다. 팔덕선八德扇이란 부들로 엮어 만든 부채를 말한다. 부채에 여덟 가지 덕이 있다. 바람을 일으켜 더위를 쫓는 덕, 험한 자리에서는 깔개 역할을 해주는 덕, 밥상이 없을 때 밥상 대신 간단한 음식을 차릴 수 있게 해주는 덕, 똬리 대신 머리에 받치고 물건을 나를 수 있게 하는 덕, 오뉴월 따가운 햇볕을 가려주는 덕, 예측하지 못한 비를 잠시라도 막아주는 덕, 파리나 모기를 쫓

아주는 덕, 뜻밖에 상황에서 얼굴을 가리게 해주는 덕이다. 팔덕의 내용은 지역에 따라 약간씩 차이가 나지만, 팔덕선이란 이름은 생활 속에 쓰임이 많다는 것을 운치 있게 표현한 것이다.

식사하는 모습 가운데 가장 압권은 들밥을 내간 여인이 등을 돌려 아이에게 젖을 먹이는 장면이다. 등진 여인의 숨겨진 모습을 개가 물끄러미 쳐다보고 있다.

여기서 예의주시할 물건은 여인 앞에 놓인 점심 바구니다. 이 바구니의 가장자리는 솔뿌리로 장식되어 있다. 이것은 서해안 중부 지방에서 발견되는 바구니(광주리)의 특징이다. 이 바구니가 안산 지방의 것이라는 확실한 증거는 안산의 바닷가 풍속을 담은 〈어물을 팔러 가는 포구의 여인들〉에서 여인들이 이고 가는 V자형의 바구니에 있다. 그 테두리도 〈점심〉의 바구니처럼 솔뿌리로 장식되어 있다. 〈점심〉이 우리나라 농촌 어디서나 볼 수 있는 장면처럼 보이지만, 바구니로 보면 안산의 풍경으로 추정된다.

어촌 생활을 그린 풍속화는 매우 드물다. 이 그림은 김홍도가 어렸을 때의 추억이 있었기에 가능했다. 김홍도는 몇몇 풍속화를 통해 어렸을 때의 추억을 되살려내고 있다. 우리 또한 서해안 바닷가의 짙은 내음이 풍기는 풍속화를 통해서 김홍도의 어릴 적 생활공간을 떠올려본다. 김홍도에게 안산이란 화가로서의 아이덴티티를 형성했던 곳이자 그의 예술적 고향이었다.

6
성호 이익의 개혁사상과 김홍도의 풍속화

김홍도 아이, 강세황 아저씨, 이익 할아버지

안산학연구원의 강의를 16년 넘게 맡았다. 틈틈이 "김홍도와 안산문화"에 관해 조사했다. 어느 날 이익, 강세황, 그리고 김홍도라는 쟁쟁한 역사적 인물이 같은 시기 안산이란 하늘 아래에서 살았다는 사실을 문득 깨달았다. 김홍도가 어렸을 적 안산에서 강세황에게 그림을 배웠고, 당시 안산에는 김홍도보다 64세 위인 할아버지 이익이 살고 있었다.(사진 2) 더욱이 강세황은 이익의 제자나 다름없는 안산의 대표적 문인이었다. 김홍도가 젖니를 갈 때 안산에서 강세황에게 그림 공부를 했으니, 당시 김홍도가 6~13세일 때가 1751년이나 1758년이라면, 강세황은 38~45세였고, 이익은 70~77세였다. 공교롭게도 강세황이 김홍도보다 32세가 많고, 이익도 강세황과 32세 차이가 났다. '김홍도 아이, 강세황 아저씨, 이익 할아버지'가 안산에서 살았던 것이다. 이러한 걸출한 인물들이 안산이라는 한 지역에 동시대에 살았다는 사실은 김홍도 풍속화의 비밀을 푸는 데 결정적인 열쇠를 제공한다.

김홍도 풍속화에 보이는 사회 풍자의 이미지나 그의 풍속화에 적힌 강세황의 평문을 보면, 당시 사회의 부조리에 대해 서슴없이 비판의 목소리를 높였다. 그런데 이러한 풍자와 새타이어satire가 바로 안산 지역 학파의 어른이자 수장인

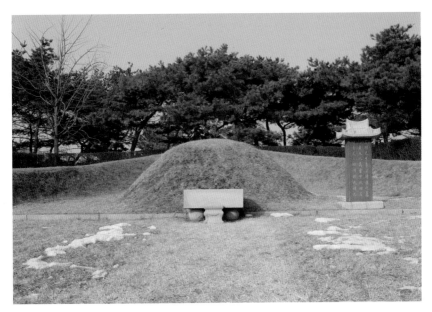

사진 2 이익 선생 묘. 경기도 기념물, 안산시 상록구. 정병모 사진.

성호 이익의 실학사상이나 개혁사상과 무관하지 않다. 김홍도는 이미지로 당시 세태를 드라마틱하게 표현했고, 강세황은 이익의 아바타처럼 당시 사회의 부조리와 불공정한 상황을 날카롭게 지적했다. 점잖은 선비 강세황은 김홍도의 풍속화를 통해서는 비판의 목소리를 아끼지 않았다. 풍자와 해학이 빛나는 김홍도의 풍속화는 세태의 모순을 극복하려는 강세황의 평문과 세상의 부조리를 신랄하게 비난하는 이익의 글을 통해 새롭게 해석할 수 있다. 성호 이익, 표암 강세황, 단원 김홍도는 조선 후기 안산이 빚어낸 아름다운 문화의 연결고리인 것이다.

김홍도의 스승인 강세황은 같은 동네에 살았던 실학자 이익과 교류했고, 제자나 다름없는 관계로 지냈다. 그때 안산에는 강세황의 집에서 10여 리 떨어진 곳에 이익이 살고 있었다. 이익은 조선 후기의 사상을 혁신적으로 이끌었고, 강세황은 조선 후기 화단을 이끌었던 예림의 총수 역할을 했으며, 김홍도는 조선 후기 화원을 대표하는 화가였다. 이들이 스승과 제자 관계를 맺었다는 사실은 김홍도

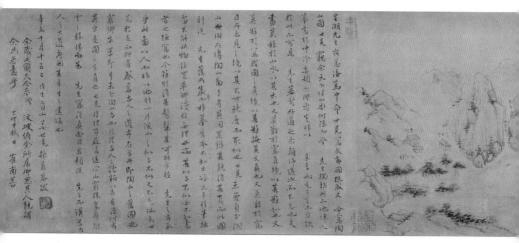

그림 21 강세황, 〈도산서원도〉, 1751년, 보물, 종이에 수묵, 57.7×138.5㎝, 국립중앙박물관 소장.

예술세계의 사상적 뿌리를 이해하는 핵심이 된다.

이익은 당시 사회의 모순과 부조리를 비판하고 개혁하자는 목소리를 높였다. 새와 쥐가 저장된 곡식을 축내는 것을 빌미로 백성들에게 가외로 세금을 거두는 관리를 비판하는가 하면, 양인으로 속량했던 노비를 다시 노비로 되돌리는 제도에 대해 부정적인 의견을 피력했고, 양반도 농업 생산에 참여해 노동력을 최대한 활용해야 한다고 제안했다. 토지제도, 조세제도, 과거제도, 환곡제도, 노비제도 등 모순으로 가득한 조선 사회에 대해서 개혁을 주장했다.[95]

그뿐만 아니라 서학, 특히 서양의 과학문명을 적극 수용하자는 개방적 인식을 보였다. 안산에 살면서 서구의 문제까지 다방면으로 지식을 섭렵했다는 사실이 놀랍다. 도승지를 거쳐 사헌부 대사헌까지 지낸 아버지 이하진이 모아둔 수천 권의 책이 학문의 밑거름이 되었다. 그 속에는 아버지가 청나라 사신으로 다녀오며 가져온 서학과 과학에 관한 책들도 포함되어 있다.

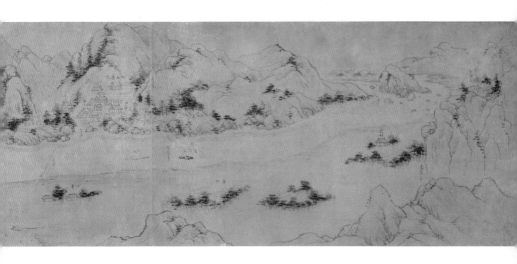

성호 이익과 교유한 강세황

김홍도가 활약한 정조시대를 이끌었던 인물들은 대부분 이익의 직접 혹은 간접적인 제자다. 정조가 펼친 개혁정치의 핵심은 남인을 중용한 데 있다. 남인의 영수인 채제공을 최고의 재상에 앉혀 정국을 이끌게 했고, 정약용과 같은 남인 학자들이 화성 건설을 설계하게 했다. 채제공은 이익의 학문적 이론을 정치에 반영했다. 정약용의 아버지 정재원은 이익을 스승으로 모셨다. 당시 이익은 모든 남인의 스승이라고 할 만큼 존경을 받고 막강한 영향력을 발휘했다.[96]

강세황도 이익의 제자나 다름없는 친분을 가졌다. 강세황이 친구처럼 지낸 처남인 유경종은 이익의 제자로서 실학사상을 직접 전수받았다. 이익과 글자 뜻에 관해 토론하다가 이익이 곤란을 당했다. 그는 "공은 정말 일이 없는 사람이다. 어떻게 눈과 정신을 한가롭게 하면서 보잘것없는 데까지 이렇게 애를 쓰는가?"라고 짜증을 내니, 강세황이 "사람이 유식하고 무식함이 이런 데서도 볼 수 있을 것입니다"라고 웃으면서 대답한 일화가 전한다.[97]

그림 22 강세황, 〈무이구곡도〉 부분, 1753년, 종이에 엷은 색, 25.5×406.8㎝, 국립중앙박물관 소장.

1751년 성호 이익은 강세황에게 퇴계 이황의 숨결이 전하는 도산의 풍경을 담은 〈도산서원도陶山書院圖〉(그림 21)를 그려달라고 부탁했다. 이황을 조선의 주자로 신봉한 이익은 직접 도산서원을 방문하고 싶었지만 몸이 아파서 강세황에게 그림 제작을 요청한 것이다.

조선시대의 많은 학자는 주자학을 계승하는 의미로 주자처럼 살고 주자처럼 생각하기 위해 구곡을 경영했다. 이이의 고산구곡, 이황의 도산십이곡, 송시열의 화양구곡, 김수증의 곡운구곡 등이 그러한 예다. 이익은 직접 구곡을 경영하지 않았지만, 주자의 철학을 계승해 심화시킨 이황으로부터 학문적 계보를 이어나갔다.[98]

이익은 강세황에게 〈도산서원도〉뿐만 아니라 〈무이구곡도武夷九曲圖〉(그림 22)의 제작도 의뢰했다. 이황의 학문을 흠모하는 이들은 〈무이구곡도〉와 〈도산서원도〉 한 세트를 갖는 것이 '주자 → 퇴계'로 이어지는 학문적 정통성을 보여주는

방편이었다.[99] 마치 고대사회에서 중앙의 통치자가 지방의 통치자에게 자신의 지배 아래 있음을 나타내는 징표로 하사하는 전세품傳世品과 같은 존재다.

이익과 강세황과의 친밀한 관계는 다음 「강세황 광지가 탕춘대에서 봄놀이한 시축에 대해 지은 서姜光之世晃蕩春臺遊春詩軸序」라는 글에서도 엿볼 수 있다. '내 벗 강군 광지'로 시작하는 이익의 글에서 친근함이 느껴진다. 광지光之는 강세황의 자다.

"내 벗인 광지 강세황이 산향재山響齋를 지어 법찰法札과 명화를 많이 모아놓고 거문고와 책으로 한가로이 보내고 있었다. 내가 한번은 그곳에 갔더니 탕춘대蕩春臺 봄놀이 때에 지은 시 한 축을 꺼내 보여주었다. 탕춘대는 도성 북문 밖의 경승지다. 산이 우뚝 높이 솟고 시내가 넘실대며 또 크게 새로 정자를 지어서 단청이 휘황하니, 자못 삼절三絶이라고 이를 만하였다. 도성의 대부와 선비들이 정자에서 모임을 약속하였는데, 광지는 포의

布衣의 몸으로 거기에 참여했다. 이에 웅장하고 전아한 장편의 시를 입으로 부르면서 먹을 듬뿍 찍어서 초서가 섞인 진행체眞行體로 써 내리니 좌중에 감탄하고 칭찬하지 않는 이가 없었다. 그런 뒤에 그림으로 묘사했는데, 그 생각의 은미하고 치밀함이 단지 사물을 형상하는 데에서 벗어나 이름난 경승지의 절경을 광지가 붓대 하나로 넉넉히 대적할 수 있었다. 이에 여러 대부와 선비들이 따라서 화답하여 성명과 자호字號를 줄지어 써서 모아 시축詩軸을 이룬 것이다."[100]

강세황은 25세 무렵에 자신의 서재를 산향재라고 이름 지었다. 거처하는 작은 서재 네 벽에 모두 산수를 그려놓고 거문고를 연주하며 풍류를 즐겼던 곳이다. 그는 산수를 좋아하지만 우울증 때문에 산에 오르지는 못하고 이 서재에서 대신 와유했다.[101] 이 글 중에 언급된 탕춘대는 종로구 신영동에 있던 마을로서, 현재 세검정이 있는 동쪽에 연산군이 건축하고 풍류를 즐기던 정자를 말한다.

강세황은 안산에 사는 이익의 문하를 드나들면서 이익 집안의 여주 이씨들과 폭넓은 교유를 즐겼다.(사진 3) 1753년 이재덕의 집 근처 단원에서 시회를 열고 지은 시들을 모아 성첩한 『단원아집檀園雅集』을 보면 강세황을 비롯해 이재덕李載德, 이현환李玄煥, 권매權勱, 이용징李龍徵, 이광환李匡煥, 이창환李昌煥, 이경환李景煥, 이재억李載億, 이재의李載誼 등 주로 여주 이씨인 이익의 조카들이 참석했다. 또한 이익의 조카이자 당대 기호 남인의 좌장인 이용휴와 친했다. 그런 인연으로 이용휴가 김홍도를 위해 김홍도 거처의 편액인 대우암對右菴에 대한 기문 「대우암기」, 「대우암명」의 글을 지었고, 김홍도 초상에 대한 찬문인 「대우암김군상찬」도 지었다.[102]

풍속화와 실학사상

조선 후기 풍속화에 펼쳐진 생생한 삶의 모습은 실학사상과 밀접한 관계가 있다.

사진 3 강세황의 처가이자 조선 4대 서고의 하나인 만권루萬卷樓가 있는 청문당, 정병모 사진.

최완수를 비롯한 간송학파에서는 조선 후기에 유행한 진경산수화는 물론 풍속화 조차 조선 성리학의 산물이라는 주장했다.[103] 성리학의 나라 조선에서 성리학의 영향을 받지 않은 문화와 예술은 없을 것이다. 임진왜란부터 병자호란까지 전쟁 을 네 차례 겪고 난 뒤, 조선 후기에는 기존의 성리학에 대한 반성 및 반발로서 좀 더 현실적이고 개혁적인 성향의 성리학이 전개되었다. 최근 학계에서는 지나치 게 전쟁 이전과 이후를 대립적으로 보고 '조선 전기 성리학=중세 봉건주의', '조 선 후기 실학=근대 자본주의'로 단순화하는 시각에 의문을 제기하고 있다. 하지 만 조선 후기에 실용적인 경향이 득세한 것은 틀림없는 사실이었다.[104] 조선 후기 풍속화도 실학이든 조선 성리학이든 실용적인 사상에 영향을 받은 것이다.

정조는 실용적인 사고방식을 갖고 있었던 왕이다. 일용사물日用事物과 관 련된 학문만이 진짜 경학이라고 천명했듯이, 정조는 실학적인 경학관經學觀을 펼

쳤다.[105] 다음 글에서 보듯이, 정조는 실학적인 가치관을 지녔다.

"학문의 도는 다른 것이 없다. 일용사물 위에 있는 것이니, 그 지당한 곳을 강구하여 만들어 앞으로 나아갈 뿐이다. 후세 유자들이 심성心性을 말하는 데 능하면서 실지 일事功에는 어두워서 무슨 물건인지 알지 못한다면, 이는 몸은 있으되 쓸모가 없는 학문일 뿐이다."[106]

학문의 길은 일용사물에 있기에 실무에 어두워 무슨 물건인지 모르면 쓸데없는 학문이라고 비판했다. 정조는 정통 학문을 중시하면서도 그것이 일상생활에 실제 도움이 되는 실학이 아니라면 의미가 없다고 말했다. 그는 학문과 일은 두 가지가 아니고 하나며, 모든 일에는 이치가 있으니 그 이치를 터득해 실무에 임해야 막히는 일이 없이 어떤 일이라도 거침없이 할 수 있다고 생각한 것이다.[107] 정조의 실학적 사상은 자연스럽게 궁중화원들에게도 미칠 수밖에 없다.

김홍도의 풍속화는 실학사상과 밀접한 관계가 있다. 이익의 실학사상은 강세황에게 전해졌고, 강세황의 실학사상은 김홍도의 풍속화를 통해서 구현됐을 가능성이 크다. 김홍도의 스승 강세황이 성호 이익으로 대표되는 안산 지역 실학사상의 학맥을 계승하고 있다는 점에서 그러한 추정이 가능하다.

18세기 안산은 학문과 예술의 고장이었다. 진주 유씨, 여주 이씨 등 정권에서 소외된 남인들이 살았고, 여주 이씨는 성호 이익을 중심으로 실학사상을 펼쳐나갔다. 특히 강세황의 처남인 유경종도 이익의 제자였으며, 양명학의 개조인 정제두가 살았던 곳이 안산이다. 강세황과 교유했던 허필, 이용휴, 유경종, 임희성 등도 실학사상에 심취한 인물들로서 일상적이고 현실적이며 박애적인 사상과 문학을 실현했다.[108] 따라서 강세황이 실학의 학풍이 강한 안산에서 실용적 인식을 하게 된 것은 너무 당연한 일이고, 이러한 사상은 자연스럽게 김홍도에게 스며들었을 것이다.

강세황이 주자학적인 사상을 계승하면서 간간이 실학적인 색채가 짙은

글을 쓴 이유는 그 때문이다. 강세황이 격조 높은 문인화를 즐겨 그리면서 김홍도의 통속적인 풍속화에 적극적으로 화평을 남기며 이중적인 태도를 보인 것도 같은 맥락이다. 만일 그가 문인화와 같은 아취세계만 존중했다면, 김홍도의 통속적인 풍속화에 화평을 적었을 리 만무다. 강세황은 직접 나서지는 않았지만 김홍도를 대신해 당시 새롭게 떠오른 풍속화와 같은 그림을 적극 후원했다.

강세황은 회화를 통해 추구하고자 하는 이념과 왕의 충고로 붓을 들지 못하는 절필의 아쉬움을 김홍도를 통해 풀고 달랬다. 강세황이 김홍도의 그림 가운데 풍속화에 많은 글을 남긴 까닭은 자신이 하지 못했지만 중요하다고 생각한 회화세계를 제자 김홍도를 통해 간접적으로 응원한 것이다.

지방관리의 부조리

"억울하옵니다!"

두 사람이 사또의 행차 앞에서 무릎 꿇고 시시비비에 대한 사또의 판정을 기다리고 있다. 〈행려풍속도〉 중 한 폭인 〈태수의 행차〉(그림 23)다. 초립을 쓰고 짚신을 신은 사람과 맨머리에 맨발을 한 사람은 여전히 감정을 삭이지 못한 채 격앙되어 있다. 오른쪽에서 이 모습을 바라보는 사령들은 싸우지 말라고 소리를 지른다. 돼지가 무리 지어 길을 건너고 초가집이 가득한 어느 시골에서 벌어진 길거리 소송이다. 임금이 행차할 때 억울한 일을 당한 백성들이 길가에서 징이나 꽹과리를 쳐서 임금에게 진정한 격쟁擊錚 같은 제도다.

가마 위에서 이들의 이야기를 듣는 사또는 그리 진지한 태도가 아니다. 이보다 더 문제는 형리다. 갓을 비켜 쓴 형리는 술에 취해서 판결문을 대충 받아쓰고 있는데, 이 장면이 이 그림의 유머 포인트다. 사또 옆에는 장죽을 손에 쥔 관기가 거만한 자세로 자신의 위세를 과시하고 있다. 뒤에 털벙거지를 쓰고 가마를 멘 교군이 이 모습을 못마땅하다는 듯이 쳐다보고 있다. 그 와중에 가마 뒤에는 음식

그림 23 김홍도, 〈태수의 행차〉,
〈행려풍속도〉, 1778년,
비단에 엷은 채색, 90.9×42.9㎝,
국립중앙박물관 소장.

상을 머리에 인 기생이 자리를 등에 지고 화로를 든 더벅머리 총각과 애틋한 시선을 주고받는다. 맨 뒤의 향리들은 자기네들끼리 쑥덕거린다. 가마 왼쪽에는 사내종이 관인이 담긴 인괘를 들고 있는데, 형리가 쓴 판결문에 관인을 찍으면 법적인 효력이 발생한다. 길을 지나던 어린이는 사또 행차에 놀라서 비석 뒤에 숨어서 바라본다. 어수선하기 짝이 없는 장면인데, 강세황은 이 광경을 이렇게 비판했다.

"물품을 바치는 사람들이 각기 자기의 물건을 들고 가마 앞에서 서로 앞서거니 뒤서거니 하지만, 태수의 행색을 보니 그렇게 근심하는 투가 아니다. 시골 사람이 앞에 와서 진정을 올리고 형리가 판결문을 받아쓰는데, 취중에 부르고 쓰는 것이라 잘못된 판결이나 없을는지?"[109]

이 그림은 지방관리의 부조리한 행태를 풍자하는 풍속화다. 사회문제를 의식적으로 다루었다. 이전에 단순히 일과 놀이를 묘사한 풍속화와 비교해보면, 획기적인 변화다. 그림 속 등장인물들은 태수 행차임에도 불구하고 서로 적극적인 관계를 맺으면서 흥미로운 이야기를 자아낸다. 여기에는 허튼 인물이 한 사람도 없다. 각기 역할이 있다. 오늘날 김홍도라 하면 풍속화를 떠올리는 이유는 바로 이처럼 새롭고 흥미로운 풍속화를 창출했기 때문이다.

김홍도의 풍속화에는 농부와 어부와 같은 하류계층으로부터 양반과 벼슬아치까지, 또한 농촌의 생활상부터 서울의 뒷골목 풍경까지 사람들이 살아가는 이야기가 펼쳐져 있다. 흔히 알고 있듯이, 농부만 그리고 서민들의 생활상만 다룬 것은 아니다. 술집이나 기생집 같은 유흥가, 길거리 풍경 등 조선시대 양반들의 속내를 속속들이 들춰냈다. 그가 풍속화에서 다룬 삶의 스펙트럼은 사회 전반에 해당한다.

그렇지만 김홍도는 농부와 어부에게 따뜻하고 애정 어린 시선을 보냈고, 양반과 벼슬아치에게는 비판적이고 풍자적인 시선을 보냈다. 이 점이 그의 풍속

화를 이해하는 핵심이다. 그가 풍속화를 통해 이야기하고자 하는 메시지는 '평등'
이다. 높고 권위적인 것을 끌어내리고 낮은 것을 돋우어 공평한 세계를 꿈꿨다.
폭넓은 소재와 명료한 주제 의식에서 이전에 단순히 서민들의 생활상을 묘사하
는 풍속화와 다른 차원의 세계를 펼쳐 보였다.

타작마당의 신분차별

벼 낟알을 털기에 여념이 없는 일꾼들이 즐거운 마음으로 고된 노동을 감내하고
있지만, 이를 감독하는 주인인 마름은 술에 취해 아예 비스듬히 누워버렸다. 마름
이란 논 주인이나 몰락한 양반이 농사일을 지휘, 감독하는 역할을 하는 감독자다.
김홍도는 마름이란 감독자를 내세워 권력의 부당성을 에둘러 풍자했다. 『단원풍
속화첩』에 실린 〈벼타작〉(그림 24)에는 신분 간의 불공평한 관계를 비판하는 시각
이 가감 없이 드러나 있다.

　왜 마름은 비스듬히 누워 있는 것일까? 이 의문에 대한 해답은 이 그림보
다 몇 년 전인 1778년 김홍도가 그린 〈행려풍속도〉 중 〈벼타작〉(그림 25)에 강세
황이 쓴 제시에서 찾아볼 수 있다.

　　　타작 소리 한창인 가운데　　　打稻聲中

　　　막걸리가 항아리에 가득하다　　濁酒盈缸

　　　저 추수를 감독하는 자　　　　彼監穫者

　　　실컷 마셔 흥취에 젖었구나　　饒有樂趣

　공간의 표현부터 현장감이 살아난다. 야산과 들판, 기와집과 사립문, 전나
무와 잡목 등. 사립문 밖 마당에는 타작이 한창이다. 그것도 혼자 일하는 모습이
아니라 여덟 사람이나 등장한다. 다섯 명의 일꾼은 볏단을 묶고 위에서 내려치고

그림 24 김홍도, 〈벼타작〉, 『단원풍속화첩』 종이에 엷은 채색, 27.0×22.7㎝, 국립중앙박물관 소장.

마당비로 쓸어 모으느라 열심이다. 이 노동을 감독하는 양반인 마름은 꼿꼿하게 앉아서 철저하게 감시한다. 강세황은 감독하는 마름이 술에 취했다고 했지만, 그림 속 마름은 의관을 반듯하게 갖추고 꼿꼿하게 앉아 있다. 조금도 흐트러짐을 찾아볼 수 없는 자세다.

　『단원풍속화첩』의 〈벼타작〉(그림 24)에서는 그만 술에 못 이겨 비스듬히

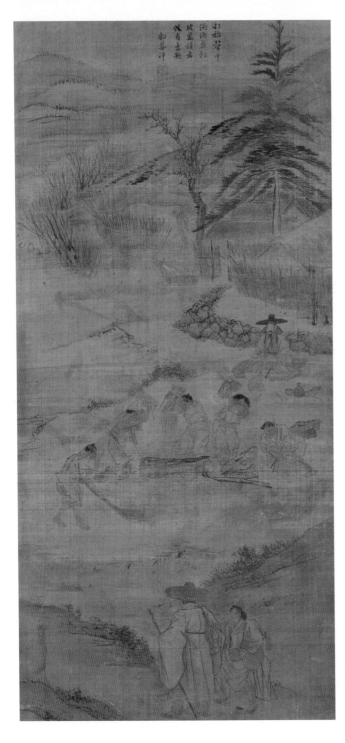

그림 25 김홍도, 〈벼타작〉,
〈행려풍속도〉, 1778년,
비단에 엷은 채색, 90.9×42.9㎝,
국립중앙박물관 소장.

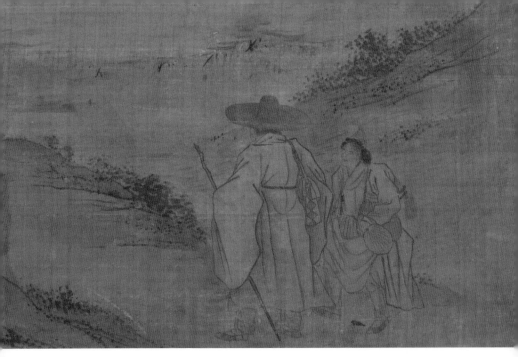

그림 25-1 〈벼타작〉 부분.

드러누워버렸다. 더군다나 갓을 비켜 쓰고 반가를 튼 마름의 자세는 허세로 가
득 차 있다. 일꾼이 지게에 볏단을 잔뜩 이고 온다. 이들은 볏단을 한 움큼 묶고,
이를 머리 뒤까지 올린 다음 나무둥치로 된 개상에 내려친다. 다른 일꾼이 마당
비로 바닥에 떨어진 벼 알갱이를 쓸어 모은다. 이러한 과정을 '태질' 또는 '마당
질'이라 한다.

　　일꾼들은 활짝 웃으며 일에 열중이다. 화가가 단순히 타작하는 모습을 묘
사하기보다는 또 다른 메시지를 감상자에게 전하기 위한 의도적인 표현일 가능
성이 크다. 술에 취한 마름과 이에 개의치 않고 웃음으로 고단함을 씻으려는 노비
들의 대조적인 자세는 당시 신분사회의 부당한 관계에 대한 조용한 항변이다. 양
반이 뭐기에 일은 안 하고 감독한다는 핑계로 술만 마시고 있는가? 그것도 왜 비
스듬히 누워서 감독하는가?

　　문제의 소지는 마름에게 있다. 술에 취한 데다 일꾼들을 숨 쉴 틈 없이 감

시하고 있다. 불공평한 신분차별과 권력의 부조리에 관해 항변하고 있다. 그림 속 인물들은 양반이 노비의 농사일을 감독하고 이를 다시 나그네 부부가 관찰한다. 세 부류의 인물들이 감시와 관찰의 시선으로 입체적으로 얽혀 있다. 작은 화폭의 김홍도 풍속화는 권력과 통제로 이루어진 조선 사회의 축소판을 보여준다.

이익은 "주인은 노비의 원수다"라고 극단적인 표현을 써가며 당시 노비제 도의 문제점을 지적했다. 노비가 주인집에서 상전을 받들며 일하지만, 주인이 모 질게 부리고 지치도록 일을 시켜 살아갈 방도를 없게 하니, 천하에 궁한 백성으 로 노비보다 더한 자가 없다. 노비는 추위와 굶주림을 면하지 못하고, 고달픈 일 은 그에게만 떨어진다. 주인이 화가 나면 노비에게는 형벌이 내려진다. 주인에게 기쁜 일이 있어도 상을 내리는 법은 없다. 오히려 작은 잘못에도 불충한 놈이라고 꾸짖고 매를 맞고 욕을 듣는 것이 다반사니, 사실 주인은 노비의 원수일 수밖에 없다는 이야기다.[110] 사회적 약자에게 따뜻한 애정을 보인 이익의 인간적인 면모 가 돋보이는 대목이다.

아마 화면 아래 나그네 일행은 김홍도 부부일 것이다.(그림 25-1) 김홍도 로 보이는 인물은 갓을 쓰고 왼손에 지팡이를 짚고 오른쪽 어깨에 걸망을 걸쳤고, 고깔모자를 쓴 부인은 방구부채를 손에 들고 있다. 그런데 김홍도는 부인으로 보 이는 여인의 얼굴을 공개하고 자신은 뒷모습만 나타냈다. 요즘 같으면 부인의 얼 굴을 모자이크 처리했을 텐데 정반대로 그렸다. 김홍도는 전해오는 이미지를 활 용한 것이 아니라 실제 현장에서 보고 느낀 장면을 그렸다는 점을 강조하기 위해 서 작가 부부가 나그네의 모습으로 등장했다. 우리나라 전통회화에서 화가가 자 신의 작품에 카메오로 등장하는 경우는 매우 드물다. 고려 불화나 조선 불화에서 화가 자신이 그림 속에 등장한 사례가 있지만, 일반 회화에서 화가의 부부가 함께 등장하는 경우는 이 그림이 유일하다.

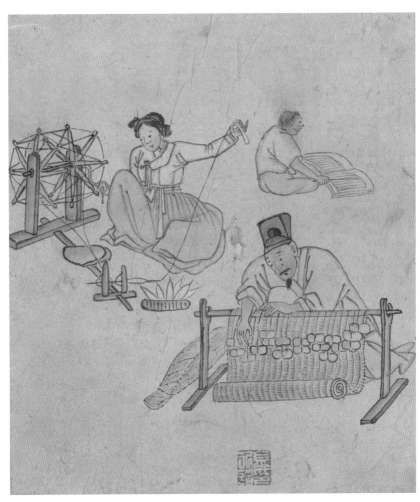

그림 26 김홍도, 〈자리짜기〉, 『단원풍속화첩』, 종이에 엷은 채색, 27.0×22.7cm, 국립중앙박물관 소장.

조선시대의 교육열

아빠는 자리를 짜고 엄마는 물레질하고, 아랫도리를 입지 않은 어린 아들은 자기 몸보다 더 큰 책을 읽고 있다. 가족이 일을 하는 간단한 구성의 작품이지만, 하나하나 분석해보면 그 메시지가 단순치 않다. 『단원풍속화첩』 중 〈자리짜기〉(그림 26)

는 여러 가지 흥미로운 해석이 가능한 작품이다. 우선 아버지는 머리에 방건을 쓰고 있다. 방건, 정자관, 탕건을 쓰면 양반이란 신분을 나타내는 것이다. 그런데 양반이 왜 이런 노동을 하는 것일까? 이익은 양반들도 무위도식하지 말고 농토로 돌아가 생산에 직접 종사해야 된다고 주장했다. 양반들은 실제 생업에 종사하지 않고 오로지 관직을 얻는 일만을 목표로 삼는데, 관리가 되어 부를 누리려고 힘쓰는 일에서 벗어나 실제 노동에 종사할 것을 제안했다.

다른 한편으로는 이런 해석도 가능하다. 입을 벌려 책을 읽는 아들의 목소리는 엄마 아빠의 희망의 찬가다. 만일 아들의 책 읽는 목소리가 끊기면 엄마 아빠는 동시에 뒤를 돌아볼 것이다. 엄마 아빠의 보이지 않은 시선은 등 뒤를 향하고 있다. 과거에 급제하지 못해 관직에 오르지 못한 아빠에게는 아들의 공부가 집안의 미래인 것이다.

김홍도가 풍속화를 통해 부조리한 사회문제를 직설적으로 비판하고 풍자할 수 있었던 것은 이익이나 정약용처럼 당시 사회의 문제를 개혁할 것을 주장하는 실학적 분위기와 무관하지 않다. 안산에서 맺은 김홍도와 강세황과 이익의 인연으로 볼 때 목민관의 부조리, 신분차별의 불공평함, 양반의 위선 등을 풍자한 사회비판적인 풍속화는 성호 이익의 개혁사상을 연상케 한다. 김홍도가 보수적일 수밖에 없는 공무원 신분인 궁중화원인데 사회비판적인 풍속화를 그린 것은 안산 지역 성호 이익의 실학적 학풍에 영향을 받지 않으면 가능하지 않았을 것이다. 더군다나 김홍도가 그린 비판적인 풍속화에 대해 강세황이 일일이 평문을 쓴 점을 주목할 필요가 있다. 강세황이 결과적으로 이익과 김홍도 사이의 연결고리 역할을 한 셈이다. 조선 후기에 유행한 정선의 진경산수화가 김창협, 김창흡 등 노론 계열 조선 성리학의 배경 속에서 탄생했다면, 김홍도의 풍속화는 안산에 사는 성호 이익의 실학적 학풍에서 발전한 것이다.

7
미국에서 돌아온 김홍도의 풍속화

김홍도의 과거장 그림, 안산으로 돌아오다

2006년 10월 미국에서 패트릭 패터슨Patrick Patterson이란 분으로부터 이메일이 왔다. 김홍도 풍속화를 소장하고 있으니 감정해달라는 요청이었다. 2007년 2월 캘리포니아주 프레즈노Presno에 있는 그의 집을 방문해 김홍도 풍속화를 조사했다.(사진 4) 조선 후기 과거장 풍경을 생생하게 담은 풍속화였다. 낙관은 없지만, 첫눈에 그림의 형식과 양식을 보아 김홍도의 작품임을 알 수 있었다. 나는 강세황 제문의 첫 구절을 따서 '貢院春曉', 즉 〈봄날 새벽 과거장〉(그림 27)이라고 제목을 붙였다. 2007년 4월 국립국악원의 월간지 〈국악누리〉에 이 작품에 관해 간단하게 소개했다.

이 풍속화가 미국에 건너가게 된 해는 1953년이다. 부산에서 미군으로 복무 중이던 유진 쿤Eugine J. Kuhn이 이 풍속화를 구매해 미국으로 가져갔다. 당시 부산에서 국립박물관 학예사로 근무하던 김원룡이 이 작품이 김홍도의 풍속화임을 고증하는 영문확인서를 작성했다. 그 내용을 보면, 이 작품의 작가인 김홍도와 그림 상단에 제발을 쓴 강세황에 관해 설명하고 강세황의 제발을 번역해 소개했고, 다음과 같이 이 그림이 김홍도의 작품이라고 감정했다.(사진 5)

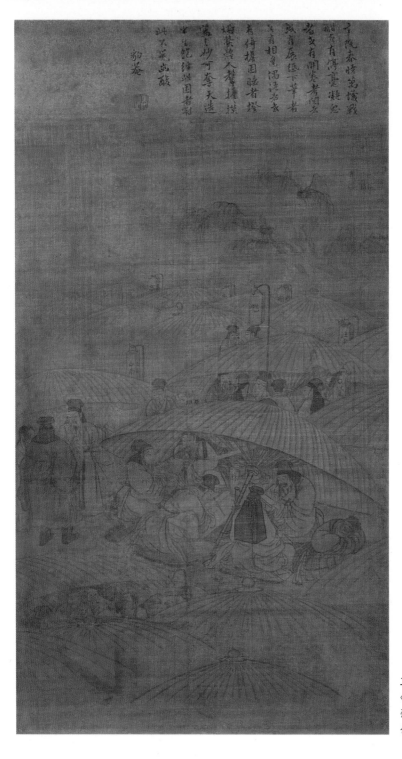

그림 27 김홍도,
〈봄날 새벽 과거장〉,
종이에 먹, 72.0×37.8㎝,
성호기념관 소장.

사진 4 미국 프레즈노의 패터슨 씨 댁에서 〈봄날 새벽 과거장〉을 조사한 장면, 정병모 사진.

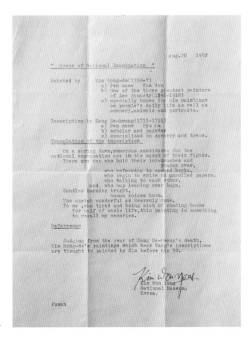

사진 5 김원룡의 〈작품 감정서〉, 정병모 사진.

1434 Garden Street
Santa Barbara, Cal
November 27th 1962

Mr. Eugene J. Kuhn
769 Sharston Drive
Sunnyvale, California

Dear Mr. Kuhn:

Thank you for your letters of 25 October and 22 November. I have
been wanting to write to you; but have gotten far behind with my
correspondence. However, I feel all right now, and am eager to
catch up.

Things got quite alarming for a while; so it is a great relief to
all of us to note a great improvement in the situation. How provo-
king it must have been for you to touch down on many places except
the one that most interested you. You will, somehow, get to Boston
one of these days; but I wonder if you will get more information
there than you could get from Japan. A great deal depends on Tayne
Bushiguani. If he doesnt write, I just dont see how else you will
be able to get the information you must have. I have written several
letters to Watanabe, also asking him to help you in your research;
but he just hasnt answered at all. These Japanese can be most irri-
tating in certain matters. I am sure you have long been aware of that.

Did Mr. Hartnett give you a copy of that little pamphlet-catalogue
of an exhibition of Goyo prints, shown at Yokohama, October, 1947?
If you dont have it, I will be glad to lend you my copy. I can also
lend you a half photograph of one of the posthumous prints, as well
as copies I made of various seals used by Goyo. Just let me know if
you want me to send these things.

I dont know who Isaburo Oka is; but his article on Goyo sounds like
a promising source of information. If and when you receive it, and
have it translated, I would be most pleased to have a copy.

Recently, I was fortunate in locating a small group of desirable
prints, locally, and acquired them with dispatch. Three excellent
prints by Elizabeth Keith, and English women who did some prints
in the Japanese manner, AND a Goyo! This is the narrow and tall print,
Women in Negligee, which was issued in May, 1920. All in fine condition.
So, these will be added to the Collection.

I am very sorry to hear that Mr. Kajiwara has been ill. How sad!
Of course, he always has been of a rather delicate nature; and,
besides, I did not realise that one could contract tuberculosis
rather late in life. Perhaps it was incipient all the time, and
developed when he became depressed with the passing of his wife.

Fortunately, there are children who can look after his affairs;
and I am glad that you were finally able to pick up that print.
Please do send me a snapshot. I think I know what the print is;
but want to see it anyway. If the coloring is weak and poor, I
am not suprised. All of his posthumous prints have that charac-
teristic. But dont tell me that the engraving is also poor. In
that case, there is no excuse for publishing such things.

I seem to be loosing touch with things, for I have not even heard
about a new book on Ukiyo-e, by Richard Lane. Is it a Tuttle pu-
blication? Does he cover the middle, and the modern periods?

Paintings and drawings are not in my field of collecting. However,
I appreciate your telling me about that Korean drawing. With
something of that nature, I should imagine that some reputable
dealer might be able to assist you. There is R. K. Lewis, for
instance, and there may also be others in San Francisco. Sorry
that I cant help you.

Please forgive my tardiness in writing, and accept my very best
of wishes.

Sincerely,

Victor Maple

사진 6 유진 쿤의 편지, 정병모 사진.

"강세황이 죽은 해로 판단컨대, 강세황의 제발이 있는 김홍도의 그림은 30세 이전
에 김홍도에 의해 그려졌을 것으로 생각된다.

Judging from the year of Kang Se-hwang's death, Kim Hong-do's
paintings which bear Kang's inscriptions are thought to painted by Kim before
his 30."

1962년 11월 14일 유진 쿤은 근대 일본회화를 연구하던 제임스 토빈에게
작품 판매에 대한 조언을 구했으나, "한국회화는 아주 흥미로워 보이지만, 한국미
술에 관심 있는 사람을 알지 못하니 알게 되면 소개해주겠다"는 답장을 받았다.
당시 미국인들 사이에 한국미술은 낯선 존재로 아는 이가 거의 없어서 거래가 성
사되지 않았다. 그가 세상을 떠난 뒤 그의 소장품이 시장에 나오게 되면서 2005
년 프레즈노에 사는 골동품상인 패트릭 패터슨이 유진 쿤으로부터 다시 이를 구
입해 소장했다.(사진 6)

2019년 10월 나는 덕수궁에서 열린 사랑의종신기부운동본부 주최의 김홍도 풍속화 강연에서 이 작품을 소개했다. 이 본부의 서진호 대표가 이 작품을 우리나라에 들여오는 일을 추진하자고 제안했다. 서 대표와 한국예술문화단체총연합회 김용권 안산지회장이 안산시에 요청해 함께 귀환 작업을 추진했다. 귀환 작업을 시작했지만, 오랫동안 소장자와 소식이 끊긴 데다 그의 이메일 주소를 잃어버리는 바람에 한동안 연락에 애를 먹었다. 다행히 프린스턴대학 동아시아도서관 이형배 사서의 도움으로 다시 그와 연락을 취할 수 있었다. 하지만 코로나19가 퍼지면서 미국에 갈 수 없는 상황이 되어서 코로나19가 진정되기만을 기다렸다.

2020년 8월 말 갑자기 패터슨 부인으로부터 패터슨 씨가 위독한 상태이니 일을 신속하게 진행해달라는 긴급 요청이 왔다. 공공기관은 직접 실견할 수 없는 상황인 데다 행정 처리에 시간이 걸리기 때문에, 서울옥션에 의뢰해 일주일 만에 전격적으로 작품을 가져올 수 있었다. 서울옥션의 2020년 가을 경매에 이 작품이 출품되었다. 이런 사연은 2020년 9월 19일 KBS 9시 뉴스에 소개되었다.

내가 김홍도 작품으로 고증한 이화여자대학교박물관에 소장된 〈어물을 팔러 가는 포구의 여인들〉(그림 16)과 같은 형식, 같은 양식의 그림이어서 더욱 반가웠다.[111] 이 작품은 〈봄날 새벽 과거장〉처럼 풍속화와 강세황의 평이 별도의 종이에 표장되어 있다.[112] 각이 진 선으로 실루엣을 잡고 꺾인 부분만 둥글게 굴려 표현한 점도 상통한다. 김홍도가 30대에 그린 인물에 공통적으로 나타나는 특징이다. 국립중앙박물관 소장 〈어물을 팔러 가는 포구의 여인들〉(그림 17)도 기본적으로 각이 진 선으로 실루엣을 나타냈다. 이화여자대학교박물관본과 국립중앙박물관본의 필선과 비교해보면 호흡, 속도, 리듬에서 서로 유사한 것을 볼 수 있다.[113] 아마 같은 병풍에서 분리된 작품으로 추정한다.

과거장의 뜨거운 열기

〈봄날 새벽 과거장〉은 300년이나 지난 조선시대 과거장의 모습을 우리에게 생생하게 전한다. 과거를 보기 위해 설치한 우산들이 화면에 꽉 들어차 있다. 우산 아래에 6~8인의 사람들이 들어앉아 있다. 강세황은 이 장면을 놓치지 않고 다음과 같이 과거장의 표정을 생생하게 묘사했다.

"봄날 새벽 과거장, 수많은 사람들이 과거 치르는 열기가 무르익어, 어떤 이는 붓을 멈추고 골똘히 생각하며, 어떤 이는 책을 펴서 살펴보며, 어떤 이는 종이를 펼쳐 붓을 휘두르며, 어떤 이는 서로 만나 짝하여 얘기하며, 어떤 이는 행담行擔에 기대어 피곤하여 졸고 있는데, 등촉은 휘황하고 사람들은 와자지껄하다. 모사模寫의 오묘함이 하늘의 조화를 빼앗는 듯하니, 반평생 넘게 이러한 곤란함을 겪어본 자가 이 그림을 대한다면, 자신도 모르게 코끝이 시큰해질 것이다. 강세황."[114]

김홍도가 과거장의 모습을 사실적으로 그렸고, 강세황은 김홍도 못지않게 실감 나게 적었다. 생각에 몰두하는 사람, 책을 찾아보는 사람, 옆 사람과 이야기를 나누는 사람, 드디어 답안지를 쓰는 사람 등 과거장에서 볼 수 있는 갖가지 표정을 만난다. 시끌벅적한 혼란 속에서 졸고 있는 사람까지 그려넣은 것은 김홍도다운 재치다.

마당에는 사월 초파일의 등을 단 풍경처럼 우산들로 가득 들어차 있지만, 그 공간이 전혀 갑갑하게 느껴지지 않는다. 그 까닭은 깊이 있게 전개되는 공간 구조와 꼬리에 꼬리를 물고 다닥다닥 붙어 있는 일산들의 후미를 새벽안개 속에 잠기게 처리한 기법 때문이다. 당시 중국을 통해 새롭게 전해진 서양의 선투시법 linear perspective과 대기원근법aerial perspective을 적절하게 활용한 것이다.[115] 우산별로 당시 접接이라고 불리는 한 팀이 자리 잡고, 우산 위에 각 접을 표시하는 글귀

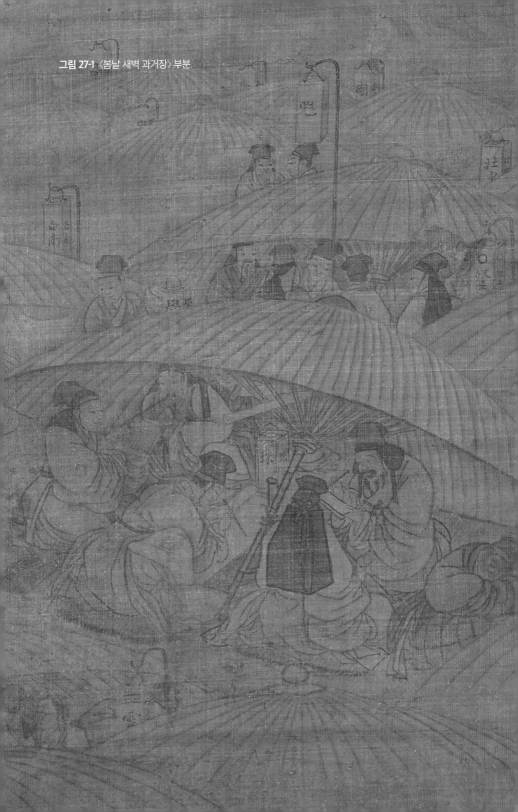

그림 27-1 〈봄날 새벽 과거장〉 부분.

를 쓴 등을 세웠다. 이를 테면 중앙에 "魁(괴)"라고 쓴 등이 보이는데, 이는 시험에서 수석을 바란다는 뜻을 담고 있다. 우산의 홍수 사이에서 활짝 열린 공간에는 과거시험을 대비하는 사람들의 다양한 표정이 흥미롭게 표현되어 있다. 얼굴, 손, 머리, 수염, 옷 주름 등 어느 하나 치밀하게 묘사하지 않은 것이 없다. 간략한 선으로 그린 그림이지만, 사실적 표현의 절정을 보여준다.

긴장이 감도는 과거장에서 행담에 기대어 자는 사람은 누구인가? 과거장에서는 한 사람의 시험을 위해서 여러 사람이 동원된다. 정약용의 설명에 따르면, 한 사람의 수험생을 위해 네 사람이 도와준다. 문장에 능숙한 거벽巨擘, 글씨에 능숙한 사수寫手, 자리·우산·쟁개비 따위의 기구를 나르는 수종隨從, 선봉에 서는 선접군先接軍 등이다. 행담에 기대어 자는 이는 노유나 선접군일 것이다. 그는 굳이 공부할 필요가 없으니 행담에 엎드려 자는 것이다. 등짐으로 지고 있는 행담은 짚이나 삼으로 삼아 만든 들것의 일종이다.

과거 치르기 전날 밤 시험장 문을 열면 힘센 무인을 선접군으로 앞세워 화살처럼 빠르게 들어가 다투어 자리를 선점했다. 워낙 수험생이 많이 몰린 탓에 시험지를 빨리 제출해 먼저 채점을 받은 이들 중에서 합격자가 많이 나오는 어처구니없는 일까지 벌어져서, 시험문제를 빨리 보고 답안지를 빨리 내야 합격에 유리하기 때문이다. 시험장이 무질서한 것은 당연한 것이고, 간혹 압사하는 사고까지 벌어졌다.[116]

선접군의 모습도 가관이다. 장사壯士를 모집하고 무뢰한無賴漢을 선접군으로 모았고, 이들은 강도와 같았다. 나무를 베어서 창을 만들고 대를 깎아서 긴 창을 만들며, 우산대 끝에 쇠를 씌우고, 발사犮舍의 서까래 끝을 칼처럼 뾰족하게 하고서, 거적자리를 지고 새끼를 허리에 동여매며, 등을 들고 깃발을 들었다. 부릅뜬 눈이 방울처럼 불거지고 거친 주먹은 돌이 날아가는 것 같았다. 머리에는 검은 종이로 만든 건巾을 쓰고, 몸에는 붉은 천으로 기운 저고리를 입었다.[117] 선접군이 무슨 혁명군도 아니고 과거장에 나무창, 죽창, 쇠창을 가진 이들을 앞세운단 말인가?

성호 이익은 과거제도의 폐단에 대해 여러 글에서 비판의 목소리를 높였다. 그는 과거를 노비, 벌열, 기교, 스님, 게으름뱅이와 함께 농사에 힘쓰지 않는 육두六蠹, 즉 여섯 가지 좀이라고 불렀다. 과거에 대해서는 과거에 종사하는 유생들은 효제孝悌와 같은 윤리에는 관심이 없고 생업을 포기한 채 날이 가고 해가 바뀌도록 붓끝이나 빨고 종이쪽만 허비했다. 다행히 벼슬을 얻으면, 사치와 교만이 끝이 없고 백성의 것을 빼앗아 그 소원과 욕심을 채웠다. 또한 요행으로 과거급제한 자가 많아서, 이것을 바라고 모두 밭고랑을 버리고 분주하게 날뛴다고 비판했다.[118] 심지어 고관대작이나 부귀한 집에서는 책을 가지고 시험장에 들어가는데, 한 사람이 과거를 보면 종자 수십 명이 따라간다. 비록 무거운 형벌이 있다고 해도 누가 누군지 구분하지 못하니 그 폐단을 말로 표현할 수 없는 지경이다.[119]

정약용이 폭로한 과거의 실상을 보면 더 난장판이다. 부잣집 자식은 입에서 비린내가 나고 정자丁字를 모르는 자라 할지라도 거벽의 글을 빌리고 사수의 글씨를 빌려서 그 시권을 바쳤다. 향시의 폐단도, 지금의 상식으로는 전혀 이해되지 않는다. 정약용은 "향시鄕試란 바로 하나의 전장터다"라는 과격한 표현까지 써가며 맹비난했다.[120]

김홍도의 과거장 그림은 시험 보기 직전의 풍경이지만 거벽, 사수, 노유 등이 한 우산에 모여서 과거를 준비하고 있다. 우리의 상식으로는 전혀 이해되지 않는 광경이지만, 조선시대의 실상을 생생하게 보여준다. 그러한 점에서 이 그림은 역사자료로서 가치가 높다.

과거와 관련해 흥미로운 풍속화가 한 점 더 있다. 삼성미술관 리움 소장 〈성하부전도城下負錢圖〉(그림 28)다. 이 제목이 시사하듯 지금까지 이 그림은 무거운 돈 짐을 지고 가는 부상負商으로 해석했다. 하지만 이 그림의 등장인물은 과거를 보기 위해 문경새재를 넘어가는 영남의 유생일 가능성이 있다. 뒤에 지금의 배낭과 같은 행담行擔을 지고 따라오는데, 〈봄날 새벽 과거장〉에서 오른쪽에 행담을 베고 자는 노유가 떠오른다.

그림 28 김홍도, 〈성하부전도〉, 종이에 채색, 27.0×38.5㎝, 삼성미술관 리움 소장.

이 그림의 배경으로 등장하는 성벽은 문경새재 제1관문인 주흘문의 왼쪽 성벽으로 보인다.(사진 7) 그 근거는 성벽이 왼쪽에는 허튼층쌓기를 한 성벽과 오른쪽의 바른층쌓기를 한 성벽이 만나고 그 위에는 총안이 있는 성가퀴가 설치되어 있는 모습이 지금의 제1관문과 닮아서다. 더욱이 성 앞에 그려진 작은 도랑은 실제 주흘문 성벽 아래 흐르는 물줄기라, 이 그림의 배경이 제1관문임을 더 확신하게 한다. 이 도랑은 여궁폭포에서 흘러나와 오른쪽에 보이지 않은 수구문을 통해 왼쪽으로 흘러내려 계곡에 합류한다. 이 성 앞에 패랭이를 쓰고 행담을 지고 가는 사람과 맨머리로 행담을 지고 사람이 지나가고 있다. 문경새재는 영남사람들이 과거 보러 한양에 가기 위해 지나가는 관문으로도 유명하다. 단구丹邱라는 호를 쓰고 풍속화를 문인화풍의 간결한 필치로 격조 있게 표현한 점으로 보아 60

사진 7 문경세재 제1관문 주흘문, 정병모 사진.

대의 작품으로 보인다.

　　김홍도의 〈봄날 새벽 과거장〉은 조선시대 과거장의 뜨거운 열기를 생생하게 전하는 풍속화다. 정조시대 가장 큰 사회문제로 부각된 과거제도를 담고 있는 그림이라는 점에 역사적 의의가 있다. 아울러 서양화식 깊이 있는 공간에 김홍도 특유의 드라마를 펼친 독특한 작품이란 점에서는 회화사적 의의가 있다.

8
기메동양박물관에 소장된 풍속화 병풍

김홍도 풍속화의 진위 여부

파리 기메동양박물관Musée Guimet에 김홍도의 풍속화로 알려진 병풍이 있다.(그림 29) 1901년 이 풍속도 병풍은 프랑스로 건너갔다. 이 해에 프랑스의 인류학자이자 여러 번 장관을 지낸 루이 마랭Louis Marin(1871~1960)은 육로로 파리에서 블라

그림 29 전 김홍도, 〈풍속도〉, 19세기, 8폭 병풍, 비단에 채색, 각 80.5×44.8㎝, 파리 기메동양박물관 소장.

디보스토크까지 여행을 했다. 중간에 보름간 서울에 머물렀는데, 그때 이 병풍을 구했다. 그가 소장했던 이 병풍은 사후인 1962년에 마랭 부인이 고인의 이름으로 파리 기메동양박물관에 기증했다. 이 병풍은 1999년 국립문화재연구소에서 간행한 『프랑스 국립기메동양박물관 소장 한국문화재』에 수록되면서 국내에 알려졌다.

이 병풍의 진위에 대해서는 미술사학자들 사이에 의견이 갈린다. 나는 처음에 김홍도의 작품으로 보았는데, 지금은 김홍도 진품이라기보다는 김홍도 풍속화 병풍을 후대에 모사한 작품으로 추정한다.[121] 김홍도의 작품이라고 알 수 있는 것은 끝 폭에 김홍도란 관지인데, 김홍도의 필치와 다르다. 김홍도가 33세(1778년)에 제작한 〈행려풍속도〉(국립중앙박물관 소장)와 비교해보면 재료, 양식, 제발 등에서도 차이가 난다. 기메동양박물관 풍속도 병풍은 종이가 아니라 비단 바탕이고, 인물 묘사도 〈행려풍속도〉에 비해 훨씬 부드럽고 억양이 약하다. 아울러 30대 김홍도의 풍속화 병풍에 공식처럼 보이는 강세황의 평문이 보이지 않는다.

기메동양박물관 풍속도 병풍이 설사 김홍도의 진작이 아니더라도, 김홍

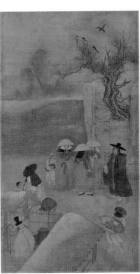

도 풍속화 연구에는 필수 불가결한 작품이다. 이 병풍은 후대에 모사한 것으로 보이는데, 지금 우리에게 알려지지 않은 당시 김홍도 풍속도의 새로운 면모를 보여준다. 원본이 세상에 나타날 때까지 김홍도 풍속화의 빠진 공백을 메꿔주는 참고자료로 충분한 가치가 있다. 기존의 김홍도 풍속화에 보이지 않는 그림은 청계천 다리의 사당패 놀음, 기생방, 겨울철 서울 풍속인 '난로회煖爐會', 고관대작 후원의 풍류 등 조선시대 서울의 다양한 풍속과 풍경을 볼 수 있는 풍속화란 점에서 중요한 작품이다.

〈사당패 놀음寺黨演戱〉(그림 30)은 청계천 다리를 배경으로 삼은 그림으로 보인다. 청계천의 다리로 보는 근거는 다리 난간과 주변 환경이다. 다리 난간의 엄지기둥 위는 연봉오리 모양으로 조각되어 있다. 청계천의 다리 가운데 난간이 설치된 것으로는 광통교와 수표교가 있다. 수표교의 난간은 19세기 말 이후에 설치된 것이므로 18세기 후반에 그려진 이 그림과는 별 상관이 없다. 광통교의 난관은 원래 태종 때 그의 부친인 태조 이성계의 계비인 신덕왕후神德王后(?~1396) 강씨 묘소의 석물을 뜯어다가 다리 부재로 사용했다. 자신의 아들인 방석을 왕세자로 책봉하려다가 태종이 된 이방원과 갈등이 깊어졌다. 결국 이방원은 왕위[태종]에 오르자 신덕왕후를 후궁의 지위로 격하시키고 현 영국대사관 자리인 황화방皇華坊 북원에 있던 묘를 도성 밖 양주楊州 사을한록沙乙閑麓으로 이장했다.[122] 한동안 광통교의 석물들을 창경궁에 보관했다가, 최근 현장에 복구되었다.(사진 8) 광통교 난간이 왕릉의 난간석과 같은 양식인 이유가 여기에 있다. 광통교 난간 엄지기둥을 보면, 사각기둥의 아래에는 연잎, 보주, 연잎이 연결되어 장식되었고 꼭대기에는 연봉오리가 새겨졌다. 이것은 그림 속 난간의 엄지기둥과 같은 형식이다.

광통교 난간 중에는 팔각기둥에 꼭대기에 사자상이 얹혀 있는 엄지기둥도 있다. 이것은 앞의 사각기둥보다 훨씬 이전에 제작된 기둥으로 판단된다. 그런데 〈사당패 놀음〉에 그려진 다리를 보면, 광통교라는 이름과 달리 다리의 폭이 짧아 보인다. 이러한 표현을 회화적인 변형이라고 볼 수 있다. 개천가에는 버드나무

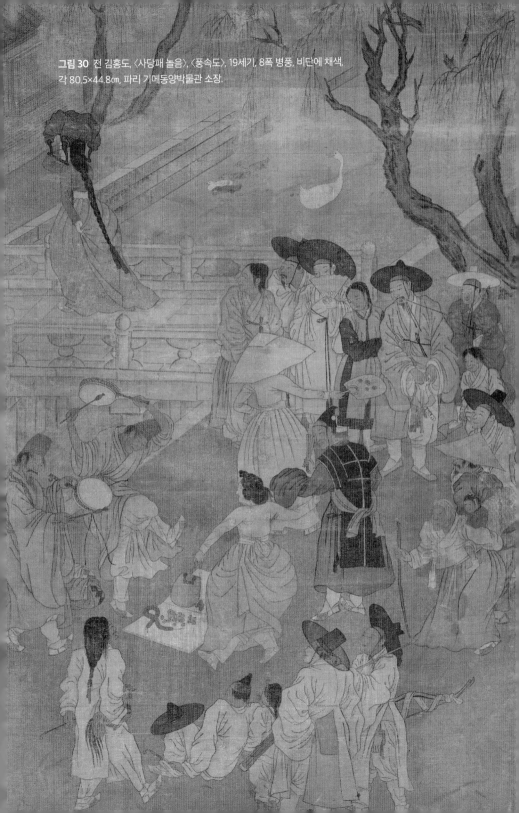

그림 30 전 김홍도, 〈사당패 놀음〉, 〈풍속도〉, 19세기, 8폭 병풍, 비단에 채색,
각 80.5×44.8㎝, 파리 기메동양박물관 소장.

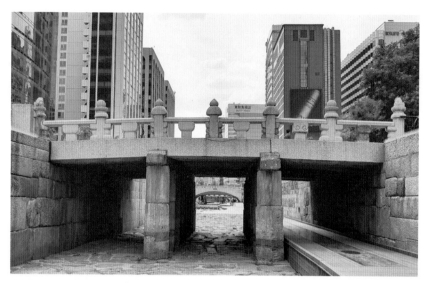

사진 8 지금의 광통교, 정병모 사진.

가 여유롭게 드리워져 있고 물에는 거위가 한가로이 노닐고 있다. 개천 양옆에는 기와집들이 늘어서 있다. 개천 상류에는 기와집이 많고 하류로 갈수록 초가집이 많았다고 하니, 이 그림의 다리는 강폭이 적은 청계천 상류 쪽의 다리인 것으로 짐작된다.

개천을 가로지르는 다리 부근에는 마치 파리 센강 강가의 거리악사처럼 사당패들의 질펀한 놀음이 한바탕 벌어지고 있다. 남사당들이 즐겁게 소고를 치며 놀고, 흥에 겨운 여사당이 한 손에 부채를 들고 춤을 추며 구경나온 별감의 소매를 끌어당긴다. 삿갓을 쓴 여사당이 구경값을 요구하며 부채를 내밀자, 담뱃대를 비켜 문 구경꾼이 주머니를 뒤적인다. 남사당이 공연하고, 여사당이 진행을 맡았다. 화면 아래에 할머니는 굴레를 쓴 아기를 업고 지팡이를 딛고 바라보고, 오른손에 닭을 잡은 총각은 가는 길을 멈추고 구경 삼매에 빠져 있다.

사당패는 정처 없이 떠돌아다니며 곡예와 가무를 연희하는 민중의 대표적인 놀이집단이다. 이 그림처럼 소고를 비롯하여 징·장구·날라리·땡각·북 등

을 연주하고, 춤과 소리를 하며, 영화 〈왕의 남자〉처럼 줄타기·대접 돌리기·요술·땅재주·탈놀음·꼭두각시놀음 등을 연희하기도 한다. 여기서 소고를 치는 사람을 '거사' 또는 '벅구잽이'라 부른다. 이들은 단순히 연희만 한 것이 아니라 동네를 다니며 머슴과 같은 하류계층의 사람들을 상대로 몸을 팔기도 했다. 결국 이들은 '패속패륜집단悖俗悖倫集團'으로 비난받았고, 19세기에는 여사당을 제외한 남사당만으로 구성된 '남사당패'만 다녔다.[123] 이 그림에서 땅바닥에 자리를 깔고 팔고 있는 것은 사찰의 불사를 명목으로 파는 부적으로 보인다. 부적을 판 돈 중 일부를 사찰에 바쳤다.

서울의 유흥문화

서울의 유흥문화를 보여주는 기생집 풍경을 담은 그림이 있다. 〈기생집 풍경妓房風情〉(그림 31)은 서울 기생방을 표현한 작품이다. 사랑채 지붕 사이로 안개 긴 모습, 왼쪽에 문이 활짝 열린 사이로 곱게 개어 얹은 이불, 그 아래 요강이 보인다. 대문에는 "천하가 태평한 봄이니 사방에 걱정되는 일이 없다"라는 뜻의 "天下太平春", "四方無一事"라는 구절의 춘련이 걸려 있다. 하늘에는 상현달이 떠 있어 술꾼의 정취를 돋운다. 기생이 만면에 웃음을 띠며 담뱃대를 건네자 양반은 왼손에 부채를 들고 반가한 자세로 젊잖게 담뱃대를 받으려 손을 내민다. 왼쪽에 기둥을 잡은 사람은 다리를 포개고 있는 자세가 절묘하다. 백립을 쓴 오른쪽 사람은 무릎을 세우고 있고 갓끈을 이마에 걸치고 있다. 마당에 있는 한 양반은 장죽을 물고 다가가고 있는데, 그 끝에 등을 달아나 어두운 길을 밝힌다. 이들 모두 술에 취한 행동이다. 댓돌 위에 신발은 왼쪽의 한 켤레만 제외하고는 이리저리 흩어져 있어 유흥분위기를 상징적으로 보여준다.

대문 앞 풍경이 재미있고 드라마틱하다. 왼쪽에는 할머니가 대문에 삐죽 얼굴을 내밀고 개는 할머니와 대문의 좁은 틈으로 간신히 빠져나온다. 그 앞의 기

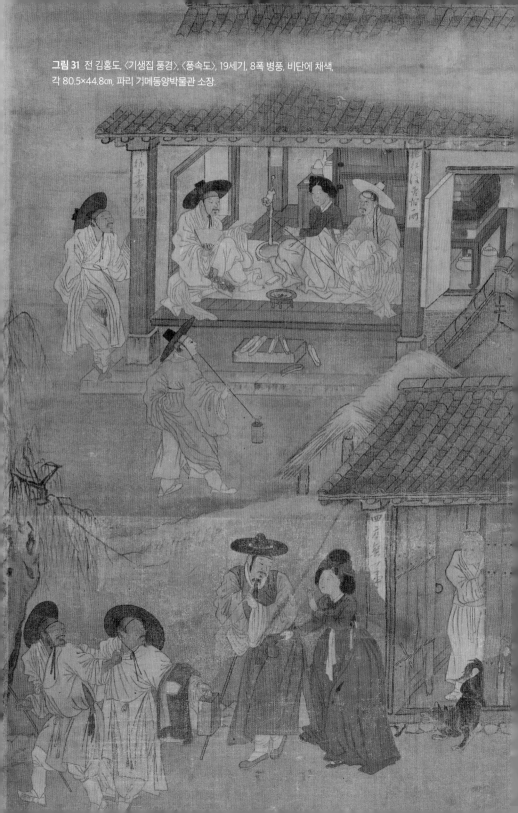

그림 31 전 김홍도, 〈기생집 풍경〉, 〈풍속도〉, 19세기, 8폭 병풍, 비단에 채색,
각 80.5×44.8㎝, 파리 기메동양박물관 소장.

생은 포졸의 허리춤을 잡고 돈을 요구하자 하는 수 없이 가슴 깊숙한 곳에서 돈을 뒤적인다. 그 앞에 왼손에 저고리를 걸치고 사방등을 든 사람은 아쉬움에 기방을 떠나지 못하자 일행이 멱살을 잡고 억지로 끌고 간다.

장소를 고관대작의 후원으로 옮긴다. 〈후원의 풍류後園遊宴〉(그림 32)는 고래등 같은 고관대작의 집에서 펼쳐진 풍류를 보여준다. 연지에는 오동나무, 대나무, 괴석, 단정학, 원앙이 노닐고 있다. 이러한 풍경에는 〈서원아집도〉에 버금가는 운치가 감돈다. 그러나 그곳에서 벌어진 풍류는 매우 통속적이다. 남자 악사들이 대금을 불고 거문고를 타며, 옆의 기생은 부채로 박자를 맞춘다. 같은 제목의 〈후원의 풍류〉(국립중앙박물관 소장)에 주소백周少伯이 적은 시구는 위 그림을 감상하는 데 도움이 된다.

"치석으로 영산회상의 소리를 맑게 하고, 푸른 꽃으로 백구타령을 조화롭게 한다. 태평성대의 즐거운 일을 잔치를 열며 크게 기뻐하도다. 새로 내린 금주령이 지엄하니 낚시나 하면 어떠하리오."[124]

치석은 거문고를 타는 금객琴客이고, 푸른 꽃은 노래하는 여기女妓를 가리킨다. 금객은 이 시구처럼 거문고와 대금으로 영산회상이나 백구타령을 연주한다. 이를 감상하는 주인의 자세는 위엄을 넘어 거만하게 느껴진다. 턱을 괴고 기대어 세상 편안한 자세를 취하고 있다. 이 그림의 중앙 풍류의 한가운데 술병이 붉은 빛깔을 내뿜는다. 청나라로부터 수입한 것으로 보이는 이 술병 하나가 후원놀이의 흥취를 대변한다. 뒷문 사이에는 이 장면을 조심스럽게 엿보는 총각이 보인다. 주소백의 소백은 호로 보이는데, 누군지 확인되지 않는다. 이 그림을 주소백이 그린 것인지, 아니면 제시만 주소백이 쓴 것인지 분명치 않다.[125]

다시 김홍도의 그림으로 돌아가보자. 관리는 팔걸이에 턱을 괴고 기대어 편안한 자세로 감상하고 기생들과 아전도 함께 즐기고 있다. 그런데 자리 중앙에

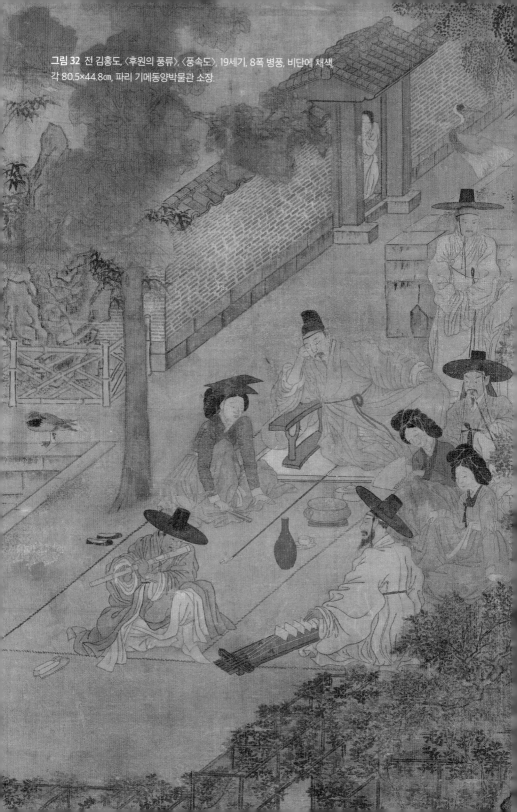

그림 32 전 김홍도, 〈후원의 풍류〉, 〈풍속도〉, 19세기, 8폭 병풍, 비단에 채색,
각 80.5×44.8㎝, 파리 기메동양박물관 소장.

는 중국산으로 보이는 붉은 술병이 놀이의 흥취를 상징한다. 이 술병은 조선의 도자기가 아니고 중국의 도자기로 보인다. 당시 궁중과 사대부가에 유행했던 청대 도자기 열풍의 일면을 보여준다.[126] 이 그림에도 뒷문 사이로 총각이 이 장면을 조심스럽게 엿보고 있다. 그런데 이 후원을 둘러싸고 있는 취병 밖에는 여유와 긴장이 교차한다. 소반 위에 음식을 잔뜩 들고 가는 시녀들의 긴장된 모습과 늦게 도착한 일행과 이야기를 나누는 기생의 여유로운 행색이 대비를 이룬다. 오동나무·대나무·괴석·단정학·원앙이 노닐고 연지가 고관대작의 집임을 시사하고 있는데, 어딘지 〈서원아집도〉의 운치 있는 배경을 연상케 한다.

　　오늘날 외식으로 가장 많이 찾는 음식이 고기를 구워 먹는 것이다. 이 풍속은 조선시대에 '난로회煖爐會'라 부르는 풍속이다. 『동국세시기東國歲時記』 10월 조를 보면, "서울 풍속에 숯불을 훨훨 피워놓은 화로 위에 번철을 올려놓고 쇠고기를 기름, 간장, 계란, 파, 마늘, 고춧가루에 조리한 다음 화롯가에 둘러앉아 구워 먹는다. 이것을 난로회라 한다"라고 기록되어 있다.[127] 보름달이 떠오른 겨울밤 성곽 아래에 난로회가 펼쳐져 있는데, 〈눈 속의 난로회雪中烤肉〉(그림 33)다. 이 그림은 첫눈에 왼쪽의 소나무가 눈에 잡힌다. 소나무 두 그루가 춤을 추듯 교차하는데, 소나무 껍질의 농담 표현이 독특하다. 서정적인 배경과 달리 소나무 아래의 모습은 매우 현실적이고 통속적인 모습이 펼쳐졌다. 남자들이 기생들과 화롯불에 지짐판을 얹어놓고 고기를 구워 먹는다. 운치 있는 배경 덕분에 오히려 통속적인 장면이 더 해학적으로 느껴진다.

　　눈밭에 돗자리를 깔고 고기를 구워 먹는 사람들의 표정과 자세가 매우 흥미롭다. 젓가락으로 고기를 집어 입을 벌리고 먹는 모습, 기생이 옆 사람에게 고기 한 점 집어 대신 먹여주는 모습, 젓가락을 들고 달려드는 모습 등이 흥미롭게 펼쳐졌다. 7인으로 구성된 작은 무리지만, 화롯불을 중심으로 이루어진 그들 간의 인간관계는 매우 짜임새 있게 연결되어 있다. 김홍도는 인간관계의 미묘한 감정까지 놓치지 않고 표현하는 치밀함을 보였다. 이 그림과 비슷한 주제를 다룬 『성협

그림 33 전 김홍도, 〈눈 속의 난로회〉, 〈풍속도〉, 19세기, 8폭 병풍, 비단에 채색, 각 80.5×44.8㎝, 파리 기메동양박물관 소장.

『풍속화첩成夾風俗畫帖』(국립중앙박물관 소장)에는 다음과 같은 제시가 적혀 있다.

"잔과 젓가락을 놓고 사방 이웃을 모으니,

향기로운 버섯과 고기 두고 관례를 한다.

늙은이 음식 탐낸들 어떻게 해결해 주리오마는

도살장에서 입맛 다시는 놈은 본받지 않으리."[128]

달과 눈과 소나무의 정취가 이 그림의 계절적 감각을 풍부하게 자아낸다. 특히, 왼쪽 소나무가 일품이다. 소나무 껍질이 농담의 변화로 절묘하게 표현되었다. 이 그림에서 흥미를 끄는 점은 불고기를 먹는 표정과 등을 진 기생이 옆 사람에게 불고기를 먹여주는 장면이다. 이 그림에서 불고기를 굽는 도구는 화로인데, 벙거짓골이라는 의견이 있다.[129] 그런데 벙거짓골은 그릇 아래에 다리가 없고 화로는 다리가 있는데, 이 그림에서는 분명히 다리가 보이고 그 위에 지짐판을 따라 얹은 것으로 보아 화로일 가능성이 크다. 김홍도 풍속화 가운데 서울 풍경이 가장 많이 등장하는 작품은 파리 기메동양박물관 소장〈풍속도風俗圖〉다.

다양한 삶의 이야기를 한 편의 단편 드라마처럼 풀어낸 것이 이 병풍 그림의 매력이다. 또한 그것을 채색화로 다채롭게 표현한 점은 더 큰 매력이다. 우리는 이 병풍에서 다리를 건너는 여인을 향해 고개를 돌린 두 사람, 유흥 공간인 기생방에서 주색에 취해 흐트러진 양반들, 눈이 쌓인 겨울철 서울 성곽 밑에서 고기를 구워 먹는 한량과 기생들, 취병翠屏 밖에서 노니는 남녀 시종들 등 좀처럼 보기 힘든 뒷골목 풍경을 엿볼 수 있다.

9
담졸헌에서 제작한 풍속화

궁중화원의 사설 스튜디오

도화서 화원의 처우는 그리 좋지 않다. 화원 30인 중에서 월급을 받는 체아직이 11인에 불과한데, 그나마 반으로 나누어 6개월치 녹봉을 화원들에게 돌아가며 지급했다.[130] 그렇다면 화원들은 어떻게 생계를 유지했을까? 광통교 부근의 그림 파는 가게에 그림을 내다 파는 것이 하나의 생활 방편일 수 있다. 광통교와 도화서(을지로입구역)는 걸어서 5분 거리로 가까운 곳에 있었다. 충분히 가능한 일이다. 그런데 도화서 화원들이 모여서 그림을 주문받아서 제작했던 사설 공방이 있었다. 바로 담졸헌 작업실studio이 그러한 예다. 강희언姜熙彦(1738~1784년 이전)의 『사인삼경도첩士人三景圖帖』 중 〈사인휘호士人揮毫〉(그림 34)가 담졸헌 공방을 그린 것으로 보인다.

1777년 서울 중부동에 있는 강희언 집에서 당대 유명한 궁중화원들이 모여서 그림을 그렸다. 왜 궁중화원들이 강희언의 집에 모인 것일까? 이 모임에 대해 마성린馬聖麟(18세기)은 다음과 같이 설명했다.[131]

"별제 김홍도, 만호 신한평, 주부 김응환, 주부 이인문, 주부 한종일, 주부 이종현 등 이름난 화사들이 중부동 목관 강희언 집에 모여 공적이나 사적인 주문에 응해 그린 작

품이 볼 만한 것이 많았다. 내가 본디 그림을 좋아하는 벽이 있어서 봄에서 겨울까지 이곳을 왕래하며 깊이 감상하고 혹 서화에 제문을 쓰기도 했다."

여기에 거론된 화원들의 면면을 보면 김홍도, 신한평申漢枰(1726~?), 김응환金應煥(1742~1789), 이인문李寅文(1745~1821), 한종일韓宗一(1738년 이후~?), 이종현李宗賢(1748~1803)으로 당대 쟁쟁한 화원들이 모였다. 신한평이 가장 연장자이지만 김홍도를 앞세운 것으로 보면, 당시의 유명세를 고려한 것으로 보인다. 당시 김홍도의 직책은 별제別提로 표기되었다. 1777년 이전에 별제의 직급을 받은 것은 1774년 사포서에서 근무할 때이고, 그 사이의 벼슬에 대해서는 확인되지 않는다. 별제는 봉급을 받지 않는 무록관無祿官으로 일정 기간인 360일을 근무하면 다른 관직으로 옮겨갈 수 있다. 당시 도화서에도 2인의 별제를 두었는데 이때 김홍도가 도화서에 근무했는지, 지금으로서는 알 수 없다.[132]

이들 화원이 담졸헌에 모인 목적은 관청이나 개인으로부터 그림 주문을 받아 작업을 하기 위해서다. '담졸헌 공방'이라고 부를 만한 시스템이다. 우리나라 회화 역사에서 처음 확인되는 공방이다. 녹봉을 제대로 받지 못하는 무록관이 많은 도화서 화원들이 생계를 위해 자구책으로 마련한 것으로 보인다. 적어도 서울(한양)에서는 이러한 공방을 통해서 일반 사람들도 일류 화원들의 그림을 구입할 수 있었다. 18세기 후반에서 19세기까지 광통교와 그 부근에서 민화와 궁중화풍의 그림을 팔았던 공방 시스템과 더불어 조선시대 서울 지역의 회화 공급과 수요에 관한 중요한 정보를 제공해준다.[133]

마침 담졸헌 작업실에서 공동 작업을 하는 화원들의 모습을 그린 것으로 추정되는 작품이 바로 담졸헌의 주인공인 강희언이 그린 〈사인휘호〉다. 그림에는 강세황의 평이 적혀 있다.[134] 나는 그림의 제목을 '사인휘호'가 아니라 '화원휘호'나 '담졸헌 공방'으로 바꿔야 한다고 생각한다. 사인이 어떻게 웃통을 벗고 그림을 그릴까? 그리고 이처럼 화첩, 족자, 편화 등 여러 형식의 그림을 동시에 제작할

그림 34 강희언, 〈사인휘호〉, 『사인삼경도첩』, 18세기 중엽, 종이에 엷은 채색, 26.0×21.0cm, 개인 소장.

까? 화원들이 도화서가 아닌 다른 장소에서 자유롭게 그림을 그리는 장면이다.

이들 가운데 누가 김홍도인가? 이 그림만 보고 누가 김홍도이고 누가 신
한평이고 누가 김응환인지 분명하게 구분하는 것은 쉬운 일이 아니다. 진위문제
가 확실하게 밝혀지지 않았지만, 평양 조선미술박물관에 소장된 김홍도의 젊은

시절 초상화(그림 7)와 비교하면, 누가 김홍도인지 분간할 수 있다. 왼쪽에 웃통을 벗고 엎드려 화첩에 그림을 그리는 이가 초상화와 닮았다.

　이 그림을 주목하는 또 다른 이유는 당시 그림을 그리는 자세, 그림의 형식, 붓 사용법, 그리고 그림 도구 등 흥미로운 정보를 담고 있기 때문이다. 화첩, 족자, 편화 등 모두 다른 형식의 화폭에 그림을 그리고 있다. 그렇지만 그리는 자세는 다 같은데, 모두 오른쪽 무릎을 세우고 왼쪽 무릎은 바닥에 댄 자세를 취하고 있다. 이런 자세는 지금도 불화를 그릴 때 볼 수 있는 장면으로 오랜 전통을 가진 것이다. 허리에 부담이 덜 가게 해 오랜 시간 작업이 가능하게 한다. 그림 속에는 붓, 붓통, 벼루, 안료 접시 등이 보이는데, 왼쪽 아래 채색을 하는 화가 주위에는 적색 계통과 녹색 계통의 안료 접시와 물통이 놓여 있다.

　한 손에 붓을 두 개 쥐고 그리는 분이 있다. 종전에는 두 자루의 붓을 들고 그리는 양필법으로 보았는데,[135] 사실 바림하는 장면이다. 한 손에 쥐고 있는 두 개의 붓 가운데 하나는 채색 붓, 다른 하나는 바림 붓으로 채색과 바림을 하는 장면이다. 지금도 궁중회화나 민화와 같은 전통채색화를 그리는 화가들이 사용하는 방식이다. 바림하기 위해서는 물이 담겨 있는, 앞의 큰 사발이 필요하다.

　붓 잡는 방법, 즉 집필법에 관한 정보도 얻을 수 있다. 어떻게 붓을 잡아야 하나? 사실 우리나라 화가나 서예가들의 집필법에 관한 연구가 거의 이루어지지 않았다. 현재 화가나 서예가는 '3지집필법三指執筆法'이나 '5지집필법五指執筆法'을 많이 사용한다. 3지집필법은 엄지, 검지, 중지 3개로 잡는 방법이고, 5지집필법은 손가락 5개 모두를 사용하는 방법이다. 난징박물관 연구원 장천명의 연구에 의하면, 3지집필법은 송나라 이후 전해지다가 명나라 때 유행한 중국의 정통 집필법이다. 우리나라를 비롯한 외국에서도 거의 3지집필법을 쓴다. 그런데 중국에서는 1950년 무렵 심윤묵이 주창한 5지집필법이 교과서에 실리면서, 이 집필법이 현대 중국 서화계의 규범이 되었다. 3지집필법은 엄지, 검지, 중지만 사용하기 때문에 손바닥의 공간을 비워둘 수 있고 자유롭게 움직이기에 쉬운 장점이 있다. 하

지만 5지집필법은 다섯 손가락을 다 사용하기 때문에 힘이 있고 기세가 있는 그림이나 글씨를 쓰는 데 효과적이지만, 다섯 손가락 모두 붓에 동원되기 때문에 자유롭지 못하고 융통성이 적어지는 단점이 있다.[136] 〈사인휘호〉에서 그림을 그리는 이들은 모두 3지집필법을 사용하고 있다. 조선시대 화원들이 명나라에서 유행한 정통의 3지집필법을 사용했음을 보여주는 자료다.

담졸헌에서 제작한 김홍도 풍속화

흥미롭게도 담졸헌에서 그린 김홍도의 풍속화가 전한다. 후대에 '행려풍속도'라고 이름이 붙여진 풍속화 병풍 끝 폭의 제발에 "1778년 초여름 담졸헌澹拙軒에서 그리다"라고 적혀 있다.[137] (그림 35-1) 담박하고 서툰 집이란 겸손한 뜻이 담긴 담졸헌은 서울 중부동에 있는 강희언의 집이다. 강희언이 김홍도보다 7세 위지만, 두 사람 사이는 각별하다. 1773년 12월에는 장원서 별제 김홍도와 조지서 별제 강희언이 수령강守令講 시험에 합격해 집경당에서 함께 정조를 알현한 일이 있다.[138] 또한 김홍도는 1781년 자신의 집에서 진솔회 모임을 가진 바 있다.

중부동이 어디인지 19세기 서울 지도인 〈한성도漢城圖〉(그림 36)로 확인해보면, 종묘 앞 세운상가 부근 지역이다.[139] 이 집에서 김홍도를 비롯해 당대 화단을 주름잡는 쟁쟁한 화원들이 모였다.

삼성미술관 리움에 소장된 〈답상출시踏霜出市〉(그림 37)도 담졸헌 작업실에서 제작된 풍속화로 보인다. 겨울 새벽어둠이 미처 가시지 않은 거리에 서리를 밟고 추운 바람을 맞으며 소와 말을 끌고 시장으로 가는 사람들의 모습이 분주하다. 표암 강세황이 쓴 제발을 옮겨본다.

"이지러진 달이 나무에 걸려 있고 주막집 닭이 다투어 운다. 소와 말을 몰고 서리 밟고 바람을 맞으며 간다. 그림 속의 사람들은 즐거워하지 않지만, 이 그림을 보는 사람들

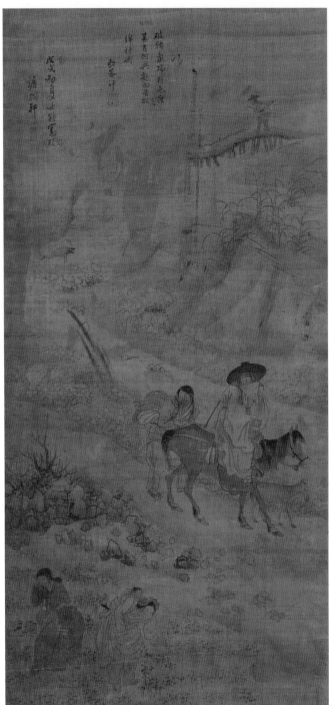

그림 35-1 〈목화 따는 여인들〉
제발 부분.

그림 35 김홍도,
〈목화 따는 여인들〉,
〈행려풍속도〉, 1778년,
비단에 옅은 채색,
90.9×42.9cm,
국립중앙박물관 소장.

그림 36 〈한성도〉, 서울역사박물관 소장.

은 도리어 무한한 좋은 정취가 있음을 깨닫는다. 붓끝의 오묘함이 사람의 성정을 옮기는

것이 아니겠는가? 서호 김홍도가 그리고 표암 강세황이 평가하다."[140]

　　그림 속 사람들은 추운 날씨에 이른 새벽이라 즐거운 모습은 아니지만,

이 장면을 보는 감상자에게는 좋은 정취가 있다고 했다. 강세황이 이야기하는

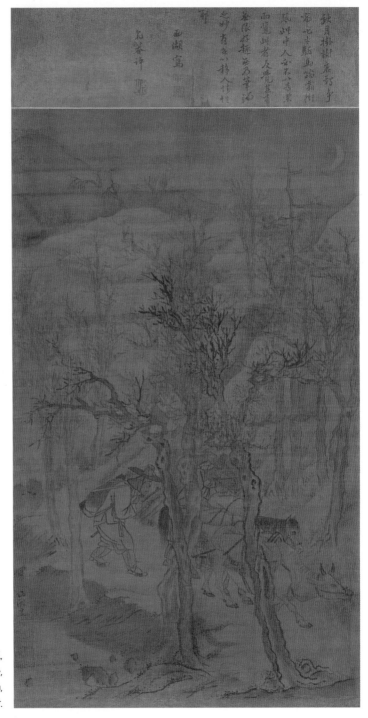

그림 37 김홍도,
〈답상출시〉,
종이에 먹, 73.0×37.0㎝,
삼성미술관 리움 소장.

좋은 정취가 무엇인지는 알 수 없지만, 새벽녘의 부지런한 모습에서 삶의 활기를 느낄 수 있다. 이들의 모습은 확연하게 드러난 것이 아니라 앙상한 나무들에 가려져 있다. 새벽녘의 어스름한 느낌을 내기 위해 나무들 사이로 풍속 장면을 보이게 하는 시스루see-through의 방식으로 그렸다. 이전에 보이지 않은 새로운 구성이자 표현이다.

이 그림과 더불어 앞서 살펴본 〈어물을 팔러 가는 포구의 여인들〉(그림 16), 〈봄날 새벽 과거장〉(그림 27)과 크기와 형식이 비슷한 점으로 보아 같은 병풍에서 분리된 것으로 추정한다. 화면 위에 강세황이 제발을 쓰고, 인물과 배경이 어우러져 그린 화풍은 김홍도가 34세인 1778년에 제작된 〈행려풍속도〉와 비슷한 형식이다. 이들 그림 역시 담졸헌에서 제작되었을 가능성이 크다.

이 시기 김홍도가 그린 풍속화에는 대부분 강세황의 제발이 붙어 있다. 그의 제발은 작품에 대한 논평이면서 풍속 장면의 해설도 포함되어 있다. 김홍도 풍속화의 시나리오와 같은 역할을 하는 셈이다. 김홍도가 강세황의 제자이면서 줄곧 깊은 인연을 맺어온 처지라, 김홍도의 그림에 강세황의 화평이란 멋진 콤비를 이루었다.

10
풍속화의 확산

해학과 풍자의 에로스

우물가에 갓을 벗고 저고리를 풀어 젖히고 가슴을 드러낸 사내가 물을 얻어 마신
다. 이 사내의 모습이 어찌나 민망한지, 두레박으로 물을 떠준 여인은 차마 그를
바라다보지 못하고 눈길을 돌린다. 무언가 꺼림칙해 보이는 이 사내는 두레박으
로 물을 들이켜면서 앞의 여인을 음흉하게 쳐다본다. 부담스러운 사내의 눈길 때
문에 얼굴이 빨개진 여인은 우물 속 두레박에서 차마 눈을 떼지 못한다. 우물을
둘러싸고 벌어진 세 사람의 관계는 '눈길'을 통해서 긴밀하게 연결되어 있다. 그
러나 여기에 아웃사이더가 있다. 화면 오른쪽 머리에 물동이를 이고 두레박을 챙
겨 든 뚱뚱한 여인은 에로틱한 눈길의 긴장에서 배제되어 있다. 그녀는 순간적으
로 벌어진 황당한 사건을 전혀 눈치채지 못한 채 묵묵히 우물가를 떠난다. 이것이
김홍도의 〈우물가〉(그림 38)에 펼쳐진 에로티시즘이다.

　　조선시대 에로틱한 풍속화를 거론하면 으레 신윤복을 꼽는다. 그는 에로
틱한 그림을 많이 그려 도화서에서 쫓겨났다는 속전이 전할 정도로 에로틱한 그
림으로 명성이 높았다. 그러나 김홍도의 〈우물가〉는 신윤복의 대표적인 에로틱한
풍속화인 『혜원전신첩惠園傳神帖』보다 적어도 20여 년 앞서 그린 작품이다. 에로틱
한 풍속화의 선구자는 기존에 알려진 신윤복이 아니라 김홍도인 것이다.

그림 38 김홍도, 〈우물가〉, 『단원풍속화첩』, 종이에 옅은 채색, 27.0×22.7cm, 국립중앙박물관 소장.

　『단원풍속화첩』에 실린 〈소 등에 탄 촌아낙〉(그림 39)에서는 〈우물가〉의 한량보다 점잖은 나그네가 말을 타고 얼굴을 부채로 가린 채 소 등에 탄 촌아낙을 훔쳐본다. 여인의 바로 앞에는 아들이 앉아 있고, 그 뒤에는 엄연히 남편이 뒤따라가는 상황에서 벌어진 일이다. 김홍도가 이보다 수년 전인 1778년에 그린 〈행

그림 39 김홍도, 〈소 등에 탄 촌아낙〉, 『단원풍속화첩』, 종이에 옅은 채색, 27.0×22.7㎝, 국립중앙박물관 소장.

려풍속도〉에서 이미 같은 주제의 그림인 〈소 등에 탄 촌아낙〉(그림 40)을 그렸다.
강세황은 이 그림의 내용을 다음과 같이 읊었다.

"소 등에 탄 촌아낙이 어찌 사람의 마음을 움직이겠냐만, 나그네는 고삐를 늦추고

그림 40 김홍도,
〈소 등에 탄 촌아낙〉,
〈행려풍속도〉, 1778년,
비단에 옅은 채색,
90.9×42.9cm,
국립중앙박물관 소장.

그림 40-1 〈소 등에 탄 촌아낙〉 부분.

뚫어지게 쳐다보니 한때의 모습이 사람을 웃게 하네."

 소와 말, 촌아낙과 서울 양반의 대비가 흥미롭다. 동료를 대동한 서울 양반은 체면 불고하고 부채로 얼굴을 가린 채 쓰개치마를 둘러쓴 촌아낙을 본다. 가뜩이나 무거운 등짐에 애까지 업은 시골 양반은 이 모습에 못마땅한 듯 얼굴을 잔뜩 찌푸리고 있다. 두 무리 사이에 더벅머리 총각은 지나가다가 고개를 돌려 촌아낙을 쳐다보고 있다. 촌아낙이 이쁘긴 이쁜 모양이다.(그림 40-1)

 '점잖은 서울 양반의 촌아낙 훔쳐보기'라는 서로 격에 맞지 않은 설정이 감상자에게 소소한 재미와 웃음을 가져다준다. 나그네의 이러한 행동은 여기에

그치지 않는다. 같은 나그네가 〈행려풍속도〉의 〈목화 따는 여인들〉(그림 35)에도 등장한다. 이 그림에서는 목화 따는 여인들을 훔쳐본다. 〈소 등에 탄 촌아낙〉과 똑같이 말을 타고 부채로 얼굴을 가린 채 말이다. 이 그림에도 역시 강세황이 다음과 같이 설명하고 있다.

"헤진 안장과 야윈 나귀에 행색이 심히 피로해 보이는데, 무슨 흥취가 일어 목화 따는 촌색시를 쳐다보는가."

이 제발을 통해 비로소 양반이 여러 여인을 훔쳐보는 이유를 알게 된다. '헤진 안장과 야윈 나귀'가 상징하듯, 나그네는 오랜 여행에 지쳐 있다. 그런 상황에서 여자를 훔쳐보는 행색이 감상자에게 웃음을 가져다준다. 그런데 이런 그림을 그린 김홍도도 그렇거니와 그 내용을 주저 없이 지적해 해설한 강세황의 태도에서도 에로스에 대한 열린 마음과 너그러움을 감지할 수 있다. 김홍도는 정조가 아끼는 궁중화원이고 강세황은 3대가 장관과 서울시장 등 높은 벼슬을 하고 장수해 기로소에 들어간 '삼세기영지가三世耆英之家'의 명문 집안 출신의 선비라는 점에서, 조선 후기 특히 정조시대 사회문화의 변화를 보게 된다.

이쯤에서 다시 『단원풍속화첩』의 〈소 등에 탄 촌아낙〉으로 돌아가보자. 이 그림에 등장하는 서울 양반이 타고 있는 말 잔등에는 생황이 꽂혀 있다. 아기를 업고 소 뒤를 쫓아오는 시골 양반의 등짐에는 닭이 얼굴을 내민다. 여유로운 풍류와 힘겨운 생활이 대비를 이룬다. 그런데 왠지 생황을 꽂고 다니는 나그네는 이 그림의 작가인 김홍도를 연상케 한다. 김홍도는 그림만 잘 그리는 것만이 아니라 음악에도 능통했다. 그는 꽃 피고 달 밝은 저녁이면 때때로 거문고나 젓대의 한두 곡조를 연주할 만큼 감성이 풍부한 풍류객이다. 그림을 통해 보면, 거문고와 젓대뿐만 아니라 당비파와 생황도 즐겼다. 이 점이 바로 그림 속 나그네를 김홍도로 보는 가장 큰 이유다.

또한 〈행려풍속도〉를 보면, 장면 중에 종종 작가로 보이는 나그네가 등장한다. 앞에서 보았던 〈벼타작〉(그림 25)에서는 김홍도 부부로 보이는 인물들이 배치되었다. 〈소 등에 탄 촌아낙〉, 〈목화 따는 여인들〉, 그리고 〈나루터〉에서도 김홍도로 보이는 나그네가 있다. 김홍도는 이 풍속화를 그릴 때 생활의 현장을 직접 다니며 백성들의 풍속을 목격하는 모습으로 설정했다. 마치 정선이 금강산을 두 차례 다녀와서 금강산을 그렸듯이, 김홍도도 살아 숨 쉬는 '삶의 현장'을 직접 체험한 뒤 풍속화를 제작한 것이다.

왜 훔쳐보는 부끄러운 행동을 하는 주인공으로 자신을 그려넣은 것일까? 풍속화에 펼쳐진 에로티시즘은 단순한 애정행각이 아니라 신분 간 불공평한 관계를 비판하는 내용까지 중의적으로 표현한 것이다. 그가 진실로 말하고 싶은 메시지는 "양반의 허세와 가식에 대한 풍자"다. 훔쳐보는 나그네는 작가 자신이면서 아울러 양반을 대신한 '스턴트맨'이다. 김홍도는 이러한 두 캐릭터 사이에서 매우 조심스럽게 시소게임을 벌이고 있다.

〈소 등에 탄 촌아낙〉에서 낯익은 나그네가 『단원풍속화첩』에 또 한 번 등장한다. 〈빨래터〉(그림 41)다. 갓을 쓴 나그네가 개울가에서 빨래하는 여인들을 훔쳐보고 있다. 몸을 바위 뒤에 숨겼지만, 그것만으로는 안심이 되지 않는지 부채로 얼굴을 가렸다. 나그네의 긴장된 모습과 달리 빨래터의 풍경은 평화롭기 그지없다. 화면 왼쪽 위에는 어린아이가 머리 손질을 하는 엄마의 젖가슴을 찾아 가슴에 파고들고, 그 아래에는 빨래를 짜고 방망이질하는 여인들이 두런두런 이야기를 나눈다.

그림 속 나그네는 김홍도이면서 양반이다. 현장을 실제 목격한다는 점에서는 김홍도이지만, 풍자의 대상으로서는 위선적인 양반이 된다. 김홍도의 에로티시즘은 단순히 성적인 흥미만을 불러일으키는 것이 아니라, 양반의 위선적인 행태를 더욱 우스꽝스럽게 풍자하기 위해 에로티시즘을 활용한 것이다. 사회 풍자와 에로티시즘이 이렇게 긴밀한 연관을 갖는다.

그림 41 김홍도, 〈빨래터〉, 『단원풍속화첩』, 종이에 옅은 채색, 27.0×22.7㎝, 국립중앙박물관 소장.

풍속화로 그려낸 선비의 일생

만일 여러분들이 살아온 과정을 여덟 컷으로 정리해서 그리라면 어떤 내용을 담을 수 있을까? 김홍도는 이렇게 풀어냈다. 돌잔치, 혼인식, 과거급제, 벼슬1, 벼슬2,

벼슬3, 벼슬4, 회혼례 순이다. 돌잔치로부터 시작하여 혼인식, 과거급제, 회혼례까지 구나 치러야 할 의례 4폭에, 각기 지낸 벼슬자리 4폭을 더해서 8폭으로 평생을 나타냈다. 앞의 4폭은 누구나 다 겪게 되는 보편적인 선비의 일생이라면, 뒤의 4폭은 자신의 노력에 의해 달라지는 장면들이다. 우리는 이러한 그림을 '평생도 平生圖'라 부른다.[141] 물론 출세한 선비의 평생이다. 벼슬을 하지 못하면, 나머지 4폭에 담을 내용이 마땅치 않을 것이다.

한 사람의 다큐멘터리를 이처럼 상세하게 묘사한 이유는 후손들에게 훌륭한 평생도선조를 본받아 훌륭한 인재가 되라는 교훈을 주기 위함이다. 마치 사당에 집안을 빛낸 조상의 신주나 초상을 모신 것과 같은 개념이다. 집안을 빛내든가 아니면 국가에 공훈을 했거나 아니면 무언가 특별한 업적이 있어야 가능한 일이다. 초상화를 풍속화로 풀어낸 그림이 평생도다. 풍속화가 유행한 시기에 가능한 아이디어다. 지금으로서는 김홍도가 그린 평생도가 가장 오래되었으니, 김홍도의 창안으로 볼 수 있다.

하필 8장면일까? 그 전례는 부처님의 생애를 8폭에 담은 〈팔상도八相圖〉에서 찾아볼 수 있다. 팔상도는 평생도보다 훨씬 이전인 17세기부터 등장하는 장르다. 부처님의 생애를 ① 도솔천에서 내려오는 상[兜率來儀相] ② 룸비니 동산에 내려와서 탄생하는 상[毘藍降生相] ③ 사문에 나가 세상을 관찰하는 상[四門遊觀相] ④ 성을 넘어가서 출가하는 상[踰城出家相] ⑤ 설산에서 수도하는 상[雪山修道相] ⑥ 보리수 아래에서 마귀의 항복을 받는 상[樹下降魔相] ⑦ 녹야원에서 처음으로 포교하는 상[鹿苑轉法相] ⑧ 사라쌍수 아래에서 열반에 드는 상[雙林涅槃相]으로 나누어 표현했다. 태어나기 이전부터 열반에 들 때까지 득도하는 과정을 여덟 장면에 담은 것이다.

가장 이른 시기의 평생도는 김홍도가 36세 때인 1781년에 모당 홍이상洪履祥(1549~1615)의 일생을 그린 8폭의 〈모당평생도慕堂平生圖〉(그림 42)다. 홍이상은 김홍도보다 204년 전에 태어난 인물이다. 이 그림은 1781년 홍이상의 후손이

그림 42 김홍도, 〈모당평생도〉, 1781년, 8폭 병풍, 종이에 옅은 채색, 각 122.7×47.9cm, 국립중앙박물관 소장.

김홍도에게 부탁하여 이루어진 작업으로 여겨진다. 그렇지만 그림 속의 홍이상은 16~17세기의 모습이 아니라 18세기의 모습으로 등장한다. 역사적인 인물을 현재적인 모습으로 나타냈다.

〈모당평생도〉 가운데 〈응방식應榜式〉(그림 43)은 조선의 선비로서 가장 어려운 출세 관문인 과거급제를 뚫은 홍이상이 머리에 어사화를 꽂고 앵삼을 입고 백마를 타고 시내를 행진하고 있는 모습을 그린 그림이다. 이러한 풍속을 '유가遊街'라 부른다. 대개 사흘 동안 다니며 과거시험관인 좌주座主, 어른, 친척들을 찾아다니며 인사를 드렸기에 '삼일유가三日遊街'라고도 한다.

임금님이 나누어준 어사화를 모자에 꽂고 사복시에 준 백마를 타고 악공과 광대들을 앞세워 풍악을 잡히며 시내 행진을 벌인다. 호수 갓을 높이 쓰고 화려한 옷을 갖추어 입은 광대들이 춤과 재주를 보인다. 그 앞에는 해금, 피리, 대금, 북, 장고로 이루어진 삼현육각의 연주가 유가의 분위기를 돋운 행차를 돋보이게

하는 행진곡인 군악 또는 길군악을 연주한다. 앞에는 백패와 홍패를 가슴에 품고
있는 가도呵導들이 '에에, 물렀거라, 나 있거라!' 하고 호기 넘치는 권마성 소리를
지른다. 유가 행렬이 이처럼 장황하니, 백마를 타고 있는 급제자의 가슴은 더욱
앞을 향하고 고개는 뒤로 젖혀질 수밖에 없다. 동네 꼬마는 급제자보다 신나는 모
습으로 다리를 건너는 이 행렬을 이끌고 있다. 역시 김홍도다운 재치다.

　　홍이상이 송도유수로 부임하는 행렬을 그린 〈송도유수도임식松都留守到任式〉
(그림 44)은 유가 행렬보다 훨씬 거창해 보인다. 관리와 군졸들이 호위하는 쌍교
를 타고 가는 유사의 모습부터 다르다. 쌍교 앞에는 나발을 불고 북을 치는 대취
타의 악수들과 사령기를 비롯해 여러 깃발을 높이 들고 가는 군졸들이 청각과 시
각으로 송도유사의 행차를 널리 알린다. 선두에는 말을 타고 선두를 이끄는 비장
과 교서와 유서를 매고 가는 관리들이 있다. 이 행차의 음악은 유가 행렬의 음악
처럼 신나는 것이 아니라 위엄과 권위를 드높이는 장엄한 것이다.

그림 43 김홍도, 〈응방식〉, 〈모당평생도〉, 1781년, 종이에 엷은 채색,
122.7×47.9㎝, 국립중앙박물관 소장.

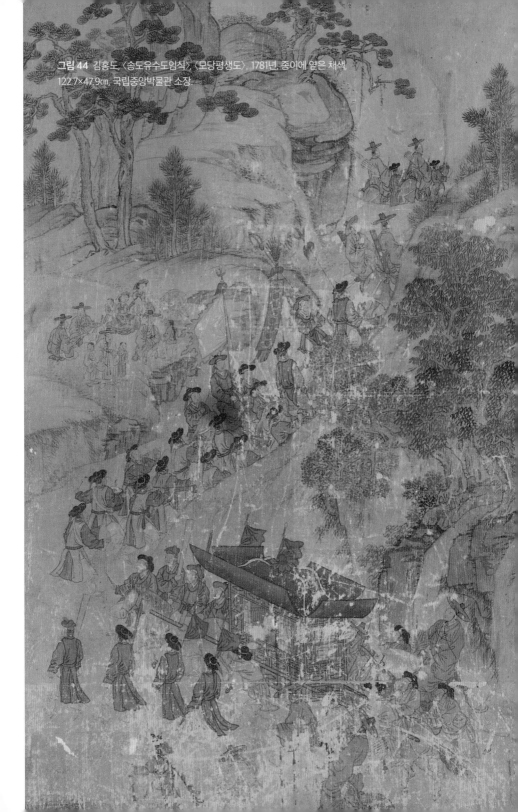

그림 44 김홍도, 〈송도유수도임식〉, 〈모당평생도〉, 1781년, 종이에 엷은 채색, 122.7×47.9㎝, 국립중앙박물관 소장.

음악으로 축복받는 유가 행렬과 부임 행차를 경험하려면, 뼈를 깎는 공부가 뒷받침되어야 한다. 조선시대 과거는 하늘의 별 따기와 다름없기 때문이다. 특히 문과의 급제는 3년에 한 번씩 치르는 데다 겨우 33인만 뽑는다. 1년에 11인인 셈이다.

그림 속에 펼쳐지는 관리의 일생은 화려하다. 그러나 그것을 성취하려는 과정은 매우 어렵고 험난하다. 그래도 출세를 꿈꾸는 많은 젊은이들은 병풍으로 펼쳐진 출세한 조상의 빛나는 행적을 항상 보면서 굳게 다짐할 것이다. 삼현육각의 흥겨움 속에 어사화를 꽂고 대취타의 웅장함 속에 쌍교를 탈 것이라고.

그림 42-1 〈모당평생도〉 부분.

3부
다양한 모티브에 개성을 입히다

11
김홍도의 전설적인 해상군선도

신선화는 종교화인가? 길상화인가?

어렴풋한 기억이지만 박정희 대통령의 장례식 때 스님이 와서 염불을 낭송했고, 목사님이 기도했으며, 신부님이 축도했고, 또 다른 종교 지도자들이 내세의 평안을 빌었다. TV로 생중계하는 이 장면을 보면서, 나는 박 대통령이 극락을 가야 할지 천당을 가야 할지 아니면 다른 어느 곳을 가야 할지 무척 고민스럽겠다고 생각했다. 우리나라의 종교문화는 복합적이다.

유교 국가인 조선시대에도 마찬가지였다. 정조 때의 대표적 궁중화원인 김홍도의 작품들을 들여다보면, 정조시대 궁중의 종교적 성향이 단순치 않다. 그는 도교화면 도교화, 불화면 불화, 유교화면 유교화 등 손대지 않은 종교화가 없었다. 그가 궁중화원이란 점을 떠올려보면 당시 궁중문화를 반영한 현상이다.

조선시대 궁중에서 신선화가 의외로 많이 제작되었다. 대부분 이들 그림은 종교와 상관없이 장수를 상징하는 그림으로 인기를 끌었다. 신선화는 중국 도교의 신선사상에 나오는 신선의 세계를 그린 그림이다.[142] 신선은 사람이 수련을 통해 도를 얻어 될 수 있는 상상의 신이다. 『장자莊子』에서 묘사한 진인을 보면 물에 들어가도 젖지 않고, 불에 타도 뜨겁지 않으며, 창공을 날아다니고, 천지와 더불어 같은 세월을 사는 신통력을 발휘한다. 이들 그림은 예배화는 아니고 불로장

생을 기원하는 길상화다. 왕이 불로장생하고 현세의 복을 추구하기를 염원한 그림이다.

조선 후기에 도교가 성행한 것은 아니다. 조선시대 궁중의 도관인 소격서도 임진왜란 직후 폐지되었다. 임진왜란 때 일본을 물리치는 데 도움을 준 명나라장수들의 요청에 의해 한양을 비롯한 전국에 관우묘나 관왕묘를 설치했지만, 관우신앙은 소수종교로 머물렀다.[143] 조선 후기 신선화의 유행은 도교의 영향이라기보다는 임진왜란과 병자호란 이후 기복을 추구하는 현실적인 욕구가 강해지면서 나타난 현상이다.

신선화가 길상화로 제작되었다고 하더라도 근본적으로 도교의 신선들이등장하는 그림이기 때문에 간혹 영험한 이적을 보이기도 한다. 김홍도의 늙은 신선화 이야기가 그러한 예다. 장창교 피씨 성을 가진 이가 소장한 이 그림에 대해김홍도와 친한 성대중이 다음과 같이 전했다.

"서울에 피씨皮氏 성을 가진 자가 장창교長昌橋 입구에 있는 집을 샀는데, 대추나무가 담장에 기대어 있기에 베어버렸다. 그러자 갑자기 도깨비가 집으로 들어와 들보 위에서휘파람을 불기도 하고 때로는 공중에서 말소리가 들리기도 했지만 모습은 볼 수 없었다.간혹 글을 써서 던지기도 했는데 글자가 언문諺文이었고, 부녀자들에게 말을 할 적에 모두'너'라고 하였다. 사람들이 혹시라도 '귀신은 남녀도 구별하지 않느냐?' 하고 꾸짖자, 귀신은 기가 막힌 듯이 웃으면서, '너희는 모두 평민이니 어찌 구별할 것이 있겠냐?' 했다. 그 집의 옷걸이와 옷상자에 보관된 옷들은 온전한 것이 하나도 없었으니 모두 칼로 찢어 놓은듯했다. 옷상자 하나만이 온전하였는데, 상자 밑에 바로 김홍도가 그린 늙은 신선 그림이있었다."[144]

김홍도의 늙은 신선 그림이 도깨비의 행패를 이겨낸 이야기다. 황당해 보이는 이야기지만 몇 가지 중요한 정보를 얻을 수 있다. 첫째, 신선화의 영험함이

그림 45 〈요지연도〉, 1800년, 8폭 병풍, 종이에 채색, 각 145×54㎝, 국립중앙박물관 소장.

다. 귀신이 집 안의 옷걸이와 옷들을 모두 칼로 찢었는데, 유일하게 건드리지 않은 것이 김홍도가 그린 늙은 신선 그림이라 했다. 신선화는 어떤 용도로 사용되든 간에 근본적으로 종교화이기 때문에 영험함을 지닌다. 둘째, 대추나무가 귀신을 쫓는 벽사의 기능을 한 것이다. 이 나무가 담장에 기대어 있다는 이유로 베어버렸더니 귀신이 들어왔다. 셋째, 평민에 대한 인식이다. 귀신이 평민은 남녀 구별이 필요 없다고 했다. 장창교는 도성 안 상업 중심지로 시전상인들이 모여 살던 곳이다. 귀신이 한 말은 상인들에게 한 이야기로 보인다.

유교를 국가의 이념으로 내세운 조선이지만 종교적으로 보면 단순치 않고 복잡한 이면을 갖고 있다. 정치는 유교, 일상은 도교, 죽음은 불교에 의지했다. 필요에 따라 선택하는 종교가 달랐다. 이것은 단지 정조시대에 국한된 일이 아니라 우리 문화의 중요한 특색이기도 하다.

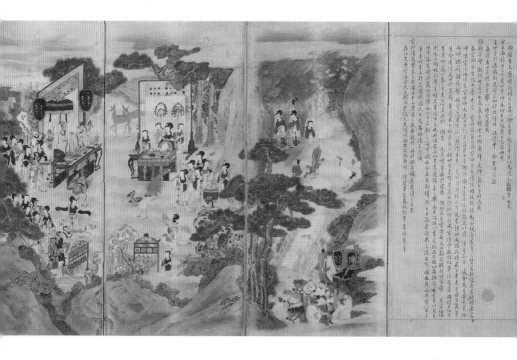

정조시대의 해상군선도

정조가 김홍도에게 백회로 바른 궁중의 거벽에 '해상군선海上群仙'을 그리라고 명했다. 김홍도는 내시에게 진한 먹물 여러 되를 받들고 서 있게 했다. 모자를 벗고 옷깃을 잡아매고 서서 풍우처럼 붓을 휘둘러 몇 시간 지나지 않아 완성했다. 그 벽화는 파도가 일렁거려 집을 무너뜨릴 것 같았고, 외로이 걸어가는 인물은 구름을 밟고자 하는 듯했다. 옛날 대동전大同殿 벽화도 이 그림보다 더 나을 것이 없었다.[145]

이 이야기는 1844년 여항문인이자 서화가이면서 김정희의 제자인 조희룡이 발간한 『호산외기壺山外記』 중 「김홍도전」에 실려 있다. 이 책은 미천한 신분인 위항인이지만 학행이 높은 인물, 시서화에 뛰어난 인물, 가객, 효자, 의, 약, 열녀, 신선, 승려 등의 전기를 엮은 것이다. 김홍도가 그렸다는 해상군선 벽화는 지

금은 없어졌고 전설 따라 삼천리와 같은 이야기로만 전한다.

김홍도가 발휘한 역량은 감탄할 만하다. 모자를 벗고 옷깃을 잡아매고 서서 풍우처럼 붓을 휘둘러서 몇 시간 만에 완성한 그림이 〈해상군선도海上群仙圖〉 벽화이기 때문이다. 짧은 시간에 제작한 것이지만 "파도는 일렁거려 집을 무너뜨릴 것 같고, 외로이 걸어가는 인물은 구름을 밟고자 하는 듯하다"는 표현처럼 생동감이 넘치고 신선의 묘사가 경쾌했던 것으로 보인다. 당나라 때 유명한 화가인 오도자吳道玄의 대동전 벽화 이야기를 연상케 한다.

당 현종은 문득 촉蜀나라 가릉강嘉陵江의 산이 맑고 물이 깨끗하다는 생각에 오도자에게 가릉강을 사생할 것을 명했다. 오도자는 가릉강 위를 거닐며 멀리 바라보고 그때의 느낌과 감흥을 가슴 깊이 간직하고 밑그림 한 장 그리지 않았다. 현종이 가릉강 그림에 관해 묻자, "신은 분본을 갖고 있지 않고 마음에 두고 있습니다"라고 대답했다. 현종은 그에게 대동전의 벽화를 그리라고 명령했다. 오도자는 300여 리에 걸친 가릉강의 웅장하고 아름다운 풍경을 간추려 붓을 휘둘러 하루 만에 완성했다. 당 현종이 이를 보고 기뻐하며, "이사훈은 수개월 걸려 그린 것을 오도자는 하루 만에 완성했으니, 이는 진실로 살아 있는 신선이 아닌가"라고 찬탄했다.[146] 오도자의 천재성을 보여주는 일화다. 김홍도의 〈해상군선도〉 벽화를 오도자의 가릉산도 벽화에 비견했으니, 이 또한 김홍도의 천재성을 보여준 일화다.

벽화는 아니지만 신선화 병풍그림으로 이름을 떨친 전설적인 화가가 있다. 김명국이다. 통신사 행렬을 따라 일본에 갔을 때의 일이다. 일본 사람들이 빈 병풍을 펼쳐놓고 그림을 그려달라고 요청했다. 김명국이 먹을 찍어 종이 전체에 뿌리자, 보는 이들이 깜짝 놀라고 낯빛이 변했다. 그다음이 반전이다. 여기에다 붓을 휘둘러 늙은 매화나무와 대나무, 산과 바위, 벌레와 짐승 등을 그려서 형태를 능숙하게 완성했다.[147] 병풍그림을 자유자재로 다룰 수 있는 김명국의 뛰어난 기량을 보여주는 퍼포먼스다.

정조 때 궁중에서는 요지연도, 해학반도도, 반도축수도 등 서왕모西王母 신

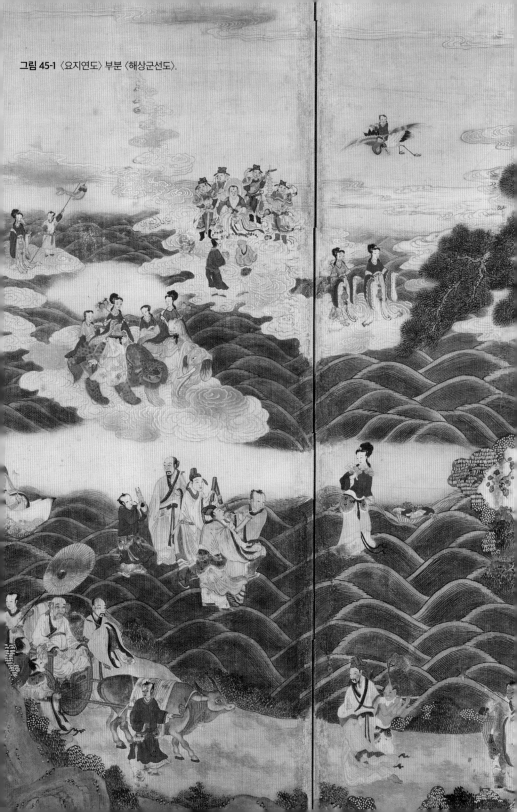

그림 45-1 〈요지연도〉 부분 〈해상군선도〉.

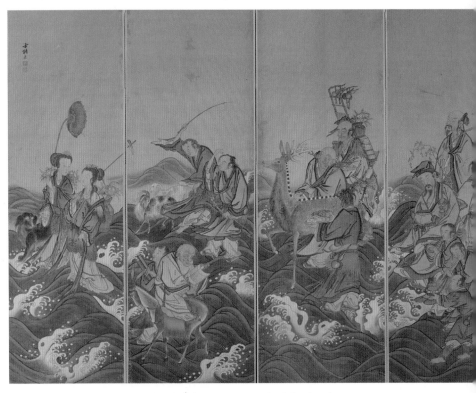

그림 46 전 김홍도, 〈파상군선도〉, 종이에 채색, 각 150.3×51.5㎝, 국립중앙박물관 소장.

앙과 관련된 병풍그림들이 제작되었다. 이들 그림은 장생불사의 세계를 파노라마식으로 전개한 병풍그림이다.[148] 서왕모가 주周나라 목왕穆王을 위해 벌인 잔치에 곤륜산에 사는 신들이 참석하기 위해 오고 있는 장면을 그렸다. 설사 도교 신자가 아니더라도 사람들 인식 속에는 늘 장수의 상징인 신선세계에 대한 동경이자리 잡고 있기 때문에 이러한 신선그림이 인기가 높았다.

〈요지연도瑤池宴圖〉(그림 45)를 보면, 수십 명의 신선들이 등장하고 크기도 4~5m에 달하는 웅장한 병풍그림이다. 이 그림은 도관의 예배화는 아니고 '임금님이나 왕세자의 천만년 장수'를 염원한 길상화다. 길상화란 복을 빌고 출세를바라고 장수를 기원하는 그림을 일컫는다. 1800년(정조 24) 음력 2월 2일 순조가

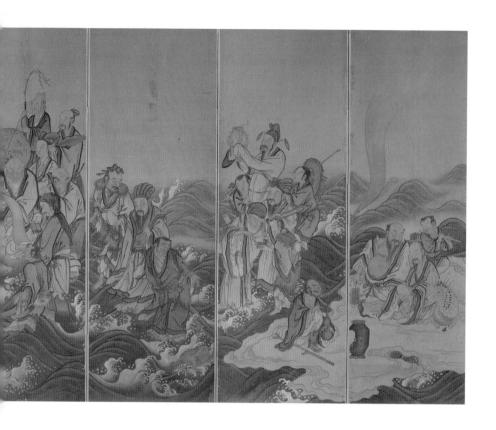

될 왕세자의 관례와 책례의식을 거행하고, 그 행사를 기념해 제작한 병풍그림이다.[149] 김홍도의 활동 시기에 가장 가까운 〈요지연도〉다. 하지만 정조는 그해 6월에 승하했다. 세자는 후에 순조가 되는 정조의 둘째 아들이다. 첫째 아들 문효세자文孝世子(1782~1786)는 두 살 때 왕세자로 책봉되었지만 다섯 살을 넘기지 못하고 세상을 떠났다. 문효세자가 죽고 나서 4년 후인 1790년에 순조가 태어났다. 정조는 원자가 열한 살이 되기를 기다려 왕세자로 책봉했다. 어렵게 얻은 세자이기에 행여 무슨 일이 있을까 노심초사하면서 왕세자가 건강하게 자라기를 바라는 마음에 책봉례를 거행하고 제작한 병풍이 〈요지연도〉다.[150]

신선들이 바다를 건너는 모습을 그린 〈해상군선도〉는 '신들의 잔치', 특히

서왕모가 요지에서 베푼 잔치를 그린 그림인 〈요지연도〉 중 한 장면(그림 45-1)
이다. 〈요지연도〉는 크게 두 부분으로 구성되어 있다. 하나는 서왕모가 주 목왕을
맞이하여 잔치를 벌이는 장면이다. 인간으로서는 유일하게 주 목왕이 이 잔치에
참석했다. 서왕모와 주 목왕은 요지에 차린 잔칫상에 앉아 있고, 그 앞에는 선녀
들이 연주하는 곡에 맞춰 춤을 춘다. 오른쪽에는 서왕모가 사는 한궁의 문이 보이
고, 그 아래에는 목왕이 타고 온 팔준마八駿馬가 있다. 다른 하나는 곤륜산에 사는
신선들이 잔치에 참여하기 위해 오고 있는 장면이다. 학과 구름을 타고 오거나,
약수弱水라는 물 위를 건너오거나, 소를 타고 오는 등 육·해·공을 통해서 요지를
향했다.

　　〈요지연도〉 가운데 약수를 걸어오는 신선의 무리들만 별도로 그리는데,
그것을 '해상군선도海上群仙圖' 혹은 '파상군선도波上群仙圖', '팔선과해도八仙過海圖'
등으로 부른다. 약칭으로 '군선도'라고도 한다. 약수는 모든 물상들이 그대로 가
라앉아버릴 만큼 부력이 없는 물줄기다. 그런데 신선들은 그러한 약수 위를 땅 위
처럼 가볍게 걷는 신통력을 발휘한다. 요지연도는 신비로운 신들의 세계이기 때
문에 인간의 지혜로 가늠할 수 있는 것이 아니다.

　　요지에는 3,000년에 한 번 꽃이 피고 3,000년에 한 번 열매를 맺고, 이를
먹으면 오래 사는 과일인 반도蟠桃라는 복숭아가 있다. 장수의 대표적인 과일이
다. 동방삭은 반도를 세 번이나 몰래 훔쳐 먹었다고 하니, 지금도 어디에선가 살
고 있을지 모를 일이다.

　　〈해상군선도〉 벽화는 전하지 않지만, 전체적인 구성을 알 수 있는 작품으
로 김홍도의 작품으로 전칭되는 〈파상군선도〉(그림 46)가 있다. 이 그림에는 '사
능士能'이라는 낙관이 있지만 〈군선도〉(그림 47)에 찍힌 '사능'이란 낙관과 약간 다
르고, 신선의 옷과 인물을 그리는 묘법을 보면 〈군선도〉처럼 굵고 가는 변화가 크
지 않을뿐더러 김홍도 특유의 눈과 다르다. 이러한 특징은 이 병풍이 김홍도의
〈파상군선도〉를 보고 모사한 후대의 그림이란 사실을 시사한다.

그렇지만 전 김홍도의 〈파상군선도〉를 통해서 몇 가지 중요한 정보를 파악할 수 있다. 이 병풍에는 40명의 신선들이 아홉 무리를 지어 구성되어 있다. 신선을 도와주는 선동과 선녀들을 제외한 신선은 모두 23명이고, 이들 신선에는 이름이 적혀 있어 어떤 신선이 참석했고 각 신선이 누구인지를 알 수 있다. 신선의 이름이 옷에 붉은색으로 적혀 있다. 신선화의 도상을 파악하는 기준으로 삼을 수 있는 병풍이다. 신선들은 풍속화에 등장하는 사람들처럼 친밀하게 연결되어 있다. 그 가운데 3폭과 4폭의 태상노군太上老君, 즉 노자를 중심으로 한 아홉 신선의 그룹이 중심이 되는 것을 볼 수 있다. 이를 중심으로 좌우로 갈수록 점점 낮아지는 흐름이다. 신선들의 우두머리는 당연히 도교를 개창한 노자이기 때문에 그를 중심으로 삼은 것이다. 두루마리 산수화가 ∧ 모양의 흐름을 갖는 것처럼 신선들의 중심에는 소를 탄 노자가 있다.

12
인간세계로 그린 신선세계

군선도, 풍속화 같은 신의 세계

김홍도의 신선화는 풍속화 못지않게 주목받은 장르다. 장진성은 김홍도의 신선화인 〈군선도〉를 호방한 필묵법과 대담하고 역동적인 화면구성이라는 점에서 혁명적인 변화를 일으켰다며 극찬했다.[151]

김홍도의 신선화는 풍속화의 신적 버전이다. 그는 신선세계의 신선들을 풍속화의 사람 사는 이야기처럼 풀어냈다. 한국적 캐릭터로 친근감을 높였고, 풍속화처럼 극적으로 표현했다. 김홍도가 그린 신선세계는 인간이 살아가는 모습을 그린 풍속화와 다름없다. 다만 얼굴을 보면 무표정으로 감정이 드러나지 않을 뿐이다. 풍속화에서나 볼 수 있는 극적인 구성을 신선세계에도 적용해 딱딱한 분위기를 극적으로 이끌었다. 조인수는 "김홍도의 신선은 마치 그의 풍속화에서 튀어나온 듯한 친근하고 정감 어린 모습이다"라고 평했다.[152] 종교학자 레자 아슬란 Reza Aslan이 말했듯이, 인간의 속성을 신에게 투영한 '인격화된 신'의 세계다.[153]

김홍도는 신선화를 저 먼 세계가 아니라 우리가 익숙한 이 세상으로 이끌었다. 신선화의 인물 캐릭터는 무섭거나 매서운 이미지가 아니라 풍속화처럼 부드럽고 따뜻한 이미지다. 더욱이 풍속화처럼 돌발사건을 일으켜서 화면에 역동성을 부여하고 흥미를 불러일으켰다. 신선을 권위적이고 위엄 있는 모습보다는

즐겁고 친근한 존재로서 표현해 종교화보다는 감상화로서의 신선화를 완성했다. 친근한 캐릭터를 만들어낸 것이 김홍도 신선화의 매력이자 비법이다.

김홍도가 31세(1776년)에 그린 〈군선도〉(그림 47)는 앞의 〈파상군선도〉에 비해 간결한 구성을 보여준다. 〈군선도〉는 세로 132.8cm, 가로 575.8cm로 대작이다. 현재 이 그림은 세 개로 나뉘어 족자로 표구되어 있지만, 원래는 8폭 병풍으로 제작되었을 것이다. 배경의 바다가 생략되어 있고 모두 19명의 신선이 세 무리로 나뉘어 있다. 선동과 선녀를 제외하면 모두 11인의 신선이 등장한다. 왼쪽의 3인, 가운데 6인, 뒤에 10인의 신선이 왼쪽으로 이동하고 있다. 앞의 〈파상군선도〉형식에 〈군선도〉의 화풍을 오버랩시키면, 전설상의 〈해상군선도〉가 어떤 그림인지 대략의 윤곽이 잡힌다.

맨 앞 그룹의 신선은 마고麻姑와 하선고何仙姑다. 마고는 서민에게 각별하게 사랑받는 신선이다. 그의 부인 생일에 마고의 그림을 장식하는 관습을 20세기 전반까볼 수 있었다. 그는 반도를 가지고 수사슴과 함께 나타난다. 하선고는 팔선 중 유일한 여성신이다. 바람을 등졌기에 발걸음이 더욱 빨라지고 있다. 원래 신선들의 옷자락은 '오대당풍吳帶唐風'이라고 해서 앞으로 힘차게 휘날리게 표현하는 것이 관례다. 당나라 오도자가 유행시킨 기법이다. 그런데 김홍도가 그린 신선의 옷자락 표현은 일반적인 오대당풍에 비해 변화무쌍하고 꺾임이 강하다.

가운데 그룹에서는 나귀를 거꾸로 타고 책을 읽는 장과로張果老를 앞세우고, 대나무로 만든 장적을 든 한상자韓湘子, 옥판玉板이라고 불리는 음양판陰陽板을 연주하는 조국구曹國舅 등이 이동한다. 손에 어떤 물건을 가지고 있느냐에 따라 그 신선이 누구인지 파악할 수 있다.

장과로는 팔선 가운데 가장 나이가 많다. 원래 이름은 장과인데, 노인이라고 해서 장과로라고 불렀다. 전설에 의하면 장과로는 도정통道情筒을 지고 흰 당나귀를 거꾸로 타고 사방을 돌아다녔다. 흰 당나귀를 타고 다니다 밤에는 종이로 접어서 상자에 넣고 낮에는 물을 입에 머금고 뿌리면 다시 당나귀가 되었다. 한상

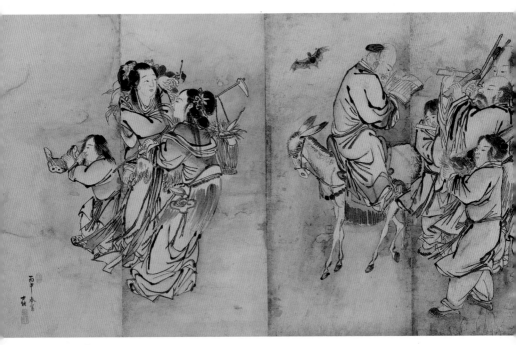

그림 47 김홍도, 〈군선도〉, 1776년, 국보 제139호, 종이에 옅은 채색, 132.8×575.8㎝, 삼성미술관 리움 소장.

자는 통소를 마음대로 불었고, 여동빈呂洞賓을 스승으로 모시고 도교 음악인 〈천두인天頭引〉을 작곡한 음악의 신선이다. 그는 장적을 든 잘생긴 소년이라는 전설이 전한다. 조국구는 가장 늦게 팔선이 되었다. 조국구는 머리에 사모를 쓰고 홍포관복紅袍官服을 입고 음양판을 들고 있어 다른 선인들의 차림새와 판이하게 달랐다는 전설이 전한다.

맨 뒤의 그룹에서는 청우를 타고 도덕경을 든 노자老子가 선두를 이끌었다. 조선시대 군선도에서는 노자가 우두머리 격으로 등장하지만, 중국 민간연화의 군선도에서는 수노인壽老人이 우두머리다. 우리는 학문적인 면에 중시했고, 중국은 장수에 치중한 것이다. 노자 뒤에는 복숭아를 들고 있는 동방삭東方朔, 두루마리에 무언가를 쓰고 있는 문창文昌, 두건을 쓰고 있는 종리권鍾離權, 대머리의 여동빈, 그리고 맨 뒤에 호로병에 술 한 방울까지 확인하는 이철괴李鐵拐가 뒤따르고 있다.

　　신선들의 엄숙한 행렬에 족제비가 출몰해 동자가 쫓아가는 해프닝이 벌어졌다. 동자가 두 팔을 벌리고 이를 잡으려고 달려들었다. 이 동자는 〈씨름〉에서 엿장수를 쳐다보는 어린이를 연상케 한다. 단순하고 지루하기에 십상인 행렬에 웃음거리를 제공함으로써 극적인 흥미를 돋우었다. 아무리 근엄한 신선이라 할지라도 의외의 해프닝을 통해서 친근함을 느끼게 한다.

　　옷을 그리는 선에 다양한 변화를 주고 꺾임을 강하게 나타냈다. 윤곽선은 첫 붓을 꾹 찍어 못처럼 머리를 만들고 쥐꼬리처럼 날렵하게 빼는 정두서미묘釘頭鼠尾描를 기본으로 삼았다. 동양화를 '선의 예술'이라고 하는데, 이 그림에서는 생기 있고 변화무쌍한 선의 향연을 맛보게 한다. 신선을 감싸고 있는 붓질을 보면 꿈틀꿈틀 살아 움직인다. 짙고 옅음, 강하고 약함, 굵고 가늠, 빠르고 늦음의 리듬이 살아 있다.

　　〈군선도〉의 필치는 매우 호방하다. 장진성은 바탕이 종이인 점을 들어 이

그림 48 김명국, 〈달마도〉,
17세기 중엽, 종이에 먹, 83×57cm,
국립중앙박물관 소장.

러한 특징은 궁중회화가 아니라 일반 감상화이기에 적용된 것이라고 보았다.[154] 하지만 전통적으로 선종화를 그리는 묘법描法(인물의 옷을 그리는 기법)은 굵고 가는 변화가 심하다. 예를 들어 조선 중기 대표적 신선화인 김명국金明國(1600~?)의 〈달마도〉(그림 48)를 보면, 굵고 강하고 속도감 있는 필치로 옷선을 나타냈고 부드럽고 옅은 필선으로 얼굴을 표현했다. 오히려 벽화나 큰 병풍에 어울리는 기법으로 강렬하고 변화로운 필선을 사용한 것이라고 생각한다.

강세황이 김홍도 신선화 가운데 최고로 손꼽는 작품이 간송미술문화재단 소장의 〈장과로〉(그림 49)다. 나귀를 거꾸로 타고 가면서 책을 읽고 있는 장과로의 모습을 담고 있다. 장과張果라고도 불리는 장과로張果老는 장생불로의 비술을 깨우쳐 도교 팔선八仙 중의 한 분이 되었다. 항상 흰 나귀를 타고 하루에 수만리를

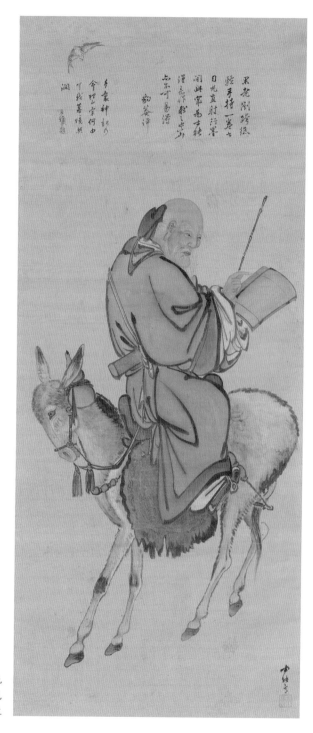

果老倒騎驢
驅手持一卷書
日光直射行譽
閱此寧為去紴
湝喜作彩之玄畵
六朮竹易浮　嚴

手裏神訣り
今世宗何由
竹我著塊與
澗　　宋鎭題

그림 49 김홍도, 〈장과로〉,
비단에 채색, 134.6×56.6㎝,
간송미술문화재단 소장.

간다고 전한다. 강세황은 그림 위의 평에서 이 작품이 김홍도의 가장 득의작得意作으로 중국에서조차 구하기 쉽지 않을 것이라고 극찬했다. 장과로의 눈빛이 행묵간行墨間을 쏘아본다고 했다. 그러고 보니 그의 눈빛이 예사롭지 않다. 30대 후반에 그린 것으로 보이는 이 작품은 사실적인 얼굴 표현과 간결하지만 힘 있게 맺은 옷 주름의 표현으로 장과로의 신선세계를 나타냈다. 나귀의 힘겨움에 아랑곳하지 않고 뒤를 돌아서 탄 그는 독서삼매에 빠져 있다.

채색화로 그린 군선도

그동안 우리는 김홍도의 그림에서 수묵화 혹은 문인화에만 주목했다. 하지만 그가 궁중화원 출신이란 사실을 잊어서는 안 될 것이다. 궁중화원은 당연히 궁중장식화나 궁중기록화와 같은 채색화를 많이 제작한다. 궁중화원으로서 그린 채색화의 세계에 관심을 가질 필요가 있다. 우리는 워낙 그의 수묵화에만 익숙한 탓에 그의 채색화에 대해 그다지 관심을 보이지 않았다. 심지어 그의 채색화가 나타나면, 진품이 맞나 의심부터 하기 시작할 만큼 익숙하지 않은 분야다. 그런데 궁중장식화와 궁중기록화에는 화가 이름이 적혀 있는 경우가 드물어 그의 작품을 놓칠 수 있다.

　〈군선도〉보다 3년 뒤인 1779년에 그린 〈신선도〉 8폭이 국립중앙박물관에 소장되어 있다. 이들 그림은 역관 이민식李敏埴(1755~?)에게 그려준 것이다.[155] 이들 그림은 국보 제139호로 지정된 삼성미술관 리움 소장의 〈군선도〉와 달리 진채眞彩, 즉 짙은 채색으로 표현되었다. 사실 이런 진채의 그림이 궁중화원 김홍도의 진면목을 보여준다. 실제 화원 시절의 그림 가운데 전하는 것이 적어서 생긴 낯선 모습이다. 궁중화원에서 벗어나 그린 그림은 대부분 수묵 혹은 수묵담채로 표현되어 있어서 진채로 나타낸 김홍도 작품은 낯설 수밖에 없다. 그런 가운데 진채화풍의 김홍도 그림이 더러 전하는 것을 보면, 진채와 수묵의 폭넓은 스펙트럼의

회화세계를 구사하는 것을 알 수 있다. 다만 눈을 비롯해 훼손된 부분이 많아서 아쉽지만, 보기 드문 채색화 신선화인 데다가 완성도가 높은 작품이라는 점에서 시선을 끈다. 만일 이 작품이 온전하게 남아 있었다면, 그의 대표작 중 하나로 손꼽혔을 것이다. 그래도 비교적 상태가 좋은 작품 몇 점을 살펴보기로 한다.

〈신선도〉 가운데 주목해야 할 그림은 〈삼성도三星圖〉(그림 50)다. 삼성이란 복성福星, 녹성祿星, 수성壽星으로 구성된 '복록수삼성福祿壽三星'을 말한다. 복은 행복, 녹은 출세, 수는 장수를 의미하는 길상의 대표적인 덕목인데, 이들을 별자리로 표시한 것은 도교의 신격임을 의미한다. 이 소재는 다른 신선화와 비해 예배화적인 성격이 강하지만, 김홍도는 신의 세계를 인간의 세계처럼 자연스럽게 구성하고 스토리텔링까지 넣어서 흥미롭게 해석했다. 이 작품을 예배화가 아니라 감상화의 차원에서 풀어간 것이다.

이야기의 시작은 백발이 성성한 수성이 왼손으로 대나무 지팡이를 짚고 오른손으로 끝이 빨간 복숭아를 들어 올리며, "이것이 반도올시다"라고 소개한 데서 비롯되었다. 이 복숭아는 불로장생의 과일이다. 여기에 가장 격렬한 반응을 보인 이는 동자를 품에 안고 있는 복성이다. 이들은 바로 앞의 녹성과 녹성 동자 사이를 비집고 들어와 입을 벌리고 감탄했고, 심지어 복성 동자는 복숭아를 잡으려고 얼른 손을 뻗었다. 반면 녹성과 두루마리를 잔뜩 등에 지고 있는 녹성 동자는 담담하게 이 장면을 바라보았고, 녹성은 수성 동자의 머리에 손을 얹어 친근감을 표시했다. 삼성과 그들 동자들의 관계가 긴밀하게 구성되어 있다. 중국의 일반적인 복록수삼성도는 복성, 녹성, 수성이 나란히 서 있는 형식인데 반해, 김홍도의 복록수삼성도는 드라마의 한 장면처럼 재미있게 구성되었다.

〈삼선도〉(그림 51)는 팔선 중 대중적 인기가 높은 이철괴, 종리권, 여동빈 세 신선을 화폭에 담았다. 그것도 달빛 아래 세 신선의 포즈가 구성적이다. 지팡이를 옆에 둔 이철괴는 옆으로 앉아서 호로병에 담긴 술을 바닥까지 확인하고 있다. 손바닥에는 두 방울의 술이 떨어져 있다. 이철괴가 쓴 두건은 투명해 백발의

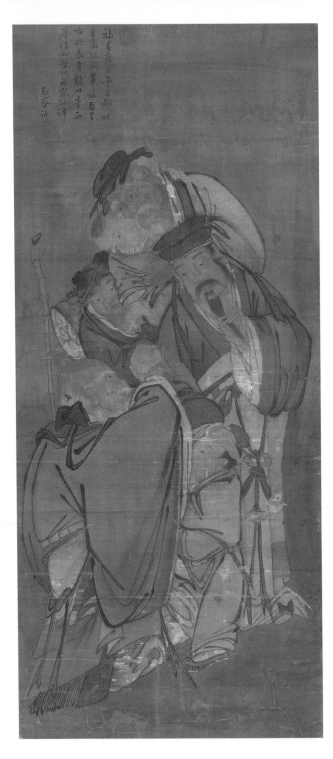

그림 50 김홍도,
〈신선도〉 중 〈삼성도〉, 1779년,
비단에 채색, 137.0×57.7㎝,
국립중앙박물관 소장.

回~道人~岩神 鍾離權
鍾離權掌此倒頡葉濁
金汞者時吾當同石僑
如此

智蕃評

그림 51 김홍도,
〈신선도〉 중 〈삼선도〉, 1779년,
비단에 채색, 137.0×57.7㎝,
국립중앙박물관 소장.

그림 52 김홍도,
〈신선도〉 중 〈황초평〉, 1779년,
비단에 채색, 137.0×57.7㎝,
국립중앙박물관 소장.

머리가 비쳐 보인다. 반대편 방향으로는 검을 등 뒤에 맨 여동빈이 무릎을 세우고 앉아 있다. 이들 사이에는 가슴을 풀어헤치고 쌍계를 튼 종리권이 이철괴의 손바닥을 내려다보고 있다. 달빛의 정취와 세 신선의 구성이 짜임새가 있다.

이철괴는 태상노군을 만나기 위해 몸을 제자에게 맡기고 이틀 동안 돌아오지 않으면 몸을 태우라고 부탁하고 본인은 유체 이탈해서 나갔다가 돌아왔다. 그런데 제자가 어머니가 위독하다는 소식을 듣고 기다리지 않고 몸을 태우고 가버려서 이철괴는 버려진 거지의 시신으로 들어갔다. 그 몸은 누추한 데다 다리 한쪽이 없어 지팡이를 짚고 다녔다.

오른손에 도가의 불자拂子를 들고 등에 검을 가로로 찬 신선은 여동빈이다. 그는 검을 차고 여행하면서 교룡蛟龍을 베거나 이 세상에 있는 여러 가지 악을 제거했다. 또한 천둔검법을 사용했는데, 무협지에서 어검술을 능가하는 검을 타고 날아다니는 전설의 경지가 그것이다. 이런 이유로 그를 검선이라고 불렀다.

종리권은 늘 가슴을 드러내며 손에 종려 부채를 들고 있다. 부채는 죽은 이를 살려낸다는 파초선을 형상화한 것이다. 큰 눈동자, 붉은 얼굴, 머리에 쌍계를 묶고 있고, 표정은 태연자약하다. 팔선 중 으뜸인 신선이다.

〈황초평黃初平〉(그림 52)은 열다섯 살 때 양을 치러 나가는 길에 도사를 만나 송상松山 금화동金華銅 석실石室에서 수련했고, 40여 년을 머물렀다. 형인 초기初起가 동생의 행방을 찾아다니다 도사를 만나 금학동에서 초평을 찾았다. 초기가 양의 행방을 묻자 초평이 산 위에서 "양들아 일어나라"라고 소리치자 산 전체의 흰돌이 수만 마리의 양이 되었다는 이야기다. 강세황은 이 실화에 빗대어 김홍도의 그림을 다음처럼 평했다.

"초평이 돌을 보고 소리를 질렀더니 돌이 모두 양이 되었다 하니 정말 조화 속 솜씨였는데, 사능 김홍도는 필묵으로 초평의 조화 솜씨를 나타내니 초평보다 한 단계 위인 듯하다."[156]

그림 53 〈해상군선도〉, 10폭 병풍, 19세기 말 20세기 초, 종이에 채색, 152.7×415.7㎝, 아모레퍼시픽미술관 소장.

남루한 차림에 마른 얼굴의 황초평은 높은 지게를 지고 양을 거느리고 가고 있다. 지게 위에는 여러 가지 호로병, 두루마리, 생황 등이 놓여 있다. 이러한 도상의 황초평이 어느 책에나 나오는지 그림에서 나오는지 아니면 김홍도가 창안한 것인지 알 수 없지만, 그 모습이 매우 독특하다.

흥미롭게도 이들 신선화의 도상을 활용해 19세기 말 병풍으로 꾸민 그림이 전한다.(그림 53) 고종황제가 독일 마이어 상사Edward Meyer & Co.의 조선법인인 세창양행의 지사장 카를 안드레아스 볼터Carl Andreas Wolter(1858~1916)에게 하사한 병풍이다. 세창양행은 조선과 독일의 수교 이후 조선에 진출한 최초의 독일계 상사였다. 볼터는 고종과 가족처럼 지내는 사이로 수시로 궁궐에 초대되어 고종과

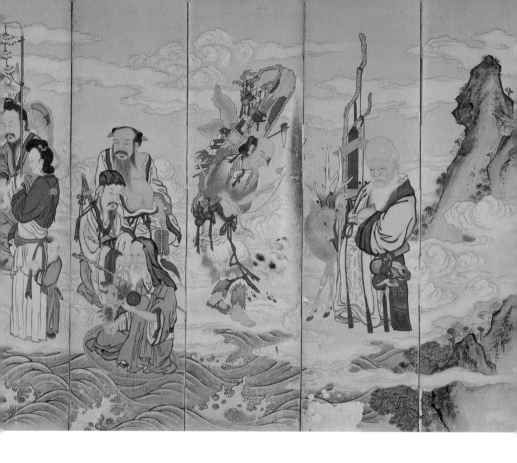

순종을 직접 만났고, 그의 둘째 딸은 순종과 소꿉친구였다고 한다.[157]

　　최근 서울옥션이 이 병풍이 들여와서 지금은 아모레퍼시픽미술관에 소장되어 있다.[158] 이 병풍을 보면 국립중앙박물관 소장의 김홍도 〈신선도〉 8폭은 크게 부각해 강조했고, 배경의 산과 바다와 구름은 인물 크기만 하게 축소되어 장식적인 역할만 하고 있다. 이러한 비현실적인 스케일의 대비를 보면, 국립중앙박물관본의 이미지들을 작위적으로 산수의 배경에 배치한 느낌이 있다. 이 병풍을 통해서 국립중앙박물관본의 순서를 바로 잡을 수 있고, 김홍도의 신선화가 19세기에 어떻게 재해석되었는지 볼 수 있다.

13
신선과 음악

신선 가운데 사람

화가가 작품에 추구하는 이념과 생활이 일치될 때, 작품에 몇 갑절의 집중력을 쏟아낼 수 있다. 세상에 커다란 울림을 주는 예술가는 단순히 타고난 재능에만 의존하지 않는다. 삶의 모든 것이 작품과 조화를 이루어야만 그 천재적인 재능을 한껏 발산할 수 있다. 김홍도는 천부적인 감성을 지닌 화가임이 틀림없지만, 예나 지금이나 조선시대를 대표하는 화가로서의 명성을 누리게 된 것은 예술가로서의 치열한 삶이 뒷받침되었기 때문이다. 추사 김정희의 제자인 조희룡趙熙龍(1789~1866)이 쓴 김홍도 전기에서 그가 신선화에 뛰어난 이유를 발견하게 된다. 이와 관련된 내용을 발췌해서 인용해본다.

"김홍도의 자는 사능이요, 호는 단원이다. 풍채가 아름답고 그릇이 커서 자질구레한 예절에 구애되지 않았으니, 사람들이 "신선 가운데 사람"이라고 지목했다. 산수·인물·화훼·영모 그림이 묘한 경지에 이르지 않은 것 없고 특히 신선 그림에 뛰어났다."(조희룡, 『호산외기』)

그가 신선화에 뛰어난 이유는 "신선 가운데 사람"과 같은 행실에서도 찾

그림 54 김홍도,
〈선동취적〉, 1779년,
비단에 채색, 130.7×57.6㎝,
국립중앙박물관 소장.

아볼 수 있다. 작품과 생활이 이원화된 것이 아니라 신선의 풍모가 그의 생활 속에 체화된 것이다. 그가 제작한 신선화가 단지 주문이나 다른 필요에 의해서만 그려준 그림이었다면, 신선화에 대해 그러한 평가를 받지 못했을 것이다. 그의 삶자체가 신선의 삶을 지향했다. 60대 이후 즐겨 사용하는 호가 신선이 사는 언덕이란 뜻의 단구丹邱라는 것은 그가 얼마나 생활 속에서 신선 같은 생활을 갈망했는지를 보여준다. 중국 후촉의 맹창孟昶(935~965)이 장소경張素卿이 그린 〈팔선도〉를 보고, "신선의 능력이 아니면 신선의 본래 모습을 그릴 수 없다"라고 했다. 김홍도 신선화의 비결은 무엇보다 그의 생활에서 비롯된 것이다.

　　　김홍도는 신선화 가운데 퉁소와 생황을 불거나 거문고를 타는 등 음악과 관련된 그림을 즐겨 그렸다. 그는 실생활에서도 거문고와 피리의 청아한 음악을 좋아하고 꽃 피고 달 밝은 밤이면 한두 곡조를 타며 즐기는 로맨티시스트였다.[159]

　　　신선이 입으로 부는 관악기인 퉁소는 봉황의 소리로 유명하다. 진나라 목공穆公시대 사람 소사蕭史가 퉁소를 불면 신묘하게도 뜰에서 공작과 백학이 춤을 추었다. 목공에게는 농옥弄玉이라는 딸이 있었는데, 딸을 소사에게 시집보냈다. 농옥은 날마다 소사에게 퉁소로 봉황의 울음소리를 내는 법을 배웠다. 몇 년이 지난 뒤 농옥이 봉황 소리와 비슷하게 퉁소를 불었더니 봉황이 그 집 지붕으로 날아와 머물렀다. 목공이 그들 부부에게 봉대鳳臺를 지어주었다. 부부는 그 위에 머물면서 몇 년 동안 내려오지 않다가 어느 날 함께 봉황을 따라 날아가버렸다. 그래서 진나라 사람들이 용궁 안에 봉녀사鳳女祠를 지었는데, 때때로 퉁소 소리가 들리곤 했다.[160]

　　　김홍도가 35세에 그린 〈선동취적仙童吹笛〉(그림 54)은 〈장과로〉(그림 49)와 더불어 그의 신선화를 대표하는 작품이다. 강세황은 당시 사람들이 이 그림은 왕자진王子晉을 그린 것이라고 하나 사슴과 함께 등장한 점을 들어 아니라고 부정했지만, 어떤 신선인지 밝히지 않았다. 피리를 불고 있는 모습으로 보아 한상자韓湘子일 가능성이 크다.『열선전전列仙全傳』이나『선불기종仙佛奇蹤』을 보면, 한상자가 장적

長笛을 가슴에 들고 있는 모습으로 등장한다.

구도는 간결하지만 선의 표현은 풍부하고, 세부 묘사는 활기가 넘친다. 정두서미묘釘頭鼠尾描라 부르는, 첫머리를 정처럼 쿡 찍고 쥐꼬리처럼 삐치는 선으로 강하게 옷선을 그렸는데 찬찬히 그 안을 들여다보면 강한 선, 빠른 선, 거친 선, 섬세한 선 등 다양한 붓질이 하나로 어우러져 있다. 사슴은 뿔이 하나인데, 실수인지 일부러 그런 것인지 이유는 알 수 없다. 질박한 필치로 담박하게 묘사한 사슴은 굵고 습윤하게 표현한 신선과 대조를 이룬다. 강약과 농담의 표현이 어색함이 없이 자연스럽다. 얼굴을 보면 피리를 부느라 뺨이 볼록해졌고 머리카락이 살짝 바람에 휘날린다. 신의 세계라기보다는 풍속화 속 삶의 모습을 연상케 한다. 변화와 생동감 있는 표현으로 인물화에서 놀라운 예술세계를 펼친 30대의 야심찬 김홍도를 만난다.

생황도 통소와 더불어 봉황의 소리가 나는 천상의 악기다. 그 연유는 당나라의 시인 나업羅鄴이 지은 〈생황에 대하여 짓다題笙〉라는 시에서 찾아볼 수 있다. 봉황의 날개와 같은 형상에 봉황의 소리가 나는 것이 생황이라고 노래했다.

"들쭉날쭉한 대나무 관, 봉황의 날개 펼친 듯한데
달빛 드린 집에 나는 소리 용울음보다 처절하네"

이 시는 조선시대 생황 그림에 즐겨 인용된다. 특히 2연은 김홍도 그림의 제시에서 종종 만날 수 있다. 생황이 봉황의 소리를 내는 악기라고 했는데, 봉황은 실존 동물이 아니고 상상의 동물이라 확인할 길이 없다. 봉황은 통치자가 정치를 잘하면 하늘에서 태평세월임을 보여주기 위해 출현하는 상서로운 동물이 아닌가. 그렇다면 봉황의 소리인 생황은 태평세월을 널리 알리는 음악인 것이다.

유난히 봉황의 소리를 내는 생황에 대해 신경을 쓴 임금이 있다. 바로 영조다. 영조는 세종 때 정립된 생황 소리가 임진왜란 이후 훼손된 상황을 심각하

그림 55 김홍도,
〈신선취생도〉, 1745년,
비단에 옅은 채색,
105.7× 52.7㎝,
국립중앙박물관 소장.

게 인식하고 그 해결책을 강구했다. 영조는 조선의 생황 소리가 중국처럼 크고 명랑하지 않고 매우 가늘게 들린다며 조성도감造成都監의 당상堂上 이연덕李延德에게 소리를 교정할 것을 지시하고 악공을 중국 사행 때 보내어 생황의 성률을 배워오게 했다.[161]

그 노력의 결실은 다음 왕인 정조 때 그림에서 확인된다. 김홍도의 그림에 등장하는 생황은 신선처럼 고결하다. 호로병을 어깨에 멘 신선이 생황을 불거나 심지어 김홍도 자신이 부는 모습으로 등장했다.

신선과 생황은 어떤 관계일까? 신선이 난새를 타고 생황을 불었다는 중국의 전설이 있다. 난새는 봉황의 일종으로 보기도 한다. 신선인 왕자교王子喬도 생황을 잘 불었다. 주나라 영왕靈王의 태자인 왕자교는 봉황의 소리를 본떠 〈봉황곡鳳凰曲〉을 만들었다. 도사인 부구공浮丘公을 만나 고고산에 들어가 선인이 되었다. 30년 뒤 7월 7일에 학을 타고 구지산緱氏山 위에 내려왔다가 며칠을 머물고서 떠났다. 신선이 생황을 불며 학을 타고 날아가는 선학의 그림은 왕자교를 그린 것이다. 세간에서는 그를 왕자진으로 일컬었다.[162] 생황을 신선이 부는 천상의 음악으로 여긴 것은 이 때문이다.

김홍도의 〈신선취생도神仙吹笙圖〉(그림 55)를 보면, 어깨에 호로병을 매고 머릿수건을 쓴 신선이 생황을 불고 있다. 그림 위에는 "옥피리 소리 용의 잠을 깨우는구나"라는 제시가 전서체로 적혀 있다. 양명학을 창시한 명나라의 학자 왕수인王守仁(1472~1528)이 어릴 적에 지은 시인 〈금산사金山寺〉 중 한 구절이다.

한 점 주먹만 한 저 금산 집어던져	金山一點大如拳
양주 물속 잠긴 하늘 두들겨 부셔볼까	打破維揚水底天
묘고대의 저 달빛에 취해 기대섰노라니	醉倚妙高臺上月
옥피리 소리 용의 잠을 깨우는구나	玉簫吹徹洞龍眠

그림 56 김홍도,
〈송하선인취생도〉,
종이에 옅은 채색,
109×55cm,
고려대학교박물관 소장.

금산을 양주의 물속에 집어던져 두들겨 부순다는 것은 대상의 자연을 주관화하여 상상력으로 재구성한다는 의미다. 묘고대의 달빛에 취해 기대서서 옥피리 소리를 들으면 백룡동의 용을 잠들게 하는 판타지를 경험할 수 있다.

봉화의 울음, 소나무로 피어나다

김홍도는 워낙 생황을 좋아하다 보니 생황만 그린 것이 아니라, 생황의 소리까지 그렸다. 어떻게 생황의 소리를 그릴 수 있단 말인가. 그의 자화상으로 추정되는 〈월하취생도月下吹笙圖〉와 〈포의풍류布衣風流〉에는 직접 생황을 불고 있거나 그가 즐겨 불었던 악기가 등장한다. 어느 정도 스승의 칭찬을 의식한 연출로도 보인다.

생황 연주 그림 가운데 최고 걸작은 〈송하선인취생도松下仙人吹笙圖〉(그림 56)다. 그림 위에는 앞서 소개한 당나라 나업의 〈생황에 대하여 짓다〉라는 시의 첫 구절이 적혀 있다. 생황의 모습은 봉황의 날갯짓 같고, 생황의 소리는 용의 울음보다 처절하다고 했다. 생황에 대해 이보다 장엄하게 표현한 시가 어디 있을까. 이 시를 읽고 나면 신기하게 소나무가 용의 울음소리로 들린다. 생황에서 비롯된 용의 울음은 신선의 몸을 거쳐 소나무를 타고 올라가 화면 전체에 울린다. 공감각적인 표현이다.

〈신선취생도〉(그림 55)와 비교해보면 상당한 변화가 일어났다. 높이 솟은 소나무가 유독 시원하게 눈에 잡힌다. 신선의 배경으로 소나무를 등장시킨 것은 한국적인 느낌을 강하게 나타내기 위한 장치다. 소나무 하나로 중국의 신선이 우리의 신선으로 탈바꿈한다. 석가모니의 생애를 그린 팔상도를 보면, 화면 중앙에 소나무가 떡 하니 들어서 있다. 인도에서는 이렇게 멋진 소나무를 대표적으로 내세울 이유가 없다. 인도의 석가모니를 우리의 석가모니로 받아들이기 위한 표현이다. 〈송하선인취생도〉에서 화면을 찌르는 소나무는 용의 소리에 맞춰서 경쾌하게 춤을 춘다.

신선을 감싸고 있는 붓질을 보면 그 자체가 음률이다. 짙고 옅음, 강하고 약함, 굵고 가늘, 빠르고 늦음의 리듬이 절묘하다. 동양화를 '선의 예술'이라고 하는데, 이 옷에서 가장 아름다운 선의 흐름을 만나게 된다. 처절한 봉황의 울음소리, 신선의 옷을 거쳐 급기야 소나무로 피어 올라간다. 용수철처럼 힘차게 그린 소나무의 껍질 표현이 생황 소리를 북돋아주는 북의 장단이라면, 멈추고 뻗는 옷자락의 흐름은 용의 울음 같은 생황의 가락이다. 그의 공간에는 늘 음악이 흐르고 그의 선에는 늘 음률이 흐른다. 음악과 회화가 한몸처럼 어우러져 있는 작품이요, 생황 소리가 신선이 된 경지다. 이 그림을 조선시대 신선화의 대표작으로 꼽아야 할 이유가 여기에 있다.

그림 54-1 〈선동취적〉 부분.

4부
사실성에서
서정성까지

14
조선시대 호랑이 그림의 전형

김홍도 호랑이 그림의 뿌리

호랑이는 어슬렁거리고 가다가 멈춰서 무언가를, 아니 우리를 뚫어지게 응시한다. 등을 올리고 꼬리를 곧추세우며 눈에 불을 켜고 있다. 잔뜩 경계하는 표정이 역력하다. 여차하면 화면 밖으로 뛰쳐나오기 일보 직전의 긴장감이 감돈다. 강세황과 김홍도가 합작한 〈송하맹호도松下猛虎圖〉(그림 57) 중 호랑이의 모습이다. 호랑이는 김홍도가 그렸고, 배경의 소나무는 스승인 강세황이 그렸다. 이 작품은 후대에 많은 영향을 미쳤고 매우 완성도가 높아서 우리나라 호랑이 그림의 고전으로 평가받고 있다.[163]

소나무는 김홍도가 그린 것이 아니라 스승인 강세황이 그렸다. 호랑이 옆에는 '사능士能'과 소나무 옆에는 '표암화송豹菴畵松'이라는 제발이 적혀 있다. 스승과 제자가 합작을 한 것은 한국회화사에서 찾아보기 어려운 예다. 그런데 오주석은 소나무의 작자가 강세황이 아니라 김홍도의 친구인 이인문이라고 주장했다.[164] 아울러 이 제발에 지우고 쓴 흔적이 있는 것으로 보아 후에 고쳐 써넣은 것이라고 보았다. 실제 배경의 소나무는 경쾌하게 처리한 소나무 껍질의 표현으로 이인문 화풍이다. 하지만 이 문제는 과학적인 방법으로 검증해야 할 내용이다. 어찌 됐든 김홍도가 호랑이를 그렸다는 사실이 변하는 것은 아니다.

그림 57 강세황·김홍도,
〈송하맹호도〉, 18세기 후반,
비단에 옅은 채색,
90.3×43.8㎝,
삼성미술관 리움 소장.

김홍도의 호랑이는 매우 입체적이고 세밀하다. 수묵화의 그림 공간에서 실제 호랑이가 걸어 나오는 느낌이다. 터럭 하나라도 틀림없이 묘사한 이 그림은 극사실주의적인 표현에 가깝다. 작가가 호랑이 털을 일일이 헤아리며 그렸지 않은가 하는 생각이 들 정도로 세밀하다. 이처럼 입체적이고 세밀한 묘사는 조선 후기 화원이 추구하는 사실주의적 화풍에 따른 것이다.

일반적으로 알려진 백두산 호랑이 사진과 비교해보면 사실적으로만 표현하지 않은 것을 발견할 수 있다. 얼핏 실제 호랑이와 닮아 보이지만 결정적으로 눈과 눈썹이 다르다. 김홍도 호랑이의 눈은 실물보다 부리부리하게 크고 노랗게 나타냈다. 호랑이를 만나면 눈에서 나는 광채와 아우라 때문에 보통 동물들은 꼼짝달싹 못 하고 잡아먹힌다고 한다. 김홍도는 공포의 눈빛을 의식하다 보니 실제보다 훨씬 크고 둥글게 표현한 것 같다. 포털 사이트에서 백두산 호랑이뿐만 아니라 호랑이 사진을 아무리 뒤져도 눈썹이 이렇게 두툼하지는 않다. 이것 역시 과장된 표현이다.

턱수염과 긴 눈썹이 곤두선 것은 호랑이가 초긴장 상태에 있기 때문이다. 호랑이가 산속에서는 동물의 왕이지만 산을 벗어나면 다른 동물과 마찬가지로 경계의 태세를 갖출 수밖에 없다. 산에서 벗어난 호랑이를 그린 것을 '출산호出山虎'라고 하는데, 적이 나타났을 때 공격하기 직전의 긴장감이 팽팽하게 감돈다. 공격적인 모습과 모골이 송연한 터럭의 표현이 일치하면서 작품의 긴장감이 더욱 배가된다.

결국 김홍도는 그가 가진 호랑이에 대한 인식과 개념을 사실적으로 표현한 것이지 실제 호랑이를 보고 사실적으로 묘사한 것이 아니다. 오히려 사실성을 뛰어넘어 더 긴장감 넘치고 극적인 모습으로 활기차게 나타낸 것이다. 만일 김홍도가 이처럼 맹수성이 극단으로 치달은 상태의 호랑이를 직접 보고 그렸다면, 그가 이 세상의 모든 미련을 포기했어야만 가능했던 일이다.

사실적 묘사와 극적 구성

사실적 묘사와 극적 구성. 이것은 김홍도 그림만이 아니라 18세기 영모화의 공통적인 특색이다. 김홍도의 〈송하맹호도〉는 변상벽卞相璧(1730~1775)의 〈묘작도猫雀圖〉(그림 58)의 영향을 받았다. 변상벽은 '변고양卞古羊', 또는 '변닭卞鷄'으로 불릴 만큼 고양이와 닭 그림으로 뛰어난 화가다. 그의 〈묘작도〉는 한 고양이가 나무에 착 붙어 있고 다른 고양이는 고개를 돌려 이를 쳐다보는 모습을 담았다. 고양이가 꼬리를 세우고 떨어지지 않기 위해 버티고 있는 뒷발에서 강한 긴장감을 느낄수 있다. 두 고양이 모두 예사롭지 않은 자세다. 그가 추구한 사실주의는 치밀한 묘사에만 있는 게 아니라 긴장감과 생동감을 통해 극적인 효과를 드높인 데 있다.

김홍도의 〈송하맹호도〉에는 이전의 호랑이 그림의 전통을 계승하면서도 이전과 다른 새로운 시도를 선보였다. 근엄하고 용맹한 호랑이의 이미지다. 이는 이후 호랑이 그림의 모델이 될 만큼 많은 이의 사랑을 받았다. 일촉즉발의 호랑이 그림에 시적인 정취가 넘치는 소나무가 앙상블을 이루면서 김홍도의 호랑이 그림은 그 매력이 한층 풍요롭게 되었다.

그런데 김홍도가 추구한 사실주의는 단순히 사실적 묘사에만 머문 것이 아니다. 사실성에서 한 걸음 더 나아가 긴장감 넘치고 극적인 모습으로 활기를 불어넣어주었다. 등을 올리고 꼬리를 곧추세우며, 눈에 불을 켜고 고개를 돌려 우리를 바라보고 있다. 적이 나타났을 때 공격하기 직전의 긴장감이 팽팽하게 감돈다. 만일 사진의 호랑이처럼 평범한 모습을 그렸다면, 감상자에게 사실적 묘사 이상의 감동을 줄 수 없었을 것이다. 작가는 평상의 모습이 아니라 공격적인 모습으로 표현해 감상자에게 극적인 흥미를 자아낸 것이다.

작가 미상의 〈맹호도猛虎圖〉(그림 59)는 김홍도의 〈송하맹호도〉와 비슷한 양식의 작품이다. 종전에 심사정이 그린 것으로 알려졌으나, 최근 그림에 기록된 제작연도와 심사정의 생몰년이 맞지 않는다는 사실이 밝혀지면서 작가 미상으로

그림 58 변상벽, 〈묘작도〉,
비단에 엷은 채색, 93.7×42.9㎝,
국립중앙박물관 소장.

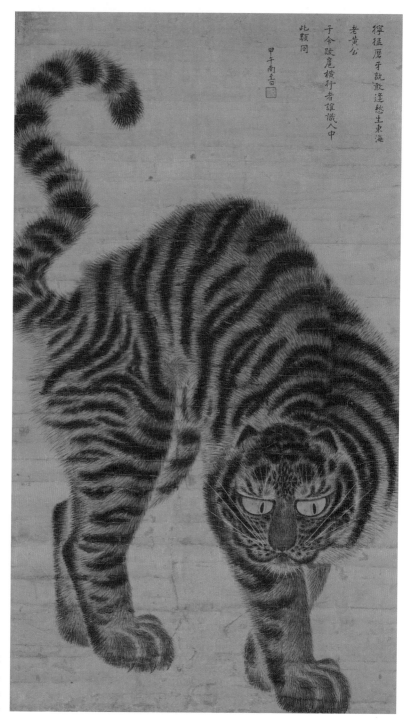

獰猛磨牙說歎逢怒生東海
老黃公
于今啟烹橫行者誰識入中
此賴同

甲午南音

그림 59 작가 미상,
〈맹호도〉, 18세기,
종이에 먹, 96×55.1㎝,
국립중앙박물관 소장.

분류되고 있다. 그런데 워낙 김홍도의 호랑이 그림과 양식이 유사해 김홍도의 작품으로 보는 주장도 제기되고 있다. 김홍도의 작품인지는 좀 더 치밀한 고증이 필요하지만, 김홍도의 양식으로 그려진 작품이 틀림없다. 이 그림 역시 김홍도의 작품과 비슷한 형상에 비슷한 묘사력을 보여준다.

진짜 호랑이가 부끄러워할 호랑이 그림

한 화폭에 김홍도 호랑이와 임희지林熙之(1765~?)의 대나무가 어우러진 〈죽하맹호도竹下猛虎圖〉(개인 소장, 그림 60)이다. 조선시대에는 〈송하맹호도〉(그림 57)처럼 소나무 아래 호랑이를 그리는 주제를 선호했지만, 이 그림처럼 대나무 배경에 호랑이를 배치한 구성은 다분히 일본 취향이다. 1983년 일본 교토에 사는 교포 유진영이 소장했던 것을 공창호 회장에 의해 한국에 들여왔다.

이 그림이 일본에 전해진 이유는 임희지가 역관이란 사실에서 찾아볼 수 있다. 임희지는 1790년 8월 27일 역과에 응시할 자격을 부여받고 역관이 되었다.[165] 임희지는 이듬해인 1791년 김홍도와 이인문과 함께 송석원시사에 참여한 인연이 있다. 이 작품은 1791년 이후 역관인 임희지의 제안으로 제작되었을 가능성이 있다. 조선통신사에 의해 일본에 들어갔을 가능성도 생각해볼 수 있으나, 이그림을 제작한 정조 때는 조선통신사를 파견한 일이 없다.

역대 한국의 호랑이 그림 가운데 가장 세밀하게 표현한 작품이다. 만일 우리나라에 인도나 이슬람 국가처럼 세밀화miniature painting의 전통이 있다면, 세밀화의 극치를 보여주는 작품으로 평가할 수 있을 정도다. 오른쪽 위에 황기천黃基天은 깨알 같은 글씨로 쓴 제발에서 진짜 호랑이가 이 그림을 보고 부끄럽게 여길 정도로 사실적으로 그렸다는 재미있는 평을 남긴 바 있다.[166]

"세상 사람들이 호랑이를 그리는 일이 드문 것은 개처럼 될까 걱정했기 때문이다.

그림 60 김홍도·임희지, 〈죽하맹호도〉, 18세기,
비단에 옅은 채색, 91×34㎝, 개인 소장.

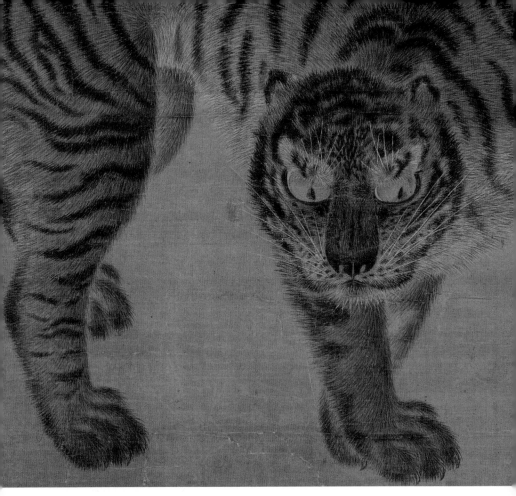

그림 57-1 〈송하맹호도〉 부분.

그러나 이 그림은 도리어 진짜 호랑이가 스스로 부끄럽게 여길 정도이다. 조선의 서호산인

[김홍도]가 호랑이를 그리고 수월옹[임희지]가 대나무를 그렸다. 능산도인[황기천]이 그림

을 평하다. 世人罕畵虎 憂狗之似 此幅却令眞虎自愧 朝鮮西湖散人 畵虎 水月翁 畵竹 菱山道人 評."

　　이 호랑이는 앞서 살펴본 작가 미상의 〈맹호도〉(그림 59)나 김홍도·강세황

의 〈송하맹호도〉에서 좌우로 자세만 바꾼 모습이다. 필자 미상의 〈맹호도〉는 조

선 후기 호랑이 그림의 전형을 보여주고, 김홍도는 이를 바탕으로 〈송하맹호도〉

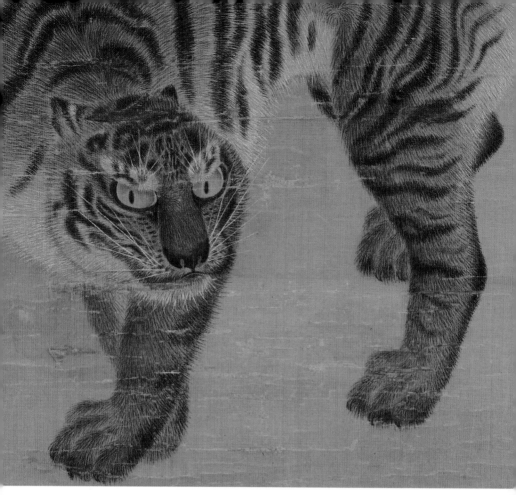

그림 60-1 〈죽하맹호도〉 부분.

와 〈죽하맹호도〉를 그린 것으로 본다. 특히 〈송하맹호도〉와는 데칼코마니처럼 닮았다.

　　세밀하게 그린 호랑이와 달리 임희지는 촉촉한 필치로 대나무를 능란하게 표현했다. 역관인 임희지는 대나무와 난 그림으로 유명하다. 조희룡이 쓴 『호산외사』의 「임희지전林熙之傳」을 보면, "또 대나무와 난초를 잘 그렸는데, 대 그림은 강세황과 이름을 나란히 했고 난 그림은 오히려 강세황보다 나았다"라고 평했다. 임희지는 난 그림이나 대나무 그림에서 매우 개성적인 화풍을 구사했는데, 이

이미지 역시 이전의 대나무 그림에서 본 적이 없는 독특한 표현이다. 세밀한 호랑이와 능란한 대나무의 멋진 앙상블을 보여주는 작품이다.

제발에 "조선의 김홍도가 호랑이를 그리고, 임희지 노인이 대나무를 그리며, 능산도인이 평을 쓰다朝鮮西湖散人畵虎 水月翁畵竹 菱山道人評"라고 적혀 있다. 이 제발에 대해 진준현은 의문을 제기했다. 임희지가 김홍도보다 20세나 아래인데 노인이란 뜻의 수월옹이라고 불렀고 정작 김홍도는 젊었을 때의 호인 '서호'라고 쓴 것을 보면, 선후관계가 안 맞는다는 것이다.[167] 어딘가 착오가 있었을 텐데, 지금으로서는 알 수가 없다.

같은 호랑이라 할지라도 배경에 따라 다른 느낌으로 다가온다. 절벽과 대나무를 그린 붓질은 감성이 넘쳐날 만큼 흐드러짐이 보인다. 소나무 배경은 묵직하면서도 경쾌함을 잃지 않고 있고, 대나무 배경은 물기에 젖은 듯이 촉촉한 바위에 대나무가 바람에 휘날리고 있다. 배경이 감상자에게 어떠한 감성을 전해주는지, 앞의 강세황과 합작한 그림과 비교하면 좀 더 명료하게 감지할 수 있다.

김양기金良驥(약 1792~1844년 이전)의 〈호도虎圖〉(그림 61)는 수출화export painting 의 전형을 보여준다. 조선이라는 국명을 이름 앞에 밝힌 것은 이 그림이 국내 수요가 아니라 일본이나 중국과 같은 외국에 보내기 위한 것이라는 사실을 알려준다. 이 호랑이는 〈송하맹호도〉(그림 57)나 〈죽하맹호도〉(그림 60)처럼 산에서 내려온 출산호의 모습이다. 그런데 김홍도 호랑이 그림과 김양기 호랑이 그림의 얼굴 표정을 비교해보니, 부자지간이라는 것이 믿기지 않을 정도로 다르다. 김홍도 호랑이의 얼굴에는 백수의 왕다운 권위와 위엄이 충만하지만, 김양기 호랑이의 얼굴에는 무언가 우울함이나 졸음이 깃들어 있다. 아버지 김홍도의 그늘이 너무 짙었는지 아니면 말년에 김홍도가 경제적으로 힘든 상황을 보내고 자식을 제대로 돌보지 못해서 그런지 밝은 표정을 지을 상황이 아니었던 것 같다.

이 그림이 일본에 전해진 이유는 두 가지로 생각해볼 수 있다. 조선통신사를 통해서 일본에 전해진 그림이거나, 부산 초량에 있는 왜관을 통해서 우리 그림

을 일본에 보낸 구무품求貿品일 가능
성이다. 김홍도와 임희지가 활동했던
정조 때에는 조선통신사를 보낸 일
이 없으니 후자일 가능성이 높다. 구
무품이란 일본에서 자국에서 생산
되지 않은 물건을 요청할 때, 조선에
서 이를 유상으로 판매한 물건을 말
한다.[168] 일종의 수출화다.『춘관지春
官志』구청조求請條를 보면, 그 사정을
다음과 같이 기록하고 있다.

　　"왜인이 구청하는 것은 그 지방
에서 나지 않는 물건이나 희귀한 것으로,
중세 이래로 그들의 구청에 따라 우리나
라에서 주는 것을 증급贈給이라고 부르거
나 혹은 구청求請이라고 부른다. 이 외에
또 특별한 구청이 있으면, 조정에서 사급
賜給하기도 하고 혹은 민간에서 판매하는
것을 허락하기도 했다."[169]

　　조선과 일본의 무역거래가 이
루어졌던 왜관을 통해 일본인들이 좋
아하는 그림을 수출했다. 〈죽하맹호
도〉에 보이는 대나무 배경의 호랑이
는 일본의 호랑이 그림에서 쉽게 발

그림 61 김양기, 〈호도〉, 비단에 엷은 채색,
16.8×39.2㎝, 국립중앙박물관 소장.

견되는 도상이다. 일본의 산하에는 우리의 소나무처럼 대나무가 흔하기 때문이다. 하지만 일본에는 호랑이가 살지 않는다. 사무라이들이 호랑이를 좋아해서 중국과 우리나라의 호랑이 그림들을 수입했고, 일본 화가들은 이들 그림을 응용해 자신들만의 호랑이 그림을 그렸다. 그때 가장 많이 등장하는 배경이 대나무다. 교토 난젠지南禪寺에 있는 장자에 그린 〈군호도群虎圖〉는 중국 그림을 본떠서 일본적으로 변형한 대표적인 예다.

아버지와 아들이 대를 이어 호랑이 그림을 일본 전했다는 것은 매우 흥미로운 사실이다. 여러 정황으로 볼 때, 이들 그림은 구무품으로 수출했을 가능성이 크다. 김홍도·임희지의 그림은 임희지가 역관인 점으로 보아 그의 부탁으로 일본에 전해진 것으로 보인다. 김양기 그림의 분명한 사실은 당시 일본에서 우리나라의 호랑이 그림을 무척 좋아했고, 왜관을 통해 일본인들이 좋아하는 호랑이 그림들이 대거 대한해협을 건너갔다는 것이다.

김홍도는 한국 호랑이 그림 형식의 고전을 정립했다. 용맹하면서도 공격적인 성향의 한국 호랑이 이미지의 전형을 마련한 것이다. 한국회화사에서 그의 호랑이 그림이 평가받아야 할 이유는 바로 그것이다. 이것은 15세기 이암李巖(1507~1566)이 보여주었던 개의 평안한 모습이나 16세기 호랑이의 해학적인 모습과 분명히 다르다. 어느 때보다 문화적 에너지가 충만한 18세기 정조시대의 산물이다.

15
화조화에 피어난 서정적 정취

서정적인 그림 화훼화

꽃을 그린 화훼화나 동물을 그린 영모화는 일반적으로 사람들이 좋아하는 제재다. 자연의 한 장면으로 보는 이에게 즐거움과 사랑스러운 마음을 제공한다. 산수화나 인물화를 그릴 때는 장중한 화풍을 구사하지만, 화훼화나 영모화를 그릴 때는 섬세하고 서정적인 화풍을 사용한다. 정선의 그림을 보면 〈인왕제색도仁王霽色圖〉와 〈금강산도金剛山圖〉에서는 자연의 웅장함을 보다가 초충도草蟲圖에서는 정선의 그림이 맞나 의심할 정도로 섬세하고 서정적인 이미지를 만난다. 제재별로 적용하는 화풍의 편차가 달라서 하나의 양식으로 화가의 모든 것을 이야기할 수 없다.

김홍도가 그린 꽃과 동물의 세계는 눈으로 보는 진실성을 나타낸 사실적인 묘사에 충실했다. 대상을 치밀하게 관찰한 뒤 정밀하고 실감이 나게 표현했다. 사실주의는 김홍도뿐만 아니라 조선 후기 회화의 중요한 특징이다.[170] 하지만 사실적인 묘사만으로는 감상자의 감동을 끌어내지 못한다. 대상에 대한 사랑에서 우러난 서정성이 담겨 있어야 한다. 김홍도는 화조화에서 사실성의 바탕 위에 감성적인 표현을 짙게 드러내고 밝고 사랑스러운 정서로 환원시켰다.

나비의 가루가 손에 묻은 듯하니

그는 천부적으로 서정이 풍부한 작가다. 화가라면 대부분 감각적인 서정성을 지니고 있지만, 그는 특별히 그러한 성향을 타고난 것 같다. 젊은 시절인 30대에는 사물을 섬세하고 충실하게 표현하는 사실주의 화풍을 구사했다. 궁중화원으로 마땅히 갖춰야 할 덕목이다. 하지만 40대에 벼슬길에 들어서면서 본래의 성향이 나타나서 서정성이 짙어지는 주정주의적 경향으로 변해갔다. 그의 화조화는 40대를 기준으로 사실주의 화풍과 주정주의 화풍으로 나눌 수 있다.

30대의 사실주의 화풍을 대표하는 그림으로 37세인 1782년에 제작된 〈화접도花蝶圖〉(그림 62)가 있다. 김홍도 화조화로는 비교적 이른 시기의 작품이다. 하얀 찔레꽃이 봄빛을 유혹하고 호랑나비, 표범나비, 오색나비가 꽃들의 환심을 사기 위해 날아다닌다. 간략한 구성이지만 나비 표현에서 보여준 사실성이 일품이다. 스승 강세황의 작품 평이 매우 인상적이다.

"나비의 가루가 손에 묻을 듯하니, 인공이 이렇게 자연을 빼앗을 수 있을까? 펼쳐보고 경탄하여 한마디 적는다. 표옹 강세황 평하다."[171]

강세황의 제시는 김홍도의 사실주의 화풍을 극적으로 표현한 레토릭이다. 자연의 애틋한 사랑이야기를 간결하지만 운치 있게 표현한 것이다. 김홍도가 부채의 여백을 충분히 살려놓은 덕분에 강세황과 조선 말기에 활동한 화가 석초石蕉 정안복鄭顏復, 그리고 확인되지 않는 한 분까지 세 사람이 넉넉하게 제문을 쓸 수 있었다. 정안복의 제문은 한술 더 뜬다.

"나비가 비스듬하게 날개를 벌리는 것은 혹 비슷하게 그릴는지 모르지만, 하늘에서 얻은 빛깔로 이렇게 그려낸 것은 신이 붓끝에 붙은 것이다. 석초 정안복 평하다."[172]

그림 62 김홍도, 〈화접도〉, 1782년, 종이에 채색, 25.2×74.5㎝, 국립중앙박물관 소장.

그림 62-1 〈화접도〉 부분.

그림 63 김홍도, 〈연지유압〉, 비단에 채색, 23.8×16.0㎝, 간송미술문화재단 소장.

강세황이 '나비의 가루가 손에 묻을 듯'한 사실성에 감탄했다면, 정안복은 채색에 대해 '신이 붓끝에 붙은' 경지라고 극찬했다. 김홍도가 30대의 작품에서 보여준 사실주의는 김홍도 개인에 국한된 것이 아니라 조선 후기 화단에 유행했던 보편적인 경향이지만 그는 사실주의를 넘어 서정적인 화풍으로 재창출했다.[173] 김홍도 화조화의 뛰어난 점이다.

이 작품과 비슷한 시기에 제작된 〈연지유압蓮池柳鴨〉(그림 63)은 구성이 돋보인다. 왼쪽 아래의 오리와 연꽃, 오른쪽 위에 여유롭게 늘어진 버드나무, 그리고 이들 사이로 열린 물길이 아름답게 어우러져 있다. 전통적으로 연꽃의 아름다움은 미인에 비유한다. 당나라 백거이白居易는 연꽃을 무녀와 양귀비에 견주어 읊은 바 있다. 활짝 핀 붉은 연꽃은 수줍음과 당당함을 함께 갖춘 미인을 연상케 한다. 어느 하나 특출난 것 없이 서로의 조화와 배려 속에 아름다운 자연을 표현했다. 화면 왼쪽 위에 '사능'이란 호와 함께 도장이 또렷하게 찍혀 있다. 맹자가 "일정한 재산이 없어도 한결같은 마음을 갖는 것, 이것이 선비가 능히 할 수 있는 일이다"라고 한 말에서 나온 '사능'이란 호는 40세 이전에 쓴 것이고, 이 그림은 30대의 작품이다.

시든 연잎의 미학

연꽃이 이렇게 아름다웠던가! 감탄을 절로 불러일으킨다. 간송미술문화재단 소장의 〈하화청정荷花蜻蜓〉(그림 64)에서는 흥겹게 춤을 추는 듯한 연꽃들 사이에서 잠자리 한 쌍이 정겹게 사랑을 나누고 있다. 억양과 변화가 별로 없는 섬세한 선묘로 유려하게 표현해 연꽃에서 느끼는 서정성이 한층 돋보인다. 이 작품의 묘미는 시의 대구처럼 소재들이 대응하는 구성의 아름다움에 있다. 흐드러지게 활짝 핀 연꽃과 연밥만 달랑 남은 연꽃이 상응한다. 오므라든 연잎과 가장자리가 시든 연잎은 대비를 이룬다. 다시 오므라든 연잎은 느긋한 곡선을 그린 오목한 연잎과

그림 64 김홍도, 〈하화청정〉, 종이에 채색, 32.4×47.0㎝, 간송미술문화재단 소장.

호응한다. 김홍도의 연꽃 그림에서는 사실성과 서정성이 대응을 이룬다. 심지어 여름과 가을의 두 계절도 화면 속에서 교차한다. 곡선의 연속된 흐름을 따라 이런 대비들이 자연스럽게 연결되어 있다. 그래도 그 절정은 하늘에서 짝짓기하는 고추잠자리 한 쌍에서 볼 수 있다. 대응과 화합이 이 그림의 매력 포인트다.

완벽한 짜임 속에 오히려 시들고 썩은 연잎이 돋보인다. 화가가 시들거나 썩은 모습을 화폭에 담기는 쉽지 않다. 본능적으로 완전하게 보정된 모습을 추구할 수밖에 없다. 하지만 우리가 누리는 실제 세상은 흠결 없는 온전한 상태가 아니라, 상처로 얼룩지고 무언가 부족하고 생로병사가 점철된 모습이다. 썩은 잎이

라고 추한 것은 아니다. 단지 그림 속 모든 것이 생생하고 완전해야 한다는 우리의 고정관념에 맞지 않을 뿐이다.

17세기 네덜란드 정물화를 보면 번쩍이는 광이 나는 고급 식기가 놓여 있는 식탁에 남은 빵이나 벌레 먹은 음식, 곰팡이 핀 아스파라거스, 금이 간 테이블 등 나쁜 면을 드러낸 장면이 등장한다.[174] 조선시대 초상화에서도 귀속의 터럭이나 상처는 물론 천연두, 백반증, 코주부 등 피부병까지 감추지 않고 거침없이 드러냈다. 피부과 의사이자 미술사 박사인 이성낙은 조선 후기 초상화에 나타나는 이러한 경향을 '정직한 사실주의'라고 규정했는데, 이 그림에도 적절한 개념이다.[175]

자연의 즐거움과 아름다움

40대를 보내며 벼슬길에 들어서면서 김홍도가 그린 영모화에도 큰 변화가 일어났다. 〈황묘농접黃猫弄蝶〉(그림 65)은 조선시대 고양이그림 가운데 손꼽히는 명품이다. 화가는 하찮은 동식물을 통해 자연의 즐거움과 아름다움을 노래한다. 제발에 관직이 현감이고 호가 단원과 취화사醉畵士라고 적혀 있으니, 연풍현감 시절에 그린 그림임을 알 수 있다. 김홍도의 매서운 〈송하맹호도〉를 기억하는 사람은 뜻밖에 서정적인 동물그림이 익숙하지 않을 수 있다. 그는 호랑이를 그릴 때와 고양이를 그릴 때 다른 느낌으로 접근한다. 전자는 '맹수성', 후자는 '서정성'을 중시한다. 이 그림의 핵심은 고양이와 나비의 관계 설정이다. 계절은 패랭이꽃이 활짝 핀 한여름이다. 노란 고양이는 고개를 돌려 제비나비를 희롱한다. 아니, 제비나비가 고양이를 희롱한다. 어느새 나른한 분위기는 사라져버리고 돌연 화면이 활기를 띠기 시작한다.

왼쪽에 패랭이꽃과 제비꽃 그리고 작은 바위를 배경으로 삼고, 오른쪽 공간에 고양이와 나비가 노닌다. 꽃과 돌 같은 하찮은 것의 아름다움을 화폭에 담은 것은 서민의 풍속을 그림의 주인공으로 삼은 풍속화처럼 우열과 차별을 넘어선 시

그림 65 김홍도, 〈황묘농접〉, 종이에 채색, 46.1×30.1㎝, 간송미술문화재단 소장.

각이다. 바닥에 깔린 잡풀은 안개 낀 배경의 공간으로 아스라이 사라져간다. 고양
이와 나비가 연출한 극적인 장면과 패랭이에서 피어나는 화사하고 서정적인 분위
기가 조화를 이룬다. 깊이 있고 넉넉한 공간이 펼쳐져 있고, 따뜻한 색조와 명랑한
감성이 화면에 흐른다. 적색 패랭이와 초록색 이파리의 색채 대비가 생동감을 북
돋우고, 고양이의 몸을 감싼 밝은 주황색도 사랑스러움을 유발한다. 화사한 감각
과 경쾌한 서정이 우리의 마음을 한없이 밝게 한다. 봐도 봐도, 즐거운 그림이다.

고양이가 고개를 돌려 나비를 올려보는 모습이 무척 귀엽다. 오른쪽 눈만
살짝 보이게 한 자세와 하얀 가슴과 갈색의 털을 적절하게 조합하여 표현했다. 획

그림 66 정선, 〈추일한묘〉,
비단에 채색, 30.5×20.8㎝,
간송미술문화재단 소장.

뒤돌아서 위를 쳐다보는 고양이의 포즈는 선배 화원 변상벽의 〈묘작도〉에서 선
보인 바 있다.(그림 58) 최완수는 이 작품에 대해 "단원의 세심한 관찰력이 아니라
면 이런 순간적인 평화와 고요를 화폭에 올릴 수 있겠는가"라고 평했다.[176]

고양이와 나비와 패랭이가 지닌 상징적 의미는 아름다운 이미지만큼 행
복하다. 고양이는 한자인 묘猫 자가 노인을 나타내는 모耄와 '마오mao'로 중국어
발음이 같아서 70세 노인을 가리킨다. 나비의 한자인 호접胡蝶 가운데 호는 복福

그림 67 심사정, 〈패초추묘〉,
비단에 채색, 23×18.5㎝,
간송미술문화재단 소장.

과 발음이 같아서 행복을 나타내고, 접은 중국 발음으로 '디die'로 80세의 노인을
의미하는 '기耋(die)'와 상통해 이 역시 장수를 상징한다.[177] 패랭이는 한자로 석죽
화石竹花인데, 이 역시 장수를 의미한다. 이래저래 장수를 염원하는 길상적인 의
미를 강조하기 위한 '주술적 반복'이다. 하지만 그런 상징성은 이 작품에서 덤일
뿐이고, 그 매력은 누구나 좋아할 수밖에 없는 시적인 감수성에 있다.

　김홍도의 〈황묘농접〉 착상은 선배 화가인 정선과 심사정의 그림에서 영향을
받은 바가 있다. 성해응이 김홍도의 스승이라고 지목한 화가들이 아닌가. 그는 김홍
도가 처음에 심사정에게 배웠고 뒤에 또 정선의 화법을 섭렵했다고 언급했다.[178]

　세 화가의 고양이 그림을 보면 공통적인 특징이 발견된다. 배경에 꽃이나
화초를 두었고, 고양이가 벌레와 적극적인 관계를 보여준다. 정선의 〈추일한묘

秋日閑猫〉(그림 66)는 따스한 가을날 고양이가 방아깨비를 뒤돌아보고 있다. 노란 눈을 보면 겁을 주고 있지만 꼬리에서는 그러한 긴장감이 느껴지지 않는다. 배경에는 화사한 국화꽃이 만발하지만, 그림이 다소 평면적이고 작위적인 느낌이 든다.

심사정의 〈패초추묘敗蕉秋猫〉(그림 67)에서도 역시 고양이가 방아깨비를 바라보는 장면을 화폭에 담았다. 고양이의 모습을 보니 잡을지 말지 고민하는 표정이 역력하다. 두 사람과 달리 수묵화법으로 사실적 표현보다 사의적 표현에 치중했다. 자연 자체의 감성적인 측면을 나타내기보다는 자연에 의탁한 작가의 심성을 보여준다.

김홍도의 〈황묘농접〉을 정선이나 심사정 그림과 비교해보면, 김홍도의 특징이 무엇이지 좀더 분명하게 드러난다. 김홍도는 밝고 화사한 색채를 사용하고 즐거운 분위기가 감돈다. 반면에 정선은 사실성에 주력했고, 심사정은 사의적으로 표현하다 보니 영모화치고는 비교적 무겁게 느껴진다. 그동안 조선 후기 화훼·영모화는 심사정을 최고로 쳤는데, 서정성이란 측면에서 본다면 김홍도에게 최고의 영예를 넘겨주어야 할 것으로 생각한다.

한 그림의 두 의미

산들바람이 시원하게 부는 언덕이다. 발바리 두 마리는 장난을 치고, 어미 개는 사랑스럽게 새끼들을 지켜본다. 간송미술문화재단에 소장된 〈모구양자母狗養子〉(그림 68)다. 배경은 바람결처럼 부드러운 필치로 개들의 귀여운 모습을 표현했다. 여기서 멈추면 조선시대 아름다운 영모화 한 점을 감상한 셈이 된다.

김홍도는 그림에서 벗어날지 모를 감상자의 시선을 화면 위로 은근히 유도한다. 그림 위 넉넉한 공간에 김홍도가 예서체로 단정하게 시구를 써놓았다. 그 내용을 음미해보면 뭔가 또 다른 의미가 깔린 예감이 든다.

그림 68 김홍도, 〈모구양자〉,
비단에 채색, 39.6×90.7㎝,
간송미술문화재단 소장.

그중에 담긴 뜻 깨달으면	會得箇中意
문뜩 사자후를 토하게 된다	翻成獅子吼

사자후가 무엇인가? 어떤 것을 깨달을 때 자신도 모르게 토해내는 '아!', '헐!'과 같은 감탄사를 말하는 불교 용어다. '맞다!' 하고 무릎을 친다는 뜻이다. 왜 개 그림을 보고 사자후를 토해낼까? 선종에 내려오는 유명한 이야기가 있다. 조주 선사가 "개는 불성이 없다狗子無佛性"라는 말을 하자, 제자들이 물었다. "부처님은 모든 중생이 불성을 갖고 있다고 하셨는데, 왜 개는 불성이 없다고 하십니까?" 조주 선사는 그러면 개가 불성이 있는지 없는지 알아보라고 화두를 던졌다. 이 그림은 선종의 화두였다. 영모화라고 들여다본 그림인데, 알고 보니 선종화였다. 중의적인 설정이 절묘하다. 이것은 그가 즐겨 사용하는 고도의 수사적 장치다. 단선적이고 표면적이지 않고 복선을 깔아놓음으로써 작품세계를 풍성하게 가꾸었다.

귀엽고 사랑스러운 개그림 운운하면 "그림을 보는 것"이고, 개가 불성이 있는지 없는지 고민하게 되면 "그림을 읽는 것"이고, 김홍도의 시처럼 사자후를 토하며 무릎을 치게 되면 "그림의 향기를 맡는 것"이다. 단순한 이미지의 세계만 보아서는 그 무궁무진한 세계를 들여다볼 수 없다. 겉으로 드러난 아름다운 세계를 보는 데 그치지 말고 그 이면에 넌지시 깔려 있는 복선을 파악해야 할 것이다.

'태양 아래 새로운 것은 없다'는 솔로몬의 말처럼, 김홍도가 전혀 새로운 화조화를 창출한 것은 아니다. 전통과 당대, 심지어 중국의 그림까지 섭렵한 그런 바탕 위에 그의 색채가 물씬 풍기는 화조화를 구현했다. 감성이 풍부하고 낙관적인 성격상, 그는 단순한 사실주의에 머물지 않았다. 물론 처음에는 전통에 충실했지만 40대 중반에는 '극적인 사실주의'로 변화를 꾀했고, 이러한 고민과 과정을 거쳐 특유의 화사한 감각과 서정성이 깃든 '낭만적 사실주의'로 나아갔다.

16
문인의 우아한 풍류, 생활 속으로

인간의 맑고 밝은 즐거움, 서원아집

문인들의 우아한 모임인 아집은 김홍도의 삶에서 빠질 수 없는 이벤트다. 조선 후기 사대부들 사이에 아집이 유행했고, 그의 스승인 강세황이 아집을 유독 선호했으며, 아집문화가 사대부에서 여항문인들에게 확산되었다. 그가 참여한 아집을 보면, 균와아집(1763), 세검정아회, 대은아집(1779), 장각아집(1784), 청량산아회(1784), 은암아집(1784), 단원아집(1784), 이성호고희연(1788), 송석원시사(1791) 등 적지 않다.[179] 이들 아집은 기록으로 전하는 것인데, 실제 작품으로 남은 것은 〈균와아집도〉, 단원아집을 그린 〈단원도檀園圖〉, 송석원시회를 그린 〈송석원시사야연도松石園詩社夜宴圖〉이다.

　　김홍도가 이들 아집의 모델로 삼은 것은 서원아집이다. 그가 그리고 강세황이 화기를 적은 서원아집도가 두 점 전한다.

　　〈서원아집도〉(그림 69)는 송나라 때 서원西園에서 벌어진 아회를 그린 그림이다. 서원은 북송의 수도인 개봉에 송나라 황제 영종의 부마 왕선王詵이 경영한 정원을 말한다. 1087년 이곳에서 학자, 서예가, 화가, 고승, 도사 등 당시 문화계 명류 16인이 모여서 풍류를 즐겼다. 왕선이 인물화를 잘 그린 이공린에게 부탁해 이 모임을 그림으로 기록했다. 그들의 면면을 보면 소식蘇軾, 소철蘇轍, 유경劉涇,

황정견黃庭堅, 장뢰張未, 이공린李公麟, 진관秦觀, 미불米芾, 조보지晁補之, 채조蔡肇, 이지의李之儀, 정정로鄭靖老, 진경원陳景元, 왕흠신王欽臣, 스님 원통圓通, 도사 진벽허陳碧虛로 이름만 들어도 쟁쟁한 송나라의 명사들이다. 이들 가운데 소식, 이공린, 황정견, 미불 등은 조선시대에 지명도가 높은 셀럽들이다. 특히 소식은 고려 후기부터 '숭소열崇蘇熱'이 일면서 그의 문학과 글씨를 숭상하는 열풍이 일었다. 시중을 드는 시녀와 시종 6인을 합쳐 모두 22인의 인물들이 그림 속에 등장한다.

서원아집은 어떻게 해서 이루어진 모임이고, 그 목적은 무엇일까? 참가자중 한 사람인 미불이「서원아집도기西園雅集圖記」에서 자세히 설명했다.

"오사모烏帽에 황색 도복을 입고 붓을 잡은 채 글을 쓰고 있는 사람은 소식이고, 선도건仙桃巾에 자줏빛 갖옷을 입고 앉아 보는 사람은 왕선이다. 복건에 푸른 옷을 입고 사각 탁자에 기대어 우두커니 서 있는 사람은 채조이고, 의자를 잡고 이를 보고 있는 사람은 이지의이다. 뒤에 계집종이 구름 같은 머리에 비취장식을 하고 모시고 서 있는데, 자연스럽게 부귀한 티가 나고 품격이 있는데, 바로 왕진경의 여종이다. 외로운 소나무가 굽이치는 위에 능소화가 휘감겨 붉은빛과 푸른빛이 서로 섞여 있고, 아래에는 큰 돌 탁자가 있어 옛날 도자기와 옥으로 꾸민 거문고가 있으며 파초가 둘러싸고 있다. 돌 탁자에 앉아 도사의 모자와 자줏빛 옷을 입을 채 오른손은 돌에 기대고 왼손은 책을 보고 있는 사람이 소철이다. 당건에 비단옷을 입고 손에 파초 부채를 든 채 자세히 바라보고 있는 사람이 황정견이다. 복건에 갈옷을 입고 가로로 두루마리를 펼쳐 놓고 도연명이 귀거래하는 모습을 그리는 사람은 이공린이고, 두건을 걸치고 푸른 옷을 입은 채 그의 어깨를 어루만지며 서 있는 사람이 조보지이다. 무릎을 꿇고서 돌을 짚은 채 그림을 바라보고 있는 사람은 장뢰이고, 도사의 두건에 흰 옷을 입고 무릎을 짚은 채 내려다보고 있는 사람은 정정로이다. 뒤에는 동자가 영수장을 짚고 서 있다.

뿌리가 이리저리 얽혀 있는 오래된 노송나무 아래에 두 사람이 앉아 있는데, 복건에 푸른 옷을 입고 소매에 손을 넣은 채 옆에서 듣고 있는 사람은 진관이고, 금미관에 자줏

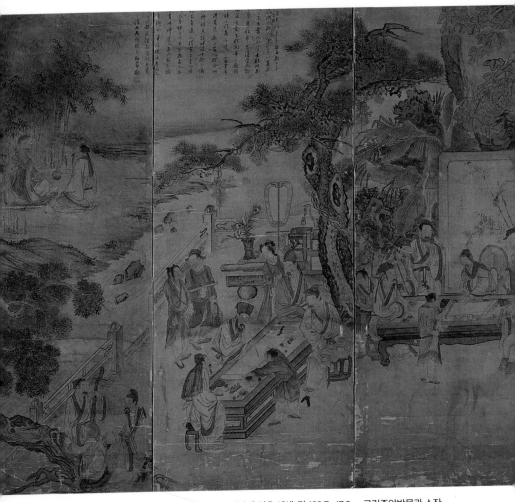

그림 69 김홍도, 〈서원아집도〉, 1778년, 6폭 병풍, 비단에 엷은 채색, 각 122.7×47.9㎝, 국립중앙박물관 소장.

빚 도복을 입고 완함을 뜯고 있는 사람은 진경원이다. 당건에 심의를 입고 머리를 든 채 바위에 쓰고 있는 사람은 미불이고, 복건을 쓰고 소매에 손을 넣은 채 올려다보고 있는 사람은 왕흠신이다. 앞에서 흐트러진 머리를 한 장난꾸러기가 오래된 벼루를 받들고 서 있다. 뒤에는 금석교가 있으며 대나무 오솔길이 맑은 시내의 깊은 곳에 구불구불 이어져 있다.

 푸른 그늘이 무성한 가운데 가사를 입고 포단에 앉아 무생론을 설법하고 있는 사

람이 원통대사이고, 옆에 복건에 갈옷을 입고서 열심히 듣고 있는 사람이 유경인데, 두 사람은 기이하게 생긴 바위 위에 나란히 앉아 있다. 아래에 세차게 흐르는 개울이 있어 합류하여 큰 계곡물 가운데로 흘러간다. 물이 돌 사이로 졸졸 흐르며 바람과 대나무가 서로 감싸고 향로의 연기가 바야흐로 하늘하늘 올라가는데 초목이 저절로 향기롭다. 인간의 맑고 밝은 즐거움이 이를 넘어서지 못할 것이다. 아아! 명예와 이익의 지경에서 몸부림치며 물

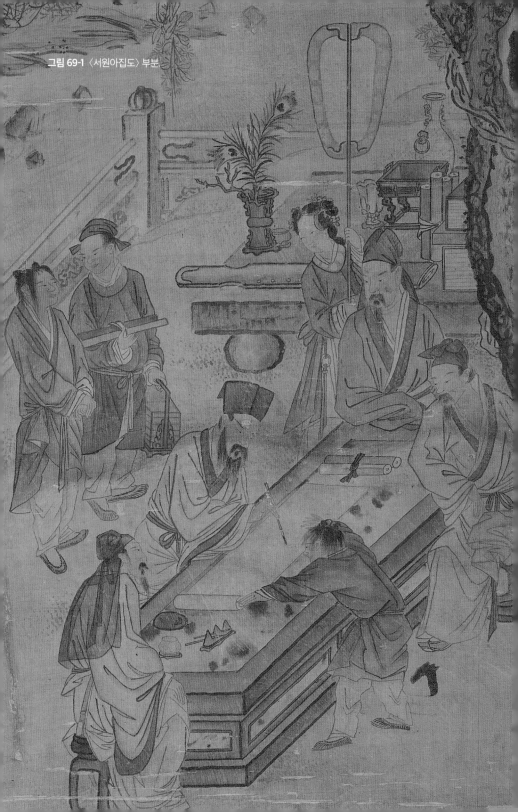

그림 69-1 〈서원아집도〉 부분.

러날 줄 모르는 자가 어찌 이것을 얻을 수 있으랴?"[180]

미불은 이 그림을 그린 목적에 대해 "인간의 맑고 밝은 즐거움이 이를 넘어서지 못할 것이다. 아아! 명예와 이익의 지경에서 몸부림치며 물러날 줄 모르는 자가 어찌 이것을 얻을 수 있으랴?"라고 밝혔다. 서원아집에 참여했던 이들은 대부분 관리 출신이고, 도연명처럼 고향 또는 자연의 품으로 돌아가 사는 삶을 꿈꿨던 인물들이다. 초창기 중국회화의 아집도는 근본적으로 '은일'을 표방했다. 명예와 이익을 탐하고 벼슬을 추구하기보다는 속세에 오염되지 않은 자연에 의탁하고 자연에 동화된 삶을 모색했다.

'인간의 맑고 밝은 즐거움'이란 무엇인가? 서원아집에서 사람들이 무엇을 하면서 즐겼는지를 살펴보면 해답이 나온다. 글을 썼고, 책을 읽었고, 그림을 그렸고, 악기를 연주했고, 설법했다. 크게 보면 다섯 가지다. 〈서원아집도〉는 다른 아집도에 비해 은일의 풍류와 즐거움을 다양하게 보여준다.

김홍도의 〈서원아집도〉는 인물화와 산수화가 조화를 이루어 시각적으로 풍부한 그림이다. 등장인물의 표현이 기품 있고 개성적으로 표현하여 김홍도의 고급 인물화를 감상할 수 있는 기회가 된다. 배경의 풍경과 나무들도 다양하여 산수화의 묘미도 함께 음미할 수 있다. 절벽이 우뚝 솟아 있고, 그 옆에 작은 개울이 흐르며, 개울에는 작은 다리가 놓여 있다. 소나무, 회나무, 오동나무, 대나무를 비롯한 여러 나무가 어우러져 있다.

오른쪽 위에서 왼쪽 아래로 향하는 사선 방향의 깊이 있는 공간에 여섯 무리의 사람들이 모여 있다. 1, 2폭에는 글씨와 그림을 그리는 두루마리를 든 종들이 이야기를 주고받는다. 3폭에는 미불이 바위 위에 글씨를 쓴다. 4폭에는 이공린이 두루마리에 그림을 그리는 모습을 여러 사람이 바라본다. 5폭에는 소동파가 글씨를 쓰고 이 정원의 주인인 왕선을 비롯한 여러 사람이 모여 있다. 6폭에는 원통대사와 유경, 진관과 진경원이 위아래에 배치되어 있다.

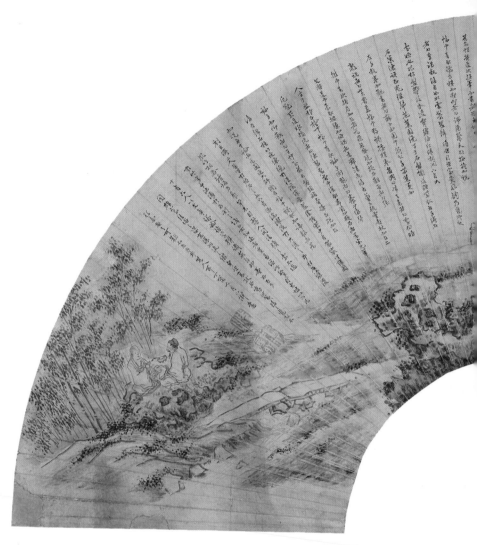

그림 70 김홍도, 〈선면서원아집도〉, 종이에 옅은 채색, 26.9×81.2㎝, 국립중앙박물관 소장.

서원의 주인은 왕선이지만 실제 손님을 초대한 이는 소식일 것이다. 초대
된 사람들 대부분이 소식과 친분이 깊은 사람들이다. 5폭을 보면 자줏빛 갖옷을
입은 왕선은 소식이 사각 탁자 위에서 글을 쓰는 모습을 물끄러미 바라본다. 어린
종은 한껏 양손을 벌려 소식이 그리는 두루마리를 잡고 있다. 소선素扇을 들고 있
는 여종은 왼쪽의 남종들과 심상치 않은 눈길을 주고받는다.(그림 69-1) 근엄한

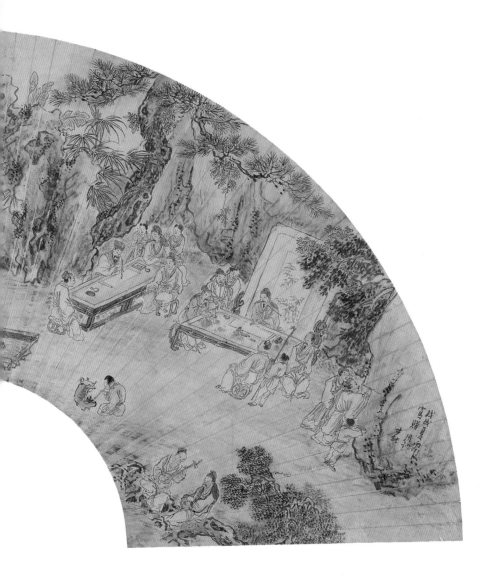

분위기의 정적을 깨는 파격이다.

4폭에는 주인공처럼 두드러진 이공린이 그림을 그린다. 그가 화면의 중앙을 차지하고 있을뿐더러 대나무에 백년조가 깃든 그림을 담은 삽병이 그 위엄을 대변한다. 그가 그리고 있는 것은 도연명의 귀거래사다. 도연명처럼 세상의 벼슬자리를 떨쳐버리고 고향에 돌아와 은거하며 살자는 메시지가 담겨 있다.

소식과 이공린과 더불어 세 번째로 중요한 인물이 3폭의 미불이다. 그는 「서원아집도기」를 지은 주인공이다. 그가 바위에 글씨를 쓰는 모습이 기품 있게 표현되었다. 주변의 오동나무와 학들은 그의 품격을 높여주는 데 더없이 소중한 역할을 한다. 이 장면은 별도로 후대의 화가들이 즐겨 그릴 만큼 인기 있는 소재로 자리 잡았다. 미불의 글씨 쓰는 장면을 지켜보고 있는 왕흠신은 장서가이자 도서관 관원이었고, 고려에 사신으로 왔다 간 인물이다.

6폭 아래에 완함을 타고 있는 진관과 진경원이 노송에 걸터앉아 있는 모습은 그야말로 예술이다. 기품을 잃지 않은 가운데 음악에 심취해 있다. 용트림하는 듯한 형세의 노송은 그들에게 안정된 의자와 운치 있는 배경을 제공해준다. 대나무 숲을 배경으로 앉아 있는 원통대사의 국적에 대해서는 의견이 분분하다. 지금까지 그는 송나라에 유학 온 일본 스님 대강정기大江定基로 알려져 있었으나, 최근 대만 학자 축개경祝開景은 원통대사가 송나라 스님인 법수法秀라는 주장을 펼쳤다.[181]

서원아집은 사실이 아니라 허구일 가능성이 있다는 주장이 제기되었다. 미국의 미술사학자 엘렌 랭Ellen Laing은 그 근거로 이 모임을 열 당시 미불을 비롯한 몇몇 사람은 개봉에 있지 않았다는 점을 들었다.[182] 전혀 근거 없는 허구라기보다는 과장되었을 것으로 생각한다. 설사 그 내용은 허구라 하더라도 〈서원아집도〉는 후대 사람들에게 아집의 가장 이상적인 모습을 각인시켰다.

김홍도가 그린 것으로 알려진 〈서원아집도〉는 이 병풍 외에도 두 점이 더 전한다. 국립중앙박물관의 〈선면서원아집도扇面西園雅集圖〉(그림 70)와 개인 소장의 〈서원아집도西園雅集圖屛〉이다. 전자에는 그의 스승 강세황이 쓴 평문이 다음과 같이 실려 있다.

"내가 이전에 본 아집도가 수십 점에 이르는데, 그중에 구영이 그린 것이 첫째이고, 그 외 변변치 않은 것들은 지적할 가치가 없다. 지금 김홍도의 이 그림을 보니, 필세가

빼어나게 아름답고 포치가 적당하며, 인물이 마치 살아 움직이는 듯하다. 미불이 벽에 글씨를 쓰고, 이공린이 그림을 그리고, 소식이 글씨를 쓰는 것 등에 있어서 그 참된 정신을 살려 그 인물과 더불어 서로 들어맞으니 이는 선천적으로 깨친 것이거나 하늘이 가르쳐 준 것이다. 구영의 섬약한 필치에 비교하면, 이 그림이 훨씬 좋다. 이공린의 원본과 우열을 다툴 정도다. 우리나라에 지금 이러한 신필이 있으리라고는 생각하지 못했다. 그림의 원본에 떨어지지 않으나, 내 글씨가 서툴러 미불에 비교할 수 없으니 훌륭한 그림을 더럽힐까 부끄럽다. 보는 사람의 비난을 면하기 어려울 것이다. 1776년 설날 표암이 제하다."

김홍도의 〈서원아집도〉에 대해 스승인 강세황은 극찬했다. 그가 수십 본의 아집도를 본 가운데 가장 뛰어난 것이 명나라 구영仇英(약 1494~1552)이 그린 그림인데, 이보다 뛰어난 것이 김홍도의 〈서원아집도〉이고 원작인 이공린의 작품과 우열을 다툴 정도의 수준이라고 평가했다. "김홍도의 이 그림을 보니 필세가 빼어나고 고상하며 포치가 적당함을 얻었으며 인물이 살아 움직이는 듯하다"라는 평가에서 더 나아가 "이것은 정신으로 깊이 깨달은 것이거나 하늘이 주신 재능"이라고 했으니, 더 이상 어떤 찬사가 가능하겠는가.

부채에 그린 서원아집도인데, 6폭 병풍의 서원아집도와 비교하면 강세황의 평이 절대 과장이 아니라는 사실을 알게 된다. 1폭의 담 밖의 모습은 생략했고, 부채의 오른쪽에는 2폭의 미불, 3폭의 이공린, 4폭의 소식, 6폭 아래의 진관과 진경원을 배치했으며, 왼쪽에는 6폭 위의 원통대사와 유경만으로 배치하고 그 옆 여백에 강세황의 제문과 태호석을 두었다. 제문의 공간을 배려하여 재배치한 김홍도의 구성감각에 감탄하게 된다.

운치 있는 김홍도의 집

1781년 봄, 서울에 있는 김홍도 집에서 진솔회眞率會라는 아회를 열었다.

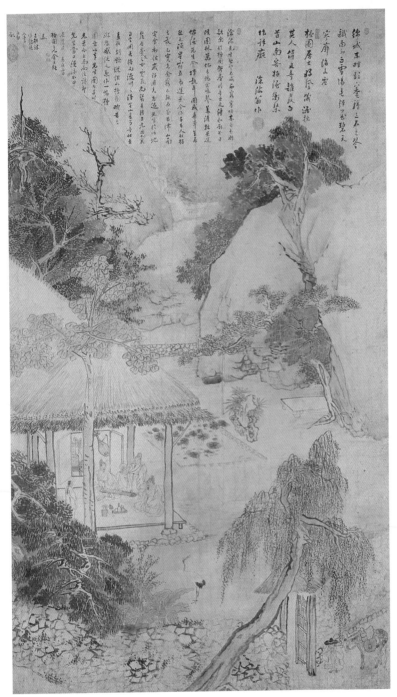

그림 71 김홍도, 〈단원도〉, 1785년, 종이에 옅은 채색, 135×78.5cm, 개인 소장.

원래 진솔회는 북송시대 문인인 사마광司馬光(1019~1086)의 아회를 말한다. 1082년 문인인 문언박文彦博, 부필富弼, 사마광 등 13인이 당나라의 향산구로회香山九老會를 모델로 만든 모임으로, 낙양에서 결성했다고 하여 '낙양기영회洛陽耆英會'라고도 한다.[183] 햇볕이 따스하고 온갖 꽃이 만발한 봄날, 김홍도는 거문고를 타고 강희언은 술을 권하며 정란의 즐거운 여행담을 들었다. 김홍도가 거문고를 타는 이유는 그가 "천하의 일에 대해서 입을 다물고 깊은 심사 자주 거문고 줄에 담아 보네"라고 읊은 그의 시에서 찾아볼 수 있다.[184] 그로부터 3년 뒤 1785년, 정란이 다시 안기찰방에 부임한 김홍도를 찾았다. 정란은 이듬해 봄에 제주도 한라산을 오를 것이라고 말했다. 조선시대 최고의 여행가다운 행보다. 하지만 그때 강희언은 이미 세상을 떠나서 이들은 다시 함께 모이지 못했다. 정란과 김홍도는 닷새간 술을 마시고 놀다가, 김홍도가 강희언에 대한 슬픈 마음을 담아 3년 전 모임 장면을 재현한 것이다. 그것이 바로 〈단원도〉(그림 71)다.[185]

이 그림은 세 사람의 스토리 못지않게 김홍도의 집을 볼 수 있다는 점에서 중요하다. 마포의 성산동인 금성산錦城山 자락에 자리잡은 김홍도의 집은 초가로 단출하지만 주변의 자연환경이 아름답다.[186] 마당에 연꽃이 피어 있는 방지, 태호석, 석상이 보이고 집 앞에는 키 큰 오동나무 한 그루가 서 있으며 단정학까지 노닐고 있다. 자연스럽게 쌓은 돌담이 운치가 있지만 그 앞에 비스듬히 서 있는 버드나무는 일품이다. 화가답게 주변의 자연환경을 적절하게 활용하여 집을 감각적이고 격조 있게 꾸몄다. 이런 환경이라면, 누구와 만나도 풍류가 저절로 일어날 것이다.

그림에서 박달나무 정원이란 뜻의 '단원檀園'이란 호를 처음 사용한 작품이 〈단원도〉다. 강세황이 김홍도의 부탁을 받아 단원이란 호에 대한 기문인 「단원기」, 「단원기우일본」을 썼을 때만 하더라도 별도의 별장[園]이 없다고 했는데, 몇 년 사이에 단원이라 호에 걸맞은 별장을 마련했다. 단원은 명나라 문인화가 이유방李流芳(1575~1629)의 호를 본뜬 것이다.[187] 중인 출신의 궁중화원인 김홍도는 몇

그림 72 김홍도, 〈송석원시사야연도〉, 1791년, 종이에 옅은 채색, 25.6×31.8cm, 한독의약박물관 소장.

차례 벼슬을 하면서 누구보다 문인 의식이 강해지고 문인과 다름없는 풍류의 생활을 즐기면서 기존의 사능士能 대신 단원이란 호를 사용하게 되었다. 단원은 김홍도 삶의 새로운 지향점을 보여주는 호다. 그는 이 호를 사용하면서 조선시대 문인들이 꿈꾸는 아취 있는 생활을 자기 삶 속에서 우아하게 펼쳤다.

　　서원아집도는 조선시대 아집도의 살아 있는 전설이다. 김홍도는 그것을 모태로 자신의 아집도로 풀어나갔다. 아집의 장면보다 주변의 자연을 풍요롭게

古柏流水銀道
人坐寒冬三都
寫於檜園石

古玄以度ふ
兄山水蓋ふ
去吳令覧生
帖則松水館
古意名不虛得

坐八眉省

그림 73 이인문, 〈송석원시회도〉, 1791년, 종이에 옅은 채색, 25.6×31.8cm, 한독의약박물관 소장.

나타냈다. 김홍도는 투명하고 맑은 담채로써 모임의 고아한 모습을 드러냈다.

여항문인의 시회 모임

사대부의 아회모임은 중인인 여항인의 모임으로 확산되었다. 양반이 아니라는 신분적 제약 때문에 조선 후기 사회의 주류층에 포함되지 않은 중인들이지만, 그

그림 72-1 〈송석원시사야연도〉 부분.

들은 의관醫官·산관算官·율관律官·음양관陰陽官·사자관寫字官·화원 등으로 전문적
인 지식을 갖췄고, 역관의 경우는 국제적인 감각까지 갖춘 조선시대의 테크노크
라트였다. 그 가운데 인왕산 아래 옥류동에는 중인계층의 여항인들이 시를 짓는
모임인 송석원시회松石園詩會가 유명하다. 1791년 천수경千壽慶이 중심이 되어 만
든 아집이자 시회였다. 궁중화원인 김홍도와 이인문이 초대받고 이 모임 장면을
각기 화폭에 담았다. 이인문은 낮의 모임을 그렸고, 김홍도는 달밤의 모임을 그렸
다. 둘 다 세세한 시회 장면이나 참석한 인물들의 면면보다는 주위 자연환경과 분
위기를 표현하는 데 주력했다. 원래 인물화인 아집도를 산수인물화로 변환시킨
것이다. 등장인물을 보면, 이목구비를 나타내지 않고 일반화하여 묘사했다.

 이인문은 〈송석원시회도松石園詩會圖〉(그림 73)에서 시회 주변에 펼쳐진 산

수풍경을 화면 가득 배치함으로써 화면 밖으로 연결됨을 시사했다. 반면에 김홍도는 〈송석원시사야연도松石園詩社夜宴圖〉(그림 72)에서 시회가 벌어진 숲은 집중적으로 강조하고 주변을 어둡게 약화시켰다. 이인문의 작품이 원심력의 구성을 보여주었다면, 김홍도의 작품은 구심력의 구성을 선택했다. 김홍도는 휘영청 보름달이 뜬 가운데 여러 나무가 어우러져 있고 청량한 계곡물이 흐르는 산속에서 촛대를 켜놓고 술과 안주를 먹으며 자유롭게 시상을 주고받는 모습을 서정적으로 표현했다. 그의 작품에서 밤 풍경의 아회를 그린 것도 유례가 없는데, 숲을 중심으로 응축된 컴팩트한 구성을 표현한 점이 특이하다.

아집에 참여하는 일은 김홍도에게 양반으로서의 의식을 고양하는 역할을 했다. 그는 벼슬길에 오르면서 아집을 생활화했고, 그의 그림도 자연스럽게 격조 있는 문인화를 지향했다.

5부
명승의 파노라마, 세밀하게 풀어내다

17
김응환과 김홍도, 금강산을 가다

여행을 떠나는 김홍도

화가에게 여행은 그의 창작생활에 신선한 활력과 상상력을 제공한다. 여행 수단이 발달하지 않아 여행이 쉽지 않았던 조선시대에는 더 말할 나위 없다. 비록 왕의 명에 의해 공무로 그림을 그린 '봉명사경奉命寫景'이었지만, 김홍도는 흔치 않은 외국 여행을 두 차례나 다녀오는 행운을 얻었다. 3년에 걸쳐 연거푸 금강산, 대마도, 북경으로 이어지는 국내외 사경寫景 여행은 그의 작품세계를 확장시키는 계기가 되었다. 금강산에서는 섬세한 디테일을 실험했다면, 북경의 연행에서는 광활한 스케일을 체험했다. 그런 점에서 1788~1790년까지의 여행은 김홍도 회화의 확장기라 할 수 있다.

첫 번째 여행의 목적지는 금강산과 영동 9군이었다. 1788년 7월 말 정조는 김홍도와 김응환에게 금강산과 영동 9군을 그려오라고 지시했다. 영동 9군은 옛 강원도 지역과 경상도 북부지역으로 관동팔경을 말한다. '특사'처럼 두 화원을 파견한 것이다. 김홍도가 안기찰방에서 물러난 지 얼마 되지 않은 44세 때의 일이다. 금강산은 단풍이 울긋불긋하고 비단병풍을 두른 듯한 형색이 천하일품인 가을이 가장 좋다. 이 계절에 맞추기 위해 여름에 금강산을 향해 떠났다. 5개월가량이 소요된 긴 여정이었다. 두 화원이 얼마나 숨 가쁘게 금강산을 찾았는지, 신광하

申光河(1729~1796)는 그 상황을 다음과 같이 읊었다.

일찍이 왕명을 받들고 동쪽으로 관문을 넘어갈 제

좋은 비단 뒤에 신고 채찍을 날리며 말을 달렸다지.

금강산 만 봉우리 솟아 아홉 고을에 뻗어 있는데

신선이 어른어른 노닐고 바다물결 출렁인다네.[188]

다른 이도 아닌 정조의 특명인지라, 김응환과 김홍도 일행은 채찍을 날리며 말을 달려 서둘러 금강산을 향했다. 실제 김홍도의 금강산 그림인 『해동명산

그림 74 김홍도, 〈문암〉, 『해동명산도첩』, 종이에 먹, 30.5×43.0㎝, 국립중앙박물관 소장.

도첩海東名山圖帖』을 보면, 두 사람이 말을 타고 금강산을 유람하거나 그림을 그려 넣어 현장감을 살렸다.

금강산 여행 열풍

왜, 정조는 이들에게 금강산과 영동 9군을 그려오게 했을까? 그 목적을 어디에도 밝히지 않았지만, 몇 가지 짐작되는 사항이 있다.

첫째로 생각해볼 수 있는 이유는 당시 뜨겁게 일었던 금강산 탐승에 대한 열기다. 금강산의 명성이 나라 안에 자자해 아이들이나 부녀자들까지 귀에 익고 입에 올리지 않은 사람이 없고 사대부는 물론이고 장사꾼, 품팔이, 시골 노파, 심지어 거지까지 금강산을 찾지 않은 이가 없었다. 이미 고려시대부터 이 산을 한 번 보면 죽어서 지옥에 떨어지지 않는다는 소문이 파다하게 퍼졌다. 덩달아 따라가서 평생에 한 번 구경한 것을 무슨 신선이 사는 곳에나 다녀온 것처럼 자랑하는 이들이 많았고, 못 가본 사람은 부끄럽게 생각해 사람들 축에 끼지 못한다고 생각했을 정도다.[189] 멀리 떠날 수 없는 왕의 입장에서는 화원의 그림을 통해서 간접적으로 파악하는 것이 최선의 방책이다.

금강산 여행의 열풍은 화단에도 영향을 미쳐 금강산도의 제작이 늘어나는 데 한몫을 했다. 조선시대에는 중국 동정호 주변의 경치인 소상팔경瀟湘八景이 세상에서 가장 아름다운 자연이라 믿었다. 민화 산수화에도 상당수가 소상팔경도다. 실제 가보면 그렇게 특출난 경치는 아니다.[190] 조선 후기에 이르러 조선인들은 우리 자연인 금강산의 아름다움에 주목하기 시작했다. 금강산에서 찾은 우리 자연에 대한 자부심은 드디어 금수강산으로 확산되어 화폭 속에 우리 자연을 담는 유행을 낳았다. 이것이 바로 진경산수다. 정조도 바로 화단의 이러한 열기에 부응해 김홍도와 김응환을 금강산에 파견한 것으로 추정한다.

또 다른 이유는 금강산 그림에 대한 조선 왕들의 관심이다. 정조는 금강산

을 유람하고 돌아와서 그린 〈관동도병關東圖屛〉을 보고 관동팔경에 대한 시를 쓴 적이 있다.[191] 경포대에 대해 지은 『경포대첩鏡浦臺帖』에서 "강남에 가랑비와 저녁 남기 개니, 거울처럼 맑은 비단 물결 끝없이 편평하여라. 명사십리 해당화는 봄이 저물어 가는데, 한중천에 흰 갈매기 울며 날아가누나"라고 읊었다.[192] 거울처럼 맑은 비단 물결인 경포대를 비롯해 관동팔경에 대해 8수를 남겼다. 조선의 태조와 세조가 이곳을 친히 유람한 적이 있고, 숙종도 직접 다녀오지는 않았지만 관동팔경에 대한 시를 남겼다. 이런 관례가 계기가 되어 김홍도와 김응환에게 금강산 사경을 지시한 것으로 보인다.

산천의 신령이 좋아할 사실주의

금강산 사경에서 두 사람의 임무는 전혀 모호하지 않고 분명했다. 풍경을 화폭에 '정확하게' 옮겨놓고 보기 좋게 표현하는 것이다. 정조가 원한 산수화는 무엇보다 사진처럼 사실 그대로 묘사한 그림이다.

정조는 회화에 대해 취향이 유독 까다로운 군주였다. 회화에 대해 보수적인 시각을 가진 할아버지 영조와 달리, 궁중의 회화에 대해 적극적인 관심을 보였다. 심지어 화법의 문제까지 세세하게 관여했다. 세자 시절에 이미 자신을 그린 초상이 마음에 들지 않는다고 씻어버리게 한 적이 있고, 차비대령 화원들에게 풍속화는 사람들이 껄껄 웃게끔 그려야 한다고 지시했으며, 자신의 마음에 들지 않게 그림을 그린 화원을 내쫓은 일도 있다. 회화에 대한 정조의 생각은 완고했다.

"화원의 시험에서 담묵淡墨으로 그림을 그려 의경意景을 묘사한 자가 있었다. 하교하기를, '화원화에서 이른바 남종화南宗畵는 세밀한 묘사를 중시하는데 이처럼 제 마음대로 그렸으니, 이것이 비록 작은 일이지만 또한 자신의 본분을 지키지 않은 것이다. 쫓아내라.'고 하였다."[193]

그림 75 김홍도, 〈금강산도〉, 18세기 후반, 비단에 먹, 51.8×40cm, 국립중앙박물관 소장.

정조는 화원그림에서 세밀한 묘사를 중시했다. 화원이라면 정확성을 추구하는 일차적인 목적에 충실해야 한다는 의미다. 정조는 남종화가 세밀한 묘사를 중시한다고 했는데, 화원화는 북종화로서 세밀한 채색화를 특색으로 삼고 남

종화는 담묵으로 사의寫意, 즉 대상의 참모습을 표현하는 일반적인 남종화 이론과 맞지 않는 내용이다.[194] 어찌 됐든 정조는 시각적으로 섬세하게 재현하는 것을 중요하게 여겼고, 김홍도는 정조의 의도를 충실하게 따랐다. 이 시기 김홍도 산수화의 특색은 '세밀한 사실주의'에 있다.

김홍도의 스승인 강세황도 정조와 비슷한 생각이다. 김홍도, 김응환 두 화원과 금강산 사경에 동행하면서 적은 글에서 사실성의 중요성을 다음처럼 강조했다.

"어떤 이는 '산천의 신령이 있다면 반드시 그들이 세밀한 데까지 다 그려내어 조금도 숨김이 없는 것을 싫어할 것이다'라고 말하나 이것은 전혀 그렇지 않다. 무릇 사람들이 자기의 얼굴을 그리려고 할 때 훌륭한 화가는 예를 갖춰 초빙하는데, 만일 그가 모사를 잘하여 머리털 하나라도 닮지 않은 것이 없으면 비로소 만족하고 즐거워한다. 나는 여기에서 산천의 신령일지라도 반드시 두 사람이 그 모습대로 그려낸 것을 싫어하지 않고 오히려 똑 닮게 그렸다는 데 대하여 즐거워하리라 생각한다."[195]

강세황은 두 사람이 그리는 금강산과 영동 9군의 그림이 머리털 하나라도 틀림없이 그리는 초상화처럼 정확하게 그린 것으로 보았다. 이들이 세밀하게 그린 그림을 산천의 신이 닮게 그려서 즐거워할 것이라고 했다. 정조 때 사실주의 화풍이 유행한 까닭은 왕부터 신하까지 회화에 대한 시대적 인식에 공감했기 때문이다.

18
바다와 어우러진 풍경, 관동팔경

『해산도첩』을 찾아서

정조의 지시로 김응환과 김홍도가 그린 〈금강산도金剛山圖〉를 '해산도'라 불렀다.
조선시대에는 금강산도를 '해산도海山圖'를 비롯해 '해악도海嶽圖', '풍악도楓嶽圖',
'동유첩東遊帖' 등으로 일컬었다.[196] 해산도라는 명칭은 홍석주洪奭周(1774~1842)가
쓴 「영명위 동생이 소장한 〈해산화권〉에 쓰다」에 등장한다.

"하루는 김홍도 군이 그린 『해산도첩』을 얻어 내게 보이는데, 김군은 얼마 전에 참
으로 유명했던 화사였다. 게다가 이 화첩은 우리 선왕(정조)께서 명하여 그리게 한 것이니,
이런 까닭으로 화첩 끄트머리에 제를 달고 내쳐 이쪽으로 나아갈 것을 말하여 힘쓰게 한다."

1809년 순조가 홍현주洪顯周(1793~1865)에게 〈해산도첩海山圖帖〉을 하사했
고, 3년 뒤인 1812년 홍현주의 형인 홍석주가 쓴 글이다. 홍석주는 1829년에 이
화첩의 그림마다 칠언절구의 시를 지었는데, 그 가운데 23수를 문집에 수록했
다.[197] 서유구徐有榘(1764~1845)가 쓴 「단원의 금강산도」를 보면, 화첩이 아닌 두루
마리로 그린 금강산 그림도 있다. 정조 때 내부, 즉 규장각에서 일한 김홍도는 금
강산에 50여 일을 머물면서 여러 형상을 수십 장 길이의 두루마리로 만들었다.

이 두루마리 그림은 품격 있는 채색으로 그린 것으로 화원체의 금벽산수金碧山水, 즉 채색화라고 했다. 하지만 두루마리로 표구된 〈금강산도〉는 아직 세상에 공개된 바 없나.

화첩으로 제작된 『해산도첩』으로 추정하는 작품 두 점이 알려졌다. 하나는 1995년 국립중앙박물관에서 열린 "단원 김홍도" 전시회에서 공개된 60점의 『금강산화첩金剛山畫帖』(개인 소장)이고, 다른 하나는 2019년 국립중앙박물관에서 열린 "우리 강산을 그리다: 화가의 시선, 조선시대 실경산수화"에 출품된 32점의 『해동명산도첩海東名山圖帖』이다. 두 화첩이 순조가 홍현주에게 하사한 『해산도첩』이거나 그 초본인지에 대해서는 논란이 일고 있다.

일찍이 이동주는 『금강사군첩金剛四郡帖』으로 알려진 60폭의 『금강산화첩』은 일찍이 이동주가 봉명사경 때 그린 작품으로 지목했다. 최완수도 이 화첩에 대해서 "단원 특유의 산수기법을 도처에서 확인할 수 있다. 그래서 이 진경산수화첩을 일단 해산첩의 원형으로 보고 다른 문제들은 장차의 연구에 맡기기로 하겠다"라며 조심스럽게 김홍도 진작이란 의견을 밝혔다. 그런데 이 화첩은 전시 당시 화폭마다 찍혀 있는 가짜 인장과 김홍도가 쓰지 않은 제목 때문에 진위에 대한 논란이 일었다.

이 전시회를 기획한 오주석은 김홍도의 진작이 아니라는 의견에 적극 반론을 펼쳤다. "이 점이 오히려 진작일 가능성을 크게 한다. 왜냐하면 어람용 작품에는 화원의 인장을 찍지 않는 것이 상례이고, 또 지명을 적을 때도 작품 바깥쪽에 별도의 부전지를 쓰므로, 지금의 현상은 분리 매매되면서 덧붙여진 것이 쉬운 까닭이다"라고 해명했다.[198] 인장이나 글씨는 문제가 있지만, 세밀하고 정성을 다한 필치로 그린 작품을 보면 진작인 가능성이 높다는 의견이다. 유홍준도 진작이라는 의견에 동조했다.[199]

하지만 반대의 의견도 만만치 않다. 대표적인 연구자가 진준현이다. 그는 이 화첩이 후대의 임모작인데, 기량 있는 화가가 아주 정성 들여 임모했기 때문에 원작의 구도는 물론 필치, 채색까지 상당 부분 보존되어 있어서 자료적 가치가 높

다고 보았다.[200]

장진성은 『금강산화첩』과 『해동명산도첩』 둘 다 19세기 누군가가 임모한 것으로 보았다. 그 이유는 두 화첩 모두 19세기 초의 산수화풍을 보여주는 장면 들이 나오기 때문이라고 했다.[201] 그런데 어떤 점이 19세기 초 산수화풍인지 구체 적으로 밝히지 않았는데, 아마 진준현의 의견을 받아들인 것 같다. 두 화첩이 김 홍도 진작이 아니라는 의견을 검토해보면, 아직 19세기 작으로 볼 만한 결정적인 증거를 제시한 것은 아니다.

이들 화첩이 후대의 모사작이라 하더라도 원본의 모습을 충실히 담고 있 어서, 나는 이 글에서는 『금강산화첩』과 『해동명산도첩』 모두 진품에 가까운 작 품으로 보고 논의하려고 한다.

섬세하게 묘사한 관동팔경

『해동명산도첩』을 보면, 대략의 사경 일정이 읽혀진다. 김울림이 정리한 김응환 과 김홍도의 일정은 다음 같다.[202]

영월 → 평창 → 대관령 → 강릉부 → 삼척부 → 울진현 → 평해군 → 양양부 → 간성군 → 영랑호 → 삼일포 → 해금강 → 신계사 → 온정령 → 시중대 → 장안사 → 표훈사 → 유점사 → 금강명승 탐승 → 피금정

한양을 떠나 원주에 이르러 청허루에 들렀고, 평창군에서 청심대를 그렸 다. 오대산으로 들어와 월정사, 사고, 상원, 중대를 화폭에 담고 대관령을 넘었다. 첫 방문지인 오대산 '사고史庫'를 그리면서 근처에 있는 월정사와 상원사도 함께 화폭에 담았다.

월정사에서 가까운 곳에 위치한 청심대를 그린 것은 의외의 선택이었다.

〈청심대〉(그림 76)는 경치도 아름답지만 기생 청심의 애틋한 사연이 깃든 곳이다. 청심은 강릉도호부사 양수梁需의 총애를 받았다. 1416년 부사 임기가 만료되어 한양으로 갈 때, 청심은 첩으로 따라가기를 간청해서 마평까지 왔다. 하지만 양수가 청심의 제의를 거절하자 그녀는 이곳 절벽에서 투신했다. 그때의 핏자국이 지금도 절벽 가운데 완연하다는, 믿거나 말거나 하는 이야기도 전한다. 양수는 이 슬픈 소식을 듣고 이곳을 '청심대'라고 불렀고, 절벽 꼭대기에 두 개로 갈라진 바위를 '예기암'이라고 일컬었다.(사진 9)

1984년 이 지역 사람들이 열녀 청심으로 추앙해 이곳에 정자와 사당을 세우고 초상화를 봉안했다. 기념비를 보면 그때 돈을 낸 동네의 김아무개, 이아무개까지 소상하게 기록했지만, 정작 화가의 이름은 보이지 않는다.

김홍도와 김응환은 절벽 꼭대기 예기암 옆에 앉아 오대천과 두타산 계곡을 내려다보고, 마부 두 사람은 절벽 밑에서 기다리고 있다. 무엇보다 청심대를 중앙에 배치하는 과감한 구성을 취했다. 여기에 꽈배기처럼 뒤틀어진 바위의 형세를 세밀한 필치로 섬세하게 표현했다. 리듬감이 살아 있고 긴밀도가 높은 작품이다. 지금의 풍경은 주변의 나무가 무성한 데다 절벽에 사당과 정자까지 설치해 김홍도의 작품에서 볼 수 있는 바위의 기세를 느낄 수 없다. 이 그림은 정조의 요구에 맞춰 실용적으로 묘사했다. 그러면서도 예기암 바위의 비틀림에서는 리드미컬하게 움직이는 생동감과 그 속에서 우러나는 서정성을 섬세하게 나타냈다.

8월 초 김홍도는 대관령 고갯길에서 강릉 시내를 내려다보며 화폭에 담았다. 김홍도가 그렸던 장소는 구 영동고속도로 대관령 휴게소 옆에 있는 대관령 표지석 부근 어디쯤으로 짐작된다. 〈대관령大關嶺〉(그림 77)과 그곳에서 찍은 사진(사진 10)을 비교하면 비슷한 앵글임을 알 수 있다. 왼쪽 위에는 경포호가 보이고 오른쪽에는 대관령에서 강릉 시내로 이어지는 옛길이 확연하게 드러나 있다. 경포호와 강릉의 옛길 사이에 작은 마을이 있는데, 이곳이 조선시대 강릉의 모습이다. 지금 사진과 비교해보면 강릉시가 많이 확장되었고, 수많은 아파트 숲으로 둘

그림 76 전 김홍도, 〈청심대〉, 『금강산화첩』, 종이에 옅은 채색, 30.4×43.7㎝, 개인 소장.

사진 9 청심대 예기암, 정병모 사진.

그림 77 김홍도, 〈대관령〉, 종이에 먹, 30.5×43.0㎝, 성호박물관 소장.

사진 10 대관령에서 내려다본 강릉 시내, 정병모 사진.

그림 78 『해운정역방록』원 해운정 소장,
현재 강릉시립박물관 위탁 보관.

러싸였으며, 경포호 주변에 많은 현대 건물들이 들어서 있다. 김홍도는 실제보다 높은 시점을 택해 경포호와 강릉 시내를 확연하게 드러냈고 중경에 펼쳐진 오른쪽의 산세는 과장해서 그렸다.

대관령은 백두산으로부터 내려오는 백두대간의 줄기를 가로지르는 고갯길로 영서와 영동을 잇는 거점 역할을 한다. 외지 사람에게 대관령은 별천지로 들어가는 관문이었지만, 강릉 사람에게는 높디높은 뒷담이었다.[203]

김홍도가 대관령에서 느꼈던 감회에 공감하기 위해 600여 년 전 고려시대 김극기金克己(1150-1209?)가 지은 대관령 시를 소환할 필요가 있다. 이 시는 『신증동국여지승람』 산천조에 전한다. 앞부분만 인용한다.

대관령 우뚝이 솟구치고 동녘으로 짙푸른 바다
일만 계곡 물줄기 겹겹이 둘러싸인 일천 봉우리.
험준한 길 한줄기 높다란 나무에 걸렸는데
왕뱀처럼 구불구불 모두 몇 굽이나 되려나.

사진 11 해운정, 정병모 사진.

김홍도는 대관령에서 내려다본 강릉의 풍경을 원근법으로 깊이 있게 표현했다. 바다와 하늘에 화면의 3분의 1정도를 배정한 것은 공간에 대한 그의 높은 관심을 보여준다. 전경의 산세는 명료하게 드러냈지만, 후경의 강릉 시내와 경포호 부근은 희미하게 표현했다.

수많은 언덕들이 파도치듯이 오르고 내리고 있는 형세는 세밀하고 자세하다. 그 사이 왕뱀처럼 구불거리는 강릉 옛길은 강릉의 중추를 이룬다. 피마준에 호초점을 쳐서 산세를 표현하는 방식은 정선의 진경산수화를 본뜬 것이지만, 섬세하게 묘사한 것은 김홍도의 유니크한 특징이다. '깊이 있는 공간과 섬세한 표현'은 김홍도의 진경산수화에 일관하는 이미지 세계다.

1788년 8월 김응환과 김홍도는 강릉에서 경포대, 천연정, 구산서원, 호해정 등을 찾았다. 오죽헌과 경포대 옆 해운정에는 그들의 흔적이 남아 있다.(사진 11) 해운정의 방명록인『해운정역방록海雲亭歷訪錄』에 두 사람의 이름이 보인다.[204] (그림 78)

그림 79 김홍도, 〈경포대〉, 『해동명산도첩』, 종이에 먹, 30.5×43.0㎝, 국립중앙박물관 소장.

"김응환, 김홍도. 1788년 8월 초9일 임금의 뜻을 받은 화사로서 노닐며 감상하며 모사하고 오고 가며 그림을 그렸다金應煥 金弘道 戊申八月初九日 以承傳畵師 遊賞模畵 行來畵"

경포호가 멀리 바라다보이는 곳에 자리 잡은 해운정은 오래전부터 강릉을 찾는 다른 지역 인사들이 하룻밤 묶던 사랑방이다. 이 정자는 1530년 심언광沈彦光 (1487~1540)이 강원도 관찰사로 있을 때 지은 것이다. 해운정의 편액은 송시열宋時烈 (1607~1689)이 썼고, 정자 안에도 권진응權震應(1711~1775), 이이李珥(1536~1584) 등 유명한 사람들의 편액이 걸려 있다. 『해운정역방록』을 보면 이곳은 율곡 이이부터, 김정희金正喜(1786~1856), 현대의 최순우까지 많은 유명 인사들이 들렀던 명소다.

그림 80 김홍도, 〈망양정〉, 『해동명산도첩』, 종이에 먹, 30.5×43.0㎝, 국립중앙박물관 소장.

강릉에 가면 반드시 들러야 할 곳이 있다. 오죽헌이다. 김응환과 김홍도 일행도 예외가 아니다. 오죽헌의 방명록인『심헌록尋軒錄』에도 그들의 이름이 보인다. 이곳에서는『해운정역방록』과 달리 김응환과 김홍도가 자신의 필치로 직접 적었다.

8월 초 9일, 강릉으로 들어와 머물렀다. 김홍도의 〈경포대〉(그림 79)를 보면, 새의 시선인 조감법으로 경포대와 경포호를 내려다 보았다. 실제 현장을 가보면 경포대 뒤에 경포호를 높은 곳에서 볼 수 있는 산이 가까이에 없다. 그림 속 풍경은 경포대나 그 뒤에서 바라보고 마치 경포대를 높은 곳에서 내려다본 앵글을 택했다. 현장을 갈 수 없는 정조가 원한 시점이다. 조감법으로 매우 높은 시점에

서 넓은 공간을 확보했고, 터럭만큼 가는 필치로 섬세하게 표현했다. 고려시대 이곡李穀(1298~1351)의 "경포대의 경치는 삼일포와 겨룰 만한데, 경치가 빼어나고 시원한 맛은 삼일포보다 낫다"라는 평가처럼, 김홍도는 경포대의 빼어난 경치를 시원한 눈맛으로 그려냈다.[205] 많은 공간을 함유하는 풍경이 김홍도 실경산수의 특색으로 자리 잡았다.

김홍도 일행은 삼척으로 내려간다. 동해안을 따라 낙산사, 죽서루, 성류굴, 월송정 등 관동팔경을 화폭에 담았다. 다시 고성으로 올라가서는 대호정, 해산정, 해금강, 삼일포, 옹천, 총석정 등을 그렸다.

김홍도가 그린 〈망양정〉(그림 80)도 조감법으로 그렸다. 그런데 현장을 가보면, 이런 시점은 공중 부양이나 항공촬영을 하지 않고서는 현실적으로 불가능하다. 망양정 앞에 펼쳐진 해변은 그곳에서 한참 떨어진 모래펄에서 바라본 장면이고, 망양정 뒷부분의 해안선은 망양정 위에서 바라본 장면이다. 두 곳에서 바라본 장면을 마치 새의 시선으로 한 화폭에 교묘하게 조합했다.

관동팔경의 그림은 높은 시점에서 풍경의 파노라마를 보여주는 시점을 택했다. 동해안을 끼고 펼쳐지는 경치이기에, 김홍도는 육지에서 바다로 향하는 시점에서 바다의 무한한 공간을 시원하게 표현했다. 금강산의 경우 경물 자체의 독특함과 아름다움을 보여주는 데 초점을 맞췄다면, 관동팔경은 바다를 중심으로 펼쳐지는 공간과 경물의 관계에 더욱 관심을 기울인 것이다.

19
강세황이 합류한 금강산 봉명사경

본격적인 금강산 사경

9월 13일 관동팔경 사경을 끝낸 김응환과 김홍도는 강세황이 머무는 회양관아를 찾아갔다. 강세황은 8월에 맏아들 강인姜寅(1729~1791)이 부사로 있는 회양관아에 미리 와서 묶고 있었다. 금강산 스케치 여행에 강세황이 합류했다.

두 사람을 기다리는 강세황은 무료함을 달래기 위해 시를 짓고 그림을 그렸다. 회양 와치헌臥治軒에서 눈앞에 보이는 경치를 그리고 다음 같이 절구의 시로 읊었다.

회남군의 청사는 매우 맑고 서늘하여
대낮에 관청 뜰에 참새가 한가롭네
늘어선 산봉우리 들쑥날쑥 나무숲이 무성하니
분명 한 폭의 동가산董家山일세[206]

주변의 경치는 중국의 동가산처럼 웅장하지만, 회양관아의 생활은 한가롭다는 점을 대비했다. 동가산은 국가 수비를 위해 가장 이상적인 요새지로 손꼽힌다. 강세황은 당시 관아와 주변의 풍경에 대한 그의 느낌을 〈회양관아淮陽官衙〉

(그림 81)에 담담하게 풀어놓았다.

원래 강세황은 금강산 유람에 대해 부정적인 의견을 가졌다. 산을 다니는 것은 고상한 일이 틀림없으나, 금강산 구경이 통속적으로 유행하다 보니 이를 저속하게 생각한 것이다. 그가 금강산을 유람하는 이태길을 위해 쓴 글에서도 그러한 인식이 분명하게 드러나 있다.

"나는 '그대가 만일 금강산을 유람한다면 반드시 이것은 우리 집 뒤에 조그만 산이나 언덕만 못하다 하며 애써서 먼 길을 걸어온 것을 후회할 것일세'라고 말했더니, 그가 '무슨 말인가?'라고 묻기에, 나는 '산을 보는 안목은 책을 보는 것과 마찬가지인데, 원굉도袁宏道(명나라 문학가)가 표암 강세황만 못하다고 했다면, 그것은 신선의 산을 업신여기고 평범한 경치를 귀하게 여긴 것이 분명하네, 어찌 잘못된 견해라 하겠는가?'라고 답했다. 엉성한 울타리, 조그만 집들이 이웃하여 있고 채소밭과 과수원이 충분히 거닐기에 충분하다면, 그것이 천만 개의 백옥이 바다 위에 꽂혀 있는 것보다 나을 수 있을 것이다."[207]

강세황은 금강산에 비유해서 평범함의 가치에 대해 역설했다. 엉성한 울타리, 조그만 집, 채소밭, 과수원으로 이루어진 일상의 풍경이 천만 개의 백옥이 바다 위에 꽂혀 있는 금강산보다 나을 수 있다는 논리다. 세속화된 금강산 유람에 대해 못마땅한 마음을 표명한 것이다.

그랬던 그였지만, 이제는 회양관아에서 김응환과 김홍도와 만나 금강산 사생을 떠나기 위해 기다렸다. 마음이 바뀐 이유에 대해 "아마 속된 것을 증오하는 마음이 산을 좋아하는 벽癖보다 덜하였기 때문이다"라고 밝혔다.[208] 결국 76세의 노년에 그가 아끼던 화원들과 함께 금강산 유람을 시작했다. 강세황은 김홍도 일행과 9월 13일부터 17일까지 4박 5일 동안 함께 다녔다. 강세황의 「금강산 유람기」의 내용을 토대로 일정을 정리하면 이러하다.[209]

9월 13일 김홍도와 김응환은 강세황, 강세황의 막내아들 빈儐, 서자 신信,

그림 81 강세황, 〈회양관아〉, 『풍악장유첩』, 종이에 먹, 25.7×35.0㎝, 국립중앙박물관 소장.

임희양任希養, 황규언黃奎彦과 함께 말을 타고 회양관아를 떠나서 신창으로 갔다. 다음날 다시 길을 떠나서 장안사에 도착했다. 산길에는 단풍잎이 비단처럼 곱게 물들었고 바람이 차갑고 간혹 눈발이 옷깃에 날렸다. 김홍도와 강신은 말 위에서 퉁소를 불고 피리를 불며 서로 화답했다. 날이 저물어 장안사에 도착하여 이곳에 유숙했다. 저녁에 강세황의 조카 박황과 여행가로 유명한 정란이 합류했다.

　9월 15일 장안사를 그리고 옥경대(명경대)로 향했다. 길옆 석벽에는 불상 세 구와 53개의 작은 불상을 보았다. 표훈사에 들어갔다가 다시 만폭동으로 향했다. 날이 저물어 정양사로 발걸음을 재촉했다. 가마꾼은 땀을 흘리며 숨을 헐떡였

고 길은 매우 험했다. 혈성루에 잠깐 들렀다가 표훈사로 돌아와 잤다.

9월 16일 수미탑과 원통암 등을 다녔다. 길이 험하여 가마를 탈 수 없어 걸어 다녔기 때문에 모두 지쳤다. 이날도 표훈사에서 묵었다.

9월 17일 유점사를 비롯한 여러 곳을 다녔고 강세황은 힘든 일정이라 회양부로 돌아왔다.

금강산 계곡의 바위 위에는 수많은 바위 글씨인 제명題銘이 새겨져 있다. 조선시대에는 금강산이나 명승지를 방문하면, 그곳 바위나 절벽에 자신의 이름을 새겨넣는 풍속이 있다. 일종의 방명록 같은 역할을 한다. 2014년 5월 금강산을 방문한 캔자스대학 마이아 스틸러Maya Stiller 교수는 옥류동에서 명경대 너른 바위 위에서 김홍도 김응환의 글씨를 발견하여 그의 저서인 『Carving Status at Kŭmgangsan: Elite Graffiti in Premodern Korea』에 소개했다.[210]

강릉에서 쓴 『해운정역방록』(그림 78)이나 통도사 제명(사진 14)에서는 왼쪽에 김홍도, 오른쪽에 김응환를 썼는데 여기서는 반대로 왼쪽에 김응환, 오른쪽에 김홍도를 썼다.(사진 12) 9월 17일 강세황 일행이 내금강 유람을 마치고 회양부로 돌아왔는데, 김홍도와 김응환 둘만이 외금강을 가서 구룡폭포 입구에 있는 옥류동의 너른 바위 위에 자신들의 흔적을 남긴 것이다.

9월 27일 김홍도 일행은 금강산 곳곳을 사행한 뒤 다시 강세황이 머무는 회양으로 돌아왔다. 이때 김홍도와 김응환이 풀어놓은 그림 보따리를 보니, 모두 100여 폭이 되었다고 한다. 강세황은 당시 상황을 세세하게 기록했다.

"김군 일행은 십여 일이 지난 뒤에 돌아왔는데, 그들의 행낭을 뒤지니 앞뒤로 모두 백여 폭의 그림이 나왔다. 두 사람은 각기 장점을 발휘하여 한 사람은 고상하고 웅건하여 울창하고 빼어난 위치를 극진히 하였고, 한 사람은 아름답고 선명하여 섬세하고 교묘한 자태를 다 살려내었다. 모두 우리나라에서 과거에 볼 수 없었던 신필이었다. 어떤 이는 '산천의 신이 있다면 반드시 그들이 세밀한 데까지 다 그려내어 조금도 숨김이 없는 것을 싫어

사진 12 김홍도·김응환 제명, 금강산 옥류동, 마이아 스틸러 사진.

할 것이다'라고 말하나, 이것은 전혀 그렇지 않다. 무릇 사람들이 자기의 얼굴을 그리려고
할 때는 훌륭한 화가를 예를 갖추어 초빙하는데, 만일 그가 모사를 잘하여 머리털 하나라
도 닮지 않은 것이 없으면 비로소 만족하고 즐거워한다. 나는 여기에서 산천의 신령일지라
도 반드시 두 사람이 그 모습대로 그려낸 것을 싫어하지 않고 오히려 똑 닮게 그렸다는 데
대해 즐거워하리라 생각한다."[211]

강세황은 두 사람이 금강산도를 사실적으로, 금강산의 신령이 즐거워할
정도로 똑같이 세밀하게 그린 점을 칭찬했다. 사실주의적 화풍으로 금강산을 표
현한 것으로 여겨진다. 강세황이 이름을 구체적으로 밝히지 않았지만, '고상하고
웅건하여 울창하고 빼어난 위치를 극진히 한 화가'는 김응환이고, '아름답고 선명
하여 섬세하고 교묘한 자태를 다 살려낸 화가'는 김홍도일 것이다.

그림 82 김응환, 〈해금강〉, 『해악전도첩』 종이에 엷은 채색, 25.7×35.0㎝, 개인 소장.

김홍도와 김응환 그림의 비교

김응환은 한때 김홍도의 스승으로 알려졌다. 그 연유는 김응환이 김홍도를 위해 그린 〈금강전도〉에 홍신유가 쓴 발문에서 비롯되었다.

"단원 김홍도의 어린 시절 호는 서호이고, 복헌 김응환의 별호는 담졸당으로서 서호는 담졸당에게 공부를 했다.[취학就學]"

하지만 최순우가 김홍도의 생년을 1745년으로 밝힘에 따라 1742년생인 김응환과 세 살 차이밖에 나지 않아 스승이라는 설에 의문을 제기했다.[212] 금강산을 탐방하기 16년 전인 1772년, 김응환이 금강산을 가보지 않고 겸재 정선의 〈금

그림 83 김홍도, 〈해금강 전면〉, 『금강산화첩』 종이에 옅은 채색, 30.4×43.7㎝, 개인 소장.

강전도〉를 모사해서 김홍도에게 선사한 그림이 『복헌백화시화합벽첩復軒白華詩畵
合璧帖』에 실려 있다.[213] 이 화첩을 통해서 우리는 김응환과 김홍도의 관계가 얼마
나 돈독했으며 정선의 금강산 화풍이 당시 화단에 어느 정도 영향을 미쳤는지 짐
작해볼 수 있다.

　　2019년 국립중앙박물관에서 열렸던 "우리 강산을 그리다: 화가의 시선"
에서 김응환의 『해악전도첩海嶽全圖帖』과 김홍도가 금강산 사경 당시 그렸을 것으
로 추정되는 초본이 공개되었다.[214] 강세황의 평처럼 두 사람의 화풍이 대조적이
란 사실을 확인할 기회였다. 같은 장면을 각자 다른 느낌으로 해석했다. 김응환
그림이 호방하고 강렬하다면, 김홍도 그림은 섬세하고 세밀하다. 김응환의 그림
이 과장되고 표현주의적이라면, 김홍도의 그림은 서정적이고 사실주의적이다.

　　바위를 표현하는 준법부터 서로의 개성이 달랐다. 기괴한 바위들로 구성

그림 84 김응환, 〈구룡연〉, 『해악전도첩』 종이에 옅은 채색, 25.7×35.0㎝, 개인 소장.

된 〈해금강〉(그림 82, 83)을 보면 김응환의 작품에서는 각이 진 바위 속에서도 내면의 강렬한 욕망이 위로 솟구친다면, 김홍도의 작품에서는 끊임없이 반복되는 ㄱ자와 ㄴ자의 절대준의 바위 결로 독특하게 나타냈다. 파도의 표현에서도 김응환의 작품에서는 세찬 파도에 배가 뒤집힐 듯한 모습이라면, 김홍도의 작품에서는 잔잔하기 그지없다. 같은 바다를 같은 시각에 보고 그린 것이지만, 두 사람의 정서와 표현 의지가 이처럼 다른 것이다.

　　강렬한 개성파 김응환과 사실적인 화가 김홍도를 콤비로 보낸 정조의 의도가 흥미롭다. 그는 두 부류의 그림을 모두 좋아했다. 하지만 두 사람의 작품세계는 〈구룡연九龍淵〉에서 확연하게 달라진다. 김응환의 작품은 폭포와 배경이 조화롭지 않고 무언가 딱딱하기 그지없다.(그림 84) 반면에 김홍도의 작품은 이들이

그림 85 김홍도, 〈구룡연〉, 『금강산화첩』, 종이에 엷은 채색, 30.4×43.7㎝, 개인 소장.

유기적으로 연결되면서 김홍도 특유의 견고한 질감을 나타냈다. 더욱이 김홍도
의 소나무들은 이들 풍치에 생기를 불어넣었다.(그림 85)

　　김응환의 작품에서는 궁중화원의 화풍보다 사대부 화가와 같은 활달한
기질이 느껴진다. 작은 디테일에 얽매이지 않는 선 굵은 행보를 보였다. 회화적인
표현을 위해서는 적당히 과장하는 일을 서슴지 않았다. 그는 수평선도 과감하게
끌어올려 활기차게 표현했다. 김응환과 김홍도의 산수화는 마치 표현주의와 사
실주의 회화를 비교하는 것에 다름없다. 정조가 문인화랍시고 거칠게 그리는 것
을 무척 싫어한 점으로 보아, 김응환보다 김홍도의 그림을 더 좋아했을 것이다.

세상에 둘도 없는 경치, 세상에 둘도 없는 명품

김응환과 김홍도는 영동 9군과 금강산 스케치 여정을 마치고 한양으로 돌아왔다. 스케치한 분본을 바탕으로 정성껏 다시 정리해서 그린 영동 9군 및 금강산 그림을 정조에게 바쳤다. 그것은 수십 장 길이의 두루마리에 그린 것으로 품격 있는 채색과 붓놀림이 화원체인 청록산수였다. 지금 두루마리의 소재는 알 수 없고, 앞서 살펴본 개인 소장의 『금강산화첩』과 국립중앙박물관 소장의 『해동명산도첩』을 통해서 그 면모를 짐작할 수 있다.

『금강산화첩』이나 『해동명산도첩』은 지금의 사진처럼 최대한 사실적으로 표현하고, 현장감을 높이기 위해 항공촬영처럼 조감법의 시점에서 구석구석의 풍경을 묘사했다. 김홍도가 수행한 사생 작업은 직접 현장을 가보지 못하는 정조를 위해 오늘날의 사진처럼 장면을 '사진 찍듯이' 그린 것이다. 사실성이 우선이고, 예술성은 그 다음에 추구해야 할 이차적인 목표다.

『금강산화첩』이나 『해동명산도첩』 이후에도 김홍도는 스케치를 바탕으로 '기억'을 되살려 금강산 그림을 재생산했다.[215] 간송미술문화재단에 소장된 두루마리 그림들은 금강산을 다녀온 뒤 다시 제작한 그림으로 여겨진다. 〈환선정喚仙亭〉(그림 86)은 총석정을 앞세우고 그 뒤에 환선정을 비롯해 산세가 지그재그로 펼쳐지는 모습을 그렸다. 높은 시점으로 스펙터클하게 표현은 물론이고 단단한 질감으로 사실성을 극대화했다.

총석(사진 13)은 관동팔경 중 하나다. 오랜 세월 비바람과 파도에 부딪혀 육각 또는 사각으로 모난 현무암들로 구성된 주상절리로 바다 가운데 마치 돌기둥처럼 세워져 있다. 신라시대에 술랑述郎·영랑永郎·안상랑安詳郎·남랑南郎의 화랑 넷이 이곳에서 놀았다는 전설이 전한다. 『택리지擇里志』의 저자 이중환은 "이것이 천하에 신기한 경치고, 또 세상에 둘도 없는 경치다"라며 찬탄했다.

김홍도는 〈환선정〉을 다시 병풍으로 제작하면서 총석을 항공촬영하듯 매

우 높은 시점으로 표현했다. 더군다나 세로로 긴 화면에 옮겨 담으니『금강산화첩』이나『해동명산도첩』에서 보여주었던 답답했던 공간이 여기서는 뻥 뚫린 듯한 느낌이다. 윗부분에 여백을 많이 설정하니 더욱 공중에서 본 감각이 살아난다. 그동안 김홍도가 보여주었던 높은 시점과 섬세하고 사실적인 표현, 여기에 스펙터클한 공간을 설정하여 진정 김홍도식 진경산수화가 완성되었다.

사실성과 회화성의 절묘한 조화와 균형이 김홍도가 풀어야 할 중요한 과제였다. 놀이터의 시소처럼 사실성을 높이면 회화성이 약해지고, 회화성에 치중하면 사실성이 떨어진다. 그는 치밀한 사실성에 스펙터클한 시점을 조합함으로써 한국적 사실주의의 절정을 보여주었다. 세상에 둘도 없는 경치에, 세상에 둘도 없는 명품은 이렇게 탄생한 것이다.

〈옹천甕遷〉(그림 87)은 경물 자체보다 공간에 관한 관심이 지대한 작품이다. 높은 시점으로 스펙터클하게 표현하고 섬세한 필치로 사실성을 극대화했다. 조감법으로 경물을 배치하는 구성이 감상자의 눈맛을 쾌적하게 한다. 화면 왼쪽 아래에는 옹천을 배치하고, 오른쪽 위에는 넓은 바다와 원경에 섬처럼 떠 있는 듯한 산들이 시원하게 펼쳐졌다. 높이와 깊이를 갖춘 공간의 구성은 이전 그림에서 볼 수 없는 새로운 요소다. 이러한 변화는 당시 중국으로부터 전래된 서양화법의 영향으로 추정된다. 또 하나 생각해볼 요인으로는 장관의 금강산에서 얻은 스케일에 대한 충격이다. 그림 위에 적혀 있는 김홍도의 제시는 유람 중 얻은 경험을 토로하고 있다.

"바다가 물건으로 가장 큰 것이 된다는 것을 바야흐로 옹천에서 경험할 수 있었다. 여기에서 놀아 본 연후에라야. 또 바야흐로 공자의 글을 읽을 수 있으리라."[216]

금강산 사행 때의 스케치를 기반으로 다시 50대 초에 재구성해서 그린 금강산 그림(그림 86, 87)을 보면, 한결같이 높은 시점에서 펼쳐진 장관의 경치를 표

烏爭之鞏鄒秦揚之駕
鄒非此地縱使是化爲
多事岁甚靈竽

檀國寫

그림 86 김홍도, 〈환선정〉,
비단에 옅은 채색, 91.4×41.0㎝,
간송미술문화재단 소장.

사진 13 총석정, 국립민속박물관 소장.

현했다. 전통적인 조감법에 덧붙여 서양의 투시도법을 활용한 것이다.

　　김홍도의 금강산 그림에서는 이러한 장점에도 불구하고 아쉬운 면도 보인
다. 지나치게 사실적인 재현에 집착하다 보니 표현력에 대한 고려가 약화되었다.
정선은 두 차례에 걸쳐 금강산 기행을 다녀왔다. 그가 금강산을 찾은 목적은 김홍
도처럼 금강산을 사실 그대로 묘사하는 것이 아니라, 보고 느낀 감동을 표출하는
것이다. 어느 것에도 구애되지 않는 자유로움이 정선의 작품 속에 드러나 있다. 김
홍도가 사실적인 재현에 충실했다면, 정선은 회화적 표현에 치중했다.(그림 88) 진
경산수화라 해서 모두 사실적으로 그린 것은 아니다.

　　하지만 강세황은 정선과 심사정의 작품에 대해서는 부정적인 평가를 했
다. 정선은 그가 평소에 익힌 필법을 가지고 마음대로 휘둘렀기 때문에 돌 모양이
나 봉우리 형태를 막론하고 일률적으로 열마준법裂麻皴法으로 어지럽게 그려서 그
가 진경을 그렸다고 하기에는 부족하다고 비판했다.[217] 정선이 금강산을 답사하
고 실경을 그렸다고 하지만 "열마준의 암산, 미점준의 토산"처럼 도식화하고 정

海為物最鉅方其怒
遠可駭近挹於此熊海
又方濟孔子之書也

檀園寫

그림 87 김홍도, 〈옹천〉,
비단에 채색, 91.4×41.0㎝,
간송미술문화재단 소장.

그림 88 정선, 〈옹천〉, 『신묘년풍악도첩』, 비단에 옅은 채색, 36.1×37.6㎝, 국립중앙박물관 소장.

형화한 측면이 있기 때문이다. 심사정에 대해서는 정선보다는 조금 낮지만 높은 식견이나 넓은 견문이 없다고 평했다. 강세황은 직접 그려보고 싶지만, 붓이 생소하고 손이 서툴러 붓을 댈 수 없는 것이 한탄스럽다는 말을 덧붙였다.[218]

　금강산도와 관동팔경도에 나타난 김홍도의 산수화는 왕의 지시에 의해 궁중화원이 그린 진경산수화라는 점에서 의미가 있다. 이들 그림은 사실성과 서정성의 조화를 보여준다. 봉명사경의 목적에 맞게 사실성에 충실하면서 김홍도 특유의 서정성과 생동감으로 풀어낸 것이다. 강세황의 평가처럼, 아름답고 선명하여 섬세하고 교묘한 자태를 다 살려냈다. 여기에 상쾌한 공간을 살려서 새로운 진경산수화의 전형을 마련했다.

20
대마도 지도를 '몰래' 그리다

김응환의 갑작스러운 죽음

금강산 유람을 다녀온 이듬해 1789년, 김홍도와 김응환은 정조의 지시에 의해 다시 대마도로 발길을 옮겼다. 대마도에 간 이유에 대한 『김씨가보金氏家寶』에 다음과 같이 기록되어 있다.

"이듬해 기유년(1789)에 다시 왕명을 받들어 일본에 가서 몰래 지도를 그리려 했으나, 부산에 이르러 병에 걸려 일어나지 못하니 향년 48세였다. 그때 김홍도는 어린 나이로 따라갔다가 장례 일을 맡아 치르고 나서 홀로 대마도로 가서 그 지도를 그려 돌아와 바쳤다."[219]

공적인 기록은 아니지만, 이 내용은 사실일 가능성이 크다. 이 해에 김응환과 김홍도가 통도사를 방문했는데, 이는 대마도로 가는 배를 타기 위해 부산으로 향하던 길목이다. 통도사 입구의 둥그런 바위 위에 두 사람의 이름이 해서체로 또렷하게 새겨져 있다.(사진 14) 조선시대에는 사찰 입구에 이곳을 방문한 기념으로 사람들의 이름을 새겨놓는 것이 유행했으니, 돌에 새긴 방명록이라 할 수 있다.

통도사에는 원로스님들 사이에 김홍도의 그림으로 전하는 〈통도사〉(그림 89)

사진 14 통도사 입구의 바위에 새겨진 김홍도와 김응환의 제명. 정병모 사진.

가 있다. 하지만 이 작품은 김홍도의 화풍과는 사뭇 거리가 있다. 비슷한 양식의 그림인 〈범어사〉가 범어사에 전하는데, 이 그림은 20세기 초에 그렸다는 제문이 있다. 〈통도사〉도 이와 비슷한 시기에 제작된 것으로 보인다.[220]

　　김응환은 부산에서 갑자기 세상을 떠났다. 몇 개월이나 걸리는 장기 여행을 연거푸 다녀온 것이 무리였다. 신광하의 시구 내용처럼, 정조의 지시로 "채찍을 날리며 말을 달린" 무리한 강행은 결국 김응환에게 돌이킬 수 없는 불행을 가져다주었다. 김홍도는 객지에서 스승 같은 선배를 장사 지내고, 혼자 대마도로 향했다. 당시 부산에서 대마도로 가는 루트는 부산포에서 배를 타고 출발해 대마도 북쪽에 있는 항구인 사스나佐須奈로 들어가는 것이다. 사스나는 조선에서 들어오

그림 89 〈통도사〉, 20세기 초, 종이에 옅은 색, 94×67㎝, 통도사성보박물관 소장.

는 사람들을 심사하는 입국심사소가 있던 곳이다. 만일 김홍도가 『김씨가보』의 내용처럼 '몰래' 들어갔다면, 밀무역하는 이들의 배를 이용했을 가능성이 있다.

김홍도의 대마도 밀행

왜 정조는 이들을 대마도에 보낸 것일까? 그것도 '몰래' 지도를 그리려 했던 것일까?

당시 조선과 일본의 외교관계를 보면 짐작되는 일이 있다. 1787년 도쿠가와 이에나리德川家齊는 14세의 나이로 에도막부의 제11대 쇼군으로 즉위했다. 1783년 이후 일본은 계속되는 재해와 흉작으로 막부 재정이 궁핍해지고 쌀값의 폭등으로 인해 1786년에는 전국적으로 농민 폭동이 일어났다. 도쿠가와 이에나리는 마쓰다이라 사다노부松平定信를 내세워 재정 위기에 빠진 막부를 구하기 위해 간세이 개혁寬政改革을 실시했다. 그러나 개혁의 실행을 맡은 마쓰다이라 사다노부와 갈등을 일으켜서 결국 실패했다.

정조는 도쿠가와 이에나리의 쇼군 즉위를 축하하기 위해 통신사를 파견하려 했으나, 일본은 뜻밖에 외교의례 장소를 에도[동경]에서 대마도로 변경했다. 이를 '역지빙례易地聘禮' 혹은 '역지통신易地通信'이라 한다.[221] 대마도 종가 문서를 보면, 김홍도가 대마도에 밀행했던 1789년 3월에 예조참의 김노순金魯淳이 대마도 태수인 헤이 요시카쓰平義功에게 보낸 공식 외교문서인 서계書契의 내용은 다음과 같다.

"귀대군貴大君이 대업大業을 계승함에 있어 하례사賀禮使를 조속히 보내야 할 것이나, 귀대군이 흉년과 민폐를 걱정한 나머지 통신사通信使 출발 기일의 연기를 청하여 왔기에, 이를 조정에 전달하였더니 기일 연기에 대한 시달示達이 있어 알리는 바이며, 별폭 진품珍品에 대해 변변치 않은 토산물不腆土宜로써 답례함."[222]

귀대군은 쇼군인 도쿠가와 이에나리를 지칭한다. 일본에서 흉년과 민폐

를 명분으로 통신사 출발 기일의 연기를 요청했다. 정조 때에는 통신사를 보내지 못했고, 1811년 순조 때 장소를 바꾸어 일본의 대마도에서 교빙交聘이 이루어졌다. 당시 비변사의 당상회의에서는 조선이 교섭을 전면적으로 거부할 경우 대마번의 안위가 위태로울 수 있다는 대마번의 간청에 따라, 역지통신에는 찬성하지 않지만 파견 시기를 연기하는 것에 대해서는 문제 삼지 않는다는 방침을 세웠다. 정조 시기 조정에서는 일본과의 관계가 원활하지 못한 가운데 일본의 동정을 예의주시했다. 사직司直 윤면동尹冕東(1728~?)이 상소한 내용을 보면 당시 대마도 사정이 심상치 않다는 것을 알 수 있다.

"대마도는 모두 본디 석산石山으로 되어 있어 오곡五穀이 생산되지 않으므로 사람들이 곡식을 배부르게 먹을 수가 없는데, 인민[生齒]은 더욱 번성하여 집 위에 집을 겹쳐서 짓기에 이르렀습니다. 왜관倭館에 나와서 살고 있는 자들은 단지 교역을 이롭게 여기기 때문인데, 수년 사이에 거의 시장을 폐기하기에 이르렀으니, 본국의 사정이 어떤지는 모르겠습니다만, 진실로 의뢰하고 재화를 얻을 수 있는 길이 어찌 여기에 이른 것입니까? 저들 또한 곤궁한 처지에 이르게 되면 반드시 앉아서 죽음을 기다리고 있지는 않을 것인데, 비록 풍신수길豐臣秀吉처럼 흉악한 짓과 대마도의 왜노倭奴 같은 짓은 하지 않을지라도 다시 연해를 노략질하는 일이 있을 경우 이것은 이상한 일이 아닌 것입니다. 가령 일단 왜구가 총을 들고 육지로 상륙하게 되면, 지금 동래·부산처럼 허술한 방어로 잘 막아낼 수 있겠습니까?"[223]

정조 때 대마도의 경제가 매우 어려운 데다 대마도 태수의 정치가 방탕해 송사가 줄을 이었다. 가뜩이나 돌산이 많고 오곡을 심은 농토가 부족한 섬에 경제가 좋지 않자, 조선의 조정에서는 혹시 고려 때나 조선 전기처럼 조선의 해안에 와서 노략질하지 않을까 염려했다.[224] 임진왜란과 정유재란 같은 일본의 침략을 받은 뒤, 조선의 임금들은 항상 긴장의 끈을 늦추지 않고 일본의 동정을 살폈다. 대마도는 왜군들이 조선을 침입한다면 거쳐야 하는 전진기지이기에 더욱 관심을 쏟았다.

사진 15 대마도, 정병모 사진.

윤명동은 그 대책으로 부산의 금정산성을 보수할 것을 제안했다.

정조가 김응환과 김홍도에게 대마도 지도를 그려오게 한 이유는 심상치 않은 대마도의 정세를 파악하기 위한 목적이었을 가능성이 크다. 정조는 두 사람에게 일종의 첩보 활동을 맡긴 셈이다.

문제는 대마도라는 섬이 험한 산들로 이루어졌다는 데 있다.(사진 15) 김홍도가 평소 그린 지도식 진경산수화를 보면, 약간 높은 데서 바라보는 부감법이 아니라 아예 새처럼 하늘에서 내려다보는 조감법으로 그렸다. 이런 시점은 정조의 취향과 무관하지 않다. 그렇다면 웬만한 산들의 경우 정상까지 올라가서 그렸을 터인데 생각보다 대마도의 산세는 험하고 깊다. 나는 대마도의 현장을 돌아보면서 김홍도가 얼마나 힘들게 고생했을지 눈에 선하게 떠올랐다.

일본의 우키요에 화가 샤라쿠가 김홍도라는 주장

10여 년 전에 제기된 문제이지만, 여기서 소설가 이영희가 말한 김홍도가 일본의 유명한 우키요에浮世繪 화가 도슈사이 샤라쿠東州齋寫樂(18세기 말 활동)라는 주장에 대해 검토할 필요가 있다. 이 문제는 지금도 그 관심이 사그라지지 않았다. 사실 여러 미술사학자들이 의견을 밝혔듯이, 김홍도가 샤라쿠일 가능성은 매우 희박하다. 샤라쿠는 1794~1795년까지 약 10개월 동안 활동하고는 화단에서 사라진 수수께끼의 우키요에 화가다. 그것도 당시 최고의 판원板元(그림이나 서책을 인쇄해 발행하는 곳이나 사람)인 쓰타야 주사부로蔦屋重三郞의 소속인 점에 더욱 의문이 든다. 이영희 씨에 의하면, 이 10개월 동안 김홍도가 밀입국해 반짝 활동하고 돌아왔다는 것이다. 하지만 김홍도는 1792년부터 1795년 1월 7일까지 연풍현감을 지냈고, 곧바로 원행을묘 행사에 동원되었기 때문에 일본에서 활동하는 일 자체가 불가능하다.

도슈사이 샤라쿠는 "일본의 셰익스피어"라고 호평을 받을 만큼 대표적인 우키요에 화가다. 에도시대 최고의 미인상을 그린 우키요에 화가 기타가와 우타마로喜多川歌麿(1753~1806)가 신윤복에 해당한다면, 샤라쿠는 김홍도에 비견할 수 있다. 우타마로의 작품이 신윤복처럼 여성적이라면, 샤라쿠의 작품은 김홍도처럼 남성적인 면모가 강하다. 샤라쿠는 강렬한 필선으로 매우 개성적이고 과장된 캐릭터를 표현하기를 즐겼다. 상투적이고 고운 얼굴을 그리는 다른 작가들과 달랐다.

그의 대표작인 〈타케무라 사다노신으로 분한 이치카와 에비조 IV Ichikawa Ebizo IV as Takemura Sadanoshin〉(그림 90)는 1794년 6월 가와라자키 극장에서 혼외자를 낳은 딸에게 수치심을 느껴 스스로 목숨을 끊는 아버지의 모습을 그린 작품이다. 미간으로 쏠린 짙은 눈썹, 은행잎 모양의 눈에서 발산되는 눈빛, 그리고 굳게 담은 입의 모습에서 가부키 배우의 내면적인 성격을 과장하여 표현했다.

그림 90 샤라쿠, 〈타케무라 사다노신으로 분한 이치카와 에비조 IV〉, 1794년, 채색 목판화, 36×23.6cm, Bequest of Edward L. Whittemore 1930.205, 미국 클리블랜드미술관 소장.

조선 후기에 풍속화가 유행한 것은 조선에만 국한된 현상이 아니다. 중국의 연화年畵, 일본의 우키요에와 오오츠에大津繪, 베트남의 테트Tet화 등이 17~19세기 동아시아를 휩쓰는 추세였다. 나라마다 약간의 차이가 나지만, 풍속화 혹은 민화와 같은 민간회화가 성행했다. 비슷한 시기 동아시아에 민간의 위상이 높아지면서 민간의 문화가 발달하는 현상이 나타났다.[225] 동아시아 국가 중 풍속화가 가장 발달한 나라가 일본이다. 일본은 17세기 후반 에도를 중심으로 서민회화인 우키요에가 꽃을 피웠다. 사창가인 유리遊里의 유녀遊女를 그린 미인도美人圖와 가부키의 인기 있는 배우를 선전하는 브로마이드 사진과 같은 야쿠샤에役者繪가 에도시대(1603~1867)에 인기를 끈 풍속화의 주제였다.

에도의 특산물로서 여행객에게 인기가 높은 값싼 그림인 우키요에가 유럽과 미국의 문화계를 강타한 일본 열풍인 '자포니즘Japonism'의 주역으로 급성장했다.[226] 인상파 화가 모네Claude Monet(1840~1926)가 지나가던 길에 일본에서 수입한 도자기의 포장지로 사용되던 우키요에 그림 한 장에 반해 유럽 화단에 알린 것이 계기가 되었다. 빈센트 반 고흐Vincent van Gogh(1853~1890)는 우키요에를 자신의 아틀리에에 붙여놓고 작품의 영감으로 삼고, 우키요에를 유화로 모사한 작품을 남기기도 했다. 자포니즘은 지금도 영향을 미쳐서 우키요에의 인물상이 세계 각국의 일본 음식점이나 관광상품 등에서 일본을 대표하는 캐릭터로 자리 잡고 있다.

김홍도는 등장인물의 '관계'를 드라마틱하게 표현했다면, 샤라쿠는 등장인물의 '개성'을 표출하는 데 주력했다. 전자가 질박하고 자연스러운 이미지를 표현했다면, 후자는 강렬하고 개성적인 이미지를 창출했다. 조선의 사회적이고 자연주의적 미의식과 일본의 개인적이고 감각주의적 미의식이 대조를 이룬다.

21
대륙의 스케일을 화폭에 담다

김홍도의 새로운 콤비, 이명기

김홍도의 여행은 중국으로 이어졌다. 대마도를 다녀온 뒤 1789년 10월부터 1790년 2월까지 김홍도는 절친한 친구이자 화원인 이명기李命基(1756~1813 이전)와 함께 동지사冬至使의 수행원으로 연경, 지금의 북경을 방문했다. 1645년(인조 23)에 조선은 청나라와 합의하여 1월 1일을 기해 일 년에 한 번 정기적으로 동지사라는 사절단을 보내거나 특별한 일이 있을 때 비정기적으로 사은사謝恩使, 주청사奏請使, 진하사進賀使 등을 파견했다.[227] 1789년 8월 14일 이성원李性源(1725~1790)이 1790년 동지사 일원으로 두 화원을 정조에게 추천했다.

　　"김홍도와 이명기를 이번 행차에 거느리고 가야 하는데, 원래 배정된 자리에는 추이推移할 방도가 없습니다. 그러니 김홍도는 신의 군관軍官으로 더 계청하여 거느리고 가고, 이명기는 차례가 된 화사畵師 이외에 더 정해서 거느리고 가는 것이 어떻겠습니까?"[228]

　　왜 김홍도와 이명기를 함께 보내려 하는 것일까? 정조가 금강산과 대마도의 경치와 지도를 그릴 때 김응환과 김홍도를 짝지어 보냈듯이, 북경으로 가는 동지사의 화원으로 김홍도와 이명기를 선택한 것이다. 중국 및 일본과의 외교관계

사항을 기록한 책인『통문관지通文館志』에 따르면 화원은 1인이 수행하는 것으로 되어 있는데, 2인의 화원을 보낸 것은 동지사의 일반적인 업무 외에 정조의 특별한 지시로 차출되었을 가능성이 크다. 금강산에 보낸 것은 당시 유행한 금강산 열풍에 대해 알기 위한 것이고, 대마도에 보낸 것은 심상치 않은 일본의 정세를 파악하기 위한 것이다. 그렇다면, 동지사 일행으로 특별히 두 화원을 보낸 이유는 무엇일까? 정조가 청과의 외교노선을 북벌에서 북학으로 바꾸면서 처리한 조처로 보인다. 김홍도는 정조의 특사급 화원으로 중국에 갔다.

한국인이 그린 최초의 만리장성 그림

숭실대학교 한국기독교박물관 소장『연행도첩燕行圖帖』은 당시 김홍도와 이명기가 북경에 갔을 때 그렸을 것으로 추정되는 화첩이다. 이 그림에 대해 박효은은 김홍도의 그림이라는 주장을 펼쳤다.[229] 이 작품을 처음 공개했을 때, 관련 학자들은 이 주장을 전적으로 수긍하는 분위기는 아니었다. 김홍도의 진작이라기보다는 김홍도 화풍의 작품이라는 의견도 있었다. 김홍도의 화풍이 보이지만 100% 김홍도의 진작으로 확신하기 어려운 면이 있다는 뜻이다. 이 화첩이 김홍도의 그림이 아니라면 이명기의 작품일 텐데, 나는 김홍도 작품일 가능성이 더 크다고 생각한다.

『연행도첩』과『해동명산도첩』은 둘 다 스케치풍의 그림이다. 두 화첩은 양식적으로 비슷한 점이 많다. 조감법이나 부감법의 높은 시점에서 전체의 풍경을 내려다보는 구성방식이 공통된다. 하지만 이것은 김홍도만의 특징이라기보다는 정조시대 궁중화원들이 즐겨 그렸던 시점이다. 아마 정조가 선호했던 구성방식으로 여겨진다.『연행도첩』의〈오룡정五龍亭〉(그림 96)과『해동명산도첩』의〈경포대〉(그림 79)를 비교하면, 두 그림 모두 조감법의 시점으로 호수를 바라보았다.

건물은 사선 방향의 평행투시법으로 배치했고, 지붕과 기둥은 선으로 간

결하게 나타냈으며, 성곽은 연속된 수평선으로 표현했다. 평행투시법은 조선시대 궁중회화에서 활용한 보편적인 기법으로, 그 전통은 고려시대 불화까지 올라간다.『연행도첩』은 중국의 건물이고『해동명산도첩』은 조선의 건물이지만, 표현 양식은 유사한 점을 볼 수 있다.

두 화첩에서 김홍도 특유의 양식은 '나목裸木의 표현'에서 볼 수 있다. 나목은 겨울철에 낙엽이 지고 앙상한 가지만 남은 겨울나무를 그린 것이다. 그런데 김홍도의 나목은 나뭇잎이 없어도 애처롭고 쓸쓸하기보다는 오히려 생기가 넘치며 풍성하게 보인다. 김홍도의 트레이드마크와 같은 나무 표현이다. 말을 탄 인물 표현과 바위 표현에서도 김홍도의 화풍을 찾아볼 수 있다. 두 화첩의 말을 탄 인물을 비교하면, 이목구비를 생략하고 둥글게 그린 얼굴, 모자를 쓴 모습, 말의 자태, 그리고 무엇보다 인물과 말의 관절 표현에서 비슷한 면모를 확인할 수 있다. 물가의 바위들은 각이 진 선으로 간략하게 그리고 위로 볼록한 곡선으로 물결무늬를 나타냈다. 두 화첩은 100% 김홍도의 진작으로지 확신하기 어렵지만, 김홍도의 그림으로 두고 논의해도 될 만큼 김홍도 화풍이 역력하다.(표 1)

동지사 일행은 일반적으로 동지를 전후해서 출발해 그해가 지나기 전에 북경에 도착해 40~60일 묵은 다음, 2월 중에 북경을 떠나서 3월 말에 돌아왔다. 10월 16일 동지정사冬至正使 이성원, 부사副使 조종현趙宗鉉과 함께 김홍도는 한양을 떠나서 이듬해 3월 27일 이전에 돌아왔다.[230] 그 일정은 다음과 같다.[231]

한성 → 평양 → 의주 → 책문柵門 → 봉황성鳳凰城 → 진이보鎭夷堡 → 연산관連山關 → 요동遼東 → 성경[심양盛京] → 백기보白旗堡 → 소흑산小黑山 → 광녕廣寧 → 소능하小凌河 → 산해관山海關 → 풍윤현豊潤縣 → 계주薊州 → 통주通州 → 연경[북경燕京]

『연행도첩』에 수록된 작품을 보면 제1폭 조선사신부연경시연로급입공절차朝鮮使臣赴燕京時沿路及入貢節次, 제2폭 구혈대嘔血臺, 제3폭 만리장성萬里長城, 제4폭

	『연행도첩』	『해동명산도첩』	
건물 표현			• 평행투시법의 건물 표현 • 간결한 선의 지붕과 기둥 표현 • 평행선으로 나타낸 성벽
나무 표현			• 생기 넘치는 나뭇가지 • 나뭇잎 없는 나뭇가지 • 물이 오른 나뭇가지 끝
인물 표현			• 둥글고 이목구비 없는 인물 표현 • 간결한 옷의 표현 • 사람과 말의 관절 표현
바위 표현			• 각진 바위 • 둥글게 그린 물결무늬

표1 『연행도첩』과 『해동명산도첩』의 양식 비교

그림 91 〈만리장성〉, 『연행도첩』, 종이에 채색, 35×45㎝, 숭실대학교 한국기독교박물관 소장.

영원패루寧遠牌樓, 제5폭 산해관 동라성山海關東羅城, 제6폭 망해정望海亭, 제7폭 조양문朝陽門, 제8폭 태화전太和殿, 제9폭 조공朝貢, 제10폭 벽옹辟雍, 제11폭 오룡정五龍亭, 제12폭 정양문正陽門, 제13폭 유리창琉璃廠, 제14폭 서산西山이다. 영원성 싸움에서 청나라의 전신인 후금의 누루하치가 명나라의 장군 원숭환袁崇煥에게 패배하여 피를 토하고 죽었다는 구혈대부터 청의 수도인 북경까지의 풍경을 담았다.

　　이 화첩에서 우리의 주목을 끄는 작품은 〈만리장성〉이다. 조선시대에 만리장성 그림으로는 유일하다. 연암 박지원朴趾源(1737~1805)은 "만리장성을 보지 않고서는 중국의 큼을 모를 것이요, 산해관을 보지 못하고는 중국의 제도를 알지 못할 것이요, 관 밖의 장대將臺를 보지 않고는 장수의 위엄을 알기 어려울 것이다"라

그림 92 〈산해관〉, 『연행도첩』, 종이에 채색, 35×45㎝, 숭실대학교 한국기독교박물관 소장.

고 말했다.[232] 이 그림은 산해문의 만리장성 꼭대기에 있는 각산사角山寺에서 바라

본 장면으로 추정된다.[233] 뱀꼬리처럼 구부러진 산맥을 따라 전개된 산성과 망루

를 높은 사선 방향의 조감법으로 그렸다. 오목형의 곡선이 반복되는 윤곽선과 까

칠한 느낌의 짧은 필선으로 산의 질감을 그렸다.

　　『연행도첩』의 〈만리장성〉(그림 91)을 보면 오목한 곡선의 반복으로 윤곽

을 잡고 몇 가닥 갈필渴筆의 선으로 그렸다. 이러한 준법은 『오륜행실도』의 〈강혁

거효〉(그림 136)처럼 김홍도의 산수화에 종종 보이는 표현이다.

　　만리장성이 시작되는 동쪽 관문은 〈산해관山海關〉(그림 92)이다. 동지사 사

행원들이 반드시 거쳐 가는 곳이다. 중경의 산해관 외성은 평행투시법으로 표현

했는데, 원경의 산해관 내성은 평행투시법과 더불어 건물들이 점점 작아지고 흐려지는 대기원근법을 혼용했다. 평행투시법이 전통적인 기법이라면, 대기원근법은 중국으로부터 새롭게 도입된 서양화법으로, 정조시대 궁중기록화나 김홍도의 그림에 즐겨 활용한 것이다. 근경에는 산해관 입구에 다리를 건너는 조선의 동지사 일행을 그려넣어서 현장의 분위기를 나타냈다. 이러한 특색은 정조시대 화원들이 선호하는 전형적인 양식을 보여준다.

청나라 건륭제와 조선의 동지사 사신의 만남

북경에서 동지사의 본격적인 일정은 12월 21일에 시작되었다.[234] 건륭제가 영소瀛沼에서 얼음타기 놀이를 벌이면서 조선의 사신 일행을 서화문西華門 밖에서 맞이했다. 황제가 가마를 멈추고 "국왕은 평안한가?" 하고 묻자 사신들은 "평안합니다"라고 대답했다. 황제는 "매우 기쁘다"라고 했다. 건륭제는 조선 사신 일행을 호의적으로 대했다. 이 장면을 그린 〈조공朝貢〉(그림 93)을 보면 위에는 황제 행렬이 있고, 그 아래 오른쪽에 조선 사신들이 있다. 황제의 행렬 가운데 말을 타고 우리를 바라보는 인물이 건륭제다.(그림 93-1)

12월 30일 자금성 보화전保和殿에서 연종연年終宴이 거행되었다. 연종연은 청 황제가 주관하는 섣달그믐날의 연회를 말한다. 조선의 사신들은 보화전에 들어가서 기둥 밖에서 참석했다. 유구琉球와 섬라暹羅의 사신들은 조선 사신의 아랫자리에 자리잡았다. 조선 사신에 대한 대접이 이들 나라보다 각별했다.

1790년 새해를 맞이한 1월 1일 조선의 사신은 자금성 태화전太和殿 뜰에 들어가서 예식을 거행하고 연회에 참석했다. 1월 6일에는 자광각紫光閣에서 세초연歲初宴에 참석했다. 청나라 황실에서 벌이는 대대적인 연회였다.

공식적인 연회를 마치고 1월 11일 건륭제가 조선 사신들과 두 번째 만남을 가졌다. 황제가 원명원圓明園에 행차하여 산고수장각山高水長閣의 오른쪽에 막

차幕次를 설치했다. 예부에서 조선의 사신들을 인도해 막차 안에 있는 왕공王公의 반열로 안내했다. 황제의 어좌御座 지척에 있는 위치였다. 황제가 이성원에게 "국왕은 아들을 얻는 경사가 있었는가?" 물었다. 이성원은 "온 나라의 신민臣民들이 한창 우러러 바라고 있습니다"라고 대답했다. 지난번에는 정조가 평안한지 물었는데 이번에는 후계자 문제까지 걱정했다.

이틀 뒤인 1월 13일 건륭제와 조선 사신들의 세 번째 만남이 이루어졌다. 황제가 산고수장각에서 등불놀이를 벌였다. 예부에서 조선의 사신들을 인도해 내반內班으로 들어가니 황제가 손짓하여 앞으로 나오라고 불렀다. 시신侍臣이 두 개의 누런 함函을 신들에게 주기에 신들은 무릎을 꿇고 받은 다음 머리를 조아렸다. 황제가 "내가 손수 '복福' 자를 써서 보내는 것은 국왕에게 어서 빨리 자손이 번창하는 경사가 있게 하려는 것이다"라고 말했다.

다시 황제가 "국왕은 큰 글씨를 좋아하는가? '복' 자를 쓴 방전方箋을 특별히 보낸다"고 말했다. 조선의 사신들이 머리를 조아리고 받았다. 누런 함에 담긴 물건은 황제가 쓴 '복' 자 방전 1폭과 옥여의 1자루, 옥그릇 2개, 유리그릇 4개, 사기그릇 4개, 견지絹紙 큰 것과 작은 것 4권, 붓 3갑匣, 먹 3갑, 벼루 2방方, '복' 자가 쓰인 방전 100폭, 아로새겨 옻칠한 소반 4개였다.

여기에 그친 것이 아니다. 1월 19일 조선의 사신들이 원명원에 나아가 산고수장각에 들어가니, 황제가 또 앞으로 나오라고 하더니 "너희들이 본국에 돌아가거든 반드시 나의 말로 국왕에게 안부를 물으라"고 말했다.[235] 황제가 조선의 사신을 우대하고 손수 '복' 자를 써서 정조의 후손까지 염려하며 섬세하게 챙긴 것은 단순한 인사치레가 아니었다. 건륭제가 조선과 친밀한 관계를 맺기를 바라는 정치적 제스처다. 인조가 청나라에 치욕적인 항복을 한 뒤 150여 년이 지난 뒤의 변화다. 이 연행을 계기로 조선과 청의 관계는 급격하게 개선되었고, 정조도 국가적 차원의 전면적 정책은 아니지만 실제적으로 청나라 문화를 배우자는 북학정책을 펼치게 되었다. 정조는 청과의 중요한 외교적 이벤트에 김홍도와 이명기를 파견

그림 93 〈조공〉, 『연행도첩』, 종이에 채색, 35×45㎝, 숭실대학교 한국기독교박물관 소장.

그림 93-1 〈조공〉 중 건륭제.

21. 대륙의 스케일을 화폭에 담다

그림 94 〈천안문〉, 『연행도첩』, 종이에 채색, 35×45㎝, 숭실대학교 한국기독교박물관 소장.

했고, 김홍도가 북학정책과 관련된 여러 궁중회화를 맡아서 제작한 것이다.

　　지금의 천안문 광장을 그린 〈천안문天安門〉(그림 94)도 〈만리장성〉과 더불어 조선시대에 보기 드문 그림이다. 자금성을 보면 중앙의 태화전을 중심으로 그 앞에 다섯 개의 성문이 일직선상으로 펼쳐져 있다. 태화문, 오문午門, 단문端門, 천안문, 태청문太淸門, 그리고 문앞에서 수백 보 떨어진 곳에 정양문正陽門이 있다. 이 그림은 천안문과 태청문 사이의 풍경이다. 높은 시점에서 바라보는 평행투시법으로 건물 및 물상들에 깊이감을 주었고, 원경이나 주변에 대기원근법에 의해 운무에 잠겼으며 건물 표현에서 서양화의 음영법으로 입체감을 내었다. 천안문과

그림 95 〈태화전〉, 『연행도첩』, 종이에 채색, 35×45㎝, 숭실대학교 한국기독교박물관 소장.

태청문으로 이어지는 주요 건물과 담장만 옅은 적갈색과 녹색으로 두드러지게 강조했고, 태청문 주위에는 벽돌로 쌓은 성곽은 일정 간격의 직선으로 나타낸 계화界畵의 기법으로 표현했다.

　　더 놀라운 그림은 자금성의 중심 건물인 〈태화전〉(그림 95)이다. 이곳은 황제의 즉위, 황후 책립 등 중요한 의례가 거행되는 장소다. 동지사 사신들이 태화전을 방문했을 때는 1790년 1월 1일 새해맞이 연회에 참석했다.[236] 마당에는 조선의 사신들이 태화전을 구경하는 장면을 그려서 기념으로 삼고 현실감을 높였다. 이 그림 역시 평행투시법으로 묘사했고, 벽체는 적갈색, 처마는 녹색으로 옅게 채

그림 96 〈오룡정〉, 『연행도첩』, 종이에 채색, 35×45㎝, 숭실대학교 한국기독교박물관 소장.

색했다.

　〈오룡정五龍亭〉(그림 96)은 북경 근교의 황실공원인 북해공원을 그린 것이다. 이 공원은 중국에서 가장 큰 정원으로 중국에서 유명한 타이호太湖, 항저우杭州와 양저우楊州의 정자와 운하, 쑤저우蘇州의 정원 등 중국의 여러 지역에서 유명한 명승지와 건축물을 모방해 지었다. 북해공원의 구조와 풍경은 중국 전통 정원 예술과 뛰어난 건축 기술의 아름다움과 풍요로움을 보여준 걸작으로 평가받고 있다. 조감법, 평행투시법, 대기원근법을 활용하여 호수의 넓은 공간감을 표현했고, 호수 주변의 겨울나무에서는 김홍도 특유의 수지법을 볼 수 있다.

죽음의 문턱을 넘나든 동지사 연행길

당시 연행길은 힘들고 인명사고까지 발생했다. 동지사를 이끌고 갔던 부사 이성원은 사행을 다녀오고 얼마 되지 않은 1790년 4월 1일에 세상을 떠나는 불행한 사태가 벌어졌다. 정조는 뜻하지 않은 그의 죽음을 애도했다.

"그를 정승에까지 발탁한 것은 그의 강직하고 방정한 점을 취한 것이다. 더구나 근년에 와서는 그에 대한 예우가 대부분 보통의 격식에 벗어났으니 더 이상 말할 것이 있겠는가. 죽은 대교待敎를 끝까지 등용하지 못한 것도 애석한데, 대신이 또 뒤따라갈 줄이야 어찌 생각이나 하였겠는가. 만리 밖에 사명을 띠고 나갔다가 병든 몸을 부축하여 집으로 돌아왔으므로 조금 차도가 있으면 경연經筵에 나올 것으로 기대하였는데, 이제는 끝났으니 섭섭한 마음을 어찌 다 말할 수 있겠는가. 더욱 측은한 것은 그의 집에 상사를 주관할 사람이 없는 점이니, 그의 죽음을 측은히 여기는 은전을 특별히 베풀어야 하겠다. 판부사 이성원의 집에 승지를 보내 조문하도록 하라. 그는 일찍이 규장각奎章閣의 직함을 띠고 있었으니 별도의 치제致祭가 있을 것이다. 봉록은 3년까지 보내주고 제사를 받드는 봉사손은 성장하기를 기다려 등용하라."[237]

이성원은 사행에서 병을 얻어서 몸을 부축하여 집으로 돌아왔지만, 끝내 경연에 나오지 못하고 세상을 떠났다. 당시 연행에서는 이성원에게만 불행이 닥친 것은 아니었다. 연거푸 계속된 장기 여행을 한 김홍도 역시 앓아누웠다가 간신히 회복했다. 김홍도는 세 번의 사행을 통해 두 명의 일행을 저세상으로 떠나보냈다. 두 번째 대마도 사행에서 선배 화가인 김응환을 잃었고, 세 번째 연행에서는 그의 상사인 이성원이 세상을 하직했다. 목숨을 건 사행은 그가 감당하기 힘들 만큼 충격적인 경험이었다. 1788년 7월부터 시작된 금강산 기행, 1789년의 대마도 기행, 그해 겨울에 이루어진 중국 북경 기행 등 연이은 사생 기행은 그에게 육체

그림 97 김홍도, 〈기려원유도〉, 종이에 채색, 28.0×78.0㎝, 간송미술문화재단 소장.

적인 무리를 가져왔고, 급기야 김홍도 역시 지병이 도져서 중병을 앓았다. 강세황
이 김홍도의 부채그림인 〈기려원유도騎驢遠游圖〉(그림 97)의 제문에서 당시 김홍
도의 힘든 상황을 다음과 같이 전했다.

　　"사능 김홍도가 중병을 앓고 새로 일어났는데, 이렇게 세밀한 그림을 그릴 수 있
었다니 지병이 완전히 회복된 걸 알 수 있어서 얼굴을 대한 듯 기쁘고 위로된다. 더구나 필
치가 훌륭하여 옛사람과 서로 갑을을 다투게 되었으니 더욱 쉽게 얻을 수 있는 게 아니다.
깊이 상자 속에 간직해야 될 것이다. 1790년 4월 강세황이 쓰다."238

　　버드나무가 쓸쓸하게 언덕 위에 솟아 있다. 화면 중앙에 키 큰 두 그루로
쌍을 이룬 나무는 김홍도가 산수인물화에서 즐겨 사용하는 구도다. 나귀를 타고
동자를 거느린 주인공의 인기척에 기러기 두 마리가 놀라 날아오르고, 나귀를 탄
인물은 그 소리에 뒤돌아본다. 주인공은 김홍도일 것이다. 이러한 구성의 아이디

어는 새로운 것이 아니라 그가 풍속화에서 익히 사용하는 구성방식이다. 연이은 여행으로 말미암아 중병으로 앓아누웠지만, 견문을 넓히고 인생의 허무함도 함께 맛보면서 화가로서 더할 나위 없이 큰 경험을 한 것이다. 국내외 여행은 김홍도의 작품세계를 확장시키고 그의 화풍을 새롭게 변화시키는 계기가 되었다.

역대 화가들 가운데 김홍도만큼 광활한 공간을 쾌적하게 화폭에 담아내는 화가도 드물다. 그의 공간에 대한 관심은 금강산, 대마도, 중국 여행을 통해서 더욱 커졌다. 금강산 여행에서 세밀한 스케일을 실험했다면, 중국 여행에서는 대륙의 거대한 스케일을 화폭에 끌어들였다. 공간에 대한 충격과 관심은 점차 서정적으로 무르익어 '공간의 마술사'라고 부를 수 있을 만큼 누구보다 아름다운 공감을 창출했다.

6부

정조의 개혁정치, 김홍도의 혁신회화

22
정조의 북학정책, 김홍도의 호렵도와 책거리

정조시대 북학정책과 관련된 그림들

1637년 1월 30일 인조가 남한산성에서 나와 삼전도에서 청나라 황제 쪽을 향해 세 번 무릎을 꿇고 아홉 번 머리를 조아리는 '삼궤구고두례三跪九叩頭禮'로 항복했다. 청과의 전쟁인 병자호란의 패배로 인한 치욕적인 장면이다. 8년간 청나라에서 볼모생활을 했던 효종은 원한을 품고 청나라를 정벌하자는 '북벌北伐'정책을

그림 98 〈태평성시도〉, 18세기, 8폭 병풍, 비단에 채색, 각 113.6×49.1cm, 국립중앙박물관 소장.

펼쳤다. 전쟁은 2개월 정도로 짧았지만, 많은 사람이 죽고 청나라로 끌려가면서 청에 대한 반감이 더욱 커져갔다.[239]

그런데 오랑캐라고 무시하고 증오했던 청나라가 강희제, 옹정제, 건륭제를 거치면서 세계적인 위세를 갖춘 강국으로 부상했다. 강희제는 민생을 돌보고 대통합을 이루며 외교, 산업, 학문, 군사 등 여러 분야에서 괄목할 성장을 일으켜 중국 역대의 위대한 황제로 꼽힌다. 이전 황제인 순치제가 집권한 18년 동안 청나라는 민족 갈등이 심각했고 변란이 끊이지 않았으며 경제가 어렵고 재정이 궁핍한 상황이었는데, 강희제는 민간 소유 토지를 확대하고 노예를 석방하며 부세를 감면하는 등 여러 정책을 펼쳐서 경제를 살렸다.[240]

강희제는 서양의 과학문명에 관심이 높았다. 서양의 선진 과학문명을 받아들임으로써 전통의 굴레에서 벗어나 문화교류의 물꼬를 트고 중국 과학문명의 발전을 촉진시켰다. 서양 선교사와의 교류를 통해서 서양문화를 접했고 중국인이 천주교를 믿는 것을 허락했다. 순치제처럼 천주교에 빠져든 것은 아니고, 마테오 리치Matteo Ricci, 利瑪竇(1552~1610)가 주장한 것처럼 중서상통中西相通의 기준으로

그림 98-1 〈태평성시도〉 부분.

천주교를 받아들였다. 그가 관심을 가진 것은 종교가 아니라 과학이기 때문에 서양의 과학을 받아들이는 방편으로 천주교의 유입을 허락했다.[241]

더이상 조선은 급박하게 변화한 세상의 변화에 담을 쌓고만 있을 수는 없었다. 정조 때 기존의 북벌에서 북학으로 외교정책에 변화가 일어났다. 춘추사상春秋思想에 의해 청나라를 오랑캐라고 무시하거나 외면하는 배청의식에서 벗어나 청나라의 선진문화를 배우자는 '북학北學'의 목소리가 높아진 것이다. 박지원은 "천하를 위하여 일하는 자는 진실로 인민에게 이롭고 나라에 도움이 될 일이라면, 그 법이 비록 이적에서 나온 것일지라도 이를 거두어서 본받아야 한다"라며 현실적인 선택을 촉구했다.[242] 18세기 후반 박제가, 홍양호 등 사행을 다녀온 이들이 제안한 북학론은 단지 중국으로부터 기술이나 문물을 도입하자는 주장을 넘어서 조선 사회의 문화 전반을 개혁하는 정책으로 발전했다.[243]

정조는 150여 년 동안 북벌의 분위기가 강해서 정조가 반대를 무릅쓰고 공식적으로 추진하기는 어려웠지만, 실제적으로 북학의 방향에 무게를 두고 외교활동을 펼쳤다. 정조시대 궁중회화에 북학정책과 관련된 그림이 여러 점 제작된 것은 그러한 상황을 방증한다. 중국 도시의 번성함을 그린 태평성시도太平城市圖는 물론이고, 주변 나라에서 청나라에 진귀한 예물을 진상하는 장면을 담은 왕회도王會圖, 청나라 황제의 수렵장면을 그린 호렵도胡獵圖, 청나라 문물을 담은 책거리冊巨里가 정조의 북학정책을 상징하는 회화다. 그런데 정조는 이들 그림 가운데 적어도 책거리와 호렵도의 제작을 김홍도에게 맡겼다. 앞으로 또다른 그림에서도 김홍도가 그렸다는 사실이 밝혀질 가능성이 있기 때문이다.

〈태평성시도〉(그림 98)는 세상에 없는 물건이 없을 정도로 풍성한 상업공간과 놀이와 구경거리가 즐비한 거리의 모습을 담은 청나라 도시의 번성한 모습을 8폭 병풍에 담았다. 그 목적은 청나라가 태평세월이라는 것을 보여줌으로써 청에 대한 부정적인 인식을 개선하고 현실적인 판단에 도움을 주기 위함이다. 이 그림의 배경은 북경이나 남경 같은 대도시일 텐데, 이상적으로 변화시켜 어느 도시인지 가늠

그림 99 〈왕회도〉, 18세기, 8폭 병풍, 비단에 채색, 138.2×49.1cm, 국립중앙박물관 소장.

하기 어렵다. 조선의 화원이 조선의 시각으로 그린 중국의 도시 풍경이라 김홍도의 풍속화처럼 조선식으로 해석한 장면도 있을뿐더러 김홍도 화풍도 보인다.[244]

　　〈왕회도〉(그림 99)는 청나라식 직공도職貢圖로 청나라의 국제적인 위상을 보여주는 그림이다. 직공도란 주변 나라의 사신들이 중국에 조공을 바치는 장면을 그린 그림이다. 중국이 천하의 중심이고 주변 나라에 영향을 미친다고 생각하는 중화사상中華思想의 산물이다. 남조 양나라의 소역蕭繹이 그린 직공도가 가장 오래되었는데, 원작은 소실되었고 송나라 모사본이 중국국가박물관中國國家博物館에 소장되어 있다. 왕회도는 청대에 제작한 〈만국래조도萬國來朝圖〉, 〈황청직공도皇清職貢圖〉 등을 참조하여 조선식으로 제작한 것이다.[245] 오랑캐의 나라라고 무시했던 청나라를 새롭게 인식하고 중화의 전통에 따라 인근 나라로부터 예물의 조

공을 받는 위치로 바뀐 점을 강조했다.

　　정조는 새로운 외교노선과 관련된 호렵도와 책거리를 김홍도에게 맡겼다. 1789년 10월 동지사 일행으로 파견하는 화원으로 이전까지 한 사람을 보낸 관례를 깨고 김홍도와 이명기 두명의 화원을 보낸 것은 북경을 비롯한 중국의 상황을 좀 더 적극적으로 파악하기 위한 정조의 의도로 짐작된다.

청에 대한 증오와 열망이 엇갈린 호렵도

2020년 9월 미국의 경매에 김홍도의 〈호렵도〉가 출품된다는 희소식이 들렸다. 일반인들은 김홍도의 작품이란 점에 솔깃할 수 있지만, 전문가들은 김홍도의 〈호

그림 100 〈호렵도〉, 18세기 후반, 8폭 병풍, 비단에 채색, 각 96.7×44.3㎝, 국립고궁박물관 소장.

렵도)라는 점에 흥미를 끌었다. 1952~1987년까지 한국에서 선교사로 활동하며 이화여대에서 교직에 있던 캐슬린 크레인Kathleen J. Crane 박사가 미국으로 가져가 소장했던 작품이다. 실물을 보니, 김홍도의 작품이라기보다는 김홍도 화풍이 역력한 정조 때 화원의 그림으로 판단되었다. 국외 소재 문화재단에서 이 〈호렵도〉 (그림 100)를 구입해 국립고궁박물관에 소장하게 되었다.[246]

　'호렵도'라는 명칭이 흥미롭다. 말 그대로 풀면, 오랑캐의 사냥 장면이란 뜻이다. 청나라 황제의 화려한 사냥그림을 오랑캐의 사냥그림이라고 낮춰 본 것일까? 병자호란 이후 청에 대한 반감이 높아져서 청을 정벌하자는 북벌론까지 제기되었고, 이러한 분위기는 정조 때까지 지속되었다. 무려 150여 년 동안 소강상태를 보인 조선과 청의 관계는 정조 때 비로소 변화를 보였다. 오랑캐로만 무시했던 청나라가 세계 강국으로 부상하면서 외면할 수 없는 현실로 다가왔고, 세계 문물의 통로인 청과의 외교관계를 개선할 수밖에 없는 상황이 전개되었다. 하지만 정조의 입장에서는 북학정책을 전면에 내세우기가 쉽지 않았을 것이다. 북학에

우호적이면서 청으로부터 당한 치욕적인 아픔을 달래야 하는 조심스러운 태도를 보였다. 1910년 국권 피탈 이후 110년이 지난 지금도 일본에 대한 반감이 식지 않았으니, 정조 때 청과의 감정은 말할 것도 없을 것이다. 호렵도란 명칭에는 정조 당시의 청에 대한 복합적인 감정이 얽혀져 있다. 호렵도의 내용은 청나라 강희제의 사냥 장면을 그린 것으로 추정한다. 청나라 강희제는 여름을 피서산장避暑山莊에서 보내고, 가을에는 북쪽 내몽골에 있는 목란위장木蘭圍場(사진 16)에서 가을사냥을 즐겼다. 강희제는 학문에 힘쓴 황제로 유명한데 새벽 4시경에 일어나 책을 읽고 아침 8시부터 정무를 보았으며, 저녁에는 다시 유학자를 불러서 토론을 즐기고 자정을 넘긴 뒤에 취침했다. 그가 관심을 보인 분야는 수학, 천문학, 의학, 음악, 지리 등 서양의 학문에까지 광범위했다.[247]

정조도 강희제와 비슷한 면이 적지 않다. 정조는 무예를 통해서 국방을 강화하기 위한 노력으로 『무예도보통지武藝圖譜通志』라는 책을 발간했다. 또한 호렵도를 제작함으로써 청나라의 막강한 군사조직인 팔기군의 군사훈련과 전략에 관

사진 16 호렵도의 현장 목란위장, 내몽골, 정병모 사진.

심을 나타냈다.[248] 정조는 쟁쟁한 학자인 신하들에게 오히려 학문을 가르칠 정도
의 탄탄한 지식을 바탕으로 강력한 국왕으로서 리더십을 발휘했다. 이것이 바로
요임금과 순임금 때 이상으로 삼았던 '군사君師'로서의 왕의 모습이다. 백성의 임
금이자 스승이 된다는 뜻이다.[249]

　　가을사냥은 단순한 놀이가 아니라 당시 가장 위협적인 세력인 몽골을 견
제하기 위한 군사훈련을 겸한 것이다. 박지원은 『열하일기』에서 다음처럼 그 의
도를 다음과 같이 파악했다.

　　"강희 황제 때로부터 늘 여름이면 이곳에 거둥하여 더위를 피하였다. 그의 궁전들
은 채색이나 아로새김도 없이 하여 피서산장이라 이름하고, 여기에서 서적을 읽고 때로는
임천林泉을 거닐며 천하의 일을 다 잊어버리고는 짐짓 평민이 되어 보겠다는 뜻이 있는 듯
하다. 그 실상은 이곳이 험한 요새이어서 몽골의 목구멍을 막는 동시에 북쪽 변새 깊숙한

곳이었으므로 이름은 비록 피서避暑라 하였으나, 실상인즉 천자 스스로 북호北胡를 막음이었다. 이는 마치 원대元代에 해마다 풀이 푸르면 수도를 떠났다가, 풀이 마르면 남으로 돌아옴과 같음이다. 대체로 천자가 북쪽 가까이 머물러 있어서 자주 순행하여 거둥을 하면, 북방의 모든 호족들이 함부로 남으로 내려와서 말을 놓아먹이지 못할 것이므로 천자의 오고 감을 늘 풀의 푸름과 마름으로써 시기를 정하였으니, 이 피서라는 이름도 역시 이를 이름이었다."[250]

박지원은 피서산장에서 여름을 보내고 목란위장에서 가을사냥을 펼치는 것은 북호, 즉 몽골족의 침입을 막는 방편이었다고 보았다. 피서산장은 박지원이 쓴 『열하일기』의 주 무대로 건륭제의 칠순 잔치가 열렸던 궁전이다. 이 사냥에는 수천 명의 군사가 동원되었고, 몽골족을 비롯한 북방 민족의 침입을 대비해 전투력을 유지하기 위한 군사훈련을 겸했다. 건륭제는 할아버지인 강희제를 본받아 가을사냥을 적극적으로 펼쳤고, 그 장면을 〈목란도木蘭圖〉 등 여러 기록화로 남겼다.[251]

1780년 여름 정조는 정기 사행이 아니라 건륭제의 칠순 잔치를 축하하는 사절로 박명원을 비롯한 사신들을 전격적으로 보냈다. 『열하일기』가 바로 이때의 사행 내용을 기록한 일기다. 이 사행을 계기로 조선과 청의 관계가 우호적으로 바뀌었다. 건륭제가 조선 사신을 대접하는 태도가 달라졌고, 정조 역시 청과의 관계 개선을 모색했다.

정조는 문과 무의 정치를 조화롭게 추진했고, 청나라의 문물과 무예를 적극적으로 받아들였다. 특히 정조 때 제작된 호렵도나 『무예도보통지』에는 기마술을 비롯한 청의 무예를 참조한 것이 역력하다. 청나라는 말을 타고 활과 무기를 사용하는 기마술에 능숙한 만주족이 세운 나라인데, 병자호란 때 청나라의 마상편곤馬上鞭棍에 피해를 많이 본 아픔도 있었기 때문이다.

지금까지 호렵도는 원나라 때 몽골족의 사냥 장면으로 나쁜 악귀를 쫓는 벽사辟邪용으로 그렸다고 알려져 있다. 하지만 이런 주장은 근거가 없는 추측이

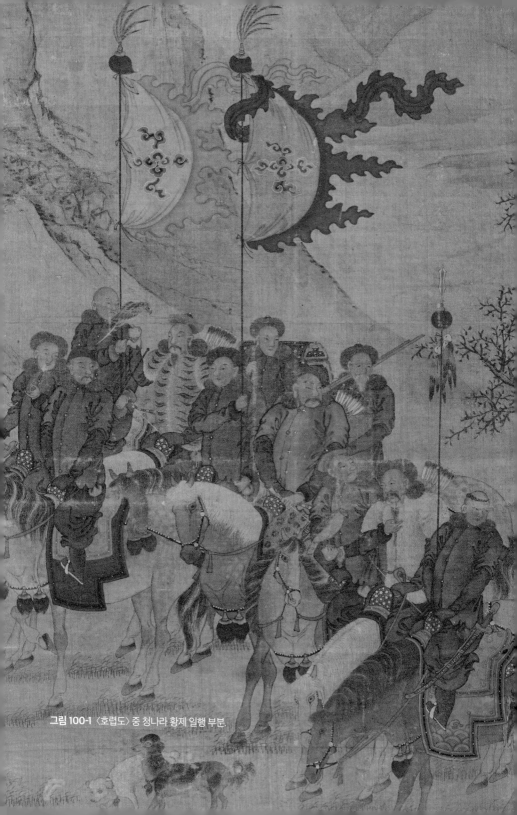

그림 100-1 〈호렵도〉 중 청나라 황제 일행 부분.

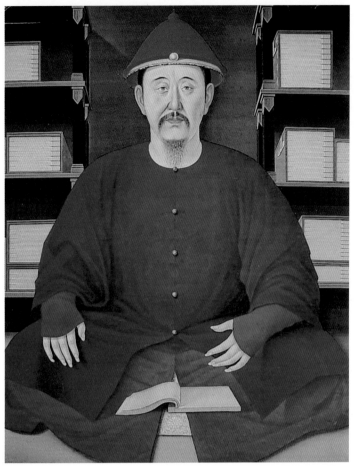

그림 101 〈강희제독서상〉, 비단에 채색, 126×95cm, 북경 고궁 소장.

고 사실과 다르다.[252] 호렵도는 청의 무예를 배우고 청과의 교류를 활발하게 하기 위한 실용적인 목적으로 제작한 그림이다. 5폭에 있는 이 병풍의 주인공을 보면, 가슴과 어깨에 용무늬가 그려진 청색의 옷을 입고 있다.(그림 100-1) 이 복식이 청나라 황제임을 나타내는 중요한 근거가 된다. 〈호렵도〉 중 황제상을 〈강희제독서상康熙帝讀書像〉(그림 101)과 비교해보면, 전자에서는 황제의 눈꼬리가 올라가고 후자에서는 내려간 것을 빼고는 복식이나 얼굴, 수염 등이 비슷하다.

　19세기 호렵도는 민간에 확산되면서 민화의 중심적인 그림으로 자리 잡

그림 102 전 김홍도, 〈호렵도〉, 18세기 후반, 8폭 병풍, 비단에 채색, 55.6×216.5cm, 이건희 컬렉션.

왔다. 민화 호렵도에서는 복을 불러들이는 길상적인 요소들이 점점 늘어났다. 해
태, 봉황 등 상서로운 동물들이 출현했고, 모란, 석류 등 길상적인 꽃과 과일들로
장식되었다. 궁중화든 민화든 호렵도는 벽사와 상관이 없고, 실용적인 기능이나
길상적인 목적으로 제작된 것이다.

호렵도를 통해 본 청대의 군사문화

2022년 국립중앙박물관에서 열린 "호랑이 그림전 II"에 이건희 컬렉션인 김홍도의
〈호렵도〉 병풍이 공개되었다. 이 병풍은 1983년 호암미술관에서 열린 "민화걸작

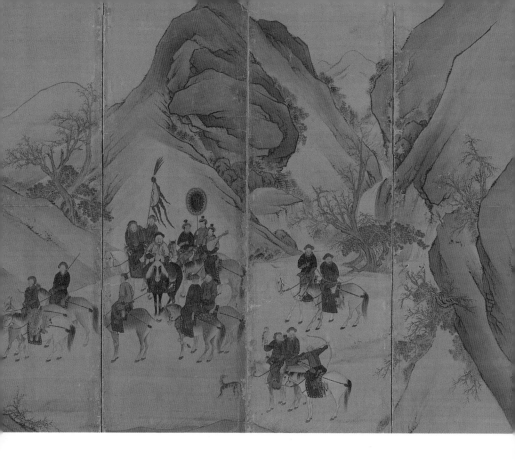

전"에 출품된 이후 40년 만에 다시 보게 된 것이다. 제1폭 오른쪽에 단원이라는 호
와 글씨를 분별하기 힘든 주문방인이 찍혀 있다.(그림 102-1) 이 서체는 나무 목木
변이 김홍도의 다른 낙관과 다른 점으로 보아, 뒤에 낙관을 쓰고 찍은 것으로 보
인다. 하지만 그림으로만 보면, 지금까지 알려진 김홍도 화풍의 호렵도 가운데 가
장 진작에 가까운 작품으로 판단한다. 인물 표현, 산수 표현, 수목 표현에서 김홍
도 특유의 화풍이 보인다.[253] 나뭇잎 없이 물오른 나뭇가지들만으로 생기발랄하
게 표현한 점은 영락없는 김홍도 특유의 양식이다. 밀집한 사냥꾼들의 다양한 표
정과 모습도 김홍도의 풍속화를 떠올리게 하는 장면이다.

얼굴을 서양화풍으로 입체감 나게 표현하고 옷주름을 강한 억양의 선으

그림 102-1 〈호렵도〉 인장 부분.

로 나타낸 점은 아직 김홍도의 작품에서 발견되지 않은 새로운 특징이다. 입체감의 표현은 이 호렵도의 모델이 되었을 것으로 추정되는 이탈리아 출신 청나라 궁중화가 낭세령郎世寧, Giuseppe Castiglione(1688~1766)의 작품에서 영향을 받은 것으로 추정된다.[254] 이 호렵도 병풍은 김홍도의 〈호렵도〉에 가장 가까운 작품으로, 김홍도 혹은 그의 영향을 받은 당시 화원들의 작품일 가능성이 있다.

시원한 폭포 앞에서 원숭이 가족이 노는 깊은 산속에서 수렵이 시작된다. 청나라 황제 일행이 사냥을 위해 산속에서 평원으로 나오고, 황제의 여인들이 그 뒤를 따르고 있다. 오른쪽 평원에는 이미 말을 탄 사냥꾼들이 격렬하게 호랑이와 사슴을 잡고 있다. 말을 탄 채 활, 당파鐺鈀, 연추鏈錘 등의 무기를 능란하게 사용하는 청나라 마상무예를 간결하면서도 역동적으로 표현했다. 8폭 병풍 중 3분의 2에 해당하는 6폭에 사냥 행렬이 펼쳐졌고, 실제 사냥 장면은 나머지 2폭에 불과하다. 청나라 황제의 정치에 대한 조선의 관심을 보여주는 그림이다.

김홍도의 제작 여부를 떠나서 두 〈호렵도〉 병풍은 지금까지 알려진 호렵도 가운데 가장 예술적 완성도가 높다. 웅장한 산수배경, 율동적인 공간구성, 섬세한 인물 묘사, 인물들 간의 극적인 표현 등 정조시대 산수화와 인물화의 정수를 보여준다. 청나라 황제의 사냥 장면을 그대로 묘사하지 않고 일부 조선식으로 변용한 점이 특기할 만하다. 그림의 핵심적인 내용은 청나라식으로 표현했지만, 배경이나 나무 등은 조선식으로 나타냈다. 중국풍 그림의 낯설음을 최소화하고 친근함을 높이려는 배려다. 북학을 추진하면서도 자존의식을 잃지 않으려는 정조시대 외래문화의 수용 태도와 상통한다.

호렵도는 역사적으로 정조 때 북학 및 국방과 연관이 있는 그림이고, 청과

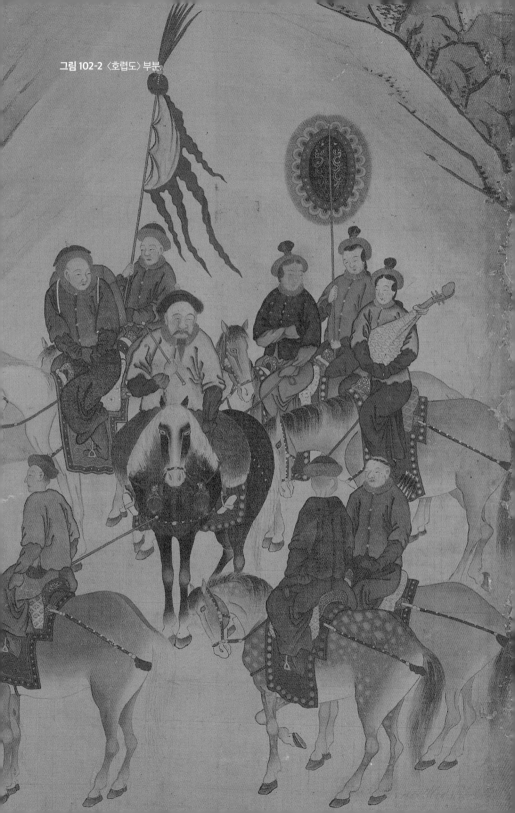

그림 102-2 〈호렵도〉 부분

의 관계와 국방에서의 변화를 엿볼 수 있다. 앞의 두 호렵도는 조선시대 호렵도의 초창기 모습을 볼 수 있고, 지금까지 알려진 궁중회화의 호렵도 가운데 가장 뛰어난 작품이다. 예술은 역사와 만날 때, 더욱 빛나는 법이다.

책거리를 서양화풍으로 그린 이유

1788년 9월 18일 창덕궁 선정전에서 멋진 책거리 이벤트가 벌어졌다. 정조는 신하들과 국사를 논의하던 중 어좌 뒤의 서가를 돌아보면서 이렇게 물었다.

"경은 보았는가?"

신하들이 보았다고 대답하자, 정조는 웃으면서 다시 말했다. "경이 어찌 진정 책이라고 생각하는가. 이것은 책이 아니라 그림일 뿐이다. 옛날에 정자가 '비록 책을 읽지는 못하더라도 서점에 들어가서 책을 만지기만 해도 기쁜 마음이 샘솟는다.'라고 했는데, 나는 이 말에 깊이 공감한다. 그래서 화권畵卷 끝의 표제를 모두 내가 평소에 좋아하는 경사자집

그림 103 〈책가도〉, 18세기 후반, 8폭 병풍, 종이에 채색, 112.0×381.0㎝, 개인 소장.

經史子集으로 쓰되, 제자諸子 중에서는 『장자莊子』만을 썼다."

이어 한숨을 쉬며 말씀하셨다.

"요즈음 사람들은 문자에서 추구하는 바가 나와 상반되어서 그들이 즐겨 보는 것은 모두 후세의 병든 문장이니, 어떻게 하면 바로잡을 수 있겠는가. 내가 이 그림을 그린 것은 이런 뜻을 부치고자 하는 것이다."[255]

정조가 어좌 뒤에 책거리를 펼쳐놓은 까닭은 천주교 책이나 패관잡기의 책을 배제하고 경사자집같은 고전적인 학문의 중요성을 강조하기 위함이다. 경은 경서經書, 사는 역사책, 자는 『맹자』나 『노자』 등의 자서子書, 집은 시詩·부賦 등을 말한다. 그런데 조선 후기 궁중에서 제작된 책거리는 이러한 고전의 책만 있는 책가도冊架圖도 있지만, 대부분은 책과 더불어 청나라로부터 수입한 도자기, 청동기, 문방구 등의 물건으로 구성된 책가도다. 책가도는 책거리 가운데 서가가 있는 그림을 말한다.

책거리가 본격적으로 시작된 정조 때, 책거리로 이름을 떨친 화가는 김홍

도다. 그가 풍속화를 잘 그린 것은 널리 알려졌지만, 책거리도 잘 그렸다는 사실을 아는 이는 별로 없을 것이다. 김홍도가 활동했을 당시 최고의 안목으로 지금의 미술평론가 역할을 했던 이규상은 김홍도의 책거리에 대해 다음과 같이 평했다.

"그때 도화서 그림이 처음으로 서양 나라의 사면척량화법四面尺量畵法을 본떴으니, 그림이 이루어진 다음에 한쪽 눈을 가리고 보면 모든 물상이 가지런히 서지 않음이 없었다. 세상에서 이를 가리켜 말하기를 책가도라 했다. 반드시 채색했는데, 한때 귀한 사람들이 벽에 이 그림을 그려 꾸미지 않음이 없었다. 김홍도가 이 기법에 뛰어났다."[256]

귀한 사람들, 고관대작들 집의 벽에 책거리를 그려 꾸미지 않은 이가 없다고 했으니, 김홍도가 책거리를 적어도 수십 점 정도는 제작했을 것으로 짐작할 수 있다. 아쉽게도 그가 그린 책거리는 한 점도 남아 있지 않다. 정조가 사랑한 책거리가 김홍도를 통해서 확산된 것으로 보인다.

이 기록은 김홍도 책거리에 대한 흥미로운 정보를 전한다. 그것은 책가도를 사면척량화법으로 그렸다는 사실이다. '사면'은 입체적인 면을 말하고, '척량'은 물건을 자로 재는 것을 가리킨다. 자로 잰듯이 입체적으로 그린 그림이란 뜻이니, 서양의 투시법으로 그린 그림을 말한다. 사면척량화법에 비슷한 말로 탄소彈素 유금柳琴의 시에는 '면각도面角圖'라는 용어가 나온다. 이덕무의 『청장관전서青莊館全書』에 인용된 시다.

"유탄소의 시가 다음 같다.
벽에는 최북의 지두화가 보이고 壁看崔北指頭畵
책상엔 태서의 면각도가 있구나 案有泰西面角圖
최북崔北의 자는 칠칠七七인 화가다. 유탄소가 일찍이 이마두利瑪竇의 기하술幾何術을 일삼았기 때문에 시에서 이렇게 말한 것이다."[257]

정조시대에 제작된 것으로 보이는 〈책가도〉(그림 103)를 보면, 청나라의 다보격이란 가구에 청나라의 책, 단색 도자기, 문방구, 서양 물건 등이 진열되어 있다. 그것을 표현한 기법은 서양의 선투시법linear perspective과 음영법shading technique을 활용해서 깊이 있고 입체감 나게 그렸다.[258] 마테오 리치와 서광계徐光啟(1562~1633)가 함께 번역한 『기하원본幾何原本』에 따르면, 서양화는 기하학적인 기법으로 회화에 입체감을 나타내어 사물의 실제 모습을 구현하는 것이다.[259] 대체로 르네상스식 투시법을 적용해 그림 속 물건들이 중앙의 소실점으로 수렴된다.

서양의 선투시법과 음영법은 2차원의 평면에 3차원의 입체감을 내는 일루전illusion이다. 흥미로운 점은 음영법을 적용할 때 하이라이트와 그늘을 표현했지만 그림자를 그리지 않은 것이다. 물건에 빛을 비추면 당연히 그 뒤에 그림자가 드리워져야 하는데, 그림 속에서는 그림자가 보이지 않는다. 화면 속 모든 물상의 존재감을 충실히 나타내고, 그림자에 의해 다른 물상들이 어두워지는 것을 꺼렸기 때문으로 보인다.

왜 궁중회화 책가도를 이러한 서양화풍으로 그렸을까? 조선의 사신들이 연행할 때 반드시 방문하는 곳이 있다. 바로 연경(북경) 선무문宣武門 안에 있는 남천주당南天主堂(사진 17)이다. 간단하게 남당南堂이라고 부른다. 이 성당은 마테오 리치 신부가 세운 건물이다. 조선 후기 실학자 홍대용洪大容(1731~1783)이 오스트리아인 유송령劉松齡, Ferdinand Augustin Hallerstein과 독일인 포우관鮑友管, Antoine Gogeisl을 만나기 위해 기다릴 때 남당의 벽화를 보고 느낀 감동을 다음과 같이 전했다.

"누각樓閣과 인물은 모두 훌륭한 채색을 써서 만들었다. 누각은 중간이 비었는데 뾰족하고 옴폭함이 서로 알맞았고, 인물은 '살아 있는 것처럼' 떠돌아다녔다. 더욱이 투시법에 조예가 깊었는데, 냇물과 골짜기의 나타나고 숨은 것이라든지, 연기와 구름의 빛나고 흐린 것이라든지, 먼 하늘의 공계空界까지도 모두 정색正色을 사용했다. 둘러보매 실경

을 연상케 하여 실지 그림이란 것을 깨닫지 못했다. 대개 들으니, '서양 그림의 묘리는 교묘한 생각이 출중할 뿐 아니라 재할비례裁割比例의 법이 있는데, 오로지 산술算術에서 나왔다.' 라고 했다. 그림 속의 인물들은 모두 머리털이 펄렁거리고 큰 소매가 달린 옷을 입었으며, 눈빛은 광채가 났다. 그리고 궁실·기용들은 모두 중국에서는 보지 못하던 것이었으니, 아마 서양에서 만들어진 것인 듯하였다."[260]

홍대용이 서양화를 통해 받은 감동은 두 가지다. 하나는 인물이 살아 있는 것처럼 떠돌아다니는 것 같은 사실주의 표현에 대한 감동이다. 동양화의 평면적인 표현과 다른 입체적인 표현에 대한 충격이다. 다른 하나는 서양화의 묘리가 산술에서 나왔다고 본 것이다. 역시 과학에 관심에 많은 홍대용인지라 서양화의 원리도 수학적인 구조로 보았다. 조선시대 회화도 초상화나 진경산수화 등에서 사실적인 화풍의 전통이 있지만, 서양화풍은 그것과 다른 충격을 안겨주었다. 아울러 서양화풍은 서양의 물건과 더불어 신기하고 진기한 예술이다.

책가도를 서양화법으로 그린 또 다른 이유로 중국 다보격의 영향을 받았을 가능성을 들 수 있다.[261] 미국 개인 소장 〈다보각경多寶各景〉(그림 104)을 보면, 서양의 선투시법으로 표현된 다보격의 가구에 책과 물건들이 놓여 있다. 책가도와 유사한 구성과 표현이다. 더욱이 입체적으로 표현하는 음영법처럼 서양화풍으로 그린 점도 상통한다. 조선에서는 도자기를 비롯한 청나라의 물건뿐만 아니라, 중국의 다보격을 표현한 서양화법까지 세트로 받아들인 셈이다. 청나라와 서양으로 대표되는 외국에 관한 관심이 조선에 책가도의 유행을 불러일으킨 것이다.

책가도를 서양화법으로 그렸다는 것은 당시에 책거리를 글로벌한 그림으로 인식했다는 사실을 알려준다. 책가도에 르네상스 일루전이 보인다는 것은 서양화를 충실하게 받아들였다는 것을 의미한다. 궁중화 책거리는 김홍도의 스승인 강세황이 서양화풍으로 그린 개성 시내 그림과 달리 입체적이고 중량감이 풍긴다. 수묵화에서 활용한 소극적인 서양화법과는 달리 서양화를 방불할 만큼 본

그림 104 전 낭세령, 〈다보각경〉, 청대, 종이에 채색, 123.6×123.4㎝, 미국 개인 소장.

격적인 서양화풍을 구사했다. 조선 후기에 유행한 서양화법은 책거리에서 그 본령을 찾아야 할 것이다.

　　김홍도가 그린 호렵도와 책거리는 정조의 새로운 외교노선인 북학정책과 관련하여 제작된 그림이다. 새로운 정책과 관련된 그림을 김홍도에게 맡겼다는 것은 그만큼 김홍도에 대한 정조의 신뢰가 크다는 의미고, 덕분에 김홍도 역시 새로운 그림을 창안하는 기회를 가졌다. 다만 김홍도가 그린 호렵도와 책거리는 기록으로만 전할 뿐, 아직 실제 작품이 발견되지 않았다. 최근에 김홍도의 작품에 가장 가까운 호렵도 병풍이 알려지면서 김홍도 그림의 실상을 어느 정도 알게 되었다. 하지만 책거리의 경우는 아직 전칭으로나마 전하는 작품이 알려지지 않은 상태다. 만일 김홍도의 책거리와 호렵도가 발견된다면, 한국회화사에서 획기적인 사건이 될 것이다.

23
불화에 일어난 조용한 반란

성화처럼 그린 불화

정조는 왕으로 등극하자마자 바로 부친인 사도세자의 명예회복에 힘썼다. 사도세자가 아버지 영조의 지시로 죽임을 당한 일은 매우 비극적인 사건이었다. 사도세자가 시녀들을 죽이는 등 여러 가지 정신적인 문제가 있었지만, 당파싸움에 희생당한 면도 적지 않다. 정조가 사도세자의 위상을 제대로 세우지 않으면 자신도 역적의 아들이 되기 때문에, 사도세자의 명예회복은 곧 정조의 정통성 확립을 의미했다.

1776년 정조는 즉위한 해에 바로 민간의 묘로 격하되어 배봉산 밑에 묻혀 있던 사도세자의 묘를 영우원永祐園으로 격상시켰고, 1789년에는 수원으로 이장해 현륭원顯隆園으로 개명했다. '장헌莊獻'이라는 시호諡號를 소급해 올렸고, 궁호宮號를 '경모궁景慕宮'이라고 불렀다.[262] 이듬해인 1790년에는 갈양사 터에 현륭원의 능사陵寺로서 용주사를 세우고 부친의 명복을 빌었다. 이런 연유로 용주사는 정조의 효성을 기려서 '효의 사찰'로 알려졌다. 효경으로 알려진 『불설대보부모은중경佛說大報父母恩重經』의 간행도 이런 일련의 사업으로 이루어졌다.

용주사 대웅전에는 김홍도가 주관해서 제작한 〈용주사대웅전후불탱화龍珠寺大雄殿後佛幀畵〉(그림 105)가 봉안되어 있다. 불화는 화승이 제작하는 관례에서 보면 매우 이례적인 일이다. 김홍도가 주관감동主管監董으로 참여했고, 이명기와

그림 105 〈용주사대웅전후불탱화〉.

김득신金得臣(1754~1824) 등은 감동으로 참여했으며, 상겸尙謙 등의 화승은 그 밑에서 일했다.[263] 김홍도와 이명기는 바로 전해인 1790년에 정조의 지시에 의해 연행을 다녀온 화원들이 아닌가. 궁중화원이 대거 참여한 '이례적인 불사'는 한국불교 회화사에 '혁신적인 변화'를 가져왔다. 놀랍게도 서양화풍으로 그린 획기적인 불화가 탄생했다. 천주교의 성화같은 불화가 등장한 것이다. 6년 뒤에 제작된 용주사 『불설대보부모은중경변상도』에서도 혁신적인 면모를 보였다.

18세기 후반에 갑자기 등장한 서양화풍의 불화가 당시로서는 낯설고 예외적이어서 김경섭을 비롯한 불교회화사 전공자는 김홍도 당대가 아니라 20세기 초에 다시 제작한 것으로 보았다.[264] 하지만 화풍이나 관련 기록으로 보아 이 후불탱화가 김홍도 당시에 제작된 것으로 판단한다. 용주사 후불탱화는 불화 역사상 획기적인 작품인 것이다.

〈용주사대웅전후불탱화〉를 사실적인 서양화풍으로 그린 이유는 무엇일까? 이 불사를 주도한 김홍도와 이명기는 동지사 일행으로 북경 남당에서 경험했을 충격적인 감동이 반영된 것으로 추정한다. 몸과 옷에 서양화풍의 음영을 넣은 방식은 이전의 불화에서 볼 수 없는 색다른 면모다. 불화의 상들이 서양의 종교화처럼 입체적으로 표현되었다. 대세지보살 중 치마 부분의 옷주름 표현을 보면 흰색 안료로 하이라이트를 나타냈다.

당시 김홍도와 더불어 초상화가로 명성이 높은 이명기가 그린 〈채제공 초상蔡濟恭肖像〉(그림 106)을 보면 서양화풍의 표현은 충분히 가능한 일이었다. 손이 오동통하게 살아 있다. 서양식 음영법으로 그린 것이다. 어쨌든 불교회화를 가톨릭 성화를 그리는 서양화법으로 표현했다는 사실 자체가 매우 흥미롭다.

당시에는 사실적이고 입체적으로 표현한 초상화가 센세이션을 일으켰다. 그 주인공이 바로 이명기다. 사진을 방불한 만큼 사실적인 이명기의 초상화는 바람을 일으켜 1791년 정조어진을 모사하는 일에 주관화사를 맡을 정도였다. 이명기가 그린 〈채제공 초상〉을 보면, 손의 표현에서 〈용주사대웅전후불탱화〉와 같은

그림 106 이명기, 〈채제공 초상〉,
보물, 비단에 채색, 120×79.8cm,
수원화성박물관 소장.

독특한 입체감을 느낄 수 있다.

동지사 일행이 연행할 때 반드시 들르는 코스가 있다. 바로 연경의 남쪽 천주당인 남당이라고 앞서 말했다. 이곳은 1605년 이탈리아 예수회 선교사 마테오 리치가 명나라 신종에게 선무문의 땅을 하사받아 세운 베이징 최초의 가톨릭 성당이다.

남당의 벽화는 현재 전하지 않고, 천주교 야소회 출신 이탈리아 수도사로서 청나라 궁중화가가 된 낭세령이 그린 것으로 알려져 있다. 박지원이 이 천주당

사진 17 남당 내부,
중국 베이징시,
고연희 사진.

의 벽화를 보고 다음과 같이 주체할 수 없는 감동을 토로했다.

"이제 천주당 가운데 바람벽과 천장에 그려져 있는 구름과 인물들은 보통 생각으로는 헤아려낼 수 없었고, 또한 보통 언어·문자로는 형용할 수도 없었다. 내 눈으로 이것을 보려고 하는데, 번개처럼 번쩍이면서 먼저 내 눈을 뽑는 듯한 그 무엇이 있었다. 천장을 올려다보면 무수히 많은 어린애가 채색 구름 속에서 뛰는데 주렁주렁 공중에 매달려 내려오는 것 같다. 살결을 만져보면 따뜻할 것 같고, 손마디와 종아리가 살이 포동포동 쪄서 끈으로 잘록하게 묶어놓은 것 같다. 갑자기 구경하는 사람들이 놀라서 소리를 지르고 창졸간에 경악하면서 떨어지는 어린애를 받을 듯이 머리를 치켜서 손을 뻗친다."[265]

라파엘로의 〈성모〉처럼 '포동포동'하게 입체적으로 표현한 어린 천사들이 천장 벽화를 장식하고 있다. 구경하는 사람들이 눈이 휘둥그레지고 어쩔 줄 모르며 손을 벌리고 떨어지면 받을 듯이 고개를 젖혔다고 했다. 조선의 사신이나 화원들은 낭세령의 벽화를 보고 신선한 감동을 받았다. 김홍도도 조선의 사신들이 묵는 숙소와 가까운 이곳을 분명 방문했을 것이다. 1900년 의화단운동으로 남당과

벽화는 훼손되었고, 현재 1904년에 새로 지은 건물이 남아 있다.(사진 17)

〈용주사대웅전후불탱화〉는 천주교 성화처럼 그린 불화라는 점에서 획기적인 불화다. 정조가 관례에 따라 화승에게 맡기지 않고 김홍도, 이명기, 김득신 등 당시 최고의 궁중화원에게 맡기면서 이례적인 불화가 창안되었다. 더욱이 동지사의 일행으로 북경에 다녀오자마자 김홍도와 이명기를 투입시키면서 남당의 성화와 같은 불화를 제작하는 계기가 된 것이다. 불보살을 비롯하여 여러 상을 '포동포동'하게 표현했다. 혁신적인 그림을 선호하는 정조의 취향이 반영된 불화다. 이러한 역사적 문맥 속에서 〈용주사대웅전후불탱화〉를 바라보면, 새로운 화풍이 전혀 의외가 아니라는 사실을 알게 된다.

부처님을 땅에 엎드리게 한 파격

"그때에 세존께서 대중을 거느리시고 남방으로 가시다가 마른 뼈 한 무더기를 보시고 오체투지五體投地하시어 마른 뼈에 예배하셨습니다."

부처님이 마른 뼈 무더기에 오체투지를 했다. 제자인 아난과 대중들이 왜 마른 뼈에 절을 하는지를 물었다. 부처님은 이 뼈 무더기가 혹시 나의 전세의 조상이거나 여러 대에 걸쳐 나의 부모님이었을 수 있기에 예를 올렸다고 대답했다. 남자라면 뼈가 희고 무겁지만, 여자라면 아이를 낳을 때 세 말 세 되의 피를 흘리고 여덟 섬 네 말의 젖을 먹이므로 뼈가 검고 가벼운 점으로 보아 어머니의 뼈라는 것이다.

문제는 '오체투지'라는 단어다. 오체투지는 팔, 다리와 머리를 땅에 대어 자신을 한껏 낮추고 상대방을 높이는 큰절이다. 분명히 경전에 부처님이 오체투지했다고 기록되어 있지만, 가장 오래된 고려시대 1378년에 간행된 『불설대보부모은중경』〈여래정례如來頂禮〉(그림 107)를 보면, 부처님이 합장을 한 채 가볍게 고개를 숙이는 정도로 그쳤다. 이러한 부처의 자세는 조선시대 내내 지속되었다.

佛告阿難汝雖是吾上足弟子出家深遠知事未廬此一堆枯骨或是我前世翁祖累世爺孃吾今礼拜

그림 107 〈여래정례〉, 『불설대보부모은중경』
보물, 1378년, 기림사 성보박물관 소장.

佛說大報父母恩重經圖

如來頂禮 여리뎡례

그림 108 〈여래정례〉, 『불설대보부모은중경』 용주사간, 1796년, 고판화박물관 소장.

어느 누구도 감히 부처님을 땅에 엎드리게 하지 못했다.『불설대보부모은중경』은 중국에서 지은 효경孝經으로 고려시대에 제작되었고, 효를 중시하는 유교국가 조선시대에 삼강행실도와 더불어 성행했다.[266]

드디어 김홍도가 밑그림을 그린 1796년 용주사『불설대보부모은중경』의 〈여래정례〉(그림 108)에서 부처님의 자세가 바뀌었다.[267] 부처님이 땅바닥에 오체 투지한 것이다. 종교적인 위엄보다 경전 내용에 맞는 인간적인 모습을 선택했다. 고려시대부터 불가에서 내려오는 부모은중경 변상도의 형식을 과감하게 깨트리고 새로운 도상을 선보였다. 부처님의 겸손한 행위를 돋보이게 하는 광배의 빛이 작렬하고, 그 주의에 대중이 많아지며, 구름의 장식성도 훨씬 풍부해졌다. 경전의 내용대로 부처님을 엎드리게 하는데, 무려 400여 년의 세월이 걸렸다. 김홍도가 오랜 관례를 깨고 파격을 보여줄 수 있었던 것은 궁중화원이기에 가능했던 일이다. 만일 화승이었다면 전통의 무게를 떨쳐내기가 쉽지 않았을 것이다. 〈용주사 대웅전후불탱화〉와 더불어 용주사『불설대보부모은중경』에서도 혁신적인 여래정례의 모습을 표현했다.

〈여래정례〉는 김홍도의 유명한 풍속화 〈씨름〉(그림 13)을 연상케 한다. 마름모꼴로 이루어진 권속들과 구경꾼, 땅에 엎드리는 부처님과 씨름꾼, 두 명의 제자와 두 명의 구경꾼, 여래에게 등을 보인 제자와 엿장수를 바라보는 소년이 대응한다. 400여 년 동안 전혀 꿈적도 하지 않던 〈여래정례〉의 도상을 풍속화식으로 재구성했다. 그에게 풍속화는 모든 인물화의 구성원리다.

〈용주사대웅전후불탱화〉가 매우 획기적인 화풍을 선보였는데, 5년 뒤에 그린 용주사『불설대보부모은중경』삽화도 이전의 부모은중경 삽화와 달리 혁신적인 면모를 보였다. 정조는 보수성이 강한 불화에조차 새로운 그림을 요구했을 것이다. 정조가 관례를 깨고 이례적으로 용주사 불사에 김홍도를 비롯한 궁중화원을 과감하게 투입한 것 자체부터 큰 변화다.

24
첫 번째 어진 모사와 사재감 주부

초상화로 만난 정조와의 인연

왕의 초상화인 어진을 그린다는 것은 궁중화원에게 가장 영예로운 일이자 인생 역전의 기회다. 중인 신분인 궁중화원이 과거에 합격해 벼슬에 오를 가능성은 별로 없지만, 궁중화원이 어진을 그리면 그 포상으로 지금의 읍장에 해당하는 현감이나, 역장에 해당하는 찰방 정도의 벼슬을 할 수 있다. 어진 모사模寫는 단순히 대상의 외형을 그리는 카피가 아니라, 그 정신까지 그려내는 예술적 행위다. "한 가닥의 털, 한 올의 머리카락이라도 혹시 달리 그리면 즉 다른 사람이다—毛一髮 少或差殊 卽便是別人者"라는 숙종의 말은 궁중화원의 초상화 제작지침에 다름없다.[268] 어진 모사는 영조 이후 10년마다 한 차례 그리는 것이 전례가 되었는데, 정조는 자신의 어진을 제작해야 할 명분을 다음과 같이 밝혔다.

"선조 때부터 10년마다 한 차례 모사하는 전례가 있었고 내 나이가 이제 그 나이에 이르렀으니, 계술繼述하는 일이 없어서는 안 되겠다. 요즈음 화원 가운데 적합한 사람이 있는가?"[269]

정조는 어진 제작이 선왕이 한 일을 이어가는 '계술'의 정신에 의한 것이

라고 말했다. 영조 때 10년마다 어진을 제작하는 관례에 따라 자신의 어진을 모사하게 한 것이다. 새삼스럽게 어진 제작의 전통을 상기시키는 이유는 임진왜란부터 병자호란까지 네 차례의 전쟁을 겪으면서 끊겼다가 1713년 숙종 때 복귀되었기 때문이다.[270] 이를 계승한 영조는 21~80세까지 약 10년 단위로 어진을 제작하는 전통을 세웠다.

　김홍도는 어진 제작에 세 번 참여했다. 1773년 계사년에 처음으로 김홍도는 영조의 80세 어진과 정조의 세손 시절 초상을 그렸다. 두 번째로는 1781년 신축년에 정조의 30세 어진을 제작했다. 세 번째는 1791년 신해년에 정조의 어진을 모사했다.

　어진 모사의 참가에는 포상이 뒤따랐다. 김홍도는 첫 번째 어진 모사의 포상으로 사재감 주부, 장원서 별제, 사포서 별제, 울산 감목관의 벼슬살이를 했다. 공교롭게도 이 벼슬들은 모두 궁중에 필요한 물자를 공급하는 관청이다. 두 번째 어진 모사에 참여해서는 빙고 별제를 거쳐 안기역장이라 할 수 있는 안기찰방을 역임했다. 세 번째 어진 모사의 포상으로는 연풍읍장에 해당하는 연풍현감을 역임했다. 안기찰방과 연풍현감은 백성을 다스리는 목민관이니, 김홍도는 행정직으로 시작해 목민관의 벼슬을 지낸 것이다.

　궁중화원에서 벼슬아치로 출세한 김홍도의 삶은 작품세계에 적지 않은 변화를 가져다주었다. 무엇보다 그의 의식은 사대부보다 더 사대부다운 긍지로 가득 차게 되었고 화풍은 사의적寫意的인 격조를 중시하는 문인화로 바뀌었다.

1773년 영조의 80세 어진을 그리다

정조와 김홍도가 인연을 맺게 된 것도 어진 모사에서 비롯되었다. 정조는 '30년 전 어진 모사 이후 그림에 관한 일은 김홍도에게 맡겼다'고 회고한 바 있다.[271] 30년 전에 그린 어진이라면 1773년에 그린 영조어진과 정조의 세손 시절 어진을 말한

다. 정조가 1800년에 승하했으니, 세상을 떠나기 직전에 한 말로 보인다. 80세 영조어진 모사 때 변상벽, 김홍도, 신한평, 김후신, 김관신, 진응복이 어진을 그리는 화원으로 선발되었다. 당시 변상벽이 주관화사主管畵師였고, 김홍도는 동참화사同參畵師로 참여했다.[272] 당시 변상벽이 43세, 김홍도가 28세로, 김홍도는 비교적 젊은 나이에 초상화의 이인자인 동참화사가 되었다.

여기서 어진을 그리는 화가를 선발하는 방식을 잠깐 살펴볼 필요가 있다. 대신들이 그림 솜씨로 이름을 떨치는 화가를 추천하면 이들에게 초본草本을 그리게 해서 2~3인을 선발했다. 대부분 궁중화원 중에서 뽑지만, 채용신처럼 일반 화가를 선정하는 경우도 있다. 최종적으로 이들이 왕과 신하들 앞에서 다시 초본을 그리게 한 다음 결정한다. 주관화사는 왕의 얼굴인 용안을 그렸고, 동참화사는 왕의 옷이나 몸인 용체를 그렸으며, 수종화사隨從畵師는 여러 잡다한 일을 맡았다. 어진을 그리는 데 대개 6인 정도가 참여하지만 13인에 이른 경우도 있다.

당시 세손이었던 정조는 자신의 초상화 초본이 마음에 들지 않는다고 초본 비단을 물로 씻어버린 세초洗草 사건이 벌어졌다. 정조는 나중에 이러한 자신의 행동에 대해 몹시 후회했다.

"예전 갑오년(1774, 영조 50)에 선조先朝[영조]의 어용御容을 모사할 때 내 나이가 이미 스물을 넘었으니 초상을 그리게 하라는 하교를 받았다. 그런데 그 초본이 마음에 차지 않아서 선조께 아뢰고 초본을 지웠다. 지금에 와서 생각하면 나도 모르게 창연해진다."[273]

잘 그렸든 못 그렸든 당시의 모습을 알 수 있는 소중한 자료인데, 마음에 들지 않는다고 지우는 바람에 자신의 20대 모습을 볼 수 없어서 후회한다는 말을 여러 차례 했다. 여기서 정조가 갑오년 선조의 어용을 모사할 때라고 언급했는데, 『승정원일기』를 비롯한 당시의 궁중 기록을 보면 영조어진의 모사는 1774년 갑오년이 아니라 1773년 계사년 1월이니 착오가 있는 것으로 보인다.[274]

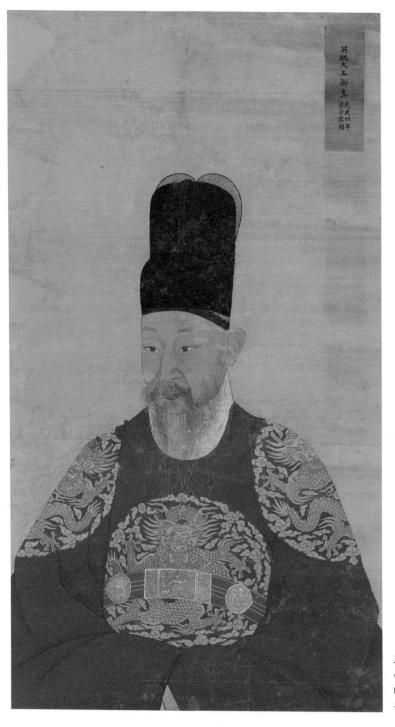

英祖大王御眞
光武四年
庚子移摹

그림 109 채용신·조석진,
〈영조어진〉, 1900년,
비단에 채색, 110.5×61.8㎝,
국립고궁박물관 소장.

아쉽게도 1773년에 제작한 영조어진은 한국동란 때 불타 없어져서 지금은 전하지 않는다. 한국동란 때 궁중의 어진을 비롯한 여러 문화재를 긴급하게 부산 용두산으로 옮겼는데, 1954년 12월 10일 화재로 인해 대부분 소실되고 일부만 남았다. 어진을 비롯해 3,400여 점의 국보급 문화재가 불타 없어지는 문화재 역사상 가장 불행한 사건이 벌어졌다.[275]

지금 전하는 〈영조어진〉은 화재가 일어나기 54년 전인 1900년(광무 4)에 제작한 것이다. 역대 임금의 어진을 모셔두었던 경운궁慶運宮 선원전璿源殿에 화재가 발생해 잃어버린 일곱 왕의 어진을 모사할 때 다시 이 어진을 그렸다. 당시 육상궁毓祥宮 냉천정冷泉亭에 모셨던 1744년(영조 20) 어진을 채용신蔡龍臣(1850~1941)과 조석진趙錫晉(1853~1920)이 주관해서 본떠 그렸다.(그림 109) 화면 오른쪽에는 고종황제가 "영조대왕어진 광무사년경자 이모英祖大王御眞光武四年庚子移摸"라고 쓴 표제가 있다. 영조대왕 어진을 1900년에 이모했다는 뜻이다. 익선관에 붉은색 곤룡포를 입고 있는 반신상으로, 가슴과 양어깨에 금니로 그린 커다란 용무늬로 위엄을 나타냈다.

궁중의 물품을 관리하는 벼슬살이

영조의 80세 어진을 모사한 포상으로, 김홍도는 생애 첫 번째 벼슬길에 올랐다. 29세인 1773년 음력 2월 4일에 사재감 주부로 임명되었다.[276] 사재감은 궁중에서 사용하는 어물, 육류, 소금, 장작, 횃불 등의 일을 맡는 관청으로 궁중의 물품을 관리하는 벼슬이다. 주부는 종6품으로 조선시대 18품계 중 제12등급이고, 현대 공무원 등급으로는 6급 주사직에 해당한다. 사재감은 경복궁 영추문 부근 통의동인 서촌에 위치한다.

사재감 주부로 임명된 지 5개월 만에 다시 장원서 별제로 임명되었다.[277] 두 번째 벼슬살이다. 장원서는 궁중 정원의 꽃과 과원의 과일나무를 관리하며, 수

시로 궁중과 관아에 꽃과 과일을 공급하던 관청이다. 이곳에서는 끊임없이 과수의 수종을 개량하고 제주도의 감귤을 남해안에 이식하는 등의 일도 수행했으니, 오늘날 원예연구소와 같은 성격의 기관이다. 지금 서울 정독도서관이 옛 장원서 자리다.

1774년 10월 14일 김홍도는 세 번째 벼슬살이로 사포서 별제에 임명되었다.[278] 15개월 만에 옮긴 벼슬이다.[279] 사포서는 궁중의 원포園圃·채소 따위에 관한 일을 맡아보던 관아이고, 별제는 종6품의 벼슬이다.

공교롭게도 스승인 강세황도 같은 시기 같은 관청에 같은 직책으로 근무했다. 강세황은 첫 번째 벼슬살이지만, 김홍도는 벌써 세 번째 벼슬살이다. 앞서 소개했듯이, 같은 사포서 별제로 근무했을 때 김홍도가 강세황을 깍듯하게 모셔서 감동한 강세황이 글을 남기기도 했다.

네 번째 벼슬살이는 울산 감목관이다. 조선시대 지방의 목장에 관한 일을 관장하던 종6품의 외관직이다. 경상도의 역참마를 관장하는 이 직책에 예술가를 등용한 일은 오래도록 없었다.[280]

사포서 별제 시절 김홍도에게 특별한 기회가 왔다. 1775년(영조 51) 2월 7일 영조는 백관들에게 국정 전반에 대해 품고 있는 생각이 있으면, 궁궐 안의 건물에 머물면서 뜻을 다해 써서 올리게 했다. 영조는 그 글을 일일이 다 읽고 답을 내렸다.[281] 서포서 별제 김홍도는 이러한 의견을 냈다.

"사포서 별제 김홍도는 이렇게 생각합니다. 신은 본디 지식이 없어서 어떻게 감히 우러러 말씀드릴 게 있겠습니까? 그렇지만 그림의 기술을 대충 알기에 예술의 의미를 갖고 간략하게 의견을 진술하고자 합니다. 성인 공자는 회사후소繪事後素, 즉 그림 그리는 일은 바탕이 된 뒤에 행한다는 교훈을 남겼습니다. 소素라는 것은 바탕이고, 회繪라는 것은 문체입니다. 그 바탕이 된 연후에 바야흐로 그 문체를 베풀 수 있습니다. 이것은 단지 회화의 도일뿐만 아니라 만사가 그렇지 않음이 없습니다. 엎드려 아뢰건대, 무릇 정책과 명령

과 시책과 조처는 먼저 그 바탕을 앞세우고 그 문체를 나중에 해야 할 것입니다."[282]

　　화가다운 발상이요 타당한 의견이다. 공자가 말한 회화이론으로 세상사를 바라본 것이다. 정책과 명령과 시책과 조처는 먼저 바탕을 앞세우고, 문체는 나중에 해야 한다는 의미다. 그런데 원론적이고 추상적인 이야기인지 아니면 다른 이유인지, 영조는 별다른 코멘트를 하지 않았다.

25
두 번째 어진 모사와 안기찰방

한종유냐, 김홍도냐?

"요즈음 화원 가운데 적합한 사람이 있는가?" 정조가 즉위한 후 처음으로 어진을 모사하기로 정하고 신하들에게 물었다. 먼저 규장각 직제학인 심염조沈念祖 (1734~1783)가 대답했다. "요사이에는 김홍도가 이름이 알려져 있습니다." 하지만 정조의 생각은 달랐다. "갑오년에는 한종유韓宗裕(1737~?)가 그리고 모사하는 것을 담당했다. 이번에도 이 사람으로 정하도록 하라."[283]

　　애초 이럴 생각이면, 왜 물어보았을까? 갑오년은 1773년 계사년의 착오로 보인다. 1773년 영조는 한종유를 주관화사로 염두에 두었으나, 마침 한종유가 동지사의 군관으로 중국에 출장 중이라 변상벽을 주관화사로 정했다. 뜻밖에 이런 사정을 뜻 밖에 〈윤동승 초상尹東昇肖像〉(그림 110)의 제문(그림 110-1)에서 파악할 수 있다.

　　"노포 윤공이 동지사 부사로 연경에 가서 옥하관에 머물 때 화원 한종유가 군관으로 따라가서 초상화를 그렸다. 계사년 정월 28일 완성했다.老圃尹公以冬至副价赴燕留玉河館時畫員韓宗愈軍官從行寫眞像癸巳正月二十八日告成."

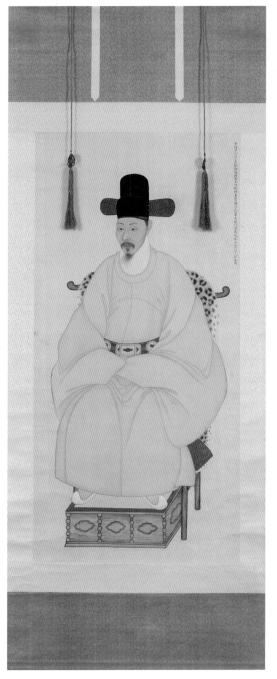

그림 110 〈윤동승 초상〉, 1773년, 비단에 채색, 140.5×69.5㎝, 개인 소장.

그림 110-1 〈윤동승 초상〉 제발.

그림 111 김홍도, 〈규장각도〉, 1776년 무렵, 비단에 채색, 144.4×115.6㎝, 국립중앙박물관 소장.

노포 윤공은 윤동승을 말한다. 옥하관玉河館은 연경(북경)에서 우리나라 사신이 묵던 곳이다. 1791년 무렵에 그 이름을 남관南館으로 바꿨다.[284] 1월에 어진을 제작해야 하는데 3월에나 동지사 일행으로 중국에서 돌아오는 한종유를 기다릴 수 없어서, 영조는 변상벽을 주관화사로 정하고 어진을 제작하게 했다. 정조는 1773년 영조가 한종유를 찾았던 일을 기억해서 한종유에게 주관화사를 맡긴 것이다. 그런데 정조는 18년 전의 기억을 착오하여 1773년 계사년을 1774년 갑오년이라 했고, 영조가 한종유가 중국에 있던 것을 아쉬워했던 것을 당시 주관화사로 초상화를 그린 것으로 착각했다. 그런데 윤동승은 당시 동지사로 다녀온 일이 무리가 되어 그해 세상을 떠났고, 〈윤동승 초상〉은 그의 생애 마지막 초상화가 되고 말았다.

정조는 어진 모사를 위한 도감都監을 설치하지 말라고 지시했다. 도감이란 국가의 중대사를 관장하기 위해 수시로 설립한 임시관서를 말한다. 이전처럼 도감을 설치하지 말고 비용을 절감해 조출하게 진행하고 어진을 규장각에 봉안하라고 지시했다. 영조 때만 하더라도 어진을 선원전, 창의궁, 육상궁, 만녕전 등에 봉안했는데, 정조는 비용 절감을 이유로 들어 어진의 제작과 관리 모두를 규장각에서 담당하게 했다.(그림 111) 사실 비용 절감의 명분도 있지만, 개혁정치의 산실인 규장각에 어진을 봉안함으로써 이곳의 위상을 높이려는 정치적 의도도 깔려 있다.[285] 정조는 그림 그리는 모든 일에 대해서는 김홍도에게 주관하게 했다고 회고한 바 있지만, 왕의 초상을 그리는 일에서만은 전적으로 김홍도를 신임하지 않았다. 이렇게 신축년인 1781년 김홍도에게 두 번째 어진을 그리는 기회가 찾아왔다. 그의 나이 37세였다.

1781년 8월 26일, 정조는 한종유뿐만 아니라 신윤복의 아버지인 신한평申漢枰과 김홍도에게도 정조의 초상을 각기 1본씩 모사하라고 지시했다. 다시 한 번 세 사람에게 기회를 준 것이다. 신중에 신중을 기한 모습이다.

이튿날인 8월 27일에 세 화원이 그린 초본을 품평하는 자리를 마련했다. 신하들은 대체로 만족한 눈치였지만, 정조는 못마땅하게 여겼다. 한종유의 그림

만 하관이 비슷할 뿐 다른 두 사람의 그림은 어긋난다고 혹평했다. 아마 정조가 콤플렉스 혹은 신경을 쓰는 곳이 하관, 즉 얼굴의 아래쪽 턱 부분이 아니었나 하는 생각이 든다. 정조의 까다로운 기준에 김홍도와 신한평은 탈락했고, 한종유만 얼굴을 그린 초본을 다시 그리게 했다.

무슨 일인지 9월 3일 희우정喜雨亭에서 다시 김홍도에게 익선관翼善冠에 곤룡포袞龍袍를 갖추고 어진의 초본을 그리게 했다.[286] 김홍도가 그린 초상화에 미련이 있었던 것 같다. 최종으로 1781년 정조어진 모사 주관화사에 한종유, 동참화사에 김홍도, 수종화사로는 김후신·신한평·허감·김응환·장시흥 등이 선발되었다.

어진 모사에 대한 정조의 열의는 대단했다. 이전의 왕과 달리 어진 제작 과정을 신하들과 진지하게 의논했다.[287] 그림에 안목이 높은 강세황과 조윤형을 불러들여 어진 모사를 감독하게 했다. 강세황에게는 직접 그려보라고 권유했지만, 강세황은 눈이 어둡다는 이유로 사양했다. 눈은 핑계일 가능성이 크다. 그에게는 사대부가 그림을 그리면 천한 기술을 가졌다 하여 업신여길 수 있다고 한 영조의 말 한마디에 붓을 꺾었던 트라우마가 있다.

드디어 9월 16일에 정조의 어진이 완성되었다. 한종유가 얼굴을, 김홍도가 옷을 그렸다. 정조의 표현을 빌린다면 한종유가 '정채 있는 눈빛'을, 김홍도가 '커다란 풍채'를 그렸다. 창덕궁 규장각의 부속건물인 서향각書香閣에서 정민시 등이 꿇어앉아 어진의 궤자櫃子를 받들고 자물쇠를 연 다음 펼쳤다. 윤동섬이 손을 씻고 나아가 꿇어앉아, "春秋三十歲 眞卽作五年辛丑九月日圖寫"라고 썼다. 춘추 30세, 즉위 5년 신축년 9월에 어진을 그렸다는 뜻이다. 정민시 등이 어진을 어좌御座 위에 펼치니, 신하들이 사배례를 했다. 음악이 연주되다가 그치니, 신하들이 서쪽 계단으로 올라가서 어진을 우러러보고 이렇게 아뢨다. "어진을 가까이에서 우러르니, 더욱 핍진逼眞함을 깨닫겠습니다." 실물과 똑같다는 의미다.

조윤형은 예서체로 초본의 표제를 썼다. 정민시는 지금까지 어진을 살펴보는 의식인 대봉심大奉審을 봄·가을로 한정했는데, 1년에 두 번 하는 것은 너무

드물고 네 번으로 정하자고 제안했다. 아울러 그림에 풀이 마르기 전에는 5일마다 봉심하고 만일 직제학과 직각이 유고할 경우에는 검교를 차출해 5일을 넘기지 말게 해달라고 아뢨다. 이 의견은 받아들여졌다.[288] 8월 19일에 시작된 28일간의 어진 모사는 이렇게 마무리되었다.

　　어진을 모사한 포상으로 한종유는 변장, 김홍도와 김후신, 신한평, 허감, 김응환은 상당과에 배치하라고 지시했다. 변장이란 변경을 지키는 장수로 첨사·만호·권관 등을 통틀어 말하는 것이고, 상당과란 각기 맞는 벼슬을 의미한다. 김홍도는 이 모사에 대한 포상으로 얼음을 채취하고 보존하고 출납하는 일을 하는 동빙고 별제를 맡았다. 그리고 1783년 12월 28일 경상북도 안동에 있는 안기역의 안기찰방에 임명되었다.[289]

정조가 바라는 자신의 이미지

누구보다 어진에 대해서는 까다로운 식견을 가진 이가 정조였다. 정조는 8월 28일과 9월 3일 두 차례에 걸쳐 한종유가 그린 초본을 평가하기 위해 〈이항복 초상李恒福肖像〉, 〈남구만 초상南九萬肖像〉 등 25점의 신하 초상화를 비롯해 기로소의 화상첩, 충훈부忠勳府의 공신도상첩 등을 가져와 비교하는 모임을 가졌다.[290] 정조가 사대부의 초상화들을 열람한 이유에 대해, 유재빈은 단순히 어진 제작에 참고하려는 것이 아니라 이러한 이벤트를 통해서 왕의 권위를 강화하고 군신 간 소통을 주도하기 위해 활용한 것으로 해석했다.[291]

　　정조는 이항복의 초상화를 가장 좋아했다. 그 이유로 "풍의風儀가 크고 훌륭하면 정채精彩가 뛰어나 백세 뒤에도 그 모습을 상상할 수 있기"때문이라고 말했다. 풍채가 크고 눈빛이 뛰어난 그림, 이것이 바로 정조가 바라는 자기 초상화의 이상적인 모습이다. 전통적으로 초상화에서는 눈동자의 표현을 가장 중요하게 여겼다. 중국의 남조시대 화가 고개지顧愷之는 "사지가 잘생기고 못생긴 것은

본래 묘처妙處와 무관하나, 정신을 전하여 인물을 그리는 것은 바로 눈동자에 있다"라는 유명한 말을 남겼다. 이항복 초상화가 현재 서울대학교박물관에 전하고 있는데, 이 그림은 얼굴을 중점적으로 그린 초본이다. 물론 정조는 이 그림이 아니라 이를 바탕으로 그린 정본을 보았을 것이다.

그렇다면 정조 자신이 바라는 이미지는 어떨까? 1770년에 쓴 「화상에 대하여 스스로 찬하다畫像自讚」에서 이렇게 밝혔다.

> 네 용모는 어찌 그리 파리하며
> 네 몸은 어찌 그리 수척한고
> 꼿꼿한 것은 그 골격이요
> 맑은 것은 그 눈동자로다
> 너에게 근심스러움이 있다면
> 근심은 학문하는 데에 있고
> 너에게 두려움이 있다면
> 두려움은 덕을 닦는 데에 있으리
> 밝은 창 아래 깨끗한 책상에서
> 연구하는 것은 경서이고
> 예관과 예복을 정제하고서
> 엄숙하게 용맹하고 강의함을
> 노력하여도 능히 하지 못하니
> 그림자 돌아보고 형체를 생각하며
> 오직 아침저녁으로 삼가리라[292]

정조가 자신의 초상화를 통해 보여주고 싶은 이미지는 학문에 대한 열정과 도덕적으로 성숙한 군주다. 꼿꼿한 골격과 맑은 눈동자를 통해서 학문에 게으

사진 18 조선시대 안기역 자리. 경북 안동시 안기동, 정병모 사진.

를까 두려워하며 덕을 닦는 '군사君師'의 이미지다. 왕권을 확립하고 백성의 스승

역할을 한다는 의미의 군사는 정조가 왕권 강화의 의지를 나타내기 위해 종종 사

용했던 용어다.[293]

안기찰방 시절의 풍류

김홍도 인생에서 행복한 시기는 언제였을까? 그 속내는 알 수 없지만, 외형적으로

드러난 정황을 보면 안기찰방 시절로 보인다. 안기찰방이란 안기의 역참驛站을 관

리하던 종6품의 직책으로, 지방에서는 제법 행세하는 벼슬살이다. 찰방은 종6품

의 역정 최고 책임자로서 역과 주민을 관리하고, 역마를 보급하며, 사신을 접대하

는 일을 맡았다. 안기역은 안동시 안기동 지역인데 지금은 아파트촌으로 바뀌었

다.(사진 18) 재임 동안 별 탈 없이 평안하게 벼슬살이를 했다. 10년 뒤 다사다난

한 사건이 연속적으로 벌어진 연풍현감 시절과 비교하면, 그의 삶은 평온하고 행

복해 보인다. 그래서 그런지 이 시기에는 전하는 작품 수도 적고 감동적인 작품도

드물다. 피카소가 '예술은 슬픔과 고통의 산물'이라고 말하지 않았던가.

유독 풍류에 관한 글과 그림이 많아졌다. 김홍도는 전국적인 명성을 가진 화가로서 대접받았고, 지역 유지들과의 관계도 좋았다. 1784년 8월 17일 안기찰 방 김홍도는 관찰사 이병모를 따라서 흥해군수 성대중, 봉화현감 심공저, 영양현감 김명진, 하양현감 임희택과 함께 청량산을 찾았다. 청량산은 영남 지역의 명산이다. 이곳에서 유명한 인물들이 배출되었다. 통일신라 서예가 김생이 글씨를 익혔던 김생굴, 최치원이 수도한 풍형대, 원효대사의 유적인 원효정元曉井, 고려 공민왕이 홍건적의 난을 피해 머무르면서 쌓았다는 청량산성, 퇴계 이황이 공부하던 곳에 후학들이 세운 청량정사淸凉精舍 등의 유적이 있다. 성대중이 김홍도를 초청한 이유는 단순히 찰방이란 지위뿐만이 아니라 "나라 안의 으뜸가는 화가[國畵]"로서 그 명성에 맞게 대접했다. 그때의 분위기를 성대중은 이렇게 전했다.

"그 곡조가 소리는 맑고 가락은 높아 위로 숲의 꼭대기까지 울리는데 뭇 자연의 소리가 모두 숨죽이고 여운이 날아오를 듯하여, 멀리서 이를 들으면 반드시 신선이 학을 타고 생황을 불며 내려오는 것이라 할 만했다. 대저 생각건대 멀리서 대하면 곧 신선이요, 가까이서 본즉 사람이니, 옛적에 일컬은바 신선이라는 것은 이와 같은 것에 불과할 것이다."[294]

성대중이 청량산에서 본 김홍도의 자태는 당대 최고의 화가이면서 신선이었다. 피리를 부는 김홍도의 모습이 학을 타고 생황을 불며 내려오는 신선 같다고 극찬했다. 가까이서 보면 사람이지만, 멀리서 대하면 신선이었다. 피리의 곡조 또한 맑고 가락의 수준이 높다고 했다.

음악은 김홍도의 작품 활동에 매우 중요한 창작의 원천이다. 그를 늘 곁에서 지켜보았던 강세황도 김홍도의 용모가 아름답고 뜻이 맑다고 했다. 성품에 대해서도 "거문고와 피리의 청아한 음악을 좋아하여 매번 꽃피고 달 밝은 저녁이면 때로 한두 곡을 연주하여 스스로 즐겼다. 그 기예가 바로 옛사람을 따를 뿐만 아

그림 112 김홍도, 〈이가당 편액〉, 개인 소장.

니라 풍속이 뛰어나서 진나라, 송나라의 고사와 같다"라고 평했으니, 피리 부는 모습이 신선처럼 고사처럼 고상하고 우아했던 것이 틀림없다.[295]

당시 청량사에서 참석자들이 지은 시를 모아놓은 『청량연영첩淸凉聯詠帖』(규장각 소장)이 오주석에 의해 알려졌다. 당시 풍류가 얼마나 대단했는지 알려주는 시첩이다. 역시 청량산이 역사가 깊은 곳이라 퇴계 이황과 최치원의 자취에 대해 언급한 시가 많다. 김홍도의 시가 그 가운데 전한다.[296]

구름 병풍 안개 휘장이 한 폭 한 폭 드러나니　　雲屛霧障面面開

누구의 솜씨인가 푸르고 아득한 열두 폭 그림　　意匠滄茫十二幅

구름이 드리워진 청량산 열두 봉우리를 하늘이 그린 열두 폭의 병풍으로 인식했다. 화가다운 발상이다. 오주석은 김홍도가 지은 시로 보았다. 사포서 별제

그림 113 김홍도, 〈석류〉,『수금초목충어화첩』, 1784, 종이에 채색, 24×36㎝, 개인 소장.

시절 영조가 국정에 대한 의견을 물었을 때, 그림 그리는 일은 바탕이 된 뒤에 행
한다는 회사후소란 말을 인용해 대답한 일이 떠오른다. 그는 회화의 관점으로 세
상을 바라본 것이다.

안기찰방 시절 즐겼던 풍류생활의 흔적은 기록뿐만 아니라 안동 지역
에 전하는 편액에서도 볼 수 있다.〈이가당二可堂 편액〉(그림 112)은 이시방李時肪
(1674~1739)이 안동시 법흥동 임청각臨淸閣에서 분가해 부근에 지은 정자에 단 것
이다. 이가당은 본관이 고성인 이시방의 호다. 유교에서 둘 다 같다는 뜻의 '이가
二可'는 불교에서 이치와 사실이 둘이 아니라는 뜻의 '불이不二'와 비슷한 의미다.
전자가 직설적이라면, 후자는 은유적인 표현이다. 이가당은 정면 3칸, 측면 2칸
규모에 겹처마 팔작지붕집이다. 일제강점기 때 중앙선 철도가 부설되면서 정침
과 별사가 철거되어 후손들이 현재 위치에 옮겨 지었다. 이시방은 과거 공부에 연

그림 114 김홍도, 〈게〉, 『수금초목충어화첩』, 1784, 종이에 채색, 24×36cm, 개인 소장.

연하지 않고 이가당을 지어 학문을 수학하며 강호에서 자적했다. 〈이가당 편액〉이 2020년 마이아트옥션을 통해서 출품되었고, 지금은 개인이 소장하고 있다.

사군자와 길상화의 만남

2013년 3월 동산방화랑에서 열린 "조선 후기 화조화전"에서 1784년 6월 안기찰방 시절에 임청각 주인 이의수李宜秀(1745~1814)를 위해 그려준 『수금초목충어화첩』이 공개되었다.[297] 김홍도가 안기찰방 시절 임청각 주인과의 교유를 알려주는 또 다른 작품이다. 이 화첩 중 〈게〉(그림 114)에 유려한 행서로 "1784년 6월 임청각 주인을 위해 단원이 그리다甲辰 流夏 檀園爲臨淸閣主人寫"라는 제발이 적혀 있다. 10폭 화폭에 매화, 죽순과 오죽, 소나무와 거제수나무, 참외와 오이, 내버들과 매미, 황

쏘가리와 치어, 석류, 감나무와 팔가조, 물잔디와 붉은가슴흰죽지, 갈대꽃과 게를 담았다.

이 화첩은 도덕성을 대표하는 사군자를 중심으로 다산을 상징하는 석류와 참외와 오이, 장수를 상징하는 매미, 출세를 상징하는 게 등 길상적인 소재까지 포함하고 있다. 임진왜란부터 병자호란까지 네 차례의 전쟁을 겪고 나서 현실적이고 실용적인 풍조로 바뀌면서 나타난 변화다. 더 이상 도덕과 이념만으로 현실적인 문제를 해결할 수 없다는 절실한 인식에서 비롯된 현상이다. 스승인 강세황도 다산을 상징하는 석류와 같은 그림을 그리는 점으로 보아 조선 후기 화단에도 길상문화가 일반화되었음을 알 수 있다. 조선 전기에는 매화나 대나무처럼 높은 도덕성을 상징하는 그림이 유행했다면, 조선 후기에는 행복을 추구하는 길상적인 그림이 성행했다.[298] 김홍도의 그림에는 도덕과 길상의 그림이 모두 보이는데, 이는 도덕의 시대에서 길상의 시대로 넘어가는 과도기적 성격을 보여준다.

세로 24cm, 가로 36cm의 작은 화첩에 대상을 크게 부각한 간단한 구도이지만, 대각선의 구도로 역동감을 나타내고 강한 대비로 긴장감을 주었다. 화면이 작아도 활기차게 보이는 이유가 여기에 있다. 〈석류〉(그림 113)는 왼쪽의 익은 석류와 오른쪽의 가느다란 줄기가 대응을 이룬 소품이다. 화면 위로 보이지 않는 줄기와 가지로 연결하는 연상이 떠오른다. 선분홍색의 석류 껍질에는 반점이 자연스럽게 찍혀 있는데, 19세기 민화나 도자기에서는 자연스러운 반점이 도식적인 원형의 반점으로 변한다.

〈게〉(그림 114)는 한 마리를 과감하게 화면 왼쪽에 배치했다. 오른쪽 공간의 허전함을 갈대의 뻗침으로 메워주고 있다. 굵고 거친 필획으로 게 다리를 나타냈는데, 이는 김홍도 특유의 게 표현이다. 게의 등껍질인 갑甲은 과거시험의 1등 갑과 발음이 같아서 장원급제와 같은 출세를 상징하니, 이 또한 길상의 그림이다.[299]

하회마을 입구에 있는 풍산장터 부근에 체화정棣華亭이라는 정자가 있다.(사진 19) 아담한 연못에 자리 잡은 단아한 건물이다. 효종 때 만포晚圃 이민적

李敏迪(1625~1673)이 지었는데, 형인 이민정李敏政과 함께 기거하면서 형제의 우의를 돈독히 한 장소로도 유명하다. 산앵두나무꽃인 체화는 반드시 쌍으로 피기 때문에 형제의 우애를 상징한다. 『시경詩經』의 소아 상체常棣 편 구절에서 따온 말이다. 민화 문자도 중 형제의 우애를 나타낸 제悌자도에 산앵두나무꽃이 등장하는 것은 이 때문이다.

김홍도가 안기찰방의 임기를 마치고 떠날 무렵인 1786년 여름, 이 정자에 '담락재湛樂齋'라는 편액(그림 115)을 썼다. 담락이란 형과 아우가 화락한 즐거움을 오래도록 누리라는 뜻이다. 『시경』의 소아 녹명鹿鳴 편에 전하는 '화락차담和樂且湛'에서 따온 말이다. 흰색 바탕의 편액에 검은색 해서체의 단정한 글씨가 돋보인다. 체화정은 형제의 우애를 상징하는 콘텐츠로 가득한 정자다.

안기찰방을 마치고 2년이 채 안 된 시기인 1788년 김홍도는 이한진李漢鎭(1732~?)이 주최한 은암아집隱巖雅集에 참여했다. 아집의 가장 좋은 조건은 좋은 날, 좋은 장소, 좋은 사람을 만나는 것인데, 이 모임은 이러한 조건을 모두 갖추었다. 화창한 봄날 북한산 기슭 대은암大隱巖에서 아침부터 저녁까지 술잔을 기울이고 거문고를 울리며 종이와 붓으로 글씨를 썼다. 이한진이 전서를 썼고, 유환경이 거문고를 탔으며, 김홍도는 화조도를 그렸다.

이한진은 원래 전서로 유명한 서예가로서 당시 퉁소로도 일가를 이루어 홍대용의 거문고와 맞수가 되었다. 김홍도와 이한진은 이덕무 부친의 생일잔치에도 같이 참석했고, 충청도 병마절도사 이광섭李光燮(1750~1803)이 주최한 서원아집에도 초청받았다. 이덕무 부친의 생일잔치에서는 술을 마시고 음식을 즐기며 풍류를 한껏 즐겼다. 김홍도는 파초, 국화, 매화, 대나무, 수성壽星을 그렸다.[300] 파초부터 대나무까지는 도덕적인 모티브이지만, 수성은 장수를 상징하는 길상의 모티브다.

연이은 아집의 이벤트는 김홍도에게 양반으로서의 의식을 고양시키는 동기가 되었다. 그가 벼슬길에 오르면서 아집은 생활화되었고, 그림도 자연스럽게 치열한 사실주의 화풍에서 격조 있는 문인화풍으로 변하게 되었다.

그림 115 김홍도, 〈담락재 편액〉, 1786년, 한국국학진흥원 소장.

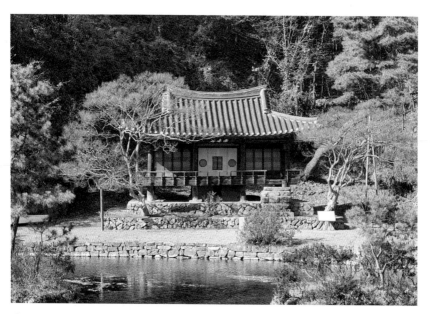

사진 19 채화정, 1761년, 보물, 경상북도 안동시 풍산읍, 정병모 사진.

26
세 번째 어진 모사, 정조의 40세 초상화

주관화사가 될 수 있는 기회, 그러나

화원이 어진을 그리는 영광은 신하들이 추천하고 왕에 의해 최종 선택을 받아야 가능한 일이다. 정조 때는 두 번에 걸쳐 어진 제작이 이루어졌고, 그때마다 김홍도가 참여했다. 1791년(신해년) 김홍도에게 영조 때 한 번을 포함하여 모두 세 번째 어진 모사의 기회가 주어졌다.

1791년 9월 21일, 정조는 창덕궁 영화당에서 두 번째 어진 모사를 지시했다. 이번에는 도감을 설치하지 말라고 했다. 신축년 때처럼 경비를 절약하고 일을 크게 벌이지 않기 위해서다. 다음날 어진 모사를 할 화원 선정에 들어갔다. 두 번째 어진 모사 때 정조가 최종적으로 선택한 한종유가 1783년 무렵에 세상을 떠났기에, 이번이 김홍도에게는 주관화사가 될 절호의 기회였다.

하지만 세상은 그렇게 만만치 않았다. 갑자기 혜성같이 등장한 화원이 있으니, 바로 이명기다. 채제공, 오재순 등 정조의 측근들 사이에서 그가 초상화를 잘 그린다는 이야기가 퍼져나가면서 신해년 어진 모사의 최고 자리인 주관화사를 꿰찬 것이다. 이명기는 10년 전 신축년 어진 모사 때만 하더라도 거론조차 되지 않았던 인물인데, 1789년 동지사 연행 때 김홍도와 함께 파견할 만큼 정조가 주목했던 화원이다. 김홍도는 지난번처럼 주관화사 다음 자리인 동참화사에 만

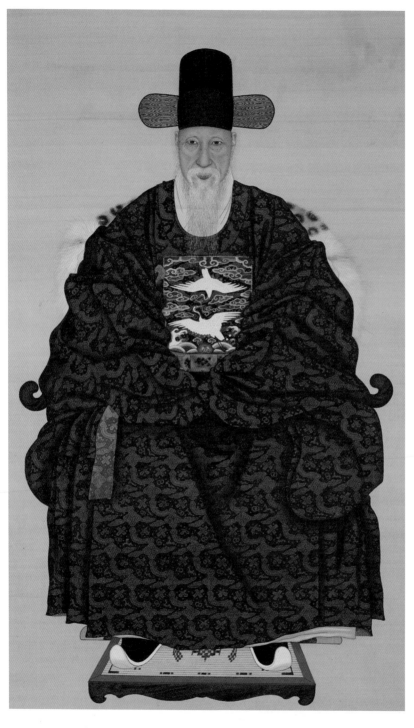

그림 116 이명기,
〈오재순 초상〉,
비단에 채색,
151.7×89cm,
삼성미술관 리움 소장.

6부 정조의 개혁정치, 김홍도의 혁신회화

족해야만 했다. 10년 전 주관화사였던 한종일과 수종화사였던 신한평은 수종화사로 임명되었고, 허감과 김득신, 이종현 등도 수종화사로 참가했다. 어진 모사를 참관하는 이는 10년 전에 이를 맡았던 조윤형과 더불어 영조 때 어진 모사를 맡았던 변상벽의 아들 변광복이 임명되었다. 김홍도의 멘토인 강세황은 두 번째 어진 모사가 있던 그해에 세상을 떠났다. 10년 뒤의 어진 모사 때는 이렇게 크고 작은 변화가 일어났다.

어떻게 이명기가 갑작스럽게 이처럼 중요한 자리를 맡게 된 것일까? 〈채재공 초상〉과 〈오재순 초상吳載純肖像〉(그림 116)을 보면, 왜 이명기가 주관화사가 되었는지 이해가 간다. 그의 초상화는 이전 그리고 다른 이의 초상화와 확연하게 달랐다. 서양화풍을 적극적으로 활용해 사실적이면서 입체적으로 표현했을 뿐만 아니라 위엄도 넘쳤다. 터럭, 점, 살결의 흐름까지 하나도 놓치지 않은 사실성은 물론이고 입체적으로 묘사하여 이전에는 보지 못했던 사실적 표현의 초상화의 세계를 열었다. 그가 선보인 초상화의 새로운 세계는 당시 상류층 사람들의 마음을 사로잡았고, 결국 임금의 초상화를 그리는 주관화사의 기회까지 단번에 차지한 것이다.

정조가 이명기와 김홍도의 의견을 묻다

1791년 신해년 어진 모사는 10년 전 신축년 어진 모사와 달리 속도감 있게 진행되었다. 소요 기간이 17일로 10일 정도 앞당겨 끝났다. 그동안 쌓인 노하우도 있지만, 일을 크게 벌이지 않으려는 정조의 뜻도 작용했다. 그런데 정조는 10년 전과 달라진 태도를 보였다. 자신의 의견을 내세우기보다는 신하와 화원들의 의견을 적극 반영했다. 이전에 볼 수 없던 민주적인 태도다. 『일성록日省錄』과 『승정원일기』에 그 내용이 자세하게 실려 있다.[301]

이날 어진을 그리는 장소인 서향각 동편에 유지본, 서편에 유지본, 그리고 족자본의 세 가지 샘플을 걸어놓고 정조는 신하들에게 어떤 그림이 좋은지 의견을

물었다. 채제공은 유지본, 홍낙성은 족자본을 그리고 정조는 유지본을 골라 선호하는 그림이 달랐다. 이처럼 의견이 갈리자, 초상화를 그린 화원들에게 다시 의견을 물었다. 정조 30세 어진을 그릴 때와 더불어 신하들에게 의견을 묻는 것도 이례적인데, 초상화를 그린 화원들의 의견을 묻는 일은 더더구나 이전에 없던 일이다.

"이명기와 김홍도는 앞으로 나아오라. 너희들이 보기에는 어떠하냐?" 이명기의 의견은 정조와 같았다. "소신은 처음부터 유지본이 낫다고 여겼습니다."

김홍도는 의견이 달랐다. "신의 생각으로는 동편에 있는 초본을 가지고 족자본을 참고하여 상초上綃(최종본으로 정해진 그림을 비단 위에 올리는 작업)하는 것이 좋을 듯합니다."

처음으로 동편 유지본을 선택했다. 정조가 두 화원의 의견을 듣고, 자신의 생각을 밝혔다. "그림을 그리는 법은 먼저 눈을 보는데, 내 얼굴을 내가 직접 보지는 못하지만 서편 유지본은 눈에 정채가 있어서 여러 본 중에서 으뜸인데, 어째서 동편 유지본만 못하다고 말할 수 있는가. 게다가 동편 유지본은 본래 대충 그린 것이라 서로 비교하여 논하는 것은 더욱 옳지 않다."

정조는 10년 전 이항복의 초상화를 칭찬하면서 정채, 즉 눈빛의 중요성을 말했는데, 그 생각에는 변함이 없었다. 정조가 서편 유지본을 선호한 이유는 눈이 정채를 띨 정도로 정성스럽게 그린 점을 중시한 것이다. 서호수가 다른 여러 신하의 의견을 종합해서 말했다. "기둥 아래에서 쳐다본 여러 신하는 모두 족자본이 좋다고 합니다. 지금 상초해야 하는데 어느 본으로 정하시겠습니까?"

이제 정조가 분분한 의견을 정리할 차례다. "그렇다면 족자본으로 상초하고 채색을 입히고 뒷면을 배접하는 등의 일을 조속히 거행하여 내달 2일에 완성하게 하라."

결국 정조는 자신의 생각을 접고 신하들의 중의에 따라 족자본으로 결정했다. 10년 전에 자신의 의견을 밀고 나간 것과 달라진 모습이다. 정조는 이런 지시로 마무리했다. "표제를 쓰는 날에는 여러 신하들이 참석하되, 흑단령黑團領을

입어야 할 것이다."

　김홍도의 세 번째 어진 모사, 두 번째 정조어진 모사는 이렇게 진행되었다. 이 어진 모사의 포상으로 정조가 주관화사인 이명기, 동참화사인 김홍도를 걸맞은 관직에 제수하라고 지시했는데 이명기는 장수찰방, 김홍도는 연풍현감에 임명되었다.

　화원들에게 이러한 행운은 인생이 바뀌는 계기가 된다. 중인 출신의 화원들이 과거를 보지 않고 벼슬을 할 수 있는 유일한 길이다. 정조가 『홍재전서弘齋全書』에서 그림에 관한 일은 홍도에게 맡겼다고 기록한 것으로 보아 김홍도가 그림 덕분에 큰 출세를 했을 것으로 짐작할 수 있지만, 당시 일류 화원들보다 더 큰 출세는 아니다. 변상벽은 구산첨사(종3품)와 곡성현감(종6품)을 지냈고, 김희성金喜誠은 초도첨사(종3품)와 사천현감(종6품)을 역임했으니, 이들보다 낮은 직급의 출세다.

서직수의 불만

정조 때 초상화가의 순위를 따진다면 김홍도는 2등쯤의 실력이 된다. 1등은 단연 이명기다. 물론 이는 당대의 평가다. 이명기는 김홍도와 더불어 정조가 총애하는 화원이다. 1등인 이명기가 얼굴을 그리고, 2등인 김홍도가 옷을 그린 초상화가 전한다. 바로 국립중앙박물관에 소장된 〈서직수 초상徐直修肖像〉(그림 117)이다. 얼굴 따로 몸 따로 그리는 방식은 임금의 초상화인 어진을 그리는 방식인데, 임금이 아닌 일반 사대부의 초상에서는 매우 드문 예다.

　도대체 서직수徐直修(1735~1822 이후)가 누구이기에, 당대 최고의 화원 두 사람을 동원하고 그것도 임금의 초상화처럼 얼굴 따로 몸 따로 그린 것일까? 그는 재력가인가, 아니면 권력가인가? 그에 대해서는 이경화가 자세히 밝혀놓았다. 서직수는 조선 후기 벌열 중 하나인 달성 서씨 출신으로, 자신은 큰 벼슬을 하지 않았지만 집안이 쟁쟁했다. 정조 때 대제학 서명응徐命膺(1716~1787), 영의정 서명선徐命善

李命基畵面金
而不能畵一片靈臺
弈乎行于彿匹迄有枘下淵薈心力伝

彿此墨海呈平生苯倣也笑
而各点凡十支扞六十二歳再自評

그림 117 〈서직수 초상〉,
1796년, 보물, 비단에 채색,
148.8×72㎝,
국립중앙박물관 소장.

(1728~1791)을 비롯해 서호수徐浩修(1736~1799), 서형수徐瀅修(1749~1824) 등의 인물을 배출한 집안이다. 또한 현재 서울 소공동 부근에 거주했고, 재산은 1789년 기준으로 솔거노비를 32명이나 거느릴 정도로 경제력을 갖추었다. 더욱이 서직수는 1789~1790년에 수원으로 옮긴 사도세자의 무덤인 현륭원의 원령으로 근무하면서 가까이 있는 용주사에서 불화 제작에 참여했던 김홍도와 이명기와 친분을 쌓은 인연도 그의 초상화를 그리게 하는 데 한몫했을 것이다.

이게 웬일인가? 당대 최고의 쟁쟁한 화원 두 사람이 그린 초상화인데, 정작 본인은 그들이 그린 초상화에 대해 그다지 마뜩잖았다. 서직수가 직접 적은 제문을 옮겨본다.

"이명기가 얼굴을 그리고 김홍도가 몸을 그렸다. 두 사람은 화사로 명성이 있는 사람들이지만 한 조각 영대를 그리지는 못했다. 애석하다. 나는 조용한 곳에서 도를 닦지 못하고 명산을 돌아다니고 참된 글을 짓느라고 마음과 정력을 낭비하지 않았는가? 한평생을 개괄해서 논평한다면, 속되지 않았고 고귀하다고 하겠다. 1796년 여름날에 심우헌 62세 늙은이 자평하다."

까다로운 클라이언트 서직수는 당대 최고의 화가들에 대한 불만을 조금도 숨기지 않았다. 영대靈臺, 즉 자신의 참모습을 나타내지 못한 점에 대해 불만을 터트린 것이다. 얼굴은 8분면의 방향을 취했고 귓가의 터럭과 얼굴의 반점과 터럭, 그리고 눈가의 주름은 사실적으로 묘사했다. 이태호는 김홍도 초상화 가운데 최고의 작품으로 추켜세웠다.[302] 피부과 의사이면서 미술사학 박사학위를 받은 이성낙은 왼쪽 볼에 색소모반의 피부 가운데 하나에 털 오라기 세 개를 그려놓은 그의 세밀한 관찰력과 사생력을 높이 평가했다. 조선시대 초상화에 나타난 정직함이 당시 시대문화를 이끈 선비정신의 진수라고 보았다.[303]

문제는 참모습인데, 이는 눈동자에서 나온다. 사실적인 묘사는 충실했지

만, 서직수가 생각하는 속되지 않고 고귀한 이미지를 표현하는 점에서는 만족스럽지 못한 것이다. 터럭 하나까지 소홀하지 않은 것은 좋지만, 그가 원하는 것은 그게 아니었다. 여기서 채제공이 정조의 어진을 심사할 때 개진한 말이 떠오른다.

> "멀리서 보는 것이 가까이서 보는 것보다 나을 것입니다. 만일 머리카락 한 올까지 자세히 보려고 하면 도리어 참모습과 어긋날 우려가 있습니다."[304]

만일 머리카락 한 올까지 표현하는 데 주력하다 보면 참모습을 드러내 보이는 데 실패할 가능성이 크다는 말이다. 사실적으로 표현하는 것이 가장 좋은 방법이나, 사실적인 표현이 반드시 참모습을 보장하는 것은 아니다. 사실성과 참모습 간의 적절한 관계를 포착하는 일이 더 중요한 것이다.

반면 김홍도가 그린 옷의 표현은 그다지 흠잡을 곳이 없다. 오히려 부드러운 색조와 치밀한 사생력이 조선시대 초상화의 새로운 면모를 보여준다. 서양식의 음영법으로 부드럽게 나타난 옷의 표현에 머리에 쓴 검은 동파관과 가슴에 두른 흑색 광다회는 위아래로 단아하게 중심을 잡아준다. 이런 옷의 표현에서 압권은 버선발이다. 조선시대 초상화 가운데 신발을 신지 않은 버선발을 그린 것은 유일하다.[305] 포즈나 주름이 자연스러울뿐더러 음영도 적절하다. 더군다나 가로줄무늬의 자리 덕분에 차분하면서 현대적인 감각으로 되살아나고 있다. 하지만 서직수에게는 이러한 옷의 표현은 눈에 보이지 않았을 테고, 우선 얼굴 표현이 마땅치 않았던 것이다.

서직수의 불만에도 불구하고 이명기와 김홍도가 합작한 초상화라는 점에서 주목할 필요가 있는 작품이다. 지금은 사라진 1791년의 정조어진도 이명기와 김홍도가 대략 이러한 화풍으로 그렸을 것이라고 미루어 짐작할 수 있다. 정조시대 사실주의적 화풍의 정수를 보여주는 작품이다. 당대 최고 화원의 초상화에 불만을 터트린 서직수의 높은 안목이 살아 있는 시대의 초상화다.

27
연풍현감 시절 얻은 것과 잃은 것

연풍에 남아 있는 김홍도의 흔적

중부내륙고속도로 연풍IC로 나가서 연풍초등학교를 찾아가면, 김홍도가 연풍현 감으로 근무했던 동헌인 풍낙헌豊樂軒을 볼 수 있다.(사진 20) 학교 교사 중앙에 있 던 건물인데 오른쪽으로 30m 정도 옮겨놓았고, 주위에는 수령이 300년이 넘는 느티나무 두 그루가 역사의 현장을 지켜보고 있다. 동헌 옆에는 수령을 자문, 보 좌하던 자치기구인 향청鄉廳 건물이 일부 남아 있다. 시청과 시의회 건물이 나란 히 붙어 있는 현대의 관청과 비슷한 구성이다. 그리고 면내에는 연풍향교와 열녀 비 등 김홍도 당시의 흔적을 살필 수 있는 유적이 있다.

김홍도가 연풍현감으로 부임하게 된 계기는 1791년 정조어진 제작에 동 참화사로 참여한 일이다. 1791년 12월 22일 김홍도는 동참화사의 포상으로 충청 도 연풍현감에 임명되었다. 연풍현감은 종6품의 벼슬로 연풍현의 고을 원님이다.

연풍현은 현재 연풍면으로 주위에 문경새재가 있는 조령산, 주흘산, 박 달산, 군자산, 칠보산, 희양산, 황학산 등 첩첩산중으로 둘러싸인 분지로 19세기 말에는 주거민이 5,000여 명, 현재는 2,000여 명밖에 안 되는 면 단위의 고을이 다.[306] 정약용이 연풍현 북쪽에 있는 무교에 관해 "돌아도 돌아도 그 계곡이 그 계 곡이고, 온종일 건너야 그 물이 그 물이로세"라고 시로 읊었듯이, 깊은 산속에 자

사진 20 풍낙헌, 충남 괴산군 연풍면 연풍초등학교, 정병모 사진.

리 잡은 작은 고을이다.[307]

연풍현감이란 벼슬은 김홍도 인생에 커다란 변화를 가져다주었다. 현감은 지금의 읍장이나 면장에 해당하는 직급이지만, 현실적으로 과거를 볼 자격조차 주어지지 않는 중인 출신의 김홍도에게는 신분을 뛰어넘는 특혜였다. 오주석은 경치가 좋아서 정조가 특별히 김홍도를 고을 원님으로 보냈다고 추정했지만, 행정 경험이 적은 화원 출신 김홍도에게 가능하면 크게 부담을 주지 않으려는 인사라는 생각이 든다.

30세에 사포서 감동관으로 시작된 그의 벼슬살이는 현감에서 정점을 찍었다. 이를 끝으로 그에게는 더 이상의 벼슬자리가 주어지지 않았다. 하지만 연이은 벼슬로 인해 그의 의식은 사대부보다 더 사대부다운 긍지로 가득 차게 되었다. 그 무렵 그가 그린 문기文氣 어린 작품들이 내적 변화를 숨김없이 보여준다. 벼슬의 경험이 많아질수록 그의 작품에서 문인화적 성향은 점점 강해졌다.

하지만 연풍현감 시절 김홍도는 다른 때와 달리 여러 우여곡절을 겪으면

서 그의 인생에 커다란 전환점을 맞이했다. 한편으로 50이 다 된 나이에 귀한 독자獨子를 얻는 기쁨을 만끽했지만, 다른 한편으로 여러 죄목으로 3년 만에 현감 자리에서 쫓겨나는 불행을 겪기도 했다. 연풍현감으로 말미암아 그는 중요한 것을 얻고 중요한 것을 잃게 하는 극단의 경험을 했다.

만득자를 얻은 기쁨

연풍현감 시절 김홍도에게 기적이 일어났다. 50이 다 된 나이인 48세에 독자를 낳은 것이다. 얼마나 기뻤는지 아들의 이름을 '연풍에서 얻은 복덩어리'란 의미로 '연록延祿'이라고 지었다.

1792년 초 연풍현감에 부임한 지 얼마 지나지 않아서 연풍에는 큰 가뭄이 들었다. 고을 원님인 김홍도는 기우제를 지내기 위해 그 지역에서 가장 정결하다는 공정산公靜山 상암사上菴寺(사진 21)에 올라갔다. 자신의 봉급을 털어 시주금을 내어 불상을 개금하고 금벽으로 탱화의 박락된 부분을 수리하고 바탕을 보수했다. 김홍도는 그 공덕 덕분에 뒤늦게 아들 연록을 얻는 기적이 일어난 것이다. 「연풍군 공정산 상암사 중수기延豊郡公靜山上菴寺重修記」에 그 사연이 자세하게 설명되어 있다. 1795년 2월 하순, 풍계거사楓溪居士가 지은 글이다.[308]

"지난 1789년 암자의 승려 계순대사戒順大師가 발원하여 재물을 모아 그 부서진 기와와 허물어진 벽을 다시 세우니, 터와 기초의 단단함과 짜임새가 치밀한 점은 전보다도 나았다. 삼 년이 지난 1792년 태수太守 김홍도가 부임하자 큰 가뭄이 들어 기우제를 지내려 이 암자에 왔을 때, 암자의 정결함이 성안에서 가장 으뜸이라 여기를 기도처로 삼을 것이라고 말했다. 그는 녹봉으로 시주금을 내어 소조불상을 개금하고 탱화의 박락된 부분을 그려 넣어 환하게 드러나고 진영과 탱화를 비단에 물감으로 그리고 칠했다.

충청감사 이형원李亨元과 괴산군수 이영교李英敎가 이 이야기를 전해 듣고서 그 일

을 도우니, 절 구경 온 사람들과 승려 등 여기에 이른 이들이 모두 가슴이 상쾌하고 눈에 흡족하여 말하기를, "태수의 공덕이 다만 백성에게 두루 미칠 뿐만 아니라 또한 불가의 암자가 이루어지는 데까지 베풀어지니, 이로써 완전하다고 할 만하다."라고 했다. 이것으로 알겠나니 부처님의 힘과 사람의 공력 두 가지가 서로 모여 합쳐짐으로써 이 암자가 이미 무너졌다가 다시 이루어진 것이로다.

태수는 늙도록 아들이 없더니 이 산에서 빌어 아들을 얻었다. 내가 알기로는 그가 착한 일을 쌓은 끝에 얻은 경사이거니와, 승려들은 부처님께서 착한 업보에 응답하신 것으로 돌릴 것이다."[309]

풍계거사는 김홍도와 엎어지면 코 닿는 곳에 살며 친하게 지낸 이인데, 이름은 아직 확인되지 않는다. 김홍도가 연풍현감에서 파직되고 나서 상암사의 승려 계순대사가 부탁해서 지었다. 김홍도는 상암사에 치성을 드리고 시주를 한 공덕으로 부처님이 그 착한 업보에 응답하여 귀한 아들을 준 것으로 믿었다. 그런데 1800년 정조가 승하한 뒤 김홍도가 가난과 병마에 시달릴 때, 김연록은 이름을 '양기良驥'로 바꾸었다. 우수한 천리마란 뜻이다. 김홍도의 처지가 어려워지면서 김연록도 견디기 힘들었는지, 개명을 통해 그 난관을 이겨내려고 했던 것 같다.

파직의 충격

연풍현감 시절은 김홍도에게 기쁨만 가득한 것은 아니다. 호사다마라고 할까. 큰 시련도 함께 닥쳤다. 처음에는 정치를 잘한다는 평판을 들었으나, 재임 3년째 되던 해인 1795년(51세) 위유사慰諭使 홍대협洪大協(1750~?)에 의해 파직되는 큰 아픔을 맛보았다.

1791년 12월 22일 김홍도가 연풍현감으로 임명되었고, 그로부터 몇 개월 지나지 않은 1792년 4월 연풍현 안부역에 큰 화재가 일어나서 수백 가구의 집이

타버렸다. 고을 원님 김홍도가 해결해야 할 첫 번째 큰 사건이었다. 그가 이재민을 구제할 때 쌀 대신 조를 나눠준 것이 문제가 되었다. 4월 17일 비변사에서 큰 화재를 복구하기 위해 쌀을 나눠주어야 하는데, 조를 나눠준 조처를 조사했다.[310] 다행히 4월 30일 비변사에서 원래 김홍도가 휼전을 쌀로 내주었는데 화재를 당한 백성들이 "역촌驛村의 수많은 말과 소를 기를 방법이 없으므로 연전의 예에 따라 조로 준절하여 받아 가서 방아를 찧어 겨를 내어 말먹이 거리로 삼을 수 있도록 해달라고 호소하여 조를 나눠주었다"라는 사실을 알게 되어 위기를 넘겼다.[311] 7월 10일 충청감사 이형원李亨元(1739~1798)이 매긴 근무 고가에서 "생소한 것은 우선 용서하지만 조심하고 더욱 힘써야 한다生手姑恕 小心加勉"라며 상중하 중 '중'의 성적을 주었다.[312] 첫해라 봐주는 것이니 더욱 열심히 하라는 경고로 보인다.

다음 해인 1793년에는 충청도 지역에 큰 가뭄이 들었다. 화재에 가뭄까지 이어지는 재난에 고을 원님 김홍도는 그 대책에 정신이 없었다. 지난 화재처럼 가

품에도 어떻게 진휼하느냐가 중요하다. 1793년 1월부터 4월까지 흉년을 당했을 때, 김홍도는 가난한 백성을 도와주는 진휼을 12차례 시행했다. 큰 가뭄으로 인해 굶주린 사람 3,060명에게 조, 보리, 죽미, 장, 소금, 콩 등을 나눠주었다. 조 160섬 10말 가운데 김홍도가 110섬 10말 남짓을 자비自備(스스로 준비함)했고, 50섬은 감영에서 부담했다. 그뿐만 아니라 보리 31섬 1말, 죽을 쑨 쌀 5섬 1말, 장 2섬 11말, 소금 3섬 5말, 콩잎 46단 2주지 남짓 김홍도가 자비했다. 김홍도의 위기 대처에 대해 충청감사 이형원은 김홍도가 정치를 잘한다는 내용의 장계狀啓를 조정에 올렸다.[313] 다만 김홍도가 사비를 털어 구휼한 자비를 시행했지만, 워낙 고을이 작아 그 물량이 다른 고을에 비해 얼마 되지 않기 때문에 특별히 포상하지 않아도 된다는 의견을 냈다. 당시 충청도의 다른 수령들도 동참해 자비한 것을 보면, 김홍도만의 특별한 선정은 아니었다.

6월 11일 충청도 암행어사 윤노동尹魯東은 "연풍현감 김홍도는 처음에 일이 서툴러서 사소한 비방이 있었으나 나중에는 실로 두루 구휼한 것으로 덕분에 새로 칭찬받았습니다. 고을이 작고 일이 많지 않으니 앞으로의 효과를 기대할 만합니다"라고 보고했다. 4일 뒤인 6월 15일, 경상도 암행어사 이상황李相璜은 왕에게 올린 서계에서 김홍도의 정치에 대해 무난하게 평가했다.

"연풍 현감 김홍도는 사람됨이 똑똑한 데다가 부지런하게 다스려서, 굶주린 자들을 진휼하고 환곡을 분급하는 데 있어 별로 잘못이 없었습니다."[314]

김홍도가 '똑똑하고 부지런하다'는 것은 다른 기록에서 보지 못한 새로운 평가다. 그는 목민관으로 가뭄과 화재에 슬기롭게 대처했다. 화재로 잃었던 고가 점수를 기민을 진휼하고 분급으로 되찾아서 무난한 평가를 받았다. 뛰어난 공적도 없고 크게 드러난 흠도 없어서 연풍현감직을 유지할 수 있게 되었다.

1793년에 이어 1794년에도 2년 연속 큰 가뭄이 들었다. 연이은 재해로 고

통을 받는 호서지방의 인심을 무마하기 위해, 1794년 11월 호서 위유사 홍대협을 파견했다.[315] 위유사란 천재지변이나 전쟁, 민란이 일어났을 때 지방 사정을 살피고 백성을 위무하기 위해 파견하던 관리다. 그는 호서 사람들의 조세 일부를 면제하고 어려운 상황에 처한 백성들을 구제하는 임무를 맡았다. 각 고을의 풍속을 묻고 소문을 듣고 수령이나 아전의 실적을 살피는 일도 겸했다.[316] 그런데 홍대협은 김홍도에 대해 부정적인 평가를 했다.

"연풍 현감 김홍도는 여러 해 동안 관직에 있으면서 잘한 일이 하나도 없고, 관장官長의 신분으로 기꺼이 중매를 하고, 하리下吏에게 집에서 기르는 가축을 강제로 바치게 하여 따르지 않는 자에게 화를 내고 심지어 전에 없는 모질고 잔인한 형벌을 내렸습니다. 또 들으니 근래에 사냥한다면서 온 고을의 군정軍丁을 조발調發하여 결원 수에 따라 날짜를 계산하여 분배해서 벌금을 거두니 경내境內가 술렁거리고 원망과 비방이 낭자하다고 하였습니다. 그런 까닭에 연풍현의 이방吏房을 잡아다 조사하니, 그가 바친 공초供招가 소문과 털끝만큼도 차이가 없었습니다. 백성을 가혹하게 대하는 이러한 부류는 엄하게 감처勘處해야 합니다."[317]

무슨 날벼락인가. 1795년 1월 7일 홍대협은 김홍도의 행적에 대해 '극히 해괴하다'는 의견을 내는 바람에 바로 해임되었다. 그는 김홍도가 불법을 저지른 죄에 대해 기록한 보고서인 별단別單을 정조에게 올렸다.[318]

김홍도의 죄목은 세 가지다. 첫째, 중매를 선 것이다. 둘째, 말단 공무원인 구실아치들에게 위압적으로 가축을 상납하게 한 일이다. 셋째, 매사냥인 행렵行獵을 하는 핑계로 지방의 장정인 군정을 징발한 일이다. 첫째는 고을 원님으로 채신머리없는 처신을 한 것이지만, 둘째와 셋째가 중죄에 해당한다.

자신의 목을 죌 것이라고 전혀 몰랐던, 매사냥하는 장면을 그린 〈호귀응렵도豪貴鷹獵圖〉(그림 118)가 전한다. 이 그림은 제작연대가 적혀 있지 않지만, 연풍

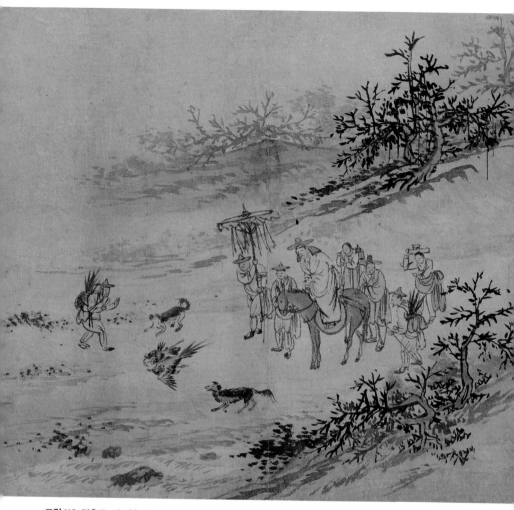

그림 118 김홍도, 〈호귀응렵도〉, 종이에 엷은 채색, 28×34.2㎝, 간송미술문화재단 소장.

현감 시절 즐겼던 매사냥을 그렸다는 점에서 현감 시절의 작품으로 볼 수 있다. 자신이 쫓겨나는 죄목이 된 뼈아픈 내용을 현감 이후에 그릴 리 만무하기 때문이다.

그림의 주인공은 말을 타고 매가 꿩을 잡는 모습을 바라보고 있는 연풍현감 김홍도다. 그를 중심으로 마부, 일산日傘을 들고 있는 군졸, 말 뒤에 서서 뒤돌아보는 아전, 관인을 메고 있는 동자, 술상을 이고 있는 기생, 등짐에 잡은 꿩을 담

고 있는 응사鷹師가 있다. 개 두 마리는 매 주위를 호위하고 있다. 위아래에는 김
홍도 특유의 가지 끝에 물이 오른 나무들이 배경에 등장한다. 현감으로서 느끼는
위세와 사냥을 즐기는 모습을 서정적으로 표현했다.

1월 7일 김홍도는 연풍현감직에서 해임되고 그 다음날인 1월 8일 비변사
의 의견에 따라 의금부에 잡혀가서 심문받았다.[319] 죄인을 심문하면서 고문을 가
하는 것은 의금부에서 흔히 하는 일이다. 그런데 극적인 일이 벌어졌다. 1월 18일
정조는 의금부가 올린 아직 잡아 오지 않은 죄인에 대해 사면해주는 사단자赦單子
를 내렸는데, 그 명단에 김홍도가 들어 있었다.

"임붕한林鵬翰, 권상희權尙禧, 김홍도金弘道, 심인沈鏔은 풀어주라."

11일 만에 감옥에서 석방되었다. 정조의 김홍도에 대한 무한애정을 볼 수
있는 대목이다. 물론 여기에는 단순한 애정만이 아니라, 두 달 뒤인 윤2월에 열리
는 정조의 화성 프로젝트에 김홍도를 참여시키기 위한 계획도 있었던 것으로 보
인다.

28
원행을묘 행사로 복귀하다

조선시대 최대의 이벤트를 병풍에 담다

정조시대 가장 큰 이벤트는 화성에서 열린 사도세자의 부인 혜경궁 홍씨의 회갑 잔치다. 궁중의 회갑잔치를 궁중 밖에서 한 것도 처음 있는 일이지만, 1795년 윤 2월 9일부터 16일까지 7박 8일에 걸쳐 대대적으로 열린 것도 이례적이다. 115명 의 기마악대가 연주하는 웅장한 음악이 울리는 가운데 1,800여 명의 신하가 뒤따 르고 그 행렬이 무려 1킬로미터에 이르렀다. 이 거대한 행사를 '원행을묘園幸乙卯' 잔치라 부른다. 원행이란 정조가 현륭원에 행차한다는 뜻이고, 을묘는 1795년을 표시하는 육십간지다. 실제는 혜경궁 홍씨의 회갑연이었지만, 사도세자의 묘인 현륭원을 행차라는 명분을 내세워 '원행을묘'라고 부른 것이다. 마침 그해는 정조 가 즉위한 지 20주년 되는 때라 겸사겸사 기념해 벌인 행사다. 이렇게 중요한 잔 치를 그것도 궁중이 아닌 화성에서 벌인 이유는 무엇일까? 그것은 정조가 뒤주에 갇혀 죽은 아버지 사도세자의 명예를 회복하고 신도시 화성 건설의 명분을 정당 화하여 궁극적으로 왕권을 강화하기 위한 것으로 보고 있다.[320]

그동안 이 행사를 그린 궁중행사도를 '수원능행도' 혹은 '화성능행도'라 불렀다.(그림 119) 하지만 임금의 무덤인 능陵에 행차한 것이 아니라 왕세자의 무 덤인 원소園所에 행차한 행사다. 뒤주에 갇혀 죽은 사도세자는 영조 때 양주 배봉

산에 일반인의 무덤인 수은묘垂恩墓로 장례를 치렀는데 정조가 즉위하면서 봉호를 왕세자급인 영우원永祐園으로 낮췄고, 1789년(정조 13)에 화성으로 이장한 후에는 현륭원顯隆園으로 이름을 바꾸었다. 현륭원으로 행차한 행사이니 당연히 능행이 아니라 원행이 맞고, 이 행사의 공식 기록에도『원행을묘정리의궤園幸乙卯整理儀軌』,『원행정례園行定例』등 원행이라고 불렀다. 오주석, 강관식, 진준현 등 미술사학자들은 '원행을묘정리의궤도', '원행을묘정리의궤소계병' 등으로 불러야 한다고 이의를 제기했다. 하지만 잘못된 명칭이라도 오랜 세월 입에 붙은 이름을 고치기는 매우 어려운 면이 있어서인지 최근에는 '화성원행도'란 타협적인 명칭을 사용하고 있다.[321]

획기적인 이벤트인만큼 그것을 8폭의 병풍으로 담은 〈화성원행도〉도 조선시대 기록화 가운데 혁신적인 작품으로 평가받고 있다.[322] (그림 119) 조선시대 기록화의 전통적인 정면투시법과 서양의 선투시법을 조합한 작품이다. 여기에 조감법의 시점으로 스펙터클하게 공간을 나타내어 잔치의 웅장함을 한껏 드러냈다. 〈경현당수작연도〉(1765년, 그림 10), 〈진하도〉(1783년), 〈문효세자책례계병〉 (1784년) 등 정조시대 궁중기록화와 확연한 차이를 보인다. 이 시기 궁중기록화가 정면투시법으로 정형화된 규범을 고수한 반면, 〈화성원행도〉는 이러한 틀에서 벗어나 다양한 퍼스펙티브를 적용한 변화를 보였다. 그뿐인가. 산수화, 계화, 인물화, 풍속화, 산수화 등 여러 모티브를 망라하여 풍요롭게 화려한 잔치를 표현했다. 조선시대 궁중기록화의 백미로 손꼽을 만한 작품이다.

문제는 이 병풍의 제작에 김홍도가 참여했는지 여부다. 김홍도는 연풍현감에서 해직되어 한양으로 압송되는 사이에 정조의 배려로 11일 만에 사면되었다.[323] 무엇보다 당장 정조에게 중차대한 이벤트인 '원행을묘' 행사에 그가 절실히 필요했기 때문이다. 엄벌에 처해야 한다는 홍대협의 보고가 있었지만 바로 김홍도를 사면하고 이 행사에 투입시켰다. 비록 사면되었다고 하더라도 김홍도가 받았을 충격은 적지 않았을 것이고, 공공연하게 그를 내세울 상황도 아니었다.

그림 119 〈화성원행도〉, 8폭 병풍, 비단에 채색, 151.5×66.4cm, 국립중앙박물관 소장.

이 행사 내용을 정리한 백서인 『원행을묘정리의궤』의 삽화인 도설은 김홍도가 제작한 것으로 기록되어 있다.(그림 120) 『일성록』에 기록된 1795년 윤2월 28일 정조가 춘당대에서 의궤청 소속 신하들과 주고받은 대화 내용이다.

정조가 신하들에게 지시했다.

"이번의 이 편질編秩도 적지 않을 듯하니 경들이 각각 나누어 관장하여 마음 써서 초출抄出하되, 다음 달 안으로 인쇄하여 올릴 수 있도록 하라."

심이지 등이 아뢨다.

"초출하여 편차編次하는 일은 지연될 듯하고, 인쇄에 들어가는 일은 별로 시일이 오래 걸릴 염려가 없습니다."

정조가 다시 지시했다.

"초출한 뒤에 또 베껴 써야 되니 초계 문신 조석중曹錫中과 황기천黃基天을 낭청으로 차출하여 베껴 쓰게 하라."

윤행임이 아뢨다.

"도설圖說이 있으니 김홍도를 대령하게 해야 합니다."

정조가 그렇게 하라고 허락했다.[324]

이 의궤에는 100장의 판화로 찍은 도설이 실려 있으니, 『오륜행실도』의 150장 판화 삽화에 덧붙여 100장의 김홍도 판화 작품이 추가되는 셈이다. 『일성록』에 정조가 지시한 사항을 보면 당시 김홍도가 이 행사에 참여했는지를 알 수 있는 내용이 있다.

"나누어 편차하고 교정할 때 당상이 많으면 많을수록 좋으니, 정리소 당상 중에 경기감사와 호조판서를 일체 차하하라. 의절을 편차하는 일은 예조판서가 가장 잘 알고 있으니, 그도 차하하라. 초계 문신 중에 조석중과 황기천도 일찍이 애를 썼으니, 등록 낭청으로 계하받아 서사寫書하고 교정하는 일을 전담하여 관장하도록 하라. 전 현감 김홍도를 병

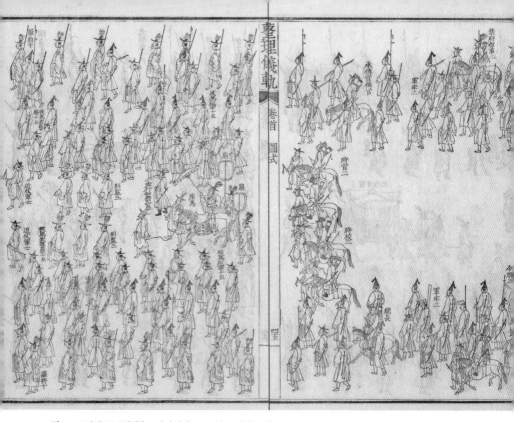

그림 120 〈반차도〉, 『원행을묘정리의궤』, 1795년, 규장각 소장.

조에서 구전정사口傳政事로 군직에 붙여 관대冠帶 차림으로 항상 사진仕進(벼슬아치가 규정된 시간에 출근함)하게 하고, 가평군수 유득공과 직산현감 정우태도 올라와 간역看役하게 하라. 책을 완성하여 올리는 일은 4월 13일에 하라."[325]

　　구전정사란 정해진 절차를 무시하고 왕의 구두 명령으로 이루어진 비정상적인 정치행위를 말한다. 해직된 김홍도를 『원행을묘정리의궤』 도설에 동원하기 위해 긴급하게 군직을 주어서 관대 차림으로 출근하게 한 것이다. 이렇게 김홍도는 원행을묘 행사에 동원되었다.

　　『원행을묘정리의궤』 가운데 행사를 마친 다음 포상 내용을 담은 상전을 보면 김홍도의 이름은 보이지 않고 최득현, 김득신, 이명규, 장한종, 윤석근, 허식,

이인문까지 7인의 화원이 참여한 것으로 기록되어 있다. 김홍도가 의금부에서 풀려난 지 2개월이 채 안 되는 시기라 원행을묘 행사와 관련된 일은 했지만, 근신의 의미로 포상하지 않은 것으로 생각된다. 불미스러운 일로 연풍현감에서 해직되자마자 정조가 급히 복귀시킨 것을 보면, 김홍도가 전면에 나설 처지는 못 되지만 원행을묘 행사에 소용되는 그림의 개념을 설정하고 기법을 지도하는 데 관여한 것으로 보인다.

스펙터클한 궁중행사도

〈화성원행도〉는 혁신적인 궁중기록화다.[326] 무엇보다 행사의 장면을 스펙터클하게

그림 121 〈봉수당진찬도〉, 〈화성원행도〉, 비단에 채색, 151.5×66.4cm, 국립중앙박물관 소장.

그림 122 〈봉수당진찬도〉, 『원행을묘정리의궤』. 1795년, 규장각 소장.

표현하여 그 웅장함과 화려함을 강조한 점이 주목을 끈다. 김홍도가 이보다 30년 전인 1765년에 그렸던 궁중기록화인 〈경현당수작연도〉(그림 10)와 비교해도 행사 내용뿐만 아니라 표현양식에서도 적지 않은 차이점이 보인다.

원행을묘 행사의 하이라이트는 혜경궁 홍씨의 회갑잔치를 그린 〈봉수당진찬도奉壽堂進饌圖〉(그림 121)다. 『원행을묘정리의궤』 중 〈봉수당진찬도〉에서는 전통적인 정면투시법으로 잔치의 풍성함을 정연하게 그렸고(그림 122), 〈화성원행도〉에서는 평행투시법으로 입체적으로 표현했다. 윤2월 13일 봉수당에서 열린 이 행사의 하이라이트인 이 그림은 정면투시법과 같은 엄격함이 필요한 장면인데도 불구하고 평행투시법을 과감하게 적용했다. 더군다나 왼쪽의 휘장이 휘날리는 모습에서는 궁중기록화에서 보기 힘든 생동감을 엿볼 수 있다. 이 잔치는 혜경궁 홍

그림 123 〈시흥환어행렬도〉, 〈화성원행도〉,
비단에 채색, 151.5×66.4cm, 국립중앙박물관 소장.

그림 124 〈주교도〉, 〈화성원행도〉, 비단에 채색,
151.5×66.4cm, 국립중앙박물관 소장.

그림 125 〈주교도〉, 『원행을묘정리의궤』, 1795년, 규장각 소장.

씨와 여성 친인척, 남성 친척, 정조의 신하들이 참석한 이례적인 행사였다. 혜경궁
홍씨와 여성 친인척이 있는 봉수당 내부는 붉은 발로 차단했고, 남성 친척은 봉수
당의 뜰인 전정, 정조의 신하들은 전정의 보계와 중앙문 밖에 자리를 잡았다.[327]

정조의 행차가 임시 설치한 배다리로 한강을 건너는 장면을 그린 〈주교도
舟橋圖〉(그림 124, 125)를 보면, 뒤로 갈수록 작아져서 깊이감을 표현하는 서양의
투시법을 명료하게 적용했다. 그렇다고 뒤가 급격하게 작아지면 뒤쪽 장면이 잘
보이지 않기 때문에 어느 정도 보이는 범위 안에서 줄어드는 비율을 억제했다.

정조 행차의 장면을 성대하게 표현한 작품으로 〈시흥환어행렬도始興還御行
列圖〉(그림 120, 123)가 있다. 정조 행차가 수원에서 한성으로 돌아오는 도중 시흥
행궁에서 정조가 어머니 혜경궁 홍씨에게 미음을 바치기 위해 머문 장면이다. 시

그림 126 〈서장대성조도〉, 〈화성원행도〉,
비단에 채색, 151.5×66.4㎝, 국립중앙박물관과 소장.

그림 127 〈득중정어사도〉, 〈화성원행도〉,
비단에 채색, 151.5×66.4㎝, 국립중앙박물관과 소장.

그림 128·그림 129 〈서장대성조도〉와 〈득중정어사도〉, 『원행을묘정리의궤』, 1795년, 규장각 소장.

흥행궁은 조선시대에는 경기도 시흥군이었지만 현대에는 서울특별시에 편입되어 있다. 지금의 행정지명으로 서울특별시 금천구 시흥5동 은행나무 사거리다.

　행사 자체가 규모가 큰 탓도 있지만 이처럼 스펙터클하게 표현한 궁중행사도는 이전에 유례가 없었다. 정조가 미음을 바치는 행사를 벌이기 위해 행렬을 멈추고 혜경궁 홍씨가 탄 가마 주변에는 차일을 쳤다. 그 앞뒤로 성대하게 펼쳐진 행차의 모습이 장관이다. 무려 1킬로미터에 이르는 1,800여 명의 행차 모습을 한 화폭에 담기 위해 높은 시점에서 지그재그로 묘사한 구성을 선택했다. 전통적인 조감법과 서양의 투시법을 적절하게 조합했다. 아름다운 청록의 산수를 배경으로 정조의 행차를 구경하기 위해 몰려든 백성들 사이에서 자연스러운 모습의 풍속 표현을 볼 수 있다. 그 와중에 간이 주막을 열어 술을 팔고 엿장수는 엿을 팔고

있다. 남자는 남자끼리 여자는 여자끼리 구경꾼들이 자연스럽게 무리지어 있는 모습에서 남녀 구별의 사회적 분위기를 읽을 수 있다.

화성에서 벌어진 여러 행사 가운데 밤에 벌어진 이벤트를 그린 작품으로는 〈서장대성조도西將臺城操圖〉(그림 126, 128)와 〈득중정어사도得中亭御射圖〉(그림 127, 129) 가 있다. 전자는 윤2월 12일 화성의 서장대에서 정조가 지휘한 야간 군사훈련인 야조식을 행하는 장면을 그린 그림이고, 후자는 윤2월 14일 양로연을 마치고 방화수류정을 시찰한 뒤 득중정에서 벌인 활쏘기와 매화포 불꽃놀이를 그린 그림이다.

〈서장대성조도〉는 화성행궁에서 가장 높은 위치에 있는 서장대에서 훈련 장면을 바라보는 모습을 그렸다. 화성행궁 주변에는 이를 내려다볼 만큼 높은 곳이 없으므로 조감법으로 화성행궁 전체를 바라보는 모습을 표현했다. 여기서는 평행투시법의 구도를 취했다. 정조가 앉아 있고 이 그림에서 가장 중요한 건물인 서장대가 가장 뒤에 위치하지만, 그림에서는 실제보다 크게 강조해서 그렸다.

〈득중정어사도〉는 정면향의 정면투시법으로 표현했는데, 건물의 구성이 독특하고 리듬감이 있다. 화면 위 T자형으로 배치된 득중정을 시작으로 왼쪽에는 낙남헌이 자리 잡고, 오른쪽에 ㄱ자 ㄴ자의 건물이 줄지어 내려오는 가운데 아래에는 창룡문과 ㅁ자의 건물이 배치되었다.

〈화성원행도〉는 행사의 장면을 최대한 스펙터클하게 표현한 궁중행사도라는 조선시대 궁중행사도의 새로운 이정표 역할을 했다. 행사의 내용이나 필요에 따라 전통적인 정면투시법과 평행투시법을 비롯하여 서양의 투시법 등 다양한 시점을 활용하여 스펙터클한 효과를 극대화했다. 새로움을 적극적으로 추구하면서 전통의 장점도 살리는 신구의 조화를 꾀했다.

정조의 사도세자에 대한 사무침, 〈금계도〉

김홍도가 일본식 병풍인 〈금계도〉(삼성미술관 리움 소장)를 모사했다. 그것도 정조의

지시에 의해 그렸다. 그 사연이 이유원李裕元(1814~1888)이 지은 『임하일기林下筆記』 중 「금계화병金鷄畫屛」에 자세하다.

"그림 잘하는 왜인의 작품이다. 단풍나무 아래에 황국黃菊이 흐드러지게 피었는데 그 사이에 난과 대나무가 있으며, 돌 위에서 금계金鷄가 새벽을 알리고, 바다 풍경이 어렴풋이 보이니, 과연 명화名畫다. 정조 때 김홍도에게 한 본을 모사하도록 명하여 화성행궁華城行宮에 두었다. 그림의 뜻은 악부樂府의 황계곡黃鷄曲에서 얻은 듯하다."[328]

정조가 김홍도에게 일본 그림 〈금계도〉를 모사하게 하여 화성행궁에 봉안하게 했다. 이유원은 글 마무리에 그림의 뜻이 『악부樂府』의 「황계곡」에 있는 것 같다고 언급했다. 『악부』와 『청구영언靑丘永言』에 조선시대 12가사 중 하나인 「황계사黃溪詞」가 실려 있다. 이 가운데 이 구절이 중요하다.

"병풍屛風에 그린 황계黃鷄 두 나래를 둥덩 치며 사오경四五更 일점一點에 날새이라고 고기요 울거든 오랴시나."

병풍에 그린 황계가 두 날개를 활개 치고 새벽에 날이 새라고 "꼬끼오" 우는 모습은 임이 오시는 신호이자 바람이다. 〈금계도〉를 화성행궁에 봉안한 까닭은 뒤주에 갇혀 세상을 떠난 사도세자에 대한 그리움을 은유적으로 표현한 것으로 해석된다.

경기도 화성시에는 황계동이란 곳이 있다. 그 지명은 정조가 사도세자의 능을 참배하러 가는 길에 황계가 울었다는 데서 유래되었다. 정조는 여기서 황계 소리를 사도세자의 소리로 여겼던 것 같다. 이 마을에서 2018년부터 매년 정조의 효성을 기념해 "정조대왕 성황대제"를 지낸다.

〈금계도〉(그림 130) 병풍에 대해 오주석은 김홍도가 이런 종류의 그림을

그림 130 〈금계도〉, 18세기 후반, 8폭 병풍, 종이에 채색, 115.1×401.6㎝, 삼성미술관 리움 소장.

그린 것으로 보고 있다.[329] 일본 그림을 그대로 모사했으니 김홍도 화풍을 찾기란 어려운 일이지만, 채색을 보면 따뜻한 느낌이 강해 김홍도식으로 재해석했을 가능성이 크다. 에도시대 병풍과 달리 조선 특유의 따뜻한 색조가 돋보인다.

정조가 조선 그림이 아닌 일본 병풍을 모사하게 한 것은 매우 이례적인 일이다. 아마 조선 그림으로 마땅한 황계도의 전례가 없어서 당시 궁중에 소장된 일본 병풍을 모델로 삼은 것으로 추정한다. 그래도 천하의 김홍도라 차분히 그리라고 맡기면 될 터인데, 사도세자에 대한 정조의 사무침이 아주 강렬하고 상황도 급했던 모양이다.

금계도로 전하는 병풍이 3좌가 있다. 첫 번째 병풍은 삼성미술관 리움 소장본이고, 두 번째 병풍은 지금 파리 기메동양박물관에 위탁보관되어 있는 이우

환 컬렉션이며, 세 번째 병풍은 20세기 전후 작품으로 최근 옥션에 출품되었다. 첫 번째 병풍은 18세기 후반 화풍에 가깝지만, 기록에 전하는 김홍도의 그림인지는 확정할 수 없다. 김홍도가 자신의 화풍으로 재해석한 것이 아니고 일본 병풍을 그대로 모사한 것이기에 김홍도의 진작 여부를 고증하기 어렵다. 다만 삼성미술관 리움 소장 〈금계도〉가 기록에서 언급한 시기와 크게 어긋나지 않기 때문에 가장 김홍도의 작품으로 보고 있다. 두 번째 이우환 컬렉션은 19세기 후반에 사용하는 청색으로 이 시기에 김홍도의 병풍그림을 모사한 작품으로 추정한다. 세 번째 병풍은 20세기 전후의 작품으로 가장 후대에 모사되었다. 우리는 이들 사례를 통해서 김홍도가 그린 일본 병풍 〈금계도〉가 계속 재생산되고 있음을 알 수 있다.

29
산수인물화의 보고,『오륜행실도』삽화

『오륜행실도』의 작가, 김홍도

2005년 8월 고판화박물관 한선학 관장이 왕십리의 일본인 적산가옥에서 사용했던 일본식 화로를 고미술상을 통해 입수했다.(그림 131). 그해 가을 한관장이 나에게 자문을 요청했다. 화로 상자로 사용된 판화는 정조 때 간행한『오륜행실도五倫行實圖』목판 중 일부였다.「열녀도列女圖」의 〈미처해도彌妻偕逃〉,「형제도兄弟圖」의 〈광진반적光進反籍〉,「열녀도」의 〈최씨분매崔氏奮罵〉의 한문과 언해가 새겨져 있다. 일제강점기 때 이 판목을 화로로 사용한 것이다. 세종 때 간행된 삼강행실도류 판화 가운데 처음으로 판목이 공개된 것이다. 삼강행실도류 판화란『삼강행실도三綱行實圖』, 중종 때의『이륜행실도二倫行實圖』,『속삼강행실도續三綱行實圖』,『열녀전列女傳』, 선조 때의『동국신속삼강행실도 東國新續三綱行實圖』, 정조 때의『오륜행실도』에 실린 판화들을 말한다. 당시 나는 〈서울신문〉과의 인터뷰에서 "사실적이고 세련된 화풍과 제작연대를 고려할 때 김홍도의 작품이 확실하다"면서 "행실도류 중 유일하게 확인된 판목으로 한국판화사적 가치가 높다"고 말했다.[330]

『오륜행실도』는 1797년(정조 21)에 금속활자로 간행한 초간본과 1859년(철종 10) 이를 다시 목판으로 제작한 번각본이 있다. 철종의 번각본이 1857년 주자소의 화재로 활자가 소실되었기 때문에 다시 찍은 것이다.[331]

금속활자본과 목판본은 중앙의 접힌 부분을 장식한 판심版心의 형태에서 구분할 수 있다. 판심에는 물고기의 꼬리처럼 생긴 어미魚尾가 있는데, 이것이 좌우의 윤곽선과 떨어져 있으면 활자본이고, 붙어 있으면 목판본이다. 화로의 판목은 목판이기 때문에 번각본임을 알 수 있다. 번각본은 초간본을 다시 번각한 것이라 미세한 차이가 있다. 예를 들어 〈미처해도〉를 보면, 초간본과 번각본의 인물과 산수의 표현에서 약간 차이가 난다. 전자는 김홍도가 그린 것으로 추정하는 원본을 최대한 살려서 새겼기 때문에 획의 억양이 살아 있다.(그림 134) 번각본에서는 김홍도 특유의 꺾인 모양의 눈이 직선적으로 표현되는 차이를 보인다.(그림 135)

『오륜행실도』에는 김홍도의 작품으로 알려진 삽화 150점이 실려 있다. 김홍도 작품 150점이 추가되는 엄청난 일인데 그동안 김홍도 연구서에는 김홍도의 작품일 가능성이 있다는 사실만 거론했을 뿐, 더 이상 작품 분석에 이르지 않았다. 그 이유는 아직 김홍도의 작품인지 아닌지 확실하지 않은 데다 삽화의 밑그림으로 2차적 자료이기 때문이다.

『오륜행실도』 삽화의 작가가 누구라는 기록은 아직 발견된 적이 없지만, 학자들은 김홍도가 그린 작품이라는 것에 암묵적으로 동의하고 있다. 이 문제를 처음 제기한 이는 김원룡이다. 그는 1960년 「정리자판 오륜행실도 초간본 중간본 단원의 삽화」라는 글에서 『오륜행실도』의 그림을 김홍도가 그렸을 가능성이 크다고 보았다.[332] 이동주도 「김단원이라는 화원」이라는 논문에서 다음과 같이 김원룡의 김홍도설에 동조했다.[333]

"그러나 각공의 잘못인지 인물에 생경한 곳이 많을 뿐 아니라 앞에 든 단원 김홍도의 수법은 긍재 김득신 같은 화원은 거의 단원에 방불케 할 뿐 아니라 그 원화가 한 화원의 손이 가해진 것인지 미심하기는 하지만, 단원의 손이 가해진 것은 의심이 없다."

이동주는 김홍도가 혼자 제작했을 가능성과 김홍도와 김득신과 같은 화

그림 131 『오륜행실도』 판목, 세로 30.2cm, 가로 30.2cm, 높이 24cm, 고판화박물관 소장.

원들이 공동작업했을 가능성을 모두 제기했다. 어떤 경우든 『오륜행실도』의 삽화가 '김홍도 양식'이라는 점에 이의가 없다. 김홍도에 관해 본격적인 연구를 시작한 오주석과 진준현도 김홍도의 작품이라는 점에 동의했다.[334]

　『오륜행실도』의 삽화를 제작한 1797년은 김홍도가 52세되는 해다. 그는 이들 삽화를 그리기 1년 전인 1796년부터 판화 밑그림 작업에 동원되었다. 이해 봄 정조가 우연히 『대보부모은중경게大報父母恩重經偈』를 보고 감동받아서 5월에 『불설대보부모은중경』을 간행하게 했다.[335] 이 경전에 수록된 삽화도 역시 목판화로 제작되었다. 이듬해 정조는 『오륜행실도』의 편찬을 지시했고, 이 책은 그해 7월 20일에 완성되었다.[336] 이런 정황 역시 김홍도가 이 책의 삽화를 그렸을 가능성을 높여준다.

　삼강행실도류 판화는 당대 최고의 화원들이 제작했다. 『삼강행실도』의 삽화가 세종 때 대표적인 화원인 안견安堅이 그렸다.[337] 그뿐만 아니라 이후 간행된

그림 132 〈미처해도〉, 『오륜행실도』 목판, 고판화박물관 소장.

그림 133 〈미처해도〉, 『오륜행실도』 1859년, 종이에 목판, 고판화박물관 소장.

『열녀전』,『속삼강행실도』,『이륜행실도』,『동국신속삼강행실도』,『오륜행실도』까지 일련의 삼강행실도류 삽화도 모두 당대 최고의 화원들이 동원되어 밑그림을 그렸다. 중종 때 언해본으로 간행된『열녀전』은 조선 전기 인물화의 거장 이상좌李上佐가 참여했고,『동국신속삼강행실도』는 김수운金水雲, 김신호金信豪, 이징李澄, 이신흠李信欽이 삽화를 그렸다. 삼강행실도류 판화에는 한국회화사에 거론되는 쟁쟁한 화원들이 등장한다.[338]

『오륜행실도』와 같은 국가적 차원의 편찬사업에 삽화를 제작한 화원에 대해서는 분명『조선왕조실록』이나『승정원일기』,『일성록』, 의궤 등 어느 문헌에든 마땅히 기록되었을 텐데, 그 기록이 빠진 것은 아마 연풍에서의 불미스러운 일로 의금부에 구속되었던 일 때문이 아닌가 짐작한다. 근신의 의미로 화가인 김홍도에 대해 기록하지 않았을 가능성이 크다.

조선시대에 제작된 행실도류 판화는 그 작품 수가 매우 많다.『삼강행실도』(1434년) 330점,『고열녀전古列女傳』(1543년) 124점,『속삼강행실도』(1514년) 150점,『이륜행실도』(1518년) 48점,『동국신속삼강행실도』(1617년) 1,668점,『오륜행실도』(1797년) 150점 등 삼강행실도류 책에 실린 삽화가 2,470점에 이른다.[339] 이는 백성들에게 유교 덕목의 교훈을 전달하기 위해 제작된 그림이란 점에서 조선시대 최대의 일러스트레이션이라 할 수 있다. 지금까지 전하는 조선시대 회화의 수량에 비하면 상당수에 달할 뿐만 아니라, 15세기부터 18세기까지 시대별 추이까지 반영하고 있어 그 회화사적 가치가 매우 크다.

사도세자의 명예회복과『오륜행실도』

세종 때 진주 사람 김화가 자신의 아버지를 살해한 사건이 벌어졌다. 효를 최고의 덕목으로 내세우는 유교국가 조선의 조정에서는 이 친부살해사건을 충격적으로 받아들였다. 세종은 "이는 반드시 내가 덕이 없는 까닭이로다"라고 자책했고, 변

그림 134 〈미처해도〉, 『오륜행실도』, 1797년, 초간본, 종이에 목판, 충주 우리한글박물관 소장.

그림 135 〈미처해도〉, 『오륜행실도』, 1859년, 번각본, 종이에 목판, 일본 와세다대학도서관 소장.

계량의 제안을 받아들여 백성들 교화용으로 효행록의 제작을 지시했다.[340] 여러 논의 끝에 효자 110인, 충신 110인, 열녀 110인의 행적을 그림으로 그리고 그 사실을 기록하고 시로 찬미한 내용을 실은 『삼강행실도』를 간행했다. 우리나라 최초의 국민 윤리교과서다.

　　『삼강행실도』에 실린 사람들의 행적을 그림으로 그린 까닭은 "여염의 부인이나 아동들로 하여금 한번 보아 모두 흠복 감탄하여 양심이 저절로 생기게 하면 풍화風化에 도움이 되기 위함이다."[341] 유교윤리를 효과적으로 알리기 위해 가

장 유용한 방편으로 글과 그림을 병용하는 형식을 택했다.

『삼강행실도』가 백성들을 유교적인 윤리로 교화는 윤리교과서로 자리 잡으면서 『고열녀전』, 『속삼강행실도』, 『이륜행실도』, 『동국신속삼강행실도』 등 유사한 책들이 연속 간행되었다. 『삼강행실도』 역시 조선시대 말기인 고종 때까지 여러 차례 간행되었다.

조선 후기 정조 때인 1797년 기존의 『삼강행실도』와 『이륜행실도』를 합한 종합적인 윤리교과서인 『오륜행실도』를 간행했다. 『삼강행실도』에는 효자孝子·충신忠臣·열녀烈女의 행적을 담았고, 『이륜행실도』에는 장유長幼·붕우朋友의 행적이 실려 있다. 그런 점에서 『오륜행실도』는 조선시대 윤리교과서의 종합판이라 할 수 있다.

조선시대 행실도에 이렇게 삽화를 많이 그려넣은 이유는 백성들을 유교적으로 교화하려는 방편이었다. 「삼강행실반포교지」에 간행목적을 '화행속미化行俗美' 네 자로 밝혔다. 교화가 행해지고, 풍속이 아름다워진다는 뜻이다.[342] 궁중에서 당대 최고 화원들을 동원해서 제작했지만, 그 수요는 백성들을 대상으로 삼고 있다는 사실을 알려준다. 『삼강행실도』를 제작한 목적도 "민간에 널리 보급해서 어질거나 귀하거나 천하거나 어린아이이거나 부녀자이거나 모두 즐겁게 보고 익히 들게 하시니, 그 그림을 펴 보아 형용을 생각하게 하기 위한" 것이라 했다.[343] 조선의 조정에서는 이 책을 통해서 상류층뿐만 아니라 하류층까지 유교의 덕목으로 교육하려고 했다. 백성들이 이 책을 접할 수 있도록 언문으로 번역하는 작업도 이루어졌다.

『오륜행실도』가 간행된 데에는 이러한 윤리적인 문제보다 정치석인 동기가 컸다. 명목상 간행 목적은 노인을 높이고 효자의 덕행을 알리기 위한 것이라 밝혔지만, 그 배경에는 뒤주에 갇혀 죽은 정조의 부친 사도세자의 명예를 복권하고 추모하며 노론의 척신 세력을 제압하고 왕권을 강화하기 위한 포석이 깔려 있다. 사도세자의 묘를 현륭원으로 승격했고, 이를 수원으로 이장해 왕릉으로 조성

했으며, 그 부근에 이 능의 원찰로 용주사를 중건했다. 이를 기념으로 효경孝經인 용주사 『불설대보부모은중경』을 간행했고, 화성행궁에서 혜경궁 홍씨의 회갑연을 벌였으며, 그리고 화성을 준공했다.[344] 특히 을묘년인 1795년에는 정조의 어머니이자 사도세자의 부인 혜경궁 홍씨인 자궁慈宮의 주갑周甲을 맞이해 화성에서 회갑잔치인 '을묘경신乙卯慶辰'을 베풀었다.[345] 『오륜행실도』는 이처럼 거창하게 벌린 일련의 행사가 필요하고 정당하다는 것을 유교의 최고 덕목인 효를 통해 널리 알리기 위해 제작한 것이다. 정조가 을묘경신을 계기로 노인을 공경하는 일에 최선을 다한 것도 그 때문이다.[346]

정조는 〈화성원행도〉를 화려하게 제작하게 해서 자신이 펼친 정책의 정당성을 홍보했듯이, 자신의 시대가 태평성대임을 간접적으로 알리고자 했다. 1795년의 원행을묘 행사, 1796년 『불설대보부모은중경』의 간행, 1797년 『오륜행실도』의 발간은 "효를 통한 왕권 강화"라는 목적으로 이루어진 정조의 정치적 프로젝트였다. 이런 맥락 속에서 『오륜행실도』 삽화의 조형적 의미를 읽어야 할 것이다.

안견과 김홍도, 두 천재화가의 다른 표현

『오륜행실도』 삽화의 특색을 분명하게 파악하기 위해서는 이들 삽화의 모델로 삼았던 『삼강행실도』와 비교하는 것이 매우 중요하다. 『삼강행실도』의 삽화가 조선 전기의 천재화가 안견의 창안이라면, 『오륜행실도』의 삽화는 조선 후기 천재화가 김홍도의 창안이다.

일차적으로 『삼강행실도』와 『오륜행실도』는 구성방식에서 차이가 뚜렷하다. 전자가 스토리텔링 위주로 복합적으로 구성된 방식을 취한 반면, 후자는 이미지 위주로 회화적인 특색이 강하다. 『삼강행실도』는 각기 다른 시간대에 일어난 여러 장면을 한 화면에 조합한 옴니버스 형식으로 구성했다. 나는 이러한 구성방식을 '다원적 구성방식'이라 부른다.[347] 시간을 달리하는 일련의 연속되는 장면

그림 136 〈강혁거효〉, 『오륜행실도』, 1859년, 번각본, 종이에 목판, 일본 와세다대학도서관 소장.

그림 137 〈강혁거효〉, 『삼강행실도』, 1579년, 언해본, 종이에 목판, 일본 와세다대학도서관 소장.

들이 마치 한 화폭의 장면처럼 자연스럽게 연결되어 있고 각 장면은 언덕, 구름, 집과 담, 곡선 등으로 아로새기듯 구분되어 있다. 적게는 한 화면에 한 장면을 담은 것으로부터 많게는 8장면까지 담았다.

　　장면의 구성이 매우 짜임새 있고 긴밀하게 이루어져 있다. 그 공간구성을 보면 기본적으로 지그재그의 전개 방식을 활용했지만, 각 공간의 조합은 한 치의 빈틈도 허락하지 않고 치밀하게 짜여 있다. 지그재그의 전개는 한 화면에 많은 화

면을 적절하게 엮고 효율적인 구조로 이야기의 흐름을 담기에 적격이다. 효행으로 일관한 서적의 일생을 한 화폭에 가능한 한 자세히 서술하려고 노력한 흔적이 엿보인다.

　다원적 구성방식은 이미 불화의 설화도에서 즐겨 사용하는 기법이다.『삼강행실도』는 조선시대에 처음 간행한 유교판화이기에 별다른 전통이 없는 상황에서 〈어제비장전御製秘藏詮〉 판화와 같은 고려시대 불교판화에서 아이디어를 얻은 것은 자연스러운 일이다.『삼강행실도』의 다양하고 긴밀한 공간구성은 전통식이고 불화식이다.

　『오륜행실도』에서는 일원적 구성방식을 택했지만, 이전의『삼강행실도』부터『이륜행실도』,『속삼강행실도』,『동국신속삼강행실도』 등은 전통적인 다원적 구성방식에서 벗어나지 않았다. 김홍도는 종전의 것을 그대로 답습하기보다는 새로운 방식을 채택한 것이다. 이런 구성방식은 명나라 말 청나라 초에 간행된 소설류 삽화나 효자도에서 영향을 받은 것으로 보인다.[348] 하지만 오랜 전통의 관례를 깨고 과감하게 새로운 형식을 선보인 것은 쉽지 않은 일이다.

　다원적 구성방식은 이야기를 차례대로 풀어가는 서술적인 표현에 적합한 것이라면, 일원적 구성방식은 한 장면으로 전체 이야기를 대표한다. 세세하게 이야기를 풀어가는 다원적 구성방식에서 일원적 구성방식으로의 전환은 이미『삼강행실도』부터 300여 년간 교육된 학습효과가 있었기에 가능했을 것이다.

　『삼강행실도』〈강혁거효江革巨孝〉(그림 137)에서는 5장면을 복합적으로 구성했다. ① 노모를 업고 피난을 가는 장면 ② 적군에게 노모를 모시고 있으니 풀어달라고 애원하는 장면 ③ 노모에게 필요한 물건을 넉넉히 대는 장면 ④ 상복을 벗지 않고 노모의 무덤을 지키자 군수가 이를 벗으라고 만류하는 장면 ⑤ 노모가 탄 수레가 흔들릴까 봐 우마를 사용하지 않고 직접 끄는 장면이다.

　『오륜행실도』 삽화에서는 이들 장면 가운데 ②의 장면(그림 136)만 선택했다. 적군을 만나자 노모를 모시니 풀어달라고 애원하는 장면이다. 상황도 약간 다

르게 설정했다. 『삼강행실도』 판화에서는 길에서 만난 적군에게 강혁 혼자 빌고 있지만, 『오륜행실도』에서는 노모와 같이 적군의 막사에 끌려가 애원하는 모습으로 바꾸었다. 원문에는 노모와 같이 끌려갔는지, 또한 적군 막사에까지 끌려갔는지가 분명하지 않다. 하지만 김홍도는 강혁이 노모를 등에 업고 피난했다는 점에 착안해 노모와 같이 잡혀갔다고 보고 여러 번 적군에게 잡혔다고 했으니, 막사에까지 끌려간 것으로 보았다. 더욱이 적군이 살벌하게 포진하는 막사에서 강혁이 노모와 함께 잡혀가서 그것도 글에서처럼 '애원'하는 모습을 보다 간절하게 나타냈다. 장면이 줄었다고 해서 설명의 효과가 줄었다고 할 수 없고, 오히려 한 장면을 통해서 강혁의 큰 효를 드러냈다. 일원적 구성으로 바뀌면서 배경이 충실해지고 훨씬 극적으로 표현되었다.

안견은 세종의 절실한 문제를 해결하기 위해 백성들을 감화하기 위한 그림 표현에 충실했다. 한정된 화면에 가능한 한 많은 이야기를 담아서 보는 이에게 감동을 주려 했다. 〈몽유도원도夢遊桃源圖〉에서 볼 수 있듯이, 안견은 장면과 장면의 치밀한 구성에서 천재적인 재능을 보였다.[349] 여러 장면을 옴니버스 형식으로 재구성한 것은 스토리텔링과 이를 통해 교화의 효과를 최대한 높이기 위한 선택이었다. '따로 또 같이' 많은 장면을 한 그림 안에 담아낸 구성력으로 삼강행실의 내용을 효과적으로 표현했다.

『삼강행실도』를 통해 본 안견의 회화에서 중요한 특색은 "공간구성의 조화와 아름다움"이다. 한정된 공간에 여러 이야기를 조합하다 보니 허튼 공간이 없이 장식적인 구름, 산세, 건물 등으로 구획된 여러 공간을 긴밀한 짜임으로 풀어나갔다. 이것이 안견 회화를 보는 핵심적인 특징이다. 오목과 볼록, 곡선과 직선 등 다양한 공간들이 퍼즐을 맞추듯 정교하게 짜 맞춰진 구성은 〈몽유도원도〉에서도 그대로 확인된다.

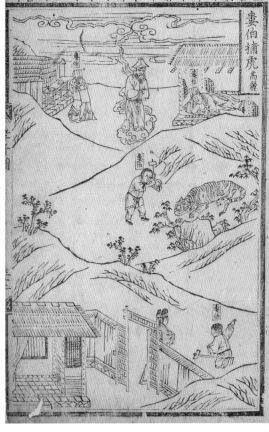

그림 138 〈누백포호〉, 『오륜행실도』, 1859년,
번각본, 종이에 목판, 일본 와세다대학도서관 소장.

그림 139 〈누백포호〉, 『삼강행실도』, 1579년,
언해본, 종이에 목판, 일본 와세다대학도서관 소장.

장르마다 다른 화풍

『오륜행실도』에서는 단순히 일원적 구성방식만을 선택한 것이 아니라 그림마다

중심으로 삼은 소재를 강조했다. 각기 중심되는 하나의 장르나 소재를 강조하여

표현했다. 이를테면 〈누백포호婁伯捕虎〉(그림 138)나 〈정부청풍貞婦淸風〉은 산수화

로 나타냈고, 〈강혁거효江革巨孝〉와 〈중엄의장仲淹義莊〉(그림 141)에서는 인물화로

사진 22 최누백효자비, 화성시 봉담읍 분천리 165-1, 정병모 사진.

묘사하며, 〈효아포시孝娥抱屍〉에서는 물결의 표현이 아름답고, 〈진씨군사陳氏群食〉
에서는 대나무의 어울림이 조화롭고, 〈정의문사貞義刎死〉와 〈자강복총自强伏塚〉에
서는 화면 중앙에 과감하게 나무를 배치했으며, 〈옹씨동사雍氏同死〉에서는 여백의
미를 나타냈고, 〈석진단지石珍斷指〉는 초가집의 구성이 돋보이며, 〈명수구관明秀具棺〉
에서는 기와집의 아름다움 구성을 보여주었다. '일화일기一畵一技'이다. 산수면 산
수, 인물이면 인물, 물결이면 물결, 대나무면 대나무, 건물이면 건물, 김홍도는 어
떤 소재든지 주저함 없이 그릴 만큼 자신감이 넘쳤다.

　　김홍도 화풍이 역력한 삽화로 〈누백포호婁伯捕虎〉(그림 138)가 있다. 15세
의 최누백이 도끼를 들고 아버지를 잡아먹은 호랑이를 쫓아가 "네가 나의 아버지
를 해쳤으니 내 너를 먹으리라" 하고 말하자 호랑이가 꼬리를 치며 엎드리고 누백
이 호랑이를 도끼로 찍는 장면이다. 이 설화 가운데 클라이맥스에 해당하는 장면
하나만을 실었다. 『삼강행실도』에서는 누백이 호랑이를 잡으러 간다고 하자 어머
니가 이를 말리는 장면, 호랑이를 도끼로 찍는 장면, 꿈에 아버지가 나타나는 장면,
누백이 아버지의 묘를 지키는 장면 등 4장면으로 조합했다.(그림 139)

　　이 삽화의 주인공인 최누백崔婁伯은 수원 사람으로 고려시대의 효자다. 지금

그림 140 김홍도, 〈조어산수〉, 『병진년화첩』, 1796년, 보물, 종이에 채색, 26.7×31.6㎝, 삼성미술관 리움 소장.

화성시 봉담읍 분천리에 조선 숙종 때 제작된 〈최누백효자비〉(사진 22)와 그의 아버지 최상저崔尙翥의 유허비가 있다. 『고려사절요高麗史節要』에 그의 이야기가 전한다.[350]

　　『오륜행실도』에서는 이들 가운데 누백이 엎드려 있는 호랑이를 도끼로 찍는 장면만을 택해 인물화가 아니라 산수화나 산수인물화로 표현했다. 가파른 절벽에 나무가 무성하게 우거진 모습은 한 폭의 산수화를 보는 듯하다. 과연 화가가 의도하는 것이 스토리의 전달인지 아니면 자신의 회화적 역량을 과시하는 것인지 의문이 들 정도로 배경의 산수 표현은 섬세하고 장식적이다.

그림 141 〈중엄의장〉, 『오륜행실도』 1859년, 번각본,
종이에 목판, 일본 와세다대학도서관 소장.

그림 142 〈중엄의장〉, 『이륜행실도』 중간본,
종이에 목판, 충주 우리한글박물관 소장.

한눈에 봐도 김홍도의 전형적인 산수화다. 나무를 그리는 수지법은 영락
없는 김홍도 화풍이다. ㄴ·ㄱ자형의 길이가 짧은 절대준을 사용하고 생기 넘치는
나목으로 표현했다. 이는 『오륜행실도』 삽화보다 2년 앞서 제작된 『병진년화첩丙
辰年畵帖』의 화풍을 연상케 한다. 이 화첩 가운데 〈조어산수釣魚山水〉(그림 140)와 비
교하면, 김홍도가 즐겨 사용하는 마하파馬夏派의 공간개념, 절벽에서 내뻗는 나무
의 표현, 끝이 약간 두꺼운 나뭇가지, 나무에 드리운 단선의 덩굴, 역삼각형의 나뭇
잎 등에서 연관성을 찾아볼 수 있다. 누백의 표현을 보아도 『단원풍속화첩』(국립중

그림 143 〈명수구관〉, 『오륜행실도』 1859년, 번각본, 종이에 목판, 일본 와세다대학도서관 소장.

그림 144 〈명수구관〉, 『삼강행실도』 1579년, 언해본, 종이에 목판, 일본 와세다대학도서관 소장.

앙박물관 소장)과 같은 김홍도의 풍속화에서 많이 보이는 더벅머리 총각에 쉼표를 옆으로 누인 모양의 눈 등에서 김홍도의 인물 표현을 발견할 수 있다.

인물 표현이 뛰어난 그림으로는 〈중엄의장〉(그림 141)이 있다. 송나라 사람 범중엄范仲淹이 높은 벼슬을 얻자 좋은 밭을 수천 묘 구매하여 종족들이 공유할 수 있는 의장으로 삼았다. 고향에 돌아와서는 창고에 있는 3천 필의 비단을 관리하여 친척과 인근 마을에 사는 자기 친구들에게 나눠주었다. 남을 돕는 데 솔선수범한 범중엄 행적의 삽화가 중종 때 간행한 『이륜행실도』(그림 142)에 수록

그림 145 〈맹종읍죽〉, 『오륜행실도』, 1859년,
번각본, 종이에 목판, 일본 와세다대학도서관 소장.

그림 146 〈맹종읍죽〉, 『삼강행실도』, 1579년,
언해본, 종이에 목판, 일본 와세다대학도서관 소장.

되어 있고, 김홍도는 이를 다시 자신의 그림으로 재해석했다. 화면 위에는 벼슬을
한 범중엄의 모습이 그려져 있고, 아래에는 창고 문을 열어 비단을 나눠주는 장면
이 묘사되어 있다. 구성에 안정감이 있고 인물 표현이 매우 세련된 작품이다.

　　김홍도는 건물의 구성에서도 뛰어난 감각을 보였다. 〈명수구관〉은 금나라
의 열녀인 명수에 관한 이야기를 그린 그림이다. 장락에게 어린 아들이 있는데 계
모 명수가 제 아들처럼 길렀다. 최립이 난리를 일으키고 남의 아내를 강탈하자 명
수는 어린 자식을 종에게 맡기고 금과 피륙을 주고 옷이며 관이며 제사할 것을 손

수 갖춰 두고 남편을 배반하지 않겠다고 목매어 죽었다.

　『삼강행실도』에서는 최립이 남의 아내를 괴롭히는 장면을 아래에 배치하고, 위에는 명수가 어린 자식을 종에게 부탁하는 장면과 목매어 죽는 장면을 나란히 배치했다.(그림 144) 반면에 『오륜행실도』에서는 평행투시법으로 건물들에 통일감을 부여했다. 위의 공간에는 최립이 남의 아내를 강탈하는 모습이고, 아래의 공간에는 명수가 종에게 어린 자식을 맡기는 장면이다.(그림 143) 지붕과 나무는 위와 아래의 건축공간을 분리함과 동시에 연결시키는 역할을 한다. 건물 표현은 평행투시법이지만, 뒤쪽 건물의 인물을 앞 건물의 인물보다 작게 그려서 살짝 원근법을 적용했다.

　효자 맹종의 이야기를 그린 〈맹종읍죽孟宗泣竹〉(그림 145)을 보자. 늙고 병이 든 엄마가 죽순이 먹고 싶다고 하여 효자인 맹종은 대나무숲에 갔지만 겨울철에 죽순이 날 리 만무하다. 맹종이 안타까운 마음에 슬피 울자 하늘이 감동해서 기적처럼 땅에서 죽순 몇 줄기가 솟아나서 이를 캐서 어머니에게 죽을 끓여드렸다는 이야기다. 민화 문자도 가운데 효자도에도 이 이야기를 담아서 첫 획이 죽순으로 등장한다.

　『오륜행실도』에서는 효자 맹종이 대나무숲에서 슬피 우는 모습보다 키 큰 다섯 개 대나무의 아름다운 구성과 자태가 우리의 눈을 사로잡는다. 우뚝 솟은 대나무숲, 그 뒤로 깊이 있게 흐르는 계곡물, 저 멀리 보이는 집과 대응한 아름다운 한 폭의 대나무 그림이다. 왼쪽에 별도로 떨어져서 자유롭게 솟아난 대나무의 배치는 참으로 재치가 있다. 그것도 높은 도덕성을 상징하는 사군자의 대나무가 아니라 풍경과 인물이 함께 어우러진 새로운 형식의 대나무 그림이다.

　이 그림을 363년 전인 1434년에 안견이 그린 『삼강행실도』의 같은 장면과 비교해보자.(그림 146) 안견은 이 이야기를 옴니버스 형식으로 구성하여 그 내용을 이해하기 쉽게 그리는 데 충실했다면, 김홍도는 단순한 이야기 전달에서 벗어나 회화적으로 아름다운 한 폭의 작품으로 연출했다. 이미 300여 년 전부터

『삼강행실도』, 『이륜행실도』, 『속삼강행실도』, 『동국신속삼강행실도』 등 여러 행실도 책을 통해 웬만한 이야기는 일반인에게 어느 정도 알려질 만큼 학습된 상황이다. 굳이 『삼강행실도』처럼 이런저런 이야기들을 잔뜩 풀어놓을 필요 없이 핵심 장면만을 선택하고 표현된다.

낭만주의 화풍의 전개

『삼강행실도』의 삽화가 스토리에 충실했다면, 『오륜행실도』의 삽화에서는 서정적인 회화성을 강조했다. 전자가 개념적으로 표현했다면, 후자는 사실주의적으로 표현했다. 전자가 스토리의 전달에 힘썼다면, 후자는 등장인물과 배경의 회화적 아름다움에 중점을 두었다. 『삼강행실도』의 초가집이 『오륜행실도』에서는 궁궐 같은 기와집으로 바뀐 경우가 많고, 간단한 조경이 비싼 수석과 나무들로 꾸며진 정원으로 변했으며, 죽음을 넘나드는 상황과는 무관하듯 배경은 평화롭고 서정적이고 명랑한 정서로 가득하다. 이러한 변화는 무엇을 의미하는가?

『오륜행실도』 삽화에 깔린 정서는 매우 낙관적이고 낭만적이다. 슬픈 이야기를 아름답게 표현했고, 무거운 이야기도 경쾌하게 풀었으며, 딱딱하고 규범적인 그림을 감성적이고 주관적으로 해석했다.

『삼강행실도』의 내용은 어둡다. 걸핏하면 목매달고 코를 베고 귀를 자르고 바위에 떨어져 죽는 등 슬픔과 죽음으로 점철되어 있다. 유재빈은 『오륜행실도』의 삽화를 젠더의 측면에서 남성의 폭력성과 관음적 시선에 주목해서 보았다.[351] 하지만 그러한 의식이 조선 후기인 『오륜행실도』에서 두드러졌다기보다는 조선시대 내내 사람들 머릿속에 자리 잡은 것으로 봐야 할 것이다.

김홍도는 『삼강행실도』를 밝은 정서의 그림으로 순화시켰다. 한쪽에서는 칼날이 번득이지만, 다른 한쪽에서는 학들이 노닌다. 가난한 초가집은 어느새 궁궐 같은 기와집으로 바뀌고, 마당은 고급스러운 태호석과 오동나무와 대나무 등

그림 147 〈정부청풍〉, 『오륜행실도』 1859년,
번각본, 종이에 목판, 일본 와세다대학도서관
소장.

그림 148 〈정부청풍〉, 『삼강행실도』 1579년, 언해본,
종이에 목판, 일본 와세다대학도서관 소장.

으로 호화롭게 꾸며져 있다. 이러한 화풍은 사실주의를 넘어서 낭만주의로 풀어
낸 것이다. 그가 창출한 이미지는 명랑해, 어두운 그림자를 찾기 어렵다.

　　　송나라 임해臨海의 아내인 왕정부王貞婦가 죽음으로 절개를 지킨 이야기를
그린 〈정부청풍〉이 『삼강행실도』 열녀전에 수록되어 있다.(그림 148) 송나라가 망
할 때 그 시부모와 지아비가 모두 도적에게 잡혀 죽었다. 도적의 장수는 정부의
아름다움을 보고 겁박하려고 했다. 왕정부는 통곡하고 죽으려고 했는데 도적이

그림 149 〈효아포시〉, 『오륜행실도』, 1859년, 번각본, 종이에 목판, 일본 와세다대학도서관 소장.

그림 150 〈효아포시〉, 『삼강행실도』, 1579년, 언해본, 종이에 목판, 일본 와세다대학도서관 소장.

사로잡은 여자들에게 밤낮으로 지키게 하니, 왕정부는 거짓으로 상복을 입고 당신을 쫓아간다고 이야기했다. 그런데 도적들이 자기 나라로 데리고 가는 도중 청풍령靑楓嶺에 이르러 절벽 아래로 떨어져 죽은 슬픈 이야기다.

안견은 『삼강행실도』에서 이 이야기를 한 화폭에 5개의 장면을 옴니버스 형식으로 아래에서 위까지 진행 방향으로 엮어 그렸다. 안견은 왕정부가 떨어져 죽는 장면을 구름으로 구획한 화면 위에 강조해 배치했다. 이야기의 전개와 내용에 충실하게 표현한 것이다.(그림 148)

그런데 김홍도는 『오륜행실도』에서 이 이야기를 한 장면으로 요약해서 그렸다. 그것도 언뜻 보아서는 단순한 산수화가 아닌가 할 정도로 화폭에 김홍도 특유의 산수 표현을 가득 담았다. 그것도 왕정부의 비극적인 죽음을 전혀 눈치채지 못할 만큼 산수 표현이 생기발랄하다. 만일 정부청풍의 스토리를 모르고 이 그림을 보았더라면, 금강산처럼 아름다운 풍경화로 보았을지도 모른다. 김홍도의 낙관적인 세계관을 엿볼 수 있는 작품이다.

『오륜행실도』의 삽화에는 명작들이 많다. 그 가운데 백미는 〈효아포시〉(그림 149)다. 효녀 조아曹娥는 한나라 사람이다. 아버지가 무당인데, 물의 신령 파사신婆娑神을 맞을 때 강물이 불어나 빠져 죽었고 그 주검을 찾지 못했다. 14세의 조아는 강가를 다니면 부르짖고 울었다. 17일째 되는 날 조아가 물에 빠져 죽고 아버지의 주검을 안고 물 위로 떠올랐다. 사람들은 이들을 위한 무덤을 만들고 비를 세웠다.

『삼강행실도』에서는 강가에서 울부짖는 장면, 아버지의 주검을 안고 물 위로 떠오르는 장면, 사람들이 세워진 무덤과 비의 3장면으로 구성되어 있다.(그림 150) 『오륜행실도』에서는 이들 3장면 가운데 조아가 강가에서 울부짖는 장면만을 화폭에 담았다. 김홍도 특유의 치밀한 구성과 생명력 넘치는 장식성이 돋보이는 작품이다. 역대 그림 중 물결의 표정을 이처럼 세밀하게 표현한 작품을 본 적이 없다. 효녀 조아의 슬픈 이야기인데, 파도와 구름과 돌의 아름다운 조화에 시선을 뺏겨서 미처 그 슬픔을 눈치채기 힘들 정도다. 이 작품에서는 조아의 슬픔을 오히려 아름다움으로 승화시킨 낭만주의적인 세계관이 읽힌다.

『오륜행실도』 삽화는 김홍도 산수인물화의 세계를 종합적으로 파악할 수 있는 작품집이다. 단순히 150점의 삽화가 아니라 무려 150점의 김홍도 산수인물화가 실려 있다. 이를 통해서 삼강행실도류 판화의 혁신적인 변화, 김홍도 산수인물화의 새로운 변모를 볼 수 있다.

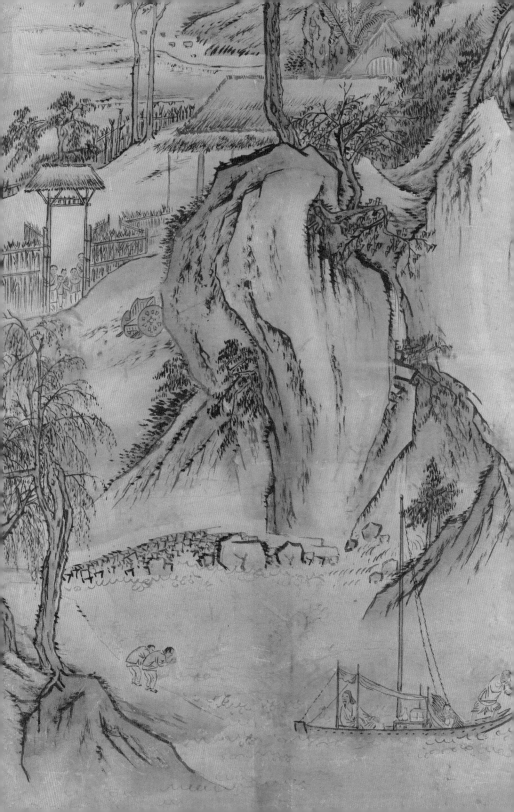

7부
시로 노래한
삶의 은유

30
자유를 향한 발걸음

제2의 삶을 시작하다

연풍현감이란 벼슬은 김홍도에게 기쁨과 아픔을 함께 가져다준 롤러코스터 같은
경험이었다. 현감이라는 벼슬길에 오른 것은 당시 화원으로서는 최고의 출세이
고 48세에 만득자를 얻은 기쁨도 무엇에도 비할 바가 없었을 것이다. 그러나 불
미스러운 일로 연풍현감에서 해임되고 의금부에 갇혀서 고초를 당한 일은 그에
게 마음의 큰 상처로 남았다. 반면에 김홍도는 천당과 지옥을 오고 간 짜릿한 경
험을 겪으면서 내적 성찰의 시간을 갖게 되었다.

후반기 김홍도 인생의 출발을 보여주는 그림이 있다. 〈마상청앵馬上聽鶯〉
(그림 151)이다. 나그네는 동자를 대동하고 말을 타고 어디론가 떠난다. 그가 누구
인지 짐작하는 일은 그리 어렵지 않다. 모든 것을 훌훌 떨쳐버리고 어딘가 여행길
을 떠나는 김홍도일 것이다. 궁중화원으로서, 목민관으로서의 공직의 굴레를 훌
훌 벗어던지고 자유롭게 나아간다. 버드나무 사이에 꾀꼬리마저 그의 새 출발을
축복한다. 나그네는 발걸음을 멈추고 뒤돌아서 새들을 물끄러미 바라본다. 말의
뒷다리에는 방금 멈춰 선 움직임의 여운이 남아 있다. '정중동靜中動'이다. 그림에
서 풍기는 전체적 이미지는 시적이고 정적이라면, 그것을 엮어내는 표현은 구성
적이고 동적이다.

그림 151 김홍도, 〈마상청앵〉,
종이에 엷은 채색, 117.2×52㎝,
간송미술문화재단 소장.

그림 152 함윤덕, 〈기려도〉, 비단에 채색, 15.6×19.2㎝, 국립중앙박물관 소장.

　김홍도보다 약 200년 전에 활동한 함윤덕咸允德이 그린 〈기려도騎驢圖〉(그림 152)에도 비슷한 장면을 찾을 수 있다. 함윤덕의 작품은 기려도나 기마도騎馬圖의 전형적인 그림이다. 오랜 여행에 지친 듯 나귀나 말은 고개를 숙이고 힘겨운 발걸음을 옮기지만, 그 위에 타고 있는 나그네는 이에 아랑곳하지 않고 시상詩想에 잠겨 미소를 띠고 있다. 당나라 정계鄭綮는 "시상은 눈보라 휘날리는 날 나귀의 잔등에서 떠오른다. 詩思在灞橋風雪中驢子上"고 노래했다.[352] 김홍도는 전통적인 기려도의 형식을 빌려서 자신의 처지를 나타냈지만, 함윤덕과 달리 시적으로 승화시켰다.

　김홍도와 동갑내기 친구이자 화원인 이인문李寅文(1745~1824 이후)도 다음

같은 노래로 그의 새출발을 축복했다.

> 아리따운 사람이 꽃 밑에서 천 가지 소리 생황을 부는 듯 佳人花底簧千舌
>
> 시인이 술동이 앞에 황금귤 한 쌍이 놓인 듯하네. 韻士樽前柑一雙
>
> 어지러운 금북이 버드나무 언덕을 누비니 歷亂金樓楊柳崖
>
> 아지랑이 비 섞어 봄강을 짜누나.[353] 惹烟和雨織春江

　　풍부한 붓질과 긴밀한 구성 속에서 시적인 정취가 화면에 넘친다. 인물은 가는 필선으로 명료하게 부각시켰지만, 말은 윤곽선 없이 먹면으로 나타낸 몰골법沒骨法으로 부드럽게 표현했다. 배경의 나무와 가파른 길은 촉촉한 느낌의 굵고 무른 선묘와 바림질로 나타냈다. 필법과 묵법의 대비가 뚜렷하고, 점층적인 표현이 음률처럼 느껴진다. 송나라 문인인 소동파(소식)가 말하는 "시 같은 그림, 그림 같은 시詩中畫, 畫中詩"는 이러한 그림을 두고 한 말이다.

야인의 삶에 관한 각오

김홍도는 연풍현감에서 불명예스럽게 해임된 일에 깊은 정신적 상처를 받았다. 정조의 배려로 원행을묘 행사와 『오륜행실도』 제작에 참여했지만, 벼슬길에서 물러난 김홍도는 또 다른 여생을 준비해야만 했다. 또다른 김홍도의 자화상으로 보이는 〈포의풍류布衣風流〉(그림 153)에서 왼쪽에 큼직한 행서의 서체로 그러한 의지를 강하게 표명했다.

　　"흙벽에 아름다운 창을 내고 여생을 야인으로 묻혀 시나 읊조리며 살리라. 綺窓土壁 終身布衣嘯咏其中"

그림 153 김홍도, 〈포의풍류〉, 종이에 옅은 채색, 27.9×37.0cm, 삼성미술관 리움 소장.

　　김홍도다운 귀거래사다. 역경을 긍정적으로 받아들이고 새로운 삶을 준
비하는 각오를 밝혔다. 1797년 『오륜행실도』의 삽화를 제작한 이후 한동안 그
가 궁중의 프로젝트에 참여하지 않았으니, 이 그림은 53세 이후에 그린 것으로
볼 수 있다. 맨발에 편히 앉아 당비파를 타고 있는 주인공은 김홍도일 것이다. 그
의 주변에 널려 있는 책, 문방구, 악기, 지물 등은 예사롭지 않다. 생황, 파초, 벼루,
검, 호로병은 신선이 지닌 기물이고, 청동기인 고와 정, 도자기, 책, 문방구 등은
책가도(책거리)에 보이는 기물이다. 신선화와 책거리의 소재가 그를 중심으로 펼
쳐져 있다. 부드럽고 능란한 붓질 속에는 여유로운 풍류가 호방하다.

　　위 시구는 명나라 문인화가 진계유陳繼儒가 지은 『암서유사岩栖幽事』에서

따온 것이다.

"나는 진기한 책 만 권을 모아 멋진 비단으로 책을 씌우고 아름다운 향기로 책을 쬐면서 띠 잇고 갈대로 걸은 발, 그리고 종이로 바른 창에 흙으로 만든 집에서 살면서 평생 무명옷 입어도 그 속에서 시나 읊조리며 살고 싶소. 그러자 곁에 있던 손이 웃으며 말했다. '과연 하나뿐인 신선이외다.' 余每欲藏萬卷書 襲以異錦, 薰以異香 紙窓土壁 終身布衣 嘯咏其中 客笑曰 此亦天壤一異人"

주인공의 왼쪽에는 생황, 칼, 호로병, 파초와 같이 신선이 갖고 즐기는 도구가 놓여 있다. 생황은 봉황의 울음소리처럼 불었다는 주나라 왕자교가 즐긴 악기다. 왕자교뿐만 아니라 선동仙童도 즐겨 부는 악기다. 칼은 당나라 여동빈이 메고 다니는 무기다. 그는 여산廬山에서 화룡진인火龍眞人을 만나 천둔검법天遁劍法을 얻었다고 한다. 호로병은 여러 신선이 가진 술병이다. 주인공의 오른쪽에는 책갑과 두루마리, 고동기, 문방구 등이 있다. 파초와 벼루는 너무나 가난해서 종이가 아닌 파초 잎에 글씨를 써 연못 전체를 먹물로 물들인 당나라의 가난한 서예가 회소懷素를 연상케 하는 도구다. 진계유의 시구처럼, 김홍도는 신선처럼 오래 살겠다는 의지를 사물을 통해 나타냈다.

50대의 김홍도는 공무의 압박에서 벗어나 한가한 일상으로 돌아와서, 여행을 떠나고 흙집에서 소박한 삶을 즐겼다. 〈마상청앵〉은 김홍도의 자유로운 의지를 나타내고, 〈포의풍류〉는 그의 탈속한 모습을 보여준다. 연풍현감에서 해직되고 곧바로 원행을묘의 행사에 동원되었지만, 여행하면서 자신을 되돌아보는 시간을 가졌다. 이 시기 작품에서 여유로움을 넘어 풍부한 시정이 넘치는 것은 이러한 생활의 변화 때문이다. 젊은 시절의 긴장된 생동감은 다소 완화되었지만, 그에게 내재된 시적인 정취는 더욱 다채롭고 풍요롭게 피어났다.

31
연풍을 기억하다

혁신의 시대에서 표현의 시대로

 현감에서 해임된 이후 화풍에도 큰 변화가 일어났다. 50대 김홍도는 문인화의
시대를 열었다. 벼슬길에서 떠나고 속세의 욕망에서 벗어나면서 작품은 자유로
움과 활달함 속에서 깊이를 갖게 되었다. 세속적인 명리를 떨쳐버리고, 사의적이
고 서정적인 문인화가 꽃을 피웠다. 30대에 화원생활에 충실했고, 40대에 안기찰
방과 연풍현감의 벼슬을 했으며 금강산, 대마도, 북경에 사행을 다녀오면서 분주
한 나날을 보냈다. 그런데 충격적인 연풍현감 해임을 계기로 모든 것을 내려놓으
면서 자연스럽게 그는 문인화에 심취하게 되었다.

 해임되고 1년이 지난 1796년 봄에 그린 『단원절세보첩檀園折世寶帖』이라고
불리는 『병진년화첩』이다. 연풍현감 시절의 생생한 기억을 재현한 작품이다. 연
풍은 높은 산으로 빙 둘러 있는 두메산골이다. 화폭에 담은 소재는 새와 나무, 풍
경, 생활 등 그곳에서 경험한 삶이다. 첩첩산중에 살면서 그가 관조한 자연과 생
활의 기억이다. 안기찰방이나 연풍현감 시절에 제작한 그림이 그리 많지 않고, 벼
슬에서 물러난 뒤 비로소 작품 제작에 몰두했다. 분주한 현감직을 내려놓고 난
뒤, 자유로운 마음으로 명품들을 남길 수 있었다. 이 화첩은 50세를 넘어서면서
김홍도가 어떤 세계를 추구했는지를 상징적으로 보여준다. 사실적인 재현에 구

그림 154 김홍도, 〈소림명월〉, 『병진년화첩』, 1796년, 보물, 종이에 옅은 채색, 26.7×31.6㎝, 삼성미술관 리움 소장.

애되지 않고, 자연에 대한 깊은 사랑과 벼슬살이에서 벗어난 자유로움이 한껏 빛

난다.

〈소림명월〉(그림 154)은 휘영청 밝은 보름달이 뜬 어느 날 그가 깊은 산속

에서 겪은 감동의 순간을 우리에게 전한 명품이다. 김홍도가 읊은 서정의 노래는

달빛 숲에 잔잔하게 울려 퍼진다. 그는 달밤에 느낀 정취를 서정적으로 표현했다.

이 그림의 주인공은 보름달이고, 나무숲은 보름달을 극적으로 드러내기 위한 배

경이다. 숲속을 거닐 때 숲에 가렸다가 갑작스럽게 보름달이 드러나는 감동을 전

했다. 배경인 나무숲을 앞세우고 주인공인 달을 뒤에 배치했다. 산 위나 숲 위가 아니라 숲 사이로 달빛이 비치게 하는 획기적인 구성이다. 30대부터 간간이 실험했던 시스루 구성이 이 작품에서 높은 완성도를 보여주었다.

숲속의 나무들은 살랑살랑 춤을 춘다. 보름달의 맑은 에너지가 그 원동력이다. 가지 끝이 탱탱하고 생기발랄하게 뻗친 나뭇가지들이 화면에 활기를 불어넣는다. 화면에 등장하는 나무들은 크고 화려한 교목이 아니라 잔가지가 많은 상수리나무다.[354] 나무에 시선을 빼앗기지 않고 자연스럽게 보름달에 집중하는 데 필요한 선택이다. 숲 아래에는 작가의 느낌에 의지해 속도감 있는 붓질로 덤불을 자유롭게 표현했다. 툭툭 쳐서 어지러이 쌓아 올린 나뭇가지 표현의 긴장감이 만만치 않다. 서정성과 생동감이 빚어낸 잔잔한 아름다움이다.

〈경작도耕作圖〉(그림 155)는 연풍의 농사짓는 장면을 담은 풍속화다. 쟁기질하는 주인을 물끄러미 바라보는 개, 밭 한 켠에 나란히 놓여 있는 두 개의 씨망태, 나무 위에 있는 까치집과 까치 등 정겨운 농촌 풍경이 펼쳐져 있다. 이 장면만 보면 전형적인 농촌의 목가적 풍경이다.

나무 뒤에 이야기를 나누며 이 장면을 지켜보는 두 인물의 등장이 예사롭지 않다. 이들은 농사일을 시찰하는 김홍도 현감의 일행이다. 이들은 나무 뒤에서 농사일을 방해하지 않으려 조심스럽게 대화를 나눈다. 단순히 노동을 그린 그림이라기보다는 낮은 자세로 민정을 살피는 목민관의 모습을 담은 풍속화다. 아마 김홍도는 이 그림을 통해서 이런 이야기를 하고 싶었을 것이다. 이렇게 세심하고 인간적으로 고을 원님 노릇을 했는데 왜 해임당했을까? 그의 억울한 처지에 대한 조용한 항의와 같은 마음이다.

"바위는 모래알이 되었을 때 빛난다"라는 말이 있다. 여기에 적합한 화가가 김홍도다. 그의 작품을 보면, 겸재 정선처럼 사람을 압도하는 육중한 바위를 그리기보다는 빛나는 모래알의 세세함에 더 관심이 많은 작가다. 이데올로기나 거대한 담론보다 우리의 삶에서 피부로 느끼는 일상적인 이야기를 화폭에 풀어놓았다.

그림 155 김홍도, 〈경작도〉, 『병진년화첩』 1796년, 보물, 종이에 채색, 26.7×31.6㎝, 삼성미술관 리움 소장.

　　독일의 미술사학자 디트리히 제켈Dietrich Seckel은 한국미술의 특징으로 '분절의 미'를 들었다.[355] 조각조각 나누어진 아름다움을 말한다. 고려시대 나전칠기를 보면 아주 잘게 나넌 자개 조각들을 하나하나 붙여서 꽃이나 넝쿨의 문양을 나타냈다. 이러한 분절의 미는 조각보, 인화문분청사기 등 한국미술 곳곳에서 발견된다. 김홍도의 작품에서 분절의 생동감과 아름다움을 보는 일은 그리 어렵지 않다.

　　〈경작도〉의 나무와 돌무더기는 김홍도다운 표현이다. 가지 끝에 탱탱하게 물이 오른 나목의 잔가지들이 춤을 추고 있다. 네모난 모양의 자잘한 돌들이 반복

그림 156 김홍도, 〈목우도〉, 『병진년화첩』, 1796년, 보물, 종이에 옅은 채색, 26.7×31.6㎝, 삼성미술관 리움 소장.

적으로 겹쳐 있다. 잘게 나누는 분절과 반복적인 패턴으로 특유의 생동감을 자아
낸다. 김홍도는 강렬한 표현보다는 사소하고 하찮은 것의 아름다움을 사랑했다.

　　목동이 황소를 타고 가는 장면을 그린 〈목우도牧牛圖〉(그림 156)도 화첩
의 다른 그림들처럼 연풍현감 시절 본 풍경을 그렸다. 이 그림의 소는 김시金禔
(1524~1593)의 그림처럼 물소도 아니고 조선의 황소다. 목동이 소를 타고 물을 건
너자 기러기들이 그 소리에 놀라서 날고 목동은 다시 그 장면에 놀란 모습이다. 이
장면을 춤추듯 활기차게 뻗은 버드나무 가지 사이로 보이게 한 시스루 구성에 우

그림 157 김홍도, 〈추림쌍치〉, 『병진년화첩』 1796년, 보물, 종이에 엷은 채색, 26.7×31.6㎝, 삼성미술관 리움 소장.

리도 놀란다.

　　김홍도가 근무했던 연풍을 비롯한 소백산맥 일대는 꿩이 많은 지역으로 유명하다. 지금도 연풍의 안부마을 입구에 들어서면 마을의 상징으로 세워놓은 꿩 기념조각을 볼 수 있다. 〈추림쌍치秋林雙雉〉(그림 157)는 이 지역 꿩의 생태를 화폭에 담았다. 가을빛이 역력한 계곡물을 사이에 두고 한 쌍의 꿩이 마주 보고 있다. 오른쪽은 수꿩인 장끼고, 왼쪽은 암꿩인 까투리다. 안개 속에 희미하게 사라지는 공간구성은 이전에는 볼 수 없는 새로운 표현이다. 조선 초기에 보이는 삼단

그림 158 김홍도, 〈백로횡답〉, 『병진년화첩』, 1796년, 26.7×31.6㎝, 종이에 옅은 채색, 삼성미술관 리움 소장.

구성의 전통을 잇고 있지만, 서양식 대기원근법의 영향도 엿보인다.[356] 궁중화나 민화의 채색 화조화에서 보이는 도식적인 꿩그림과 달리, 자연스럽고 단계적으로 공간의 깊이감을 표현한 방식이 새롭다.

　김홍도가 펼친 공간에도 서양화식 공간의 영향이 보이는 작품이 있다. 같은 화첩에 실린 〈백로횡답白鷺橫畓〉(그림 158)이다. 백로 두 마리가 논 위를 날고 있고, 한 마리는 논에서 이들을 바라본다. 근경의 둑은 크고 짙게 표현하고 논은 급속도로 작아지면서 이내 깊은 안개 속으로 잠긴다. 서양화의 대기원근법 표현이

다. 유한에서 무한으로 펼쳐지는 공간감을 강조하기 위해 백조 두 마리는 기약 없이 먼 곳을 향해 날아가고 있다.

단양팔경의 참모습은 무엇일까?

『병진년화첩』에는 단양의 아름다운 풍경도 담겨 있다. 〈사인암舍人巖〉(그림 159)은 단양팔경으로 『병진년화첩』에서 인기를 끈 그림 중 하나다. 한진호韓鎭庲는 사인암의 오묘한 형상에 대해 이렇게 묘사했다.

"대체로 모든 돌무늬는 오색五色을 갖추고 또한 준법皴法과 같이 혹 누워 있기도 하고 서 있기도 하며, 혹 떨어지려 해도 떨어지지 않고 혹 발돋움하고 서서 하늘로 올라가서 첩첩이 쌓이고 층층으로 겹쳐서 마치 바둑을 쌓은 것 같고, 붓을 묶어 필통에 꽂은 것 같다. 암석과도 같고 책상과도 같으며, 도사가 옷깃을 여민 것 같고 고승이 장삼을 입은 것 같아서 비록 고개지와 육탐미의 솜씨가 있어도 단청하고 모방해 그리기 어려울 것이다."[357]

사인암은 무슨 모습인지 한번에 파악하기 힘들 정도로 천의 얼굴을 갖고 있다. 오색에 누워 있는 것 같고, 서 있는 것 같고, 떨어질 듯 떨어지지 않고, 층층이 겹쳐서 바둑을 쌓은 것 같고, 필통에 붓을 꽂은 것 같고, 책상 같고, 옷깃을 여민 도사 같고, 장삼을 입은 고승 같다고 했다. 고개지나 육탐미와 같은 중국의 유명한 화가가 와서 그려도 그리기 어려운, 그만큼 뛰어난 절경이란 점을 강조하고 있다. 김홍도도 이 경치의 참모습을 그리지 못하고 돌아간 이야기를 전했다.

"일찍이 듣건대 선조 때 그림을 잘 그리는 김홍도가 연풍현감으로 되었을 때 그를 시켜 사군四郡의 산수를 그려오게 했다. 김홍도가 사인암에 이르러 그리려 했으나 그 뜻을 얻지 못하여 10여 일을 머물면서 익히 보고 여러모로 생각하였으나 끝낸 참모습을 그리지

그림 159 김홍도, 〈사인암〉, 『병진년화첩』, 보물, 종이에 옅은 채색, 26.7×31.6㎝, 삼성미술관 리움 소장.

못하고 돌아왔다고 한다."[358]

　　정조가 연풍현감 김홍도에게 사군, 즉 단양·제천·영춘·청풍의 산수를 그
려오라고 지시했는데, 사인암을 그리기 위해 10여 일을 머물면서도 그 참모습을
그리지 못하고 돌아갔다고 했다. 그토록 그리기 힘든 사인암인데, 『병진년화첩』
에 오롯이 실려 있다.

　　김홍도는 사인암을 사실 그대로 표현하지 않았다. 실경(사진 23)과 그림을

사진 23 사인암, 정병모 사진.

비교해보면 대체로 비슷하지만, 그렇지 않은 면도 있다. 과장과 생략의 과정을 통해서 사인암을 적절하게 변형했다. 날카로운 모습을 부드럽게 완화시켰고 생동감 넘치게 표현했다. 중앙의 뾰족 솟은 바위는 실제보다 높고 왼쪽과 오른쪽의 시점을 비교하면, 한곳에 고정된 시점이 아니라 이동하면서 펼친 면처럼 넓혀 표현했다. ㄴ자 ㄱ자 형상으로 잘게 분할된 절대준의 준법과 소나무나 나목의 표현으로 화면에 리듬감을 주었다.

〈도담삼봉島潭三峯〉(그림 160)은 단양팔경 중 첫손가락에 꼽히는 경치다. 삼봉三峯은 원래 강원도 정선군에 있던 삼봉산인데, 홍수 때 지금의 단양까지 떠내려온 것이 도담삼봉이다. 정선에서는 매년 이 삼봉에 대해 단양에 세금을 요구했다. 이 이야기를 들은 어린 정도전鄭道傳은 "우리가 삼봉을 떠내려오라고 한 것도 아니요. 오히려 물길을 막아 피해를 보고 있어 아무 소용도 없는 봉우리에 세금을 낼 이유가 없으니 필요하면 도로 가져가시오"라고 정선군 사또에게 항의해서 이

그림 160 김홍도, 〈도담삼봉〉, 『병진년화첩』 보물, 종이에 엷은 채색, 26.7×31.6㎝, 삼성미술관 리움 소장

사진 24 도담삼봉, 정병모 사진.

후 세금을 내지 않았다고 한다. 조선의 개국공신인 정도전은 호를 어린 시절을 보낸 도담삼봉에서 취해 '삼봉'이라 했다.[359] 삼봉을 신선들이 사는 봉래·방장·영주의 삼신산으로 보기도 한다.

화면 아래 김홍도 현감 일행이 나룻배를 타기 위해 기다리고 있고 그 옆에는 그를 수행한 아전들과 타고 온 말과 산개가 보인다. 김홍도는 현장감을 살리기 위해 당시 방문했던 자신과 일행들을 화폭에 등장시켰다. 지금의 도담삼봉(사진 24)과 비교해보면, 그림 속 가운데 봉우리에는 큰 나무가 보이는데 지금은 없어졌고 정도전이 세웠다는 정자를 최근에 복원했다. 『동국여지승람東國輿地勝覽』을 보면, "도담은 군 북쪽 24리에 있다. 세 바위가 못 가운데 우뚝 솟아 있고, 도담에서 흐름을 거슬러서 수백 보쯤 가면 푸른 바위가 만길이나 된다. 황양목과 측백나무가 이 돌 틈에서 거꾸로 났고, 바위 구멍이 문과 같아서 바라보면 따로 한 동천洞天이 있는 것 같다"라 했으니,[360] 그림 속의 키 큰 나무는 측백나무일 것이다. 황양목은 키가 작은 교목이다.

이 작품에 두 시점이 교묘하게 조합되었다. 도담삼봉이 나룻배를 타고 건너가서 바라보는 장면이라면, 배경은 건너기 전에 언덕에서 바라보는 장면이다. 실제와 달리 도담삼봉과 그 배경에서 각각 아름다운 앵글을 취해 재구성했다. 평행하게 그리지 않고 약간 기울기를 주고 배치한 구도가 감각적이다.

도담삼봉에서 김홍도 현감 일행이 탔던 나룻배는 〈옥순봉〉(그림 161)에서도 등장한다. 옥순봉은 지금 충주호 유람선을 타고 가면서 볼 수 있는 명승이다. 안개에 잠긴 강변의 여러 봉우리들을 뒤로 하고 일렬로 세워 키를 잰 모습에서 옥순봉은 마치 궁상각치우를 연상케 한다. 이미 이 그림 속에는 젊은 시절에 보여준 치열한 사실성 대신 음악적인 선율과 풍부한 서정이 흐른다.

충주호에서 유람선을 타고 가다 바라보는 옥순봉은 실로 웅장하다. 그런데 김홍도는 이러한 산봉우리의 위용을(사진 25) 밝고 경쾌한 화풍으로 해석했다. 날카로운 사인암을 부드럽게 표현한 것과 같은 정서다. 실제 경치에서 느껴지는

그림 161 김홍도, 〈옥순봉〉, 『병진년화첩』 보물, 종이에 엷은 채색, 26.7×31.6㎝, 삼성미술관 리움 소장.

압도적인 중량감은 덜어내고 맑고 경쾌한 필치가 춤을 춘다. ㄴ자 모양의 준법으로 암벽을 묘사하고 미점米點으로 산세를 표현했다. 사실적 묘사보다는 유려한 필선으로 회화적인 음률을 나타내는 데 주력했다. 맑은 청색과 적색으로 시원하게 채색함으로써 청신한 분위기를 나타냈다. 도담삼봉처럼 옥순봉 역시 미묘한 사선 각도로 흐르는 강변 위에 배치해 긴장감을 자아냈다. 정선의 강건한 화풍과 달리, 김홍도의 진경산수화는 율동적이고 세련된 화풍이 특색이다.

　　김홍도는 인생을 긍정적으로 바라보는 낙관주의자이자 낭만주의자다. 세상을 밝게 보고 표현했다. 이 그림이 수록된 『병진년화첩』을 보면 1년 전 그렇게 곤욕을 치른 고통이나 슬픔은 찾을 길이 없다. 경쾌하고 율동적이고 서정적인 정

사진 25 단양팔경 옥순봉, 조선일보 소장(2016년 6월 16일자 '김홍도 그의 화첩畫帖 속을 노닐다').

서가 화면을 지배한다. 세상을 밝게 보는 인생관이 이 화첩에 환하게 드러나 있다.

　　김홍도는 젊은 시절부터 혁신적인 발상으로 끊임없이 새로운 형식과 도상을 창안했다. 하지만 50세의 노년기에 들어선 그는 새로운 내용을 창출하기보다는 회화의 격조와 깊이를 높이는 데 주력했다. 실용적인 그림에서 서정적이 그림으로 바뀌었고, 문인화적인 운치와 시적인 정취가 어우러진 세계를 지향했다. 백성을 다스리는 목민관이 되고 거듭된 시회는 그의 사인 의식을 고취하기에 충분했다. 50세 이전 '혁신의 시대'를 거쳐 50대 이후 '표현의 시대'로 접어들고 있다.

32
선종화의 새로운 세계를 열다

깨달음이냐? 삶의 진실이냐?

불교는 인도에서 시작되었지만, 중국 전래의 노장사상과 도교를 바탕으로 중국화한 불교가 선종禪宗이다. 수행이 강조되고 자연과의 일치를 중요시했다. 수행에 의해 본인이 가진 부처의 성품을 깨달을 수 있다고 믿었다. 마음은 일체의 근본이며 일체는 오직 마음의 발현이므로, 마음을 깨달으면 일체를 모두 갖추게 되고 해탈에 이를 수 있다고 보았다.

선종화는 마음의 깨달음을 표현한 그림이다. 현대의 미니멀아트처럼 군더더기를 없애고 몇 개의 붓질로 깨달음이라는 최고의 경지를 집약적으로 나타낸 그림이다. 이러한 표현양식은 김명국, 한시각 등 17세기 화가들 사이에 유행했고, 특히 일본인들이 이러한 그림을 좋아했다.

김홍도도 뜻하지 않게 선종화를 그렸다. 특히 50대에 김홍도가 창출한 선종화는 놀라운 세계를 보여준다. 그의 작품 가운데 명품으로 손꼽히는 작품들이 이 시기에 제작되었다. 단순한 종교화나 감상화의 차원을 넘어서 깊은 선禪 공부 속에서 깨달음을 보여준 작품들이다. 30대에 많이 그렸던 도교화, 40대에 『오륜행실도』의 삽화로 제작한 유교화에 이어 불교화도 적지 않게 그렸는데, 50대에 이들 종교화를 넘어서는 최고 경지의 선종화를 창출했다.

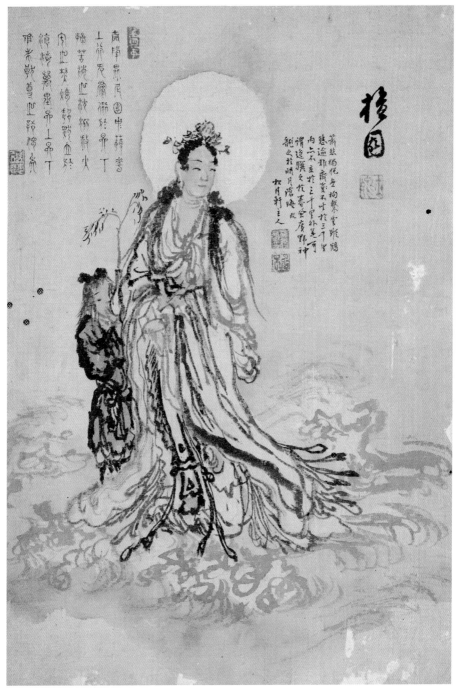

그림 162 김홍도, 〈남해관음〉, 비단에 채색, 30.6×20.6㎝, 간송미술문화재단 소장.

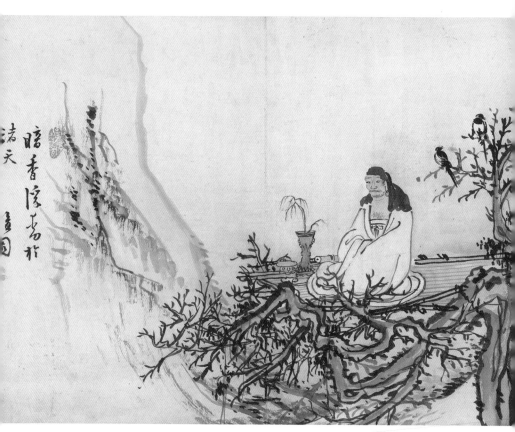

그림 163 김홍도, 〈혜능상매〉, 종이에 엷은 채색, 29.9×41.7㎝, 이건희 컬렉션.

 프롤로그에서 소개한 〈염불서승〉(그림 1)은 우주적 숭고미를 보여주는 선종화로, 유례없이 창의적인 선종화다. 그는 화원이지 화승이 아니지만, 깨달음에 대한 새로운 경지로 선종화의 세계를 한 차원 높였다.

 〈염불서승〉과 더불어 김홍도 선종화의 대표작으로 꼽을 만한 작품은 〈남해관음南海觀音〉(그림 162)이다. 광배를 두르고 화관을 쓴 관음보살이 넘실대는 푸른 파도 위에 떠 있다. 그 뒤로 선재동자가 버드나무 가지를 꽂은 정병을 들고 서 있다. 일반 불화인 수월관음도水月觀音圖에서는 선재동자가 관음보살 앞에 엎드려

도를 구하는 모습으로 등장하는 것이 관례지만, 김홍도의 〈남해관음〉에서는 동자가 수줍은 많은 꼬마처럼 숨어 있다. 그러고 보니 관음보살의 얼굴에도 신적인 면모보다는 인간적인 면모가 두드러졌다.

그림 164 『홍씨선불기종』의 혜능대사.

이런 구성 못지않게 이 작품에서 주목할 사항은 풍부하게 사용한 선의 운율이다. 파도 위로 솟아오른 남해관음의 경우, 마치 물이 끓는 듯한 파도가 그대로 옷으로 바뀌었다. '파도의 옷'이다. 구름이 흐르는 듯 부드럽게 넘실대는 행운유수묘行雲流水描로 능란하면서도 흐드러지게 표현한 관음보살의 옷 선에서는 천상의 세계가 보여주는 신성함과 아름다움이 감지된다. 여기에 달빛과 파도의 차가운 담청색과 관음보살과 동자의 따뜻한 먹빛이 조화를 이루면서 청신한 미감을 더해준다. 이 작품에서는 종교적 권위가 굴레로 작용하지 않고 예술적 영혼이 자유롭게 춤춘다.

〈혜능상매慧能賞梅〉(그림 163)는 2023년 국립광주박물관에서 열린 이건희 컬렉션 "어느 소장가의 초대" 전시회에 소개되었던 작품이다. 두건을 쓰고 방석 위에 앉아서 익살스러운 표정으로 오른쪽을 힐금하는 주인공이 바로 선종의 6대조 혜능이다. 그는 깨달음이 다른 어느 곳에 있는 것이 아니라 자신의 마음에 있다는 사실을 우리에게 일깨워준다.

이 그림과 비슷한 인물과 바닥에 놓인 물건의 이미지가 1602년 명나라 홍자성洪自誠이 저술한 『홍씨선불기종洪氏仙佛奇縱』(약칭『선불기종』)이라는 신선 책에 「혜능대사慧能大師」라는 제목으로 소개되어 있다.(그림 164)『선불기종』속 혜능의

이미지가 해학적으로 표현되었지만, 김홍도는 더욱 재미있게 희화화했다. 곁눈질하는 모습이 김홍도식 유머다.

이 그림에는 『선불기종』에 없는 매화나무와 절벽이 추가되었다. 흐드러진 붓질로 활기차게 그린 고매가 우리의 시선을 사로잡는다. 하지만 "그윽한 향기 뜬구름처럼 온 하늘에 퍼지네暗香浮雲於諸天"라고 읊은 제시를 보면, 김홍도는 매화나무 자체보다 그것이 품어내는 '그윽한 향기'에 포인트를 두었다. 그는 시각적인 매화를 통해서 후각적인 향기를 자아냈다. 〈염불서승〉에서는 구름을 통해 깨달음을 나타냈고, 〈남해관음〉에서는 들끓는 파도를 통해 깨달음을 드러냈다면, 〈혜능상매〉에서는 고매의 형세와 더불어 그윽한 향기로 표현했다. 그는 선사들의 깨달음의 오묘한 순간을 다양한 자연의 이미지로 표상했다. 공감각synesthesia의 발상이다.

혜능의 『육조단경六祖壇經』에는 매화에 대해 언급조차 되어 있지 않다. 단지 보리수 이야기만 전한다. 신수가 몸이 보리수이고 마음이 거울틀이기에 부지런히 털고 닦아서 먼지가 앉고 때가 끼지 않도록 하라고 게송을 써놓았다. 이에 혜능은 보리에 본디 나무가 없고 거울에 틀이 아닌데 어디 때가 끼고 먼지가 이느냐는 게송으로 답했다. 모든 형상이란 다 허망한 것이라는 깨우침을 혜능이 보여준 것이다. 결국 5조 홍인은 의발을 신수가 아니라 혜능에 전해 혜능이 6조가 되었다는 유명한 이야기다.

왜 혜능에 관한 그림에 갑자기 매화가 등장하는 것일까? 이것은 선종의 이미지에 매화로 상징되는 유교적 이미지를 조합한 것이다. 김홍도식으로 재해석한 선종화다.

자연 배경을 생략한 채 스님과 동자를 등장시킨 〈노승염불老僧念佛〉(그림 165)은 철저한 인물화에 충실한 작품이다. 이 작품은 다른 그림에 비해 유독 제문의 비중이 크다. 제문이 차지하는 비중만큼 그 의미가 중요하다는 것을 시사한다. 유려하고 활달하게 쓴 김홍도의 행서가 그림 못지않은 완성도를 보여준다. 제문을 인용한다.

그림 165 김홍도, 〈노승염불〉,
종이에 엷은 채색, 57.7×19.7㎝,
간송미술문화재단 소장.

"부처님 말씀을 갠지스강의 모래알 처럼 외우고 또 외운다. 단원 노인口誦恒阿沙復沙檀老"

항아恒阿로 음역한 갠지스강의 모래알은 부처님 말씀이다. 부처님의 말씀은 인도 갠지스강 모래알처럼 헤아릴 수 없는 무궁한 세계란 뜻이다. 노승이 구부정한 자세로 그것을 외우고 또 외우는 수행의 모습을 필법과 묵법을 적절하게 어울려서 자유롭게 표현했다. 노승의 권위를 상징하는 육환장을 들고 있는 동자는 늘 중얼중얼하는 노스님의 염불에는 관심이 없고, 이 그림을 들여다보는 우리를 향해 천진난만한 눈길을 보낸다. 두 인물의 대조적인 모습이 감상자에게 옅은 미소를 띠게 한다. 단노檀老는 김홍도가 말년에 즐겨 사용한 호다.

"염불이 염불한다"는 말이 있다. 일본 가마쿠라시대 시종時宗의 개조 잇펜一遍 스님이 한 법문이다.[361] 처음에는 스님이 염불했지만, 어느 순간 스님과 염불이 하나가 되어 염불이 염불한다는 경지에 이르게 된다. 처음과 끝이 똑같은 '일심一心과 일여一如'의 경지다. 경계가 나뉘지 않고 하나된 세계다.

김홍도의 선종화는 혁신이자 새로움이다. 단순한 깨달음을 표현하는 데 그친 것이 아니라, 김홍도 자신의 삶과 동일시한 세계를 보여주었다. 김홍도 선종화의 위대한 점이 여기에 있다.

김홍도가 선종화를 그린 이유는?

여기에서 궁금한 점은 유교의 나라 조선의 궁중화원인 김홍도가 무슨 인연으로 심오한 선종화를 그렸는가이다. 첫 번째 생각해 볼 수 있는 계기는 용주사 탱화의 제작에 감동으로 참여한 일이다. 용주사는 사도세자의 주검을 모신 현륭원의 원찰로서 그의 아들인 정조가 개인적 또는 정치적으로 특별하게 중시한 사찰이다. 더구나 정조는 이 절의 탱화를 제작하는 불사를 감독하고 주관하는 일을 화승이 아니라 궁중화원인 김홍도와 이명기에게 맡김으로써 불교계와 인연을 맺었다.

불교 교리에 대한 이해 없이 불화 제작은 가능하지 않았을 것이다.

두 번째 결정적인 계기는 상암사에서 치성을 드리고 불사를 일으킨 공덕으로 늦게 아들을 낳은 기적이다. 절실한 종교적 체험은 그의 회화세계를 크게 변화시켰다. 젊어서 즐겨 그렸던 신선화는 점차 줄어들었고, 선종화처럼 불교적인 내용의 그림이 늘어났다. 단순히 양적 증가에 그친 것이 아니라, 그의 선종화 자체에도 변화가 일어났다. 남종화의 간결하고 맑은 화풍에 종교적 깊이와 정신성을 갖춘 독특한 세계를 창출했다.

연풍현감에서 물러난 이후에도 불교계와 교류가 계속되었다. 50대에 제작된 〈신광사 가는 길神光寺〉(그림 166)가 그러한 인연을 보여준다. 화면 위에는 김홍도가 쓴 제시가 적혀 있고 끝에 '김홍도인'이란 백문방인이 찍혀 있는데, 시구의 글자가 일부 훼손되어서 알아볼 수 없다. 이 그림을 감정한 위창 오세창도 그림 왼쪽 테두리에 다음 같이 아쉬움을 담은 평문을 적어놓았다.

"애석하다. 단원의 낙관이 이미 이지러졌고 쓴 시 또한 반은 알아볼 수 없게 되었다. 그러나 그림을 그린 솜씨가 매우 좋을 뿐 아니라 찍어둔 낙관이 완전하고 볼 만해서 보배로 갈무리할 만하기에 매우 좋은 작품이다. 위창노인 제문을 쓰다. 惜 檀園落款 已缺 題詩半泐 然畵法甚佳 印文完好 殊可珍賞 葦滄老人 題"

최근 마이아트옥션에서 다음처럼 이 시가 석주石洲 권필權韠(1569~1612)의 문집인 『석주집石洲集』에 실린 「신광사」 중 3, 4절임을 밝혔다.[362]

덧없는 세상의 공명은 이미 부질없는 것이니,　　浮世功名已謬悠

임천에서 애오라지 곤궁한 시름을 달랠 만해라.　　林泉聊可慰窮愁

가을바람에 붉은 단풍잎은 찬 시냇물에 떨어지고,　秋風赤葉寒溪水

지는 달빛에 성근 종소리는 옛 산사에서 들리네.　　落月疎鐘古寺樓

그림 166 김홍도, 〈신광사 가는 길〉, 종이에 먹, 32.7×28.0㎝, 성호박물관 소장.

달사는 한가한 것을 좋은 일로 여기나니, 達士以閑爲好事

여생에는 오직 게으른 것이 좋은 계책일세. 殘年唯懶是良籌

세상의 출세를 좇지 않고 자연 속에서 시름을 달래는 은거의 꿈을 펼친 시

다. 권별은 조선 선조 때 최고의 시인이자 송강松江 정철鄭澈(1536~1593)의 문인이다. 신광사는 해주 북숭산北嵩山에 있다. 언제 창건되었는지는 확실치 않고, 1341년(지정 2) 원나라 황제가 원찰願刹이라 칭하고, 태감 송골아宋骨兒를 보내어 목공과 장인 37명을 거느리고 와서 고려 시중 김석견金石堅, 밀직부사 이수산李守山 등과 함께 감독해 설계 건축하면서 융성하게 발전했다.[363] 지금은 폐허가 되었고, 1324년(충숙왕 12)에 세워진 신광사오층탑神光寺五層塔(북한 보물급 문화재 제22호)과 신광사무자비神光寺無字碑(북한 보물급 문화재 제23호)가 남아 있다.

신광사 입구의 풍경을 명암법의 변화와 강약의 리듬으로 극적으로 표현한 작품이다. 계곡 위에 설치한 다리를 향해 물상들이 집중되어 있고, 사찰을 향해 귀가하는 스님의 모습에서는 정감이 느껴진다. 계곡 좌우로 펼쳐진 절벽을 농도 짙게 표현하고 앞뒤로 점차 밝아지게 표현했다. 특히 절벽 안에 보이는 사찰의 일각은 환하게 나타내어 무릉도원 같은 이상세계로 연출했다. 산과 바위의 형상과 질감은 부벽준斧劈皴으로 날카롭게 묘사하고 나뭇가지도 각이 지게 꺾이는 타지법打枝法으로 그려져 있는데, 이는 남송의 마하파 화풍을 좀 더 부드럽고 활달하게 활용한 것이다. 산수화로서는 드물게 극적인 효과로 구성한 수작이다. 간일하고 사의적인 화풍으로 강렬하게 표현한 김홍도의 50대 화풍을 보여준다.

김홍도는 유교국가인 조선의 궁중화원이고, 찰방과 현감의 벼슬을 했고, 누구보다 도교화를 많이 그렸던 화가였다. 몇 차례 계기로 불교회화를 그리면서 그의 작품은 종교적 깊이를 갖게 되었다. 그가 선종화에서 보여준 새롭고 그윽한 세계는 그가 겪은 종교적 체험이 낳은 결실이다.

33
시와 공간의 향유

시의도로 자신의 처지를 읊다

50대 이후 김홍도의 예술세계를 논함에서 시의도詩意圖를 빼놓고 이야기할 수 없다. 시의도란 시를 이미지로 표현한 그림이다. 전통적인 회화관인 시화일치詩畵一致 사상을 보여주는 그림이다.[364] 젊은 시절 치열하게 현장에서 살았던 김홍도에게 풍속화와 진경산수화란 장르가 적절하다면, 벼슬길에서 물러나 자유로운 상황에서는 시의도가 어울린다. 그의 작품에 시를 적은 시의도가 늘어났고, 작품 속의 시정 또한 무르익었다. 그는 당나라나 송나라의 시나 문학을 그린 시의도에 의지하여 자신의 이야기를 풀어나갔다. 연풍현감에서 물러난 이후, 자신의 삶이나 심정을 직설적으로 표현하기보다는 시나 문학의 이미지를 통해서 간접적으로 자신의 심정을 나타냈다. 이미지도 채움보다 비움을 중시했고, 사실적인 화풍보다는 문인화풍을 추구했으며, 산수화보다 산수인물화를 통해서 표현했다. 나이가 들고 어려움을 겪고 난 뒤, 오히려 작품은 내면적으로 성숙해지는 모습을 보였다.

김홍도의 〈적벽의 밤 뱃놀이赤壁夜泛〉(그림 167)는 소식이 인생의 허무함을 느끼며 뱃놀이하는 모습을 담은 그림이다. 가운데 달을 중심으로 엎어질 듯 위로 솟은 절벽과 수평 방향으로 떠 있는 소식의 작은 배가 절묘한 대비와 균형을 이룬다. 잔잔한 물결로 시작한 강물은 점차 여백으로 처리되어 하늘과 자연스럽게 맞

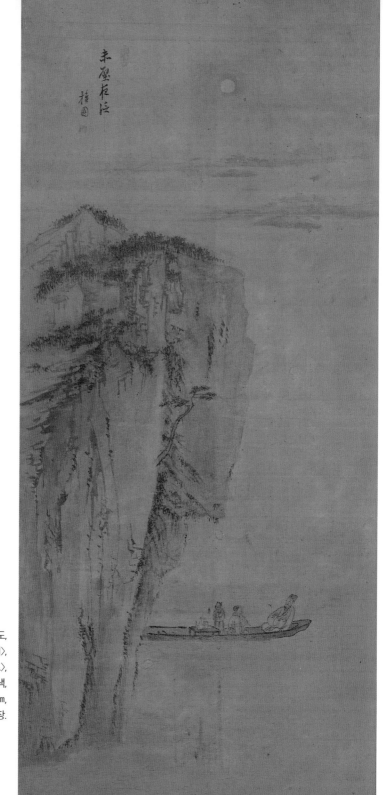

그림 167 김홍도,
〈적벽의 밤 뱃놀이〉,
〈고사인물도〉,
비단에 옅은 색,
98.2× 48.5㎝,
국립중앙박물관 소장.

그림 168 김홍도, 〈수하오수도〉, 종이에 엷은 채색, 61.0×47.8㎝, 이건희 컬렉션.

닿았다. 소식은 손님의 퉁소 소리를 들으며 절벽에 솟은 소나무를 바라보고, 동자는 술상 앞에서 주인의 부름에 대비한다. 격렬한 역사의 현장에서 풍류를 향유하는 모습 또한 대조적이다.

　　당시 김홍도의 처지에 비추어 공감대가 큰 작품은 동파 소식의 「전적벽부前赤壁賦」다. 소식은 자신이 소인배들이라고 멸시했던 신법당 인사들이 정권을 잡으면서 필화筆禍사건을 빌미로 사형당할 뻔했는데, 신종의 두둔으로 황저우黃州로 유배가는 데 그쳤다. 이곳에서 세상 권력의 허무함을 느끼며 도연명처럼 자연에 은둔하는 꿈을 꾸며 그 유명한 「전적벽부」와 같은 걸작을 남겼다. "조조도 주유도 일세의 영웅이었지만 지금은 흔적도 없군. 인생이란 대체 무엇이란 말인가"라고 한탄하면서, "강물도 흘러가고 우리도 흘러가고 모든 것은 흘러가지만, 흘러가는

동안 우리는 저 달빛도, 이 바람도, 이 술도, 마음껏 즐길 수 있지 않은가. 무엇이 더 필요한가"하며 불우한 처지를 달관한 시각으로 극복했다.

적벽은 천하통일을 눈앞에 둔 조조가 압도적인 군사력을 가지고도 비교도 안 되는 군사력의 주유에게 대참패를 당해 그 꿈이 허망하게 무너진 현장이다. 이곳은 『삼국지연의三國志演義』 덕분에 유명한 곳이다. 죽음 직전까지 갔다 온 소식은 출세를 꿈꾸고 영웅처럼 사는 것이 부질없고 자연의 넓은 품속에서 자연을 배우고 자연을 즐기며 사는 것이 인생의 진정한 즐거움이라는 사실을 깨달았다. 김홍도도 조선의 으뜸가는 화가로 대접받고 고을 원님으로 벼슬도 해보았지만, 그런 것들은 헛된 욕망이고 자연과 더불어 욕심 없이 사는 삶이 중요하다는 메시지를 이 그림을 통해 우리에게 전한다.

자연을 즐기며 욕심 없이 사는 삶을 상징적으로 표현한 그림이 〈수하오수도樹下午睡圖〉(그림 168)이다. 그가 이상적으로 생각한 삶을 간결하게 표현했다. 제목의 뜻은 나무 아래서 낮잠을 즐긴다는 뜻이다. 화면 왼쪽에 커다랗게 행서로 쓴 제시는 당나라 왕유의 유명한 시 「전원에서 놀다田園樂」이다.

복사꽃 붉은빛 간밤에 내린 비 머금고 桃紅復含宿雨

버드나무 푸른빛 새벽안개 둘렀네 柳綠更帶朝煙

변치화에게 그려주다. 단옹[김홍도] 寫與卞穉和 檀翁

여기서 생략한 왕유의 나머지 시구를 보면, "꽃은 지는데 동자는 쓸 생각 않고, 꾀꼬리 우는데 손님은 여전히 꿈속이네花落家童未掃 鶯啼山客猶眠"라고 이어진다. 푸르른 버드나무 위에 꾀꼬리가 울고 붉은 복사꽃이 핀 배경에 그림의 주인공인 손님은 삽병이 펼쳐진 평상 위에 누어서 낮잠을 즐기고 있다. 왕유의 시에서는 붉은빛과 푸른빛이 상생의 대비를 이루지만, 김홍도는 색을 억제하고 수묵으로 담담하게 처리했다. 제시 끝에는 이 그림을 부산에서 활동하는 문인화가 변지순

卞持淳에게 그려주었다고 적었다. 치화穉和는 변지순의 자이다. 김홍도가 변지순에게 선사한 또 다른 그림인〈해산선학도海山仙鶴圖〉가 안산 김홍도미술관에 소장되어 있다. 친밀한 교유 때문인지 변지순의 화풍은 김홍도를 닮았다.[365]

강세황의 글에서는 김홍도가 얼마나 예술적 감수성이 풍부한 화가인지 칭찬한 대목이 눈에 띈다. 김홍도의 평문에 관해 쓴「단원기」에 "성품 또한 거문고와 피리의 청아한 음악을 좋아하여, 꽃 피고 달 밝은 밤이면 때때로 한두 곡조를 타서 스스로 즐긴다"고 했다. 또 다른 김홍도 평문인「단원기우일본」에서도 타고난 감수성을 다음과 같이 감탄했다.

"사능 김홍도는 더불어 음률에도 정통하여 거문고와 피리의 곡조가 매우 절묘하였고, 풍류가 호탕해서 매양 칼을 치면서 비장한 노래를 부른다는 생각에 더러는 강개하여 눈물을 흘린 적도 있었다. 김홍도의 심정은 아는 사람이나 알 것이다."[366]

그의 작품에는 늘 시정과 흥겨움이 깃들어 있다. 공간의 동경이 무한하고, 선묘의 감각이 운율적이며, 채색의 빛깔은 맑다. 중국 명나라의 화가 고응원顧凝遠은「흥취興趣」라는 글에서 "그림 그리고 싶은 흥이 나지 않으면 산책하는 것이 가장 좋다"고 조언했다.[367] 작품 제작에서 흥취가 매우 중요하다. 김홍도의 작품에 시적인 정취가 넘치는 것은 그의 타고난 감수성에서 비롯되었다. 그는 긍정적이고 낙관적인 세계관으로 삶과 자연을 노래했다. 우리 민족 특유의 낭만주의적 성향이 그의 작품 속에 한껏 펼쳐져 있다.

여백에 담긴 판타지

'여백의 미'는 동양화와 한국화의 중요한 특색이다. 여백은 단순히 텅 빈 공간이 아니라, 안개나 연무로 가려져 있는 풍경이자 시정과 사색으로 승화된 공간이다.

붓 자국 한 번 지나간 적 없는 공간이지만 무언가 함축되어 있다니, 역설도 이런 역설이 없다. 여백은 문인화의 본령인 사의寫意의 세계와 연결되어 있다.[368] 사의 의 '의'자는 단순한 뜻을 나타내는 것이 아니라, 화가가 깨달은 대상의 참모습인 진眞의 세계와 통한다. 여백은 눈에 보이는 것만이 전부가 아니고, 우리 영혼의 가장 내밀한 곳에 자리 잡은 이미지의 세계다.

김홍도는 인생 2막에 접어들면서 여백이 넉넉한 그림을 즐겨 그렸다. 젊어서 궁중화원으로서 이미지를 최고의 테크닉으로 열정적으로 표현하는 그림에서 시작하여, 벼슬을 하면서 문인화풍의 격조 있는 그림을 향유하다가, 벼슬자리에서 쫓겨나면서 허무한 세속적 가치보다는 본질적이며 자유로운 삶을 선호하게 되었다. 이러한 삶의 굴곡을 거치면서 그가 궁극적으로 지향하는 세계는 여백의 아름다움이다. 그의 작품에서 여백은 단순한 공간의 비움이 아니라 시詩이고 음악이고 판타지다.

김홍도는 여백의 아름다움을 한국적이고 서정적으로 풀어낸 화가다. 채움의 공간에서 제한된 상상의 여지를 펼쳤다. 그가 만들어낸 여백에는 시적인 정취가 넘치며 음악적인 음률이 담겨 있고 놀라운 상상력이 펼쳐져 있다. 전통적인 여백의 개념에서 한 걸음 더 나아가 매력적이고 풍요로운 공간을 창출했다.

오주석이 극찬하여 유명해진 그림이 있다. 〈주상관매도舟上觀梅圖〉(그림 169)다. 1995년 국립중앙박물관에서 "단원 김홍도 탄신 250주년 기념 특별전"을 통해 처음 세상에 공개된 작품인데, 이 전시회에서 일약 스타로 떠올랐다. 이 작품은 언론인 출신인 소장가 김용원이 민주화 언론 파동 때 해직된 기자 김창수의 부인이 홍대 앞에 화랑을 열었다고 하여 조금이나마 도와주겠다는 마음으로 산 그림이다. 당시에는 그렇게 대단한 그림인줄 모르고 시멘트 포대종이에 둘둘 말아 가지고 왔다고 한다.[369] 오주석은 이 작품에 대해 다음처럼 벅찬 감동과 흥분된 감정을 감추지 않았다.

"만약 하늘이 꿈속에서나마 소원하는 옛 그림 한 점을 가질 수 있는 복을 준다면

그림 169 김홍도,
〈주상관매도〉, 종이에 옅은 채색,
164.0×76.0㎝, 개인 소장.

나는 〈주상관매도〉를 고르고 싶다. 이 작품의 넉넉한 여백 속에서 시성 두보의 시가 섞인 영혼과 대화를 나눌 수 있을 뿐 아니라 늙은 김홍도 그분의 풍요로운 모습을 아련하게 느낄 수 있으며 내가 가장 사랑하는 우리 옛 음악의 가락까지 들을 수 있기 때문이다."

오주석이 생각하는 〈주상관매도〉의 매력은 세 가지다. 첫째 넉넉한 여백이고, 둘째 시적인 공감이며, 셋째 음악적인 표현이다. 오주석은 이 그림을 보면, 노년의 김홍도가 소리하는 가녀린 시조창을 듣는 것 같다고 했다.[370]

선비는 배에서 술 한잔 기울이며 매화를 감상하고, 그 위 절벽에서 솟아난 매화나무는 환영처럼 떠 있다. 절벽 옆에 적혀 있는 "노년에 보는 꽃은 안개 속처럼 희미하다.老年花似霧中看"라는 제시는 두보의 「한식 전날 배에서 짓다小寒食舟中作」에 나오는 구절이다. 전체 시는 이러하다.

좋은 날 애써 술을 마시나 음식이 오히려 차니,	佳辰强飲食猶寒
안석에 기대어 쓸쓸히 갈관을 쓰노라.	隱几蕭條戴鶡冠
봄 강물에 떠 있는 배는 하늘에 앉은 듯하고	春水船如天上坐
노년에 보는 꽃은 안개 속처럼 희미하다.	老年花似霧中看
곱디곱게 노니는 나비는 한가로이 휘장을 지나고	娟娟戱蝶過閑幔
하나하나 가벼이 나는 백구는 급한 여울 내려오네.	片片輕鷗下急湍
구름 희고 산 푸른 만리 길이니	雲白山靑萬餘里
바로 북쪽이 장안임을 시름겹게 바라보네	愁看直北是長安

3연과 4연의 시구는 공간 감각의 표현이 뛰어나다. 봄 강물의 배는 하늘에 떠 있는 것 같고, 노년에 보는 꽃은 안개 속에서 보는 것 같다고 했다. 김홍도는 이 시를 무척이나 좋아하여 이 시를 패러디한 시조가 『역대시조전서歷代時調全書』에 수록되어 있다.[371]

봄물에 배를 띄워 가는 대로 놓았으니

물 위에 하늘이요 하늘 아래 물이로다

이 중에 늙은 눈에 뵈는 꽃은 안개 속인가 하노라

김홍도는 "봄 강물에 떠 있는 배는 하늘에 앉은 듯하고"라는 표현을 "봄물에 배를 띄워 가는 대로 놓았으니 물 아래 하늘이요 하늘 아래 물이로다"라고 풀었다. 물과 하늘을 상상력을 통해 순환적으로 연결했다. 두보의 시에 대한 김홍도의 해석처럼, 공간의 구분을 넘어서 서로가 하나로 연결되는 일체감을 보였다. 사실 물과 하늘의 경계가 없는 것 같지만, 자세히 보면 절벽 왼쪽에 희미한 선으로 그 경계를 표시했다.

배 안의 선비는 아주 편안한 모습으로 매화를 감상하고 있다. 소장가인 김용원은 이어령이 그림을 보면서 배가 움직이는 동영상 같은 그림이라고 평했다고 회고했다. 동자와 술상과 선비만으로 꽉 찬 작은배가 살짝 오른쪽으로 기울어졌기 때문에 그런 느낌이 든 것이다.

구도는 앞에서 살펴본 〈적벽의 밤 뱃놀이〉(그림 167)와 비슷하다. 흥미로운 점은 뒷모습만 보이는 선비가 매화를 보고 있다는 사실은 누구도 추호의 의심을 하지 않을 텐데, 동자는 다른 곳을 바라보고 있다. 김홍도 특유의 점 하나 찍은 눈이 그 방향을 시사한다. 씨름판에서 엿장수를 보는 어린이처럼, 화면을 지배하는 관매의 분위기를 반전시키는 역할을 하고 있다. 동자의 딴짓 덕분에 감상자는 가벼운 웃음을 지을 것이다.

소장가는 이 그림을 보면 세상에서 가장 편안함을 느낀다고 한다. 매일 거실에 두고 바라보는 그의 느낌이 웬만한 평론가의 시선보다 적확할 수 있다. 실제 작품이 생각보다 커서 그 공간감이 강하게 다가왔다. 매화 가지에 집중한 콤팩트한 표현 덕분에 주변 공간의 밀도가 높아진다. 물 위에 하늘이고 하늘 아래 물이라고 읊은 김홍도의 시처럼, 실제와 이상을 넘나드는 여백의 판타지가 보는 이

그림 170 김홍도, 〈소나무〉,
종이에 엷은 채색, 138.0×47.5㎝,
이건희 컬렉션.

의 마음을 편안하게 감싸는 작품이다.

자유에 대한 열망이 여백으로만 펼쳐진 것이 아니라 붓질에서도 그러한 마음을 읽을 수 있다. 이건희 컬렉션 중 하나인 김홍도의 〈소나무〉(그림 170)는 자유로움과 흥겨움이 넘쳐나는 작품이다. 줄기가 살짝 오른쪽으로 치우쳐 있고 솔잎이 달린 가지는 왼쪽 위에 두었다. 소나무 껍질은 사실성을 뛰어넘어 내면에 끓어오르는 흥취를 표출했다. 초서처럼 막힘이 없는 빠른 붓질로 휘둘렀는데도 놀랍게도 높은 완성도를 보여준다.

소나무는 장수를 상징한다. 절개의 의미도 있지만, 소나무 아래 불로초가 암시하듯 십장생 중 하나다. 화면 왼쪽에 행서로 적은 "뿌리 깊은 천년 세월 호박琥珀을 생각하는데, 떨어지니 다시 아홉 번 달인 단약丹藥 같구나. 根深想見千年珀 ○落置如九轉丹"라는 제시에서도 장수의 상징임을 강조했다. 호박은 나무에서 나오는 송진이 땅속에 파묻혀서 오랜 기간 걸쳐 화석화된 것으로, 이른 시기부터 보석으로 활용되었다. '구전九轉'은 아홉 번 달였다는 뜻으로, 보석이 땅에 떨어져서 아홉 번 달인 단약이 된다. 도가에서는 단약을 달이는 횟수가 많고 시간이 오래될수록 복용한 후에 더 빨리 신선이 될 수 있다고 믿었다. "아홉 번 달인 단약은 복용한 후 삼일 안에 신선이 될 수 있다"는 말이 『포박자抱朴子』「금단金丹」에 보인다.

선의 운율

〈고매명금古梅鳴禽〉(그림 171)은 시적인 공간과 음악적인 선율이 조화로운 작품이다. 바위와 수련들 사이 송사리들이 노니는 계곡이 안개 속에 잠기면서 화면 위로 끝없는 공간이 펼쳐진다. 이 여백은 계곡의 경치가 함축된 공간이다. 그것이 무엇인지는 화면 상단에 너울너울 춤추며 허공을 가르고 내려오는 매화 가지가 넌지시 알려준다. 그 위에는 세 마리의 참새들이 한 쌍의 꾀꼬리를 둘러싸고 노래하고 있고, 나뭇가지에는 꽃이 한산하게 피어 있다. 새들과 매화 가지의 어울림은 춤사

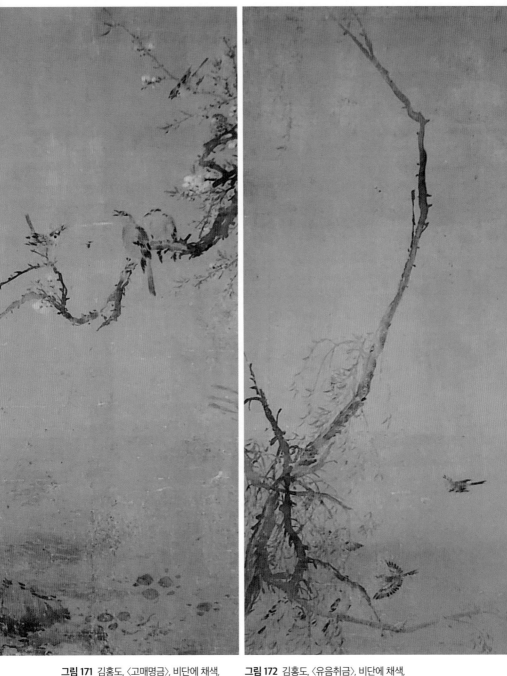

그림 171 김홍도, 〈고매명금〉, 비단에 채색,
99.0×43.3㎝, 국립중앙박물관 소장.

그림 172 김홍도, 〈유음취금〉, 비단에 채색,
93.0×42.8㎝, 국립중앙박물관 소장.

위의 한 자락이요, 여백은 이들의 공명이 울리는 한없는 소리통이다.

선과 공간이 만나 어우러진 명품이다. 젊은 시절의 빈틈없이 짜임새 있는 표현보다 서정적이고 여유로운 공간이 화면을 지배한다. 시적인 공간과 음악적인 선율이 조화롭고 깊이를 헤아릴 수 없는 공간과 크기를 알 수 없는 매화 가지의 앙상블이 매력적이다. 화면 아래 계곡의 돌에서 시작된 물줄기는 이내 안개 속에 잠겨 들고, 깊이감이 느껴지는 공간이 화면 중앙에 펼쳐진다. 산안개로 지운 여백을 자유롭게 휘젓는 것은 한 가닥의 매화나무 가지다. 단순한 회화적 공간의 아름다움을 넘어서서 자연의 숭고함마저 느껴진다. 김홍도가 안산에서 사람을 배웠다면, 연풍에서는 자연을 배운 것이다.

이 그림과 짝을 이루는 〈유음취금柳陰聚禽〉(그림 172) 역시 무한한 공간 속에 뻗친 버드나무의 형세가 일품이다. 악보의 선율처럼 버드나무로 리듬을 나타냈다. 왼쪽 아래에서 시작해 오른쪽으로 살짝 휘어지다가 다시 왼쪽으로 솟으며, 맨 위에 처진 버들가지는 담묵으로 흔적만 남겼다. 매화나무에 깃들었던 다섯 마리의 새는 버드나무로 옮겨와 청각의 효과를 이어갔다. 김홍도의 천부적인, 그리고 무르익은 공간 운영의 절정을 보여주는 작품이다.

김홍도의 공간은 신선하다. 오묘하다. 아니 숭고하다. 한 치 앞도 보이지 않는 새벽안개 속을 걷는 느낌이다. 섬세한 필치로 자연을 가득 묘사한 젊은 시절의 그림과 달리 또 다른 자연으로 화면을 지워가고 있다. 채움보다 비움을 중시했고, 누구보다 공간에 대한 탁월한 해석을 선보였다. 그것은 단순한 여백이 아니라 여러 정서를 불러일으키는 풍부한 감성의 공간이다. 여백을 무한하게 확장하고 그 속에 그만의 정서를 부여하는 연출에서 천부적인 재능이 엿보이는 점에서, 나는 김홍도를 '공간의 마술사'라 부르기를 주저하지 않는다.

34
주자의 시로 노래한 태평세월

정조의 마지막 회화 프로젝트

1800년 6월 28일, 김홍도에게는 매우 충격적인 사건이 벌어졌다. 그의 절대적 후원자인 정조가 승하한 것이다. 그의 개혁정치 덕분에 김홍도는 혁신적인 회화를 창출할 수 있었다. 연풍현감 해임 때 바로 풀려난 것처럼 어려울 때 도움도 받을 수 있었다. 역사에는 가정이 없지만, 만일 김홍도가 정조가 아닌 영조 때 태어났다면 천재적인 재능을 미처 펼치지 못했을지 모른다. 영조는 강세황 절필 사건에서 볼 수 있듯이 회화에 대해서는 보수적인 인식을 갖고 있었고, 정조처럼 회화를 적극적으로 정치에 활용하지 않았기 때문이다. 김홍도는 강세황의 적극적인 도움과 정조의 막강한 후원으로 우리나라 최고 화가의 영예를 누릴 수 있었다.

강세황과 정조까지 후원자를 잃은 김홍도는 고을 원님을 지낸 경력에도 불구하고 환갑 나이에 다시 규장각의 차비대령 화원으로 들어가 까마득한 후배 화원들과 경쟁을 벌이는 처지가 되었다. 여기에 가난과 병마까지 겹치면서 힘겨운 말년을 겪었다. 사람들이 비단을 들고 집 앞에 진을 쳤던 광경은 희미한 추억이 되어버렸다.

정조의 죽음은 단순히 왕의 교체만을 의미하지 않았다. 당파싸움의 새로운 불길을 댕겼다. 정조의 카리스마에 숨죽이며 암중모색했던 안동 김씨들이 순조의 수렴청정을 맡았던 정순왕후의 비호 아래 다시 세도를 부리기 시작했다. 정

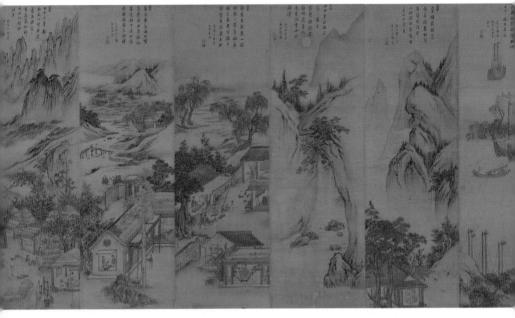

그림 173 김홍도, 〈주부자시의도〉, 1800년, 8폭 병풍, 비단에 채색, 각 40.5×125.0cm, 개인 소장.

조가 화성 건설을 통해 이루려고 했던 왕권 강화의 꿈은 무산되었고, 그를 따르던 충신들은 어려움에 처했다.

정조가 승하하기 5개월 전인 1800년 정월, 김홍도는 정조의 지시에 의한 마지막 회화 프로젝트인 〈주부자시의도朱夫子詩意圖〉(그림 173)를 제작했다.[372] 이 그림은 정조가 좋아하는 주자의 시 8수를 김홍도가 그린 시의도다. 그 내용이 『홍재전서』에도 실려 있는데, 병풍그림으로 1폭과 5폭이 결실되었다. 다소 무거운 주제에 엄격한 궁중회화라 자유로움은 덜하지만, 김홍도 말년의 산수화와 풍속화의 화풍을 엿볼 수 있는 작품이다.

조선은 성리학을 국가의 이념으로 삼은 시대다. 조선의 역사, 사상, 문화, 미술의 핵심은 성리학이다. 성리학은 공자와 맹자를 중심으로 한 선진유교와 달리 송나라 때 주자[주희]를 중심으로 선진유교를 성리性理 · 의리義理 · 이기理氣 등 형이상학 체계로 해석한 유교다. 신유교인 성리학은 주자학, 정주학, 이학, 도학

등으로 불린다.

정조는 주자의 성리학을 국가를 다스리는 정치철학으로 삼았다. 주자를 통해 공자를 높이고 유학을 지키며 정학正學을 옹호했다.[373] 정조는 주자의 글을 경전 이상으로 여길 만큼 주자의 사상을 높이 평가했다.[374] 『주자대전朱子大全』을 요약한 『주자회선朱子會選』을 비롯해 『주자선통朱子選統』과 『주자서절약朱子書節約』, 『주서백선朱書百選』, 『아송雅誦』 등 주자에 관한 책을 여러 권 간행했다. 『주서백선』을 편찬할 때는 "땅처럼 넓고 바다처럼 깊은 주자의 학문을 놓고 보면 큰솥의 한 점 고기 조각에 지나지 않지만, 배우는 자들이 만약 마음을 다하고 힘을 다한다면 평생이 가도록 다 쓰지 못할 것이다"라고 말했다.[375]

주자의 삶과 사상이 깃든 곳이 무이구곡이다. 2018년 8월 나는 주자학의 산실인 무이정사武夷精舍과 무이구곡武夷九曲을 찾았다. 조선의 선비들이 가장 가보고 싶어 했던 곳이 중국 푸젠성福建省의 무이정사요, 무이구곡이다. 역사적 의미가 깊지만 경치 또한 천하의 절경이다. 뗏목을 타고 1시간 반 동안 무이산의 아홉 구비[구곡]의 계곡을 누비는 유람은 평생 잊지 못할 환상적인 드라마다.

주부자시의도의 의미

〈월만수만月滿水滿〉(그림 174)은 주자의 유명한 무이구곡을 읊은 시인 「무이도가武夷櫂歌」 중 4곡의 시를 그린 그림이다. 달빛 정취가 가득한 가운데 위가 돌출한 절벽과 폭포가 떨어지는 절벽이 계곡을 사이에 두고 겹쳐 있다. 돌출한 부분에는 나무까지 무성해 묘한 긴장감을 자아낸다. 「무이도가」 4곡의 시는 다음과 같다.

4곡의 동쪽 서쪽 두 바위 우뚝 솟으니	四曲東西兩石巖
바위 꽃은 이슬 맺고 푸르름 드리웠네	巖花垂露碧氎氎
금계 울음소리 그치고 인적 고요한데	金雞叫罷無人見

四曲東西兩石
巖巖花垂
露碧潾撓金
雞吟罷左人
見月謝宮山水
滿渾

그림 174 김홍도, 〈월만수만〉,
〈주부자시의도〉, 1800년, 비단에 채색,
40.5×125.0㎝, 삼성미술관 리움 소장.

달빛 빈산에 가득하고 물결 못에 넘실댄다 月滿空山水滿潭

　　오주석은 두 바위를 대장암과 선조대로 보았다. 청나라의『무이산지武夷山誌』
에 수록된 무이구곡의 삽화와 비교해보면, 볼록하게 돌출한 절벽은 대장암이고
오목한 절벽이 선조대이며 그 아래 계곡은 와룡담으로 보인다.[376] 현장을 갈 수 없
었던 김홍도는『무이산지』와 같은 삽화를 참조해 그렸을 것이다. 그런데 실제 본
선조대는 뾰족했고 폭포도 보이지 않아 그림의 경치와 약간 차이가 났다.(사진 26)
　　또 하나 산수도로 볼 수 있는 그림이 〈만고청산萬古靑山〉(그림 175)이다. 이
그림은 주자의 「호적계에게 부치다寄胡籍溪」를 이미지화한 것이다. 먼저 그 시를
소개한다.

　　　　항아리 봉창 앞에 푸른 산 병풍처럼 둘리어　　甕牖前頭翠作屛

　　　　만래에 서로 마주하니 의형이 고요하구려　　晚來相對靜儀形

　　　　뜬구름 한가히 말거나 펴거나 맡겨 두어라　　浮雲一任閒舒卷

　　　　만고의 청산은 다만 하찮은 푸름이로세　　萬古靑山只廐靑

　　이 시와 그림의 키워드는 '푸른 산'이다. 그것도 만고에 푸른 청산으로 자
연의 변화를 읊고 있다. 그 청산은 주자가 머무는 집을 병풍처럼 둘러치고 있다.
정조의 시는 실제 가본 것처럼 매우 현장감이 넘친다.

　　　　옥 자물쇠 금 빗장 한 첩의 병풍 속에서　　玉鑰金關一疊屛

　　　　주옹이 한가히 앉아 형체 없는 걸 보도다　　主翁閒坐視無形

　　　　봄이 오매 만물이 모두 활기가 넘치어　　春來物物皆生色

　　　　우산의 초목들도 하나 둘씩 푸르러지네　　取次牛山草樹靑

사진 26 무이구곡 중 선조대, 정병모 사진.

　　김홍도는 주자의 집을 소나무로 둘러싸여 있는 모습을 표현했는데, 무이
정사에 가면 주변이 온통 대나무로 가득하다. 만일 이 집이 무이정사라면 실제와
다른 모습이다. 그보다 더 중요한 것은 구름 위로 솟아 있는 푸른 산들이다. 오른
쪽에 치우쳐 나란히 서 있는 두 산봉우리 위로 하나의 산봉우리가 왼쪽으로 살짝
기울어져 있고, 그 위로 다시 두 산봉우리가 펼쳐지면서 다른 산봉우리들이 왼쪽
공간으로 사라져가고 있다. 만고의 청산을 김홍도는 이러한 산봉우리 조합으로
나타냈다. 산봉우리의 괴량감과 여백이 조화로운 표현이다.

　　주자가 어머니 생신 때 장수를 축수하면서 쓴 시인 「수모생조壽母生朝」를
그린 〈생조거상生朝擧觴〉(그림 176)이 있다. 〈월만수만〉과 달리 산수화가 아니라
산수인물화 형식이고, 부감법이 아니라 조감법의 시각으로 위에서 비스듬히 내
려다본 앵글을 택했다. 서양의 선투시법으로 깊이 있게 전개되는 공간 속에서 벌

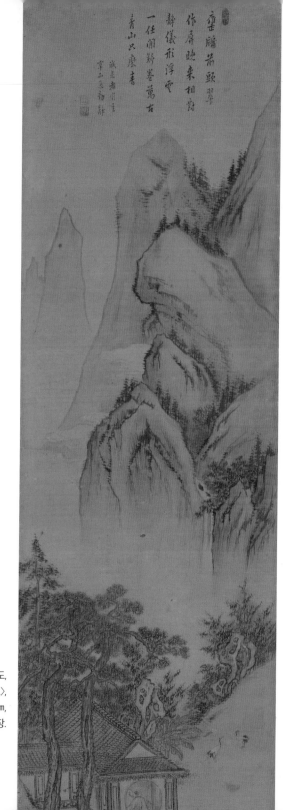

그림 175 김홍도,
〈만고청산〉, 〈주부자시의도〉,
1800년, 비단에 채색, 40.5×125.0㎝,
삼성미술관 리움 소장.

敬爲生朝壽一觴
短歌\二\闋志偏長
顧言壽考宜孫子
綠鬢朱顏樂未央
　　齋宿\二\本在
　　父母基順

그림 176 김홍도,
〈생조거상〉, 〈주부자시의도〉,
1800년, 비단에 채색, 40.5×125.0㎝,
삼성미술관 리움 소장.

이는 주자 어머니의 생일잔치다. 전경의 사랑채에는 손님들이 음식을 즐기고, 그 뒤 안채는 주자가 어머니에게 술을 바치는 모습이 보인다. 뒷 배경에는 양쪽 가에 버드나무가 서 있는 개울이 구불구불한 흐름을 타고 안개 속으로 사라진다. 주자의 시 「수모생조」는 다음과 같다.

공경히 생신 위해 술 한 잔 따라 올리고	敬爲生朝擧一觴
짧은 노래 부르고 나니 뜻이 한량없어라	短歌歌罷意偏長
원컨대 오래 사시고 자손들도 다복하여	願言壽考宜孫子
검은 머리 붉은 낯에 안락이 무궁하소서	綠鬢朱顏樂未央

정조는 주자의 어머니 축씨의 생일잔치를 축하한 「수모생조」를 읽으면서 자신의 어머니인 헌경왕후의 장수를 기원하면서 다음과 같이 화답하는 시를 지었다.

훤당의 화기 속에 옥 술잔을 받들어라	萱堂和氣捧瑤觴
술잔 속에 남산 담아 장수를 드립니다	觴挹南山獻壽長
다만 원컨대 해마다 이와 같이 좋아서	祇願年年如此好
긴긴 봄날이 궁전 중앙에 늘 있었으면	遲遲春日殿中央

정조는 자신의 죽음을 예감하면서 "긴긴 봄날이 궁전 중앙에 늘 있었으면" 좋겠다는 염원으로 어머니의 장수를 기원했다. 정조는 1800년에 승하했지만, 혜경궁 홍씨라 불리는 헌경왕후는 81세인 1815년까지 살았다. 어머니에 대한 효성이 담긴 시이자 그림이다.

이 병풍에는 뜻밖에 풍속화도 포함되어 있다. 주자가 지은 「석름봉石廩峯」이란 시를 그린 〈가가유름家家有廩〉(그림 177)이다. 이 그림은 〈생조거상〉처럼 부감법에 서양의 선투시법으로 깊이 있는 공간감을 나타냈다. 전경과 중경에 키질

그림 177 김홍도,
〈가가유름〉, 〈주부자시의도〉,
1800년, 비단에 채색, 40.5×125.0㎝,
삼성미술관 리움 소장.

하고 방아 찧는 장면은 청나라 강희제 때 간행한『패문재경직도佩文齋耕織圖』의「키질」과「방아 찧기」장면을 조합해 표현했다. 젊은 화원 시절부터 농사 장면으로 참조했던『패문재경직도』는 김홍도에게 중요한 텍스트였다.[377] 내용이 중국의 생활 장면이라 중국회화의 이미지를 적극적으로 참조한 것으로 보인다. 하지만 배경의 산수표현은 뒤에 살펴볼 〈기로세련계도耆老世聯契圖〉(그림 182)에서 개성의 송악산을 표현한 준법과 크게 다르지 않다. 주자가 지은「석름봉」시를 인용한다.

일흔두 봉우리가 모두 하늘을 찌르는데	七十二峯都揷天
한 봉우리가 석름이란 옛 이름 전하누나	一峯石廩舊名傳
집집마다 이렇게 높다란 곳집이 있으니	家家有廩高如許
인간에 큰 풍년 든 것이 너무도 좋아라	大好人間快活年

농사짓는 장면을 통해서 풍년을 보여주는 시다. 위정자의 입장에서 자신의 치세가 태평세월임을 노래하는 것이다. 정조는 이 시의 화답으로 "석름의 사방에서 웃고 노래하는 속에 입춘첩 새로 써서 풍년을 기원하누나"라며 풍년을 염원했다.

이 병풍을 보니, 유난히 백성들이 풍요롭게 먹고 마시는 장면들이 눈에 띈다. 이는 조선시대식 태평세월을 나타내는 방식이다. 선진국의 대열에 들어선 우리로서는 먹는 문제가 그리 관심의 대상이 아니지만, 무엇보다 먹고사는 일이 중요했던 조선시대에는 '잘 먹고 잘 사는 것'이 곧 태평세월이라고 인식했다. 김홍도는 특유의 부드러운 필선으로 백성들이 사는 모습을 표현했다. 젊은 시절의 풍속화가 개성적인 표현이 두드러졌다면, 이 병풍에서는 인물상을 일반화된 양식으로 나타냈다. 나이가 들면서 두루뭉술한 표현을 선호했던 것 같다.

이 병풍이 우리에게 전하는 메시지는 두 가지다. 하나는 주자에 대한 존경이고, 다른 하나는 태평세월이다. 다시 말하면 조선의 선비들이 우러러보았던 주

자를 통해서 태평세월을 표현한 것이다. 이것은 바로 정조가 통치 기간 내내 추구했던 정치철학이다. 정조는 자신의 시대가 태평세월임을 이 병풍을 통해 알렸다. 하지만 정조는 이 병풍을 제작한 해에 세상을 떠나게 된다. 이 병풍은 주자에 대한 마지막 존숭의 표현이 된 것이다.

응집과 여백

〈주부자시의도〉와 비슷한 화풍의 시의도인 8폭의 〈고사인물도故事人物圖〉가 간송미술문화재단에 전한다. 원래 병풍으로 제작된 것인데, 지금은 족자로 꾸며져 있다. 이 그림은 주자 「무이도가」의 장면을 비롯해 당시 인구에 회자하는 중국의 유명한 고사를 그린 것이다. 〈주부자시의도〉를 제작한 경험을 바탕으로 정조의 지시와 같은 공적인 부담에서 벗어나 보다 자유로운 시의도를 창안했다. 보다 강렬하고 표현주의적인 성향이 두드러진 작품이다.

〈무이귀도도武夷歸棹圖〉(그림 178)는 「무이도가」 중 서시序詩를 그린 것으로 보인다. 무이구곡의 아름다움 풍광을 묘사한 이 시는 다음과 같이 시작한다.

무이산 위에는 신선의 영이 어려 있고	武夷山上有仙靈
산 아래 흐르는 찬 물줄기는 굽이굽이 맑아라	山下寒流曲曲淸
그중 기이한 절경을 알아보려 하는데	欲識個中奇絶處
뱃노래 두 세 가락이 한가롭게 들리네	棹歌閑聽兩三聲

〈무이귀도도〉는 계곡 주위에 높이 솟은 침식작용의 절벽이 압권이다. 연잎의 잎맥처럼 갈라져 뻗치는 모습으로 표현했는데, 이를 '하엽준荷葉皴'이라고 부른다. 실제 절벽을 보면, 무이구곡의 바위나 봉우리나 절벽의 경치는 용암이 솟아서 형성된 주상절리 모양인데(사진 27), 〈무이귀도도〉는 괴석처럼 메마르고 괴상

그림 178 김홍도,
〈무이귀도도〉, 〈고사인물도〉,
종이에 채색, 111.9×52.6㎝,
간송미술문화재단 소장.

사진 27 무이구곡의 뗏목, 정병모 사진.

사진 28 무이구곡 중 옥녀봉, 정병모 사진.

한 형상으로 해석했다. 〈무이귀도도〉는 달빛 속에 고요하게 형체를 드러낸 〈월만수만〉(그림 174)보다 기이하고 드라마틱하게 표현했다. 그림에서는 급류를 타고 내려오는 뱃머리에 사공들이 노를 들고 있는데, 지금 현지에서는 대나무 뗏목을 이용해 9곡에서 1곡으로 내려오고 뗏목 양쪽 끝에 사공이 긴 대나무로 얕은 계곡 물을 젓는다.(사진 27) 실경과 상관없이 김홍도가 이 작품을 통해서 나타내려고 하는 이미지는 기인한 자연환경과 그 속에서 즐기는 풍류의 모습이다.

중국의 남쪽지방인 호남성에 형산衡山이 있다. 이 산은 중국의 오악 중 남악에 해당한다. 형산은 조선시대 선비들이 좋아했던 소상팔경瀟湘八景 중 '평사낙안平沙落雁'과 '산시청람山市晴嵐'의 배경이 되는 산이다. 형산의 가장 높은 봉우리가 축융봉祝融峯이다. 〈융봉취하融峯醉下〉(그림 179)는 주자가 축융봉에서 술 한 잔들고 지은 「취하축융봉작醉下祝融峯作」을 그린 그림이다. 2007년 소상팔경 답사로축융봉에 올라갔을 때 짙은 안개로 전체 경치를 볼 수 없었지만, 케이블카를 타고올라가면서 본 모습이나 포털 사이트로 찾아본 축융봉의 형세는 김홍도의 그림처럼 우뚝 솟은 기암괴석의 모습은 아니었다. 김홍도는 근경, 중경, 원경의 산봉우리가 지그재그로 전개되는 모습을 차분하게 그렸다. 산의 형세를 그린 준법은 50세 이후 즐겨 사용한 변형 하엽준으로 간결하게 나타냈다.

산수도 위주로 된 앞의 작품과 달리 〈오류귀장五柳歸庄〉(그림 180)은 비교적 산수인물화의 형식을 취했다. 도연명은 평택현령 시절 군의 장관이 허리띠를 매고 절할 것을 요구하자 쌀 다섯 말의 녹봉 때문에 소인배에게 굽신거릴 수 없다며 관직을 버리고 집으로 돌아왔다.[378] 나룻배를 타고 집으로 돌아온 도연명을 하인들이 맞이하고 있다. 화면 왼쪽에는 다섯 그루의 버드나무를 뜻하는 오류가 보이는데, 화면 중앙에는 과감하게 S자형으로 뒤틀며 올라가는 봉우리 위에 소나무 한 그루가 하늘을 찌를 듯 높이 서 있다. 소나무가 가진 절개의 상징성을 강조하기 위한 과장일 텐데, 그래도 소나무를 택한 것은 한국적인 발상으로 보인다.

중국 소재든 한국 소재든, 그것이 한국적이냐 중국적이냐를 따지는 일은 이제 부질없다. 오로지 김홍도는 김홍도식인 김홍도 화풍으로 모든 것을 표현했다. 산수화냐 산수인물화냐 장르를 따지는 일도 그에게는 더 이상 중요하지 않았다. 필요에 따라 산수의 비중이 클 수도 있고 아니면 인물이 비중이 클 수도 있다. 세상의 기준에 구애되지 않은 자유로움으로 자신의 생각과 표현에 집중했다.

젊을 때 다양한 장르에 폭넓은 관심을 보였던 그가 60대에 들어서서 다양한 장르를 하나로 융합하는 구성을 선호한 것은 자연스러운 일이다. 산수화와 풍

그림 179 김홍도, 〈융봉취하〉, 〈고사인물도〉, 종이에 채색, 111.9×52.6㎝, 간송미술문화재단 소장.

그림 180 김홍도, 〈오류귀장〉,
〈고사인물도〉, 종이에 채색,
111.9×52.6㎝,
간송미술문화재단 소장.

속화, 실경산수화와 관념산수화를 하나로 조화시키는 작품세계를 선보였다. 생략과 감각적인 구성과 시정이 넘치는 모티브의 낭만적인 그림을 선호했던 50대와 달리 새로운 조형과 공간의 창출에 온 힘을 쏟았다. 화면에 물상들을 긴밀하게 모으고 넉넉하게 풀어주는 '응집과 여백'의 긴장감이 흐른다.[379] 그것은 인생의 우여곡절을 겪으면서 세상을 초월하려는 달관의 세계요, 회통의 세계다. 산전수전을 다 겪은 인간 김홍도가 추구한 그림은 사실성이나 구분이 아니라 사실을 넘어서 사의의 세계요, 구분의 경계를 넘어서 융합의 세계다.

그림 176-1 〈생조거상〉 부분.

8부
거대한 통합

35
풍속화와 진경산수화, 하나로 만나다

불탄 명작

큰 앎知은 너그럽고 여유로운데,

작은 앎은 따지고 분별한다.

큰 말言은 힘차고 아름다운데,

작은 말은 수다스럽다.

『장자』의 「제물론」에 나오는 첫 구절이다. 크고 작음을 젊고 늙음으로 바꾸면 좀 더 마음에 와닿는 말이 된다. 젊어서는 따지고 분별하지만, 나이가 들면 너그럽고 여유로워진다. 젊어서는 말이 수다스럽고, 나이가 들면 힘차고 아름답다. 김홍도도 마찬가지다. 젊은 시절에는 혁신적인 그림을 추구했다면, 50대 이후 벼슬길에서 물러난 다음에는 무언가에 얽매이지 않은 자유로운 화풍을 구사했다. 전반부에는 세밀하고 사실적인 화풍을 선호했다면, 후반부에는 서정적이고 서예적 억양을 살린 작품세계를 펼쳤다. 말년에는 구분을 넘어서서 하나로 통합하는 그림으로 바뀌었다. 김홍도가 펼친 작품세계는 사실성에서 서정성으로 무르익었고, 장르별 그림에서 통합의 그림으로 녹아들었고, 혁신의 그림에서 자유로운 그림으로 변해간 것이다.

1968년 2월 2일 지금 종로오피스텔 부근 월탄 박종화의 친형인 박종훈의 집에 불이 났다. 다행히 화제 속에서 애장하고 있는 김홍도의 〈삼공불환도〉 병풍과 정선의 진경산수화 액자 3점을 간신히 건져냈다. 정선의 액자들은 멀쩡하지만, 김홍도의 병풍은 오른쪽 아래가 약간 불타서 지금 일곱 군데 불탄 자국이 남아 있다.[380] 명품들이 화마로 사라질 뻔한 사건이었다. 하지만 이러한 상처에도 불구하고 결코 이 명품이 주는 감동은 여전히 강렬하다. 원래 8엽의 병풍이었던 것으로 보이는 이 작품을 하나의 그림처럼 한데 붙여서 족자로 표구했다. 사정이야 어떻든 〈삼공불환도三公不換圖〉는 김홍도 말년작 가운데 역작으로 평가받고 있는 작품이다.

〈삼공불환도〉(그림 181)는 정조가 승하한 다음해인 1801년(57세)에 제작했다. 이 작품의 클라이언트는 홍의영洪儀泳(1750~1815)이다. 그는 정조와 대립했던 노론 벽파의 중심인물이자 사도세자를 죽게 하는 계기를 마련한 홍계희洪啓禧(1703~1771)의 5촌이다.[381] 더구나 홍계희의 두 손자는 정조를 시해하려다 미수에 그친 사건에 연루되어 두 아들 및 일가와 함께 처형당하는 불행을 겪었다. 이러한 집안 출신이지만, 영조의 계비인 정순왕후의 수렴청정으로 말미암아 기적처럼 재기한 인물이 홍의영이다. 그가 김홍도의 새로운 후원자가 된 것이다.

그의 도움으로 〈기로세련계도〉와 〈작도鵲圖〉 등 여러 작품을 제작했다. 김홍도의 처세에 대해 인간적인 회의감이 들 수 있다. 정권이 바뀌었다고 다른 사람도 아닌 정조를 죽이려 했던 집안의 도움으로 작품 활동을 하느냐의 문제다. 하지만 무작정 김홍도를 비판하기 어렵다. 홍의영 이전에도 홍계희 집안과 그림으로 인연을 맺은 바 있다. 화원 시절 김홍도는 홍계희 집안의 부탁으로 홍계희의 일생을 묘사한 〈담와평생도淡窩平生圖〉를 제작했기 때문이다.

삼공불환은 산과 들판과 바다가 펼쳐진 자연 속에서 전원생활을 누리는데는 영의정, 좌우정, 우의정의 삼공 벼슬이 조금도 부럽지 않다는 뜻이다. 중국 후한시대 학자인 중장통仲長統(179~219)이 지은 「낙지론樂志論」을 그림으로 표현했

그림 181 김홍도, 〈삼공불환도〉, 1801년, 비단에 옅은 채색, 133.7×418.4㎝, 이건희 컬렉션.

다. 앞부분에 그가 이상으로 삼은 생활을 다음과 같이 펼쳤다.

"거처하는 곳에 좋은 논밭과 넓은 집이 있고 산을 등지고 냇물이 곁에 흐르고 도랑과 연못이 둘러 있으며, 대나무와 수목이 두루 펼쳐져 있고, 타작마당과 채소밭이 집 앞에 있고, 과수원이 집 뒤에 있다. 배와 수레가 걷거나 물을 건너는 어려움을 대신하여 줄 수 있다."

〈삼공불환도〉는 우리나라가 아니라 중국의 이야기다. 하지만 김홍도는 그림의 배경으로 조선의 산하를 설정했고, 인물 역시 조선인을 등장시켰다. 한국식 고사인물화를 제작한 것이다. 이는 그림을 주문한 클라이언트와 화가의 공감이 있었기에 가능했던 일이다. 신선화도 한국적인 배경으로 표현했던 김홍도의 전

력으로 보아, 김홍도가 제안하고 클라이언트가 이를 흔쾌히 받아들였을 가능성
이 크다. 오주석이 김홍도를 "한국적인 가장 한국적인" 화가라고 평가한 것은 이
런 점을 높이 산 것이다.

　　「낙지론」은 속세를 떠나 사는 지극히 평범한 시골생활을 읊은 것이지만,
김홍도는 극히 평범한 내용을 대경大景의 산수화와 풍속화로 업그레이드시켰다.
조선 중기에 유행했던 절파浙派 화풍의 전통을 따랐지만, 그 출처를 따지는 일이
무색할 만큼 그만의 개성적인 화풍이 뚜렷하다. 왼쪽의 풍경에서는 전원의 자연
이 끝없이 펼쳐지고 오른쪽 기와집에는 삼공의 벼슬도 부럽지 않다는 전원생활
의 즐거움이 가득하다. 산 아래 기와집에는 사대부가의 여러 생활상이 서정적으
로 묘사되었다. 대청에는 집주인이 거문고를 타며 풍류를 즐기고, 가운데 마루에

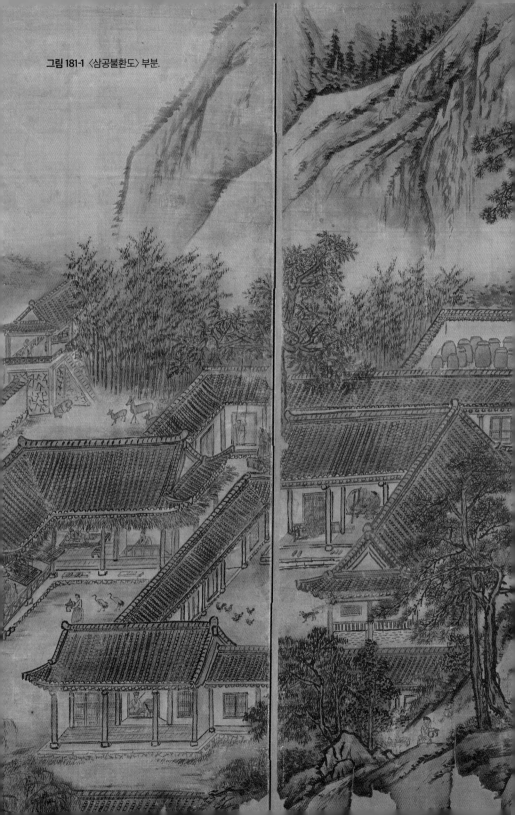

그림 181-1 〈삼공불환도〉 부분.

는 평상 위에 누워 쉬며, 오른쪽 사랑방에는 담배 피우며 마당을 바라본다. 또한 행랑채에서는 아들에게 공부를 가리킨다. 언뜻 여러 사람이 여러 장소에서 벌인 일로 보이지만, 사실 한 사람의 모습을 여러 장면에 펼쳐 보인 것이다. 전통적인 다원적 구성 방식을 활용했다.

담 너머 너른 논밭에는 농부의 손길이 바쁘고, 왼쪽에 비스듬히 솟아 있는 나지막한 동산 밑에는 네 채의 초가집이 보인다. 그 위에는 돛대만 삐죽하게 보이는 바닷가의 풍경이 어스름한 안개 속에 잠기듯이 표현되었다. 한가로우면서도 시정이 깃든 전원의 생활상이지만, 그것을 그려내는 필치는 힘차고 기상이 용솟음친다. 굵은 붓질로 형세를 잡고 그 선을 따라 점을 찍어 내려가며 나무와 풀을 그렸고, 몇 줄의 갈필로써 산의 질감을 나타냈다. 어떤 곳은 촘촘하게 어떤 곳은 넉넉하게, 응집과 여백을 적절히 조응해 공간에 활력을 불어넣었다. 세련된 기교와 감각을 넘어서 문기로 절제된 필치로 장대한 광경을 웅혼하게 표현했다.

〈삼공불환도〉는 김홍도가 평생 주력했던 제재인 진경산수화와 풍속화를 융합한 작품이다. 화면의 반쪽이 진경산수화 화풍이고, 나머지 반쪽은 풍속화 화풍이다. 진경산수화와 풍속화가 하나로 어우러진 풍경화다. 이를 〈기로세련계도〉와 비교하면, 수직이 아닌 수평 방향으로 전개되는 화폭 속에 두 장르를 결합한 점이 차이가 난다. 〈기로세련계도〉가 오른쪽 위에서 왼쪽 아래로 그 흐름이 전개된다면, 〈삼공불환도〉는 왼쪽 위에서 오른쪽 아래를 향해 흐름이 펼쳐졌다. 그가 평생 꾸준히 몰두했던 작업이 이 병풍에서 하나로 모였으니, 산수화와 풍속화의 조화요, 문인화와 진경산수화의 만남이라고 할 수 있다.

200여 년 전 만월대 계회를 되살리다

개성 송악산 밑 고려궁에 만월대가 있다.[382] 1804년 늦가을인 음력 9월, 약 200년 전인 1607년 이곳에서 벌였던 계회도를 보고 김홍도가 다시 재현한 그림이 〈기

로세련계도〉(그림 182)다. 이 그림은 기본적으로 풍속화지만 산수의 배경에서 진경산수의 면모도 함께 보여준다. 고려 말 홍건적의 침입으로 폐허가 된 왕궁에 대한 애환을 담아 만월대라고 불렀는데, 이 명칭을 따서 이 그림을 '만월대계회도滿月臺契會圖'라고도 일컫는다.

그가 만월대를 직접 방문했던 흔적은 아직 찾을 수 없다. 그의 스승인 강세황은 만월대가 있는 송도[개성]를 여행하고 이곳의 풍경을 그린 『송도기행첩』을 그린 적이 있다. 만월대의 기단을 실제와 많이 닮게 그린 것은 이 기로회를 그린 원화를 참조했기 때문인 것으로 보인다.

배경인 송악산은 깊이 있으면서도 세련된 면모를 보여주고 있다. 행사 장면처럼 오른쪽 위에서 왼쪽 아래로 향하는 산세는 운무 속에 잠겨 있다. 그런데 이들 산은 실제 송악산(사진 29)보다 훨씬 가파르게 묘사되었다. 옛 그림을 보고 자신의 스타일대로 각색했기 때문이다.

고려의 궁궐터에 장막을 치고 64인의 주인공을 중심으로 모두 257명이 북적거리고 있다. 많은 인물이 등장하지만, 짜임새 있고 응축된 구성으로 오히려 공간이 여유롭고 넉넉하다. 배경의 송악산과 잔치 장면이 오른쪽 위에서 왼쪽 아래로 향하는 대각선 방향으로 응집되어 표현되니, 복잡한 잔치 장면에서도 여유로움을 살리는 김홍도 특유의 공간 감각이 발휘된 것이다. 큰 장막을 치고 병풍을 연이어 두른 행사장에는 참석자들이 사각형의 대열로 앉아 주안상을 받고, 동자들은 연신 주안상을 나르며, 두 사람의 무동이 삼현육각의 연주에 맞춰 춤을 추고 있다.

한껏 무르익은 행사장 주변에는 다양한 흥미로운 삶의 단상들이 펼쳐졌다. 거지가 동냥을 구하자 구경꾼은 손을 내저으며 거절하고, 초동이 나무지게를 내려놓고 황급히 잔치 장소로 달려가며, 술에 취해 몸을 가누지 못하고 추태를 부린다. 노상 주점에서 술 한 잔을 마시는가 하며, 흥에 겨워 춤을 추는 사람들도 있다. 그런데 잔치 마당에 벌어지는 장면치고는 젊은 시절에 그린 풍속화와 달리 점잖게 묘사되었다. 그의 관심은 등장인물의 감정과 인간관계를 세세하게 그려내

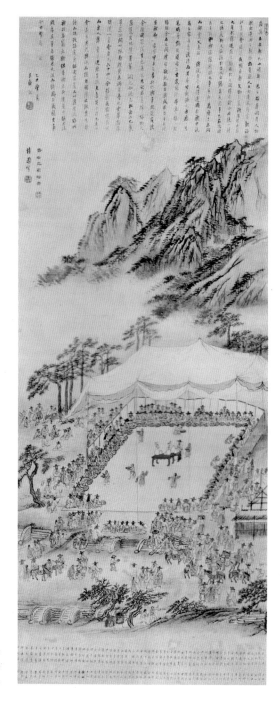

그림 182 김홍도, 〈기로세련계도〉,
1804년, 비단에 옅은 채색,
137.3×53.2㎝, 이건희 컬렉션.

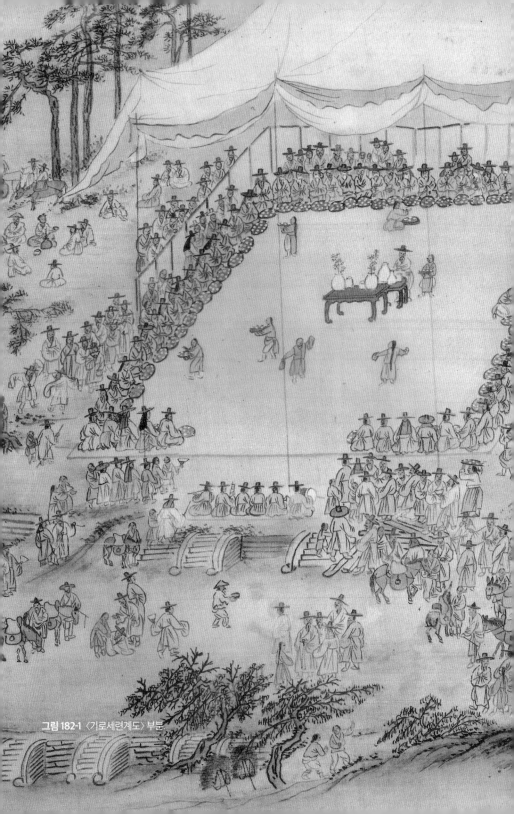

그림 182-1 〈기로세련계도〉 부분

사진 29 송악산과 만월대, 국립중앙박물관 소장.

는 데 있지 않다. 송악산의 위용과 만월대의 역사 속에서 계회의 의미를 종합적으로 표현하는 일이 더 중요하다.

배경의 시원한 산세와 장막 아래 펼쳐진 기로연의 모습은 그가 평생 갈고 닦은 산수화와 풍속화의 노하우를 결합한 종합적인 풍경화다. 김홍도가 말년에 즐겨 사용한 하엽준으로 산수를 시원하게 표현했다. 복잡한 행사 장면이지만 통일된 이미지로 보이는 것은 김홍도가 즐겨 사용하는 조감법과 사선 구도로 화면 전체를 조율했기 때문이다.

60대에 제작된 김홍도의 작품은 강렬한 임팩트가 우리의 마음을 사로잡는다. 호방한 필력을 구사하면서 사의적인 남종화의 세계를 펼쳤다. 화원들의 작품들이 대체로 필치가 정교해 세련된 맛은 있으나 필력이 부족하기 마련인데, 이

시기 작품에서는 세련미에 역동성까지 갖추게 되었다. 노년기를 보내는 김홍도는 구분된 장르를 뛰어넘어 하나의 불꽃처럼 불타오르는 세계를 나타냈다. 세세한 것에 얽매이기보다는 종합화하는 능력, 그리고 여백을 살리고 필선을 응집시키는 독특한 공간감 등 젊은 시절에 보였던 치밀하고 세련된 감각과 다른 세계를 펼쳐 보였다.

36
쓸쓸한 가을 소리를 들으며

극진한 매화 사랑

김홍도는 누구보다 화가로서 화려한 삶을 살았다. 당대 최고의 화가로서 대접받았을 뿐만 아니라, 지금도 국민 화가로 인기가 높다. 조선시대 당대부터 지금까지 꾸준히 사람들의 사랑을 받고 있다. 빈센트 반 고흐처럼 생전에 그림 한 점 제대로 팔아보지 못하다 죽고 나서 최고의 화가로 등극한 비운의 천재화가는 아니다. 그렇다고 김홍도가 마냥 행복한 삶을 누렸던 것은 아니다. 그의 말년은 불후했다. 정조의 아낌을 독차지했고 고을 원님의 벼슬도 했으나, 노후를 보내는 그는 이러한 명예를 누리기보다는 병마 및 가난과 힘겨운 싸움을 벌여야 했다. 만득자인 연록은 아버지로부터 화가로서의 우월한 DNA를 받았지만, 가난도 함께 대물림해야 했다. 『단원유묵檀園遺墨』에 실려 있는 김홍도가 아들에게 보내는 마지막 편지로 보이는 편지에는 당시의 힘겨운 사정이 절절하게 드러나 있다.

> 녹祿아,
> 날씨가 이처럼 차가운데 집안 모두 편하고 네 공부는 잘되어 가느냐?
> 나의 병상은 내간서로 이미 말했으니, 다시 덧붙일 필요는 없을 뿐이다.
> 또한 김동지가 찾아가서 이야기했으리라 생각한다.

너의 선생님 댁에 보내는 삭전을 내지 못해 한탄스럽다.

내 정신이 어지러워 더 쓰지 못하겠다.

12월 19일 아버지가 쓴다.[383]

『단원유묵』은 김양기가 아버지의 편지글들을 모아서 편집한 책이다. 이 책의 표지에 "불초 소생 양기가 삼가 꾸밉니다"라고 적혀 있다. 양기는 연록을 개명한 이름이다. 병든 몸으로 집에서 떠나 있는 데다 자식의 학비까지 제대로 대주지 못하는 김홍도의 심정은, 그의 표현처럼 한탄스럽기 그지없다. 명색이 정조의 아낌을 받았던 화가였지만, 노후의 병마와 가난 앞에서는 무력하고 초라한 노인에 불과했다. 〈포의풍류〉(그림 189)에서 베옷을 입고 시를 읊으며 살겠다던 당찬 포부는 이 편지의 어느 구석에서도 찾아보기 힘들다. 도리어 그의 어깨를 무겁게 짓누르는 생활고가 이 편지를 읽는 우리의 마음을 안타깝게 한다.

김홍도는 1805년 12월 19일에 이 편지를 썼다. 김연록은 1792년이나 1793년에 태어났을 테니, 당시 13세 내지 14세 정도밖에 되지 않은 어린 나이다. 김홍도는 아들을 '녹아'라고 불렀다. 이때만 하더라도 이름이 분명 연록이었다. 아버지가 만득자의 기쁨에 넘쳐서 지어준 이름인데, 이를 양기良驥로 바꾸었다. '연풍에서 얻은 복'이란 뜻의 연록이 '좋은 준마'의 양기로 개명했으니, 수동적인 이름에서 능동적인 이름으로 변신한 것이다. 10대에 아버지를 여읜 데다 가난한 가정 형편을 개명으로나마 이겨나가려는 고육지책이었을 것으로 짐작된다. 지금도 개명하는 가장 큰 이유가 힘든 경제 형편과 같은 문제 때문이다. 『단원유묵』에 실려 있는 1805년의 편지에는 연록이라고 명기되어 있지만, 후대에 편집한 표지에는 양기라고 되어 있는 점으로 보아 김홍도 사후에 일어난 일로 보인다.(그림 183)

김홍도는 가난과 병마 속에서 말년을 보냈다. 깊은 병에 들기 전까지만 하더라도 가난은 그의 생활 속의 자연스러운 일부분이었다. 가난과 더불어 살았다는 말이 적절한 표현일 것이다. 하지만 그는 가난 속에서도 풍류를 잃지 않았다.

그림 183 『단원유묵』, 국립중앙박물관 소장.

조희룡이 지은 「김홍도전」에는 매화에 대한 애틋한 사랑 이야기가 전한다.

"집이 가난하여 어떨 때는 끼니를 잇지 못했다. 어떤 사람이 매화 한 그루를 팔러 왔는데 아주 묘하게 생겼다. 그러나 돈이 없어 살 수가 없었는데, 마침 어떤 사람이 와서 그림을 그려 달라며 돈 삼천 냥을 내놓았다. 그리하여 당장 이천 냥을 주고 매화를 사고, 팔백 냥으로 술 두어 말을 사서 친구들을 불러 모아 놓고 매화 잔치를 벌이고, 남은 이백 냥으로는 쌀과 나물을 사서 하루 쓸 그것밖에 마련하지 못했으니, 그 호탕하고 구애됨이 없는 것이 이와 같았다."[384]

가난했지만 풍류를 즐기고 끼니를 잇지 못했지만 그의 넉넉한 성품이 읽히는 대목이다. 근근이 살기도 힘든 생활이지만 많은 돈을 들여 마음에 드는 매화를

그림 184 김홍도, 〈노매도〉, 1804년, 종이에 엷은 채색, 17.6×22.3㎝, 개인 소장.

흔쾌히 사는 낭만적인 모습을 보였다. 어떠한 상황에서도 생활에 얽매이지 않고 자유롭게 예술을 향유했다.

　　이 기록은 우리에게 김홍도의 그림 값에 관한 흥미로운 정보를 제공한다. 그림 값으로 3,000냥을 받았는데, 그 가운데 2,000냥으로 매화를 샀고, 800냥으로 매화 잔치를 벌였으며, 200냥으로 하루치의 쌀과 나물을 샀다. 지금의 돈으로 대략 환산해서 하루치 먹을거리를 2만 원으로 친다면, 매화 잔치는 8만 원, 매화 값은 20만 원이다. 그렇다면 그의 그림 값은 30만 원 정도가 된다. 지금은 작은 그림이라고 해도 수천만 원이나 억대를 호가할 것이다. 만일 대병풍이라면, 수억대로 껑충 뛸 것이다.

眞于瑞每蟜

⿔⿔膝念廾卯

知事蟜

馬似乘船

眼花落落

廾眈

庚趾

그림 185 김홍도, 〈지장기마도〉, 1804년, 종이에 엷은 채색, 25.8×35.6㎝, 국립중앙박물관 소장.

　　매화에 대한 그의 지극한 사랑은 갑자년, 즉 1804년에 그린 〈노매도老梅圖〉
(그림 184)에도 절절히 흐른다. 2,000냥을 주고 산 기이한 매화는 아마 이러한 모
습이었을 것이다. 7자 모양으로 급격하게 꺾인 매화 등걸의 위아래에는 마치 어
미 개의 가슴에 안긴 강아지들처럼 화사한 햇가지들이 솟아 있다. 매화 등걸의 윗
부분에 발묵潑墨의 붓질을 잠깐 멈춘 것 외에는 마른 붓질로 깔깔하게 툭툭 쳐서
표현했다. 강세황은 매화를 "오래된 줄기와 가지가 기이하게 굽어서 난새와 봉황
이 날아오르는 듯하여 그리고 싶은 마음을 풍부하게 해주는 꽃"으로 비유했다.[385]
김홍도가 피운 매화는 그가 살아온 인생의 역정을 난새와 봉황의 기세로 표현했
다. 거친 질감과 속도감이 보이는 붓질에는 표현의 감각을 뛰어넘어 그의 세계관

과 인생관이 숨김없이 드러나 있다.

　그는 쏟아지는 그림 주문에만 열심히 응했어도 그렇게 생활이 어렵지는 않았을 것이다. 그와 만년에 친하게 지냈던 남주헌南周獻(1769~1821)은 김홍도를 다음과 같이 기억하고 있다.

　남주헌이 머리병풍을 만들어서 김홍도에게 산수도를 그려달라고 부탁하자 쾌히 승낙했다. 그런데 석 달이 되도록 그리지 않아 독촉하니까, 역정을 냈다.

　"그림이 어찌 억지로 됩니까? 나는 내 흥을 기다릴 뿐입니다."

　어느 날 그가 크게 술에 취하여 스스로 수묵을 갈아 막 붓을 휘두르려고 생각을 가다듬었는데, 어떤 고관이 말을 보내어 그를 맞아들이고자 했다. 김홍도는 붓을 내던지고 누운 채로 심부름꾼을 문밖으로 내치고는 이렇게 말했다.

　"어떤 속된 선비가 내 그림의 흥취를 망치려 하는가."

　갑자기 다시 벌떡 일어나 앉아 붓을 휘두르니, 잠깐만에 산수화가 완성되었다.

　흥취가 일지 않으면 그림을 그리지 않고, 흥취가 일 때는 마치 날아가는 매가 뛰는 토끼를 잽싸게 낚아채듯이 순식간에 풀어놓았다. 흥이 일지 않으면 작품을 그리지 않는다는 프로정신을 보여주는 일화다.

　매화 다음으로 그가 좋아하는 것이 술이다. 앞서 조희룡이 기록한 「김홍도전」은 김홍도가 좋아하는 것의 순서를 지불한 액수로 파악할 수 있다. 몸이 아프기 전에는 그가 술을 몹시 즐겼던 것 같다. 아예 술 취한 상태에서 그린 그림까지 보인다. 〈지장기마도知章騎馬圖〉(그림 185)는 1804년 세밑에 친구들과 술을 마시고 돌아가는 모습을 화폭에 간략하게 그린 그림이다. 이 그림의 오른쪽 여백에는 술꾼들이 가장 애창하는 시가 적혀 있다. 바로 두보의 「음중팔선가飮中八仙歌」다. 이 시의 내용은 당시 그의 기분을 그대로 나타내고 있다.

"하지장賀知章은 말 탄 것이 배 탄 것 같고. 눈이 아득하여 우물에 떨어져도 그 바닥에서 그냥 자네!"

여덟 분의 신선 가운데 하지장에 관한 행적을 읊은 것이지만, 그에 기대어 자신의 모습을 표현했다. 이 시를 읽고 난 뒤 그림을 바라보면, 200년이 지난 지금까지도 술기운이 역력하다. 아마 김홍도는 이 그림을 그리자마자 두보의 시처럼 술에 못 이겨 바닥에 누웠을지도 모른다. 그림의 도장을 보면, '신홍도臣弘道'라고 새긴 주문방인과 더불어 '취화선醉畵仙'이라고 새긴 백문방인이 찍혀 있다. 술에 취한 신선이란 뜻이다. 간단한 스케치이지만, 그가 즐긴 말년의 풍류가 눈에 선하다.

아! 슬프도다. 이것이 가을 소리로다

2023년 1월 국립광주박물관에서 열리는 "어느 수집가의 초대" 이건희 컬렉션에 김홍도의 〈추성부도秋聲賦圖〉(그림 186)가 출품된다는 소식을 들었다. 서울 전시회 때 관람 시기를 놓친 아쉬운 작품이다. 차일피일 미루다 전시회가 막바지에 이르러 만사를 제쳐놓고 광주행 SRT를 탔다.

작품 앞에 감상용 벤치를 놓은 것은 보았어도 이렇게 고급스러운 의자를 놓은 것은 처음이다. 나중에는 안마의자가 등장할 판이다. 아무튼 푹신한 의자에 피곤한 몸을 맡기고, 〈추성부도〉를 하염없이 바라보았다. 역시 명품은 명품이다! 나라의 으뜸가는 화가 김홍도가 자신 앞에 어른거리는 죽음의 그림자를 숭고한 예술로 마주하고 있다. 예술가만 할 수 있는 비장의 무기다.

구양수의 「추성부秋聲賦」, 즉 가을바람 소리는 김홍도가 우리에게 던진 마지막 메시지가 되었다. 이 작품을 끝으로, 우리는 더 이상 김홍도의 어떤 그림도 볼 수 없다.

그림 186 김홍도, 〈추성부도〉, 1805년, 종이에 채색, 56×214㎝, 이건희 컬렉션.

구양수가 밤에 막 책을 읽으려는데, 어떤 소리에 움찔 놀라서 말했다.

"이것이 무슨 소리인가? 너 나가서 보고 오너라."

동자가 대답했다.

"별과 달이 밝게 빛나고, 밝은 은하수가 하늘에 있습니다. 사방에는 사람의 소리라고는 없고, 소리는 숲속에 있습니다."

그는 말했다.

"아! 슬프도다. 이것이 가을 소리로다. 어찌하여 오는 것인가? 풀에 가을 기운이 스치면 색이 변하고, 나무도 가을 기운을 만나면 잎이 떨어진다. 쇠나 돌로 된 몸이 아닌 이상에야 초록과 더불어 화려함을 다투려 한단 말이냐. 다만 사방의 벽에서 벌레 소리만 찌르륵거리며 내 탄식을 더해주는 듯하다."

김홍도는 자신에게 다가온 죽음을 직감하고 구양수의 「추성부」에 실어서

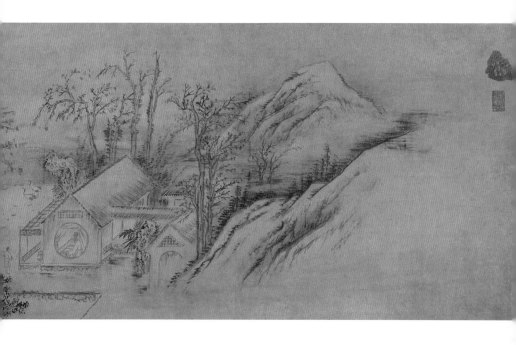

칙칙한 붓질로 스산하게 그렸다. 계곡 사이로 부는 바람은 쓸쓸한 분위기를 고조시켰다. 나무 사이에서 나는 소리지만 구양수는 섬뜩하게 느꼈다.

　　가을 달밤 그것도 계곡 안 오른쪽 초가집의 커다랗게 뚫려 있는 만월창滿月窓에는 꼿꼿이 앉은 선비가 책을 읽다가 문득 고개를 돌려 우리를 바라보고 있다.(그림 186-1) 이 인물은 필시 구양수이면서 김홍도다. 방건을 쓰고 긴 수염에 수척한 모습을 한 김홍도가 우리에게 마지막 인사를 나누고 있다. 김홍도는 자신의 처지를 구양수에 투사한 페르소나 기법을 활용했다. 이 작품이 감동적으로 다가오는 이유는 문학과 그림과 김홍도의 삶이 완전 일체화되었기 때문이다. 어떤 대상을 그렸다기보다는 문학과 이미지를 통해 자신의 마음과 생각을 표출했다. 죽음을 앞둔 작가의 적막함과 비장함이 작품 곳곳에 묻어난다.

　　이 그림을 보면 한편 이런 생각도 든다. 과연 이 그림이 김홍도의 마지막 작품일까? 죽기 직전에 이렇게 크고 멋진 작품을 그려낼 수 있었을까? 왼쪽에 구

그림 186-1 〈추성부도〉 부분. 우리가 그림 속에서 만날 수 있는 김홍도의 마지막 모습이다.

양수의 「추성부」를 깨알같이 쓴 집중력이 가능할까? 나는 그의 가을 소리가 아니라 차디찬 겨울 마음을 넘어 따뜻한 봄소식이 담긴 그림을 기다려본다.

김홍도는 가난과 병마가 그의 생활을 옥죄면서 쓸쓸한 말년을 보내게 된다. 그러나 그는 이러한 어려움에 타협하거나 굴복하지 않고 예술에 대한 뜨거운 열정을 불태웠다. 굶어 죽을지언정 조따위를 먹지 않는 봉황 같은 기개가 그의 창작 의지를 곧추세웠다. 사실 그만큼 행복한 삶을 산 화가도 드물다. 그는 활동했던 때부터 지금까지 조선시대를 대표하는 화가로서의 명성과 지위를 한 번도 내

놓은 적이 없었다. 당대와 역사의 명성을 한꺼번에 거머쥔 화가인 것이다. 말년의 가난과 병마는 그의 천부적인 재능을 극대화하기 위해 하늘이 내린 최소한의 조건일 뿐이다.

그런데 그가 죽은 해는 세상에 알려지지 않았다. 그의 마지막 편지가 음력 1805년 12월 19일(양력 1806년 2월 7일)에 쓴 것이므로, 1806년 이후 어느 날 세상을 떠났을 것으로 추정할 뿐이다. 국화國畵, 나라의 으뜸가는 화가라고 칭송받고, 그의 그림을 얻기 위해 비단을 가지고 줄을 섰던 인기가 절정이던 시절이 신기루처럼 보일 만큼 그의 말년 생활은 어려웠다. 늦둥이 자식의 학비를 걱정할 처지가 되었다. 자신을 아끼던 군주도 세상을 떠난 터라, 그가 언제 죽었는지 모를 정도로 그에 대한 세상의 관심은 식어갔다. 졸년이 밝혀지지 않았다는 것은 그만큼 말년에 어렵게 살았다는 것을 말한다. 한세상을 풍미한 화가 김홍도는 그렇게 세상을 떠났다.

エピローグ

生生한 삶에서 새로움을 찾다

김홍도는 영혼이 자유롭고 창의성이 풍부한 천재화가다. 전통의 규범이나 형식에 구애되지 않고 무엇이든 색다르게 표현한 화가다. 시대에 맞는 새로운 제재를 창안하고 새롭게 표현하며 새로운 기법을 시도했다. 그가 보여준 창의성은 조선시대 회화에 변곡점을 마련하여 당시 회화에 새로운 바람을 일으켰다. 혁신을 통해서 한국회화의 패러다임을 바꾼 화가다. 그를 기점으로 변화가 일어났을 뿐만 아니라, 후대의 회화는 물론 민화에 이르기까지 많은 영향을 미쳤다. 김홍도는 '새로움'의 세계를 향해 끊임없이 탐색한 혁신의 화가였다.

아무리 0.1%의 천재라 하더라도 그것을 꽃피울 수 있는 시대와 사람을 만나지 않았더라면, 그 천재성을 제대로 꽃피우지 못하고 세상 속에 파묻혔을 것이다. 그에겐 두 번의 행운이 찾아왔다. 첫 번째는 어린 시절 김홍도가 안산에서 당대 예림의 총수인 강세황을 만난 것이다. 강세황을 통해 그의 풍속화와 신선화에서 새로운 세계를 열었다. 두 번째는 정조의 개혁정치에 걸맞은 혁신적인 회화를 창안한 기회를 얻은 것이다. 정조는 회화에 관한 일은 오로지 김홍도에게 맡겼다고 고백할 만큼 전적으로 그를 신임했다. 책거리, 호렵도, 평생도와 같은 새로운 모티브를 창안했으며 기존의 풍속화, 산수화, 불화, 행실도, 궁중기록화에서도 전통과 다른 혁신의 세계를 펼쳤다.

김홍도의 시대를 빛낸 성취는 풍속화다. 오늘날 김홍도를 국민화가로 등

극시킨 그림도 역시 풍속화다. 그가 풍속화를 처음 시작한 것은 아니지만, 풍속화를 조선 후기 화단의 대표적인 장르로 끌어올리는 데 공헌했다. 김홍도는 풍속화를 단순히 일과 놀이를 보여주는 팩트의 수준에서 벗어나 매력적이고 흥미로운 회화로 승화시켰다. 극적인 스토리텔링과 서정적인 휴머니즘으로 한국 풍속화의 새로운 세계를 열었다. 하찮게 여겼던 백성들의 일상생활에 담긴 예술적 가치와 아름다움을 한껏 드러내 보였고 사회 부조리에 대해서 강하게 비판했다. 그의 풍속화에 강세황의 사회비판적인 평문이 써 있는 경우가 적지 않은데, 그 배경에는 성호 이익의 실학사상이 담겨 있다. 그는 어린 시절 안산에서 강세황에게 그림을 배웠고 강세황은 이익의 제자나 다름없다.

　　풍속화에서 펼친 휴머니즘의 세계는 신선화, 화조화 등 다른 장르로 확산되었다. 신선들의 행렬은 새벽녘 아낙들이 해물을 팔러가는 모습처럼 인간적인 관계를 이루며 움직였고, 부처님이 어머니의 뼈에 오체투지하는 장면은 씨름판의 씨름꾼처럼 하이라이트를 받았으며, 고양이가 나비를 희롱하는 장면은 점잖은 선비가 아낙을 훔쳐보는 장면에 다름이 없다. 어떤 장르든, 작품의 구성원리를 사람들이 살아가는 모습에서 찾았다. 그가 펼친 휴머니즘의 세계는 회화의 근간이 될 뿐만 아니라 조선 후기 회화의 변화를 이끄는 핵심적 동력이 되었다.

　　정조의 지시에 의해 김홍도는 금강산과 관동팔경을 탐승하고 대마도를 다녀오고 동지사의 일행으로 북경을 다녀왔다. 이러한 여행은 그의 회화세계를 확장하는 역할을 했다. 금강산과 관동팔경을 그린 『해동명산도첩』은 왕의 지시에 의해 궁중화원이 그린 첫 번째 진경산수화로서, 후대 김하종, 이풍익 등에 의해 재생산될 만큼 진경산수화의 새로운 모델이 되었다. 연행 중 중국의 풍물을 그린 『연행도첩』은 청나라의 실상을 이해하는 중요한 방편이 되었다. 한국에서 볼 수 없는 중국의 웅장한 만리장성, 자금성, 산해관 등의 건축과 시설물은 그에게 많은 것을 느끼고 생각하게 하는 충격적인 경험이었다.

　　사도세자의 명예회복을 위해 벌인 정조의 프로젝트에 김홍도가 주역으로

참여했다. 정조는 사도세자의 무덤을 지키는 원찰인 용주사의 불교회화 제작에 전격적으로 화승이 아닌 김홍도와 이명기에게 맡겼다. 그 덕분에 기독교 성화처럼 서양화법으로 그린 획기적인 불화가 탄생했다. 용주사판 『불설대보부모은중경』〈여래정례〉에서는 고려시대 이후 오랜 전통으로 내려온 도상을 과감하게 깨트리고 풍속화와 같은 분위기의 그림으로 재해석했다. 세종 이후 『삼강행실도』의 전통을 계승한 『오륜행실도』의 삽화의 경우 종전의 옴니버스 방식에서 탈피해 일원적 구성방식으로 일목요연하게 표현했다. 전통을 살리고 인습을 깨뜨리는 지혜를 발휘했다. 북벌에서 북학으로 바뀐 정조의 외교 노선에 따라 책가도와 호렵도란 새로운 장르의 회화가 탄생했고, 이들 그림은 민화에 이르기까지 후대에 유행했다.

승승장구했던 김홍도는 연풍현감에서 파직되는 충격적인 아픔을 겪은 이후 많은 것이 달라졌다. 불미스러운 일로 현감직을 박탈당하고 의금부에 갇혀서 압송당했다. 다행히 정조에 의해 원행을묘의 행사에 동원되는 일로 전격적으로 11일 만에 풀려났다. 조선시대 궁중기록화 역사상 가장 스펙터클한 그림인 〈화성원행도〉 제작에의 참여는 이처럼 극적인 전환으로 인해 가능했다.

이후 그는 재야에서 회화 작업에 충실했다. 화려했던 시절처럼 그림의 내용을 다양하게 펼쳐나가기보다는 자신의 삶을 관조하는 내향적인 성향을 보였다. 시의도나 고사인물화를 통해서 자신의 심정을 표출하고, 내적으로 심화한 작품세계를 보였다. 특히 이 시기에는 탁월한 공간의 운영 능력을 보여주고 뛰어난 시적 감수성을 발휘했다. 그가 펼친 여백은 단순히 텅 빈 공간이 아니라 시와 음악과 판타지로 엮어진 서정적이고 풍요로운 공간이다. 단절 없이 순환적으로 연결되는 유기적인 자연의 공간을 표현했다.

당시 가장 주목할 만한 작품은 선종화다. 젊은 시절 궁전의 벽에 전광석처럼 붓을 휘둘러 순식간에 〈해상군선도〉란 도교화를 제작한 전설같은 이야기를 남겼지만, 중년에 와서는 불교 관련 그림에 몰두하게 되었다. 첫 번째 계기는 정

조의 지시로 용주사의 불사를 맡게 된 일이다. 두 번째 계기는 연풍현감 시절 상원사 불사에 시주한 일로 40이 넘어서 외동아들을 얻는 기적이 일어난 일이다. 아들의 이름을 연풍에서 얻은 복이란 뜻의 연록이라고 지을 정도로, 차고 오르는 기쁨을 감추지 못했다. 그는 선종화를 전문으로 그리는 화가는 아니고 스님은 더더구나 아니었지만, 절실한 종교적 체험과 색다르게 표현하려는 창조적 의지 덕분에 〈염불서승〉, 〈남해관음〉, 〈노승염불〉 등 높은 차원의 선종화를 남길 수 있었다.

젊은 시절 한 시대를 울린 궁중화원이었지만, 말년에는 가난과 병마와 힘겨운 싸움을 벌이는 처지가 되었다. 그가 살아온 인생은 극과 극을 체험하는 롤러코스터와 같은 삶이었다. 60대의 작품은 용광로처럼 이러한 삶의 모든 것들을 한 화폭에 녹여내는 것처럼 하나의 총합을 이루었다. 〈삼공불환도〉는 그가 평생 힘을 기울였던 한국적인 주제인 풍속화와 진경산수화가 한 폭에 융합되어 나타난 작품이다.

김홍도는 대중문화시대인 현대에 가장 잘 어울리는 덕목을 가진 조선시대 화가다. 조선시대에는 안견, 김명국, 정선, 장승업 등 뛰어난 화가가 많고, 회화성으로는 김홍도보다 정선을 높이 평가하는 이도 적지 않다. 하지만 오늘날 우리가 그를 떠올리는 것은 다음처럼 현대적 가치를 지닌 화가이기 때문이다.

첫째, 창의적인 화가다. 보수적이고 엄격한 궁중의 도화서에서 과감하고 자유로운 발상을 펼쳤을 뿐만 아니라, 새로운 제재를 서슴없이 창안했다. 더욱이 그가 개발한 새로운 제재는 이후 조선의 화단은 물론 민화에서도 모델이 될 만큼 역사적 영향력을 미쳤다. 20세기 이후 창의성이 예술의 중요한 가치로 떠오르면서, 그의 독창적인 작품세계는 우리에게 소중한 문화유산이 되었다.

둘째, 우리나라 최고 이야기꾼이자 휴머니스트다. 일상생활의 사소하고 평범한 이야기를 드라마틱하게 엮어내는 탁월한 능력을 발휘했다. 그의 작품의 밑바탕에는 웃음과 유쾌함이 피어나는 스토리텔링과 휴머니즘이 깔려 있다. 김홍도는 최근에 유행하는 스토리텔링의 선구적인 작업을 한 것이다.

셋째, 가장 한국적인 화가다. 중국의 예술이 강한 영향력을 발휘했던 조선 시대에 그는 한국적인 정서와 아름다움을 추구했다. 한국의 모든 것이 관심을 받는 한류시대에 그의 한국적 이미지는 한국을 상징하는 이미지와 콘텐츠로 각광을 받을 것이다.

전통은 현대와 연관이 있을 때 의미가 있다. 전통은 그 자체만 들여다보면 박물관의 유리장 안에 박제된 문화유산이고, 현대와 연결고리를 찾으면 현재진행형의 문화가 되는 것이다. 이 책에서 끊임없이 보여주려는 것은 '조선시대의 김홍도'가 아니라 '현대의 김홍도'에 관한 이야기다.

미주

프롤로그 | 왜, 새로움인가?

1 이애령 당시 전시부장(현 국립광주박물관장)은 화려한 전시 작품을 보고 나온 다음 마지
 막으로 관람객에게 수행자의 본질이 무엇인지를 깨닫게 하기 위해 그러한 연출을 했다고
 한다.

2 미셸 투르니에 지음, 김화영 번역, 『뒷모습』(현대문학, 2020), 2쪽.

3 김홍도 연구의 본격적인 시작은 이동주에 의해 이루어졌고, 종합적인 연구는 오주석과 진준
 현에 의해 진행되었다. 이동주, 「김단원이라는 화원」, 『아세아』 1969년 3월호, 『우리나라의
 옛그림』(박사, 1975) 57~114쪽 재수록; 「단원 김홍도—그의 생애와 작품」, 『간송문화』 제4
 호(1973), 27~39쪽, 『우리나라의 옛그림』, 115~150쪽 재수록; 오주석, 『단원 김홍도—조선
 적인 너무나 조선적인 화가』(열화당, 1998); 진준현, 『단원 김홍도 연구』(일지사, 1999); 유홍
 준, 『화인열전』 2(역사비평사, 2001), 167~319쪽; 홍선표, 김홍도 생애의 재구성, 『조선회화』
 (한국미술연구소, 2014), 284~313쪽; 장진성, 『단원 김홍도, 대중적 오해와 역사적 진실』(사
 회평론아카데미, 2020).

4 최순우, 『무량수전 배흘림기둥에 기대서서』(학고재, 2008), 350쪽.

5 오주석, 『옛 그림 읽기의 즐거움』(솔, 1999), 97쪽.

6 진준현, 『단원 김홍도 연구』(일지사, 1999).

7 유홍준, 『화인열전』 2(역사비평사, 2001), 167~319쪽.

8 정민, 『18세기 조선 지식인의 발견』(휴머니스트, 2007), 71~78쪽.

9 이용휴, 「對右菴記」, 『혜환 이용휴 산문전집』 상(소명출판, 2007), 228쪽. "金君士能以無師之智.
 創出新意, 筆之所至, 神與俱焉."

10 "我東四百年 雖謂之闢天荒可也" 강세황, 「단원기 또 하나」, 『국역 표암유고』(강세황 지음, 김종
 진·변영섭·정은진·조송식 옮김, 지식산업사, 2010), 369~372쪽.

11 강세황, 「단원기」, 『국역 표암유고』, 364쪽.

12 유홍준, 『화인열전』 2, 331쪽.

13 정조, 『홍재전서』 제7권, 「謹和朱夫子詩八首」, "金弘道工於畫者. 知其名久矣. 三十年前圖眞. 自是凡 屬繪事. 皆使弘道主之."

14 실시학사 고전문학연구회 역주, 『조희룡전집』6, 『호산외기』(한길아트, 1999).

15 강세황, 「단원기 또 하나」, 『국역 표암유고』, 369~373쪽.

1부 천재화가 김홍도

1. 강세황을 보면, 김홍도가 보인다

16 강세황, 「단원기」, 『국역 표암유고』, 367쪽.

17 강빈, 「아버지 정헌대부 한성부판윤 겸 지의금부사 오위도총부 도총관부군 행장」, 『국역 표 암유고』, 658쪽.

18 강세황, 「표암이 자신에 대해 쓰다」, 『국역 표암유고』, 648쪽.

19 이현덕, 「표암 강세황 안산시저 우거지에 관한 고찰」, 『안산문화』 54집(안산문화원, 2004), 33~41쪽.

20 강경훈, 「표암 강세황의 가문과 생애」, 『표암 강세황』, 409~410쪽.

21 유천영, 『안산의 오상고절』(애드비전, 2004), 179~213쪽; 김동준, 「단원(檀園)의 풍경을 찾 아서」, 『한국학, 그림을 그리다』(태학사, 2013).

22 오주석, 『단원 김홍도─조선적인, 너무나 조선적인 화가』(열화당, 2004), 56쪽.

23 유천영, 『안산의 오상고절』, 179~213쪽.

24 이태호, 「김홍도의 안기찰방 시절 신자료─임청각 주인에게 그려준 단원화첩과 성대중의 편지를 중심으로」, 『조선 후기 화조화전』(동산방 화랑, 2013), 139~151쪽.

25 이용휴, 『혜환 이용휴 산문전집』 상, 228쪽.

26 최순우, 「檀園 金弘道의 在世年代攷」, 『미술자료』 11호(국립중앙박물관, 1966. 12), 25~29쪽.

27 성해응 지음, 손혜리·지금완 옮김, 『서화잡지』(휴머니스트, 2016), 41쪽; 박정애, 「연경 재 성해응의 서화취미와 서화관 연구」, 『조선시대 회화의 교류와 소통』(사회평론, 2014), 209~247쪽.

28 강세황, 「단원기」, 『국역 표암유고』, 367쪽.

29 강세황, 「단원기」, 『국역 표암유고』, 367쪽.

30 『정사책』, 「갑오십월십사일정사」: "사포서별제 원별 김홍도(화원 통훈) 열별 김낙조 호별 박충행…", 오주석, 『단원 김홍도』, 100~101쪽 참조.

31 강세황, 「포서에서 당직을 서면서 성연 신광수의 시에 차운하다」, 『국역 표암유고』, 162쪽.

32 강세황, 「단원기 또 하나」, 『국역 표암유고』, 370쪽.

33 강세황, 「포서에서 당직을 서면서 성연 신광수의 시에 차운하다」와 「포서에서 당직을 서면서 의옹이 보내준 시에 차운하다」, 『국역 표암유고』, 162~163쪽.

34 강세황, 「포서에서 당직을 서면서 의옹이 보내온 시에 차운하다」, 『국역 표암유고』, 163쪽.

35 강세황, 「단원기」, 『국역 표암유고』, 367쪽.

2. 유례없는 화가들의 풍류 그림

36 권혜은, 「18세기 화단을 이끈 화가들의 만남 〈균와아집도〉」, 『표암 강세황』(국립중앙박물관, 2013), 364~369쪽.

37 "倚几彈琴者 豹菴也 傍坐之兒 金德亨也 含煙袋而側坐者 玄齋也 緇巾而對棋局者 毫生也 對毫生而圍棋者 秋溪也 隅坐而觀棋者 烟客 凭几而欹坐者 筠窩 對筠窩而吹簫者 金弘道 畵人物者 亦弘道 而畵松石者 卽玄齋也 豹菴布置之 毫生渲染之 所會之所 乃筠窩也 癸未四月旬日 烟客錄."

38 『표암유고』, "해암의 시에 차운하여 심현재의 〈수묵화조도〉 두루마리에 쓰다", 86쪽.

39 이동천, "감정학 박사 1호 이동천의 '예술과 천기누설'―시대상 반영한 작품? '짝퉁'이 기웃댄다", 〈주간동아〉 2013년 9월 2일.

40 서예연구가인 이완우 교수와 진복규 박사에게 자문해보니 허필의 서체가 틀림없다는 견해를 보였다.

41 『표암 강세황』(예술의전당, 서울서예박물관, 2003), 186쪽 도판 참조.

42 『百度百科』의 '雅集' 참조.

43 黄胤然, 『雅集遺韵』(中国经营报. 2015), "雅集可以洗心塵".

44 서정복, 『살롱문화』(살림, 2003).

45 송희경, 『조선후기 아회도』(다할미디어, 2008), 107~116쪽.

46 오주석, 『단원 김홍도』, 55쪽.

47 이충렬,『천년의 화가 김홍도』(메디치미디어, 2019), 84쪽.

48 유홍준,『화인열전』2, 13~55쪽; 이예성,『현재 심사정, 조선남종화의 탄생』(돌베개, 2014).

49 강세황,「해암의 시에 차운하여 심현재의 〈수묵화조도〉 두루마리에 쓰다」,『국역 표암유고』, 84~87쪽, "交契從曾方外遊 離隔何由數相見".

50 강세황,「금강산 유람기」,『국역 표암유고』, 380쪽.

51 송희경,『조선후기 아회도』, 107~116쪽.

52 정민,『18세기 조선 지식인의 발견』(휴머니스트, 2007), 95~96쪽; 박제가,『貞蕤閣文集』권1 百花譜序, "方金君之徑造花園也. 目注於花. 終日不瞬. 兀兀乎寢臥其下. 客主不交一語. 觀之者必以爲非 狂則癡. 嗤點笑罵之不休矣. 然而笑之者笑聲未絶而生意已盡. 金君則心師萬物. 技足千古. 所畫百花譜. 足以冊勳甁史. 配食香國."

53 이덕무,「각리 김덕형의 매죽도梅竹圖와 풍국도風菊圖 두 폭의 화제」,『청장관전서』제12권 「아정유고雅亭遺稿」4시,

마른 댓잎 소리 그윽한 매화 향기 붓끝에 가득한데	乾聲暗馥筆尖盈
개자형(个字形)으로 나부끼고 여자형(女字形)으로 비꼈네	个字飜飜女字橫
연마된 천 척 비단 어이 얻어서	安得呀光千尺絹
부어교 가에 김생 찾아갈 건가	鮒魚橋畔訪金生
오구나무 쓸쓸하여 그린 뜻 새로운데	烏桕蕭蕭寫意新
성긴 국화 피어나니 정신이 쇄락하네	又添疏菊頓精神
현옹은 세상 뜨고 표옹은 늙어가니	豹翁衰晩玄翁去
화가의 인물로는 오직 이 사람뿐이로세	畫派人間祇此人

54 이덕무,「각리 김덕형의 화선畫扇에 제제하다」,『청장관전서』제12권 「아정유고」4시,

파란 한 줄기 연대 위에는	靑靑荷一柄
물새가 간들간들 와서 앉았네	裊裊魚雁立
어여쁜 물고기들 영리하여	魚兒可憐黠
마름 밑으로 잽싸게 비늘 감추네	萍底隱鱗急

55 강세황,「단원기 또 하나」,『국역 표암유고』, 369쪽.

56 홍선표,「최북의 생애와 의식세계」,『미술사연구』제5호(미술사연구회, 1991), 11~30쪽; 유 홍준,『화인열전』2, 127~165쪽; 안대회,『조선의 프로페셔널』(휴머니스트, 2007), 101~137

쪽; 『호생관 최북』(국립전주박물관, 2012).

57 실시학사 고전문학연구회 역주, 『조희룡전집』 6, 「최북전」, 59~60쪽.

58 신광하, 『진택문집』(『숭문연방집』, 아세아문화사, 1985) 권7, 「최북가」.

59 강빈, 「아버지 정헌대부 한성부판윤 겸 지의금부사 오위도총부 도총관 부군 행장」, 『국역 표
 암유고』, 664쪽.

60 강세황, 「허연객의 〈금강도〉에 쓰다」, 『국역 표암유고』, 460쪽.

3. 궁중화원으로 입문하다

61 강관식, 「조선시대 도화서 화원 제도」, 『화원』(삼성미술관 리움, 2011), 261~282쪽; 유재빈,
 『정조와 궁중회화』(사회평론, 2022), 23~94쪽.

62 『영조실록』 영조 41년 을유(1765) 1월 8일.

63 『영조실록』 영조 41년 을유(1765) 9월 28일.

64 『영조실록』 영조 41년 을유(1765) 10월 1일, 10월 2일.

65 『조선시대 궁중행사도』 II, 164~167쪽.

66 『영조실록』 영조 41년 을유(1765) 10월 4일.

67 박경지, 「수작의궤 해제」, 『국역 수작의궤』(국립고궁박물관, 2018), 12~27쪽.

68 『조선시대 궁중행사도』 II, 165~167쪽, 하영휘 번역 참조.

69 『성호사설』 권4, 만물문, "粗粃蜜餌".

70 김윤정, 「조선시대 유밀과油蜜果의 의례적 상징과 제도화」, 『민속학연구』 제52호(국립민속
 박물관, 2023), 141쪽.

71 『국조보감』 제23권 영조 25년(1749) 9월.

72 『영조실록』 영조 42년(1766) 4월 13일. "약방에서 문후하니 전에 비해 약간 나아짐을 답하다".

73 오주석, 「화선 김호도, 그 인간과 예술」, 『탄신 250주년 기념 특별전 논고집 단원 김홍도』(삼
 성문화재단, 1995), 44~45쪽; 김양균, 「영조을유기로연·경현당수작연도병의 제작배경과 작
 가」, 『문화재보존연구』 4, 서울역사박물관, 2007, 44~71쪽. 『조선시대 궁중행사도』 II, 국립
 중앙박물관, 2011, 56~63쪽.

74 김양균, 「영조을유기로연·경현당수작연도병의 제작배경과 작가」, 44~71쪽.

75 『국역 수작의궤』, 340쪽.

76 박정혜, 『조선시대 궁중기록화 연구』(일지사, 2000), 98~117쪽.

2부 김홍도 풍속화의 혁신적인 변화

4. 천부적인 스토리텔러, 김홍도

77 조수삼, 『추재집秋齋集』 권7, 기이편.

78 『정조실록』 정조 14년(1790) 8월 10일.

79 정병모, 『한국의 풍속화』(한길아트, 2000).

80 정병모, 『한국의 풍속화』(한길아트, 2000).

81 『내각일력』 제112책, 정조 13년 6월 13일; 강관식, 『조선 후기 궁중화원 연구』 상, 26쪽.

82 강세황, 「단원기 또 하나」, 『국역 표암유고』, 369~370쪽.

83 이동주, 『우리 옛그림의 아름다움』(시공사, 1996).

84 정병모, 「조선시대 후반기의 경직도」, 『미술사학연구』 192(한국미술사학회 1991), 27~63쪽.

85 "尤長於移狀俗態, 與人生日用百千云爲, 與夫街路, 津渡, 店房, 鋪肆, 試院戲場, 一下筆, 人莫不拍掌叫
奇, 世稱金士能俗畵是已, 苟非靈心慧識, 獨解千古妙悟, 則烏能爲是哉.", 강세황, 『국역 표암유고』,
「단원기 또 하나」, 369~373쪽.

86 정병모, 「통속주의의 극복」, 『미술사학연구』 199~200(한국미술사학회, 1993), 21~42쪽.

87 강관식, 『조선 후기 궁중화원 연구』 상.

88 이덕무, 『청장관전서』, 「이목구심서」.

89 박지원 「영처고서」, 『연암집』 제7권 별집, "비루하구나, 이덕무가 시를 지은 것이야말로! 옛사
람의 시를 배웠음에도 그와 비슷한 점을 보지 못하겠다. 털끝만큼도 비슷한 적이 없으니 어찌
그 소리인들 비슷할 수 있겠는가? 야인野人의 비루함에 안주하고 시속時俗의 자질구레한 것
을 즐기고 있으니, 바로 오늘날의 시이지 옛날의 시는 아니다."

5. 안산의 추억이 담긴 풍속화들

90 "余嘗居海畔 慣見賣醢婆行徑 負孩戴筐 十數爲群 海天初旭 鷗鷺爭飛 一段荒寒風物 又在筆墨之外 方在滾滾城塵中 閱此 尤令人有歸歟之思 豹菴(번역: 진복규)."

91 "栗蟹鰕塩 滿筐盈缸 曉發浦口 鷗鷺驚飛 一展看 覺腥風鼻"

92 『신증동국여지승람』 제9권 경기(京畿) 안산군(安山郡).

93 兪漢雋, 『著菴集』 卷 十八, 「賣螃女」 "邵城桂陽之間 地濱海 産蚄蟹 浦女拾此蟹 群入京師易敝衣以歸 此邵城桂陽之俗也". 오주석, 『단원 김홍도―조선적인, 너무나 조선적인 화가』, 315쪽 인용.

94 『安山郡邑志』(奎17366), "進貢 藥艾蘇魚 漁夫七十五名受價於惠廳 每名復戶一結七十七負六束 …."

6. 성호 이익의 개혁사상과 김홍도의 풍속화

95 강명관, 『성호, 세상을 논하다』(자음과모음, 2011).

96 박영규, 『정조와 채제공, 그리고 정약용』(김영사, 2019).

97 강빈, 「아버지 정헌대부 한성부판윤 겸 지의금부사 오위도총부 도총관 부군 행장」, 『국역 표암유고』, 663쪽.

98 윤진영, 「조선시대 구곡도의 수용과 전개」, 61~65쪽.

99 윤진영, 「조선시대 구곡도의 수용과 전개」, 『미술사학연구』 217·218(한국미술사학회, 1998), 61~65쪽.

100 이익, 『성호전집』 제52권 「姜光之 世晃 蕩春臺遊春詩軸序」, "吾友姜君光之有山響齋 多蓄法札名畫 琴書蕭散 余嘗造焉 出示蕩春臺遊春詩一軸 蕩春者國北門外地勝也 峙者峨峨 流者洋洋 又有傑構新亭 丹碧輝照 殆可謂三絶 國之大夫士約會於亭 光之以布衣與焉 乃口號容春長句 灑墨爲帶草眞行 四坐無不歎賞 旣又描寫作圖 其意想微密 出於狀物之外 彼名源絶景 光之能以一管敵之 於是諸大夫士從而和之 列書姓名字號 合之爲軸也."

101 강세황, 「산향재기」, 『국역 표암유고』, 353~356쪽.

102 박용만, 「안산시절 강세황의 교유와 문예활동」, 『표암 강세황』(서울서예박물관, 2003), 388~392쪽.

103 유봉학, 「조선 후기 풍속화 변천의 사회·사상적 배경」, 『우리 문화의 황금기 진경시대』 2(돌베개, 1998), 217~260쪽.

104 실학의 학계 논의를 잘 정리한 글로는 배영대, 「실학별곡 — 신화의 종언 문제에 대해」, 〈중앙선데이〉 2018년 3월 17일부터 7월 21일까지 10회에 걸친 기획 기사 참조.

105 박성순, 「정조의 실학적 경세관」, 『한국실학연구』 15, 59쪽.

106 정조, 『홍재전서』 권164 「일득록」 4, "學問之道無他. 在於日用事物上. 講求其至當處. 做將去而已. 後世儒者. 有或能言於說心說性. 而至於實地事功. 昧然不知爲何物. 這便是有體無用之學."

107 정조, 『홍재전서』 권163 「일득록」 3.

108 박용만, 「이용휴 시의식의 실천적 의미에 대하여」, 『한국한시연구』 5(한국한시학회, 1997), 293~313쪽.

109 "供給之人, 各執其物, 後先於肩輿前, 太守行色, 甚不草草, 村氓來訴, 形吏題牒, 乘醉呼寫, 能無誤決."

110 이익, 『성호사설』 제12권 인사문人事門, 제노문祭奴文.

7. 미국에서 돌아온 김홍도의 풍속화

111 『조선시대의 그림』(이화여자대학교박물관, 1979), 도 21 참조. 이후 오주석과 진준현은 김홍도의 그림으로 보았다. 그러나 두 연구자는 단지 김홍도의 작품으로 분류했을 뿐, 별도의 작가에 대한 고증을 하지는 않았다. 『단원 김홍도 — 탄신 250주년 기념 특별전』(삼성문화재단, 1995), 도 105의 오주석의 도판 해설; 진준현, 『단원 김홍도 연구』, 393쪽.

112 이 그림의 작가가 김홍도라는 고증은 정병모, 「김홍도의 〈매해파행〉과 여성풍속」, 102~113쪽.

113 정병모, 위의 논문 참조.

114 "貢院春曉萬蟻戰 或有停毫凝思者 或有開卷考閱者 或有展紙下筆者 或有相逢偶語者 或有倚擔困睡者 燈燭熒煌人聲搖搖 摸寫之妙可奪天造 半生飽經此困者 對此不覺幽酸 豹菴 光之."

115 조선 후기 회화에 수용된 선투시도법과 대기원근법에 대해서는 이성미, 『조선시대 그림 속의 서양화법』(대원사, 2000) 참조.

116 강명관, 『조선의 뒷골목 풍경』(푸른역사, 2003), 160~163쪽.

117 정약용, 『경세유표』 제15권, 「춘관 수제春官修制」.

118 이익,『성호사설』제12권 인사문, 육두六蠹.

119 이익,『성호전집』제45권 잡저雜著,"과거의 폐단에 대하여 논함論科擧之弊".

120 정약용,『경세유표』제15권,「춘관 수제」,"과거지규科擧之規".

8. 기메동양박물관에 소장된 풍속화 병풍

121 정병모,「파리 기메박물관 소장 김홍도〈사계풍속도병〉」,『조선시대 음악풍속도 2』(민속원, 2004), 234~248쪽.

122 손영식, 1994,『조선제1의 다리 광통교』, 조흥은행, 16~18쪽; 서주영, 2006,「청계천발굴유물특별전을 열며」,『청계천』, 서울역사박물관, 10~13쪽.

123 심우성, 1974,『남사당패연구』, 동문선, 25~45쪽.

124 "以稚石淸靈山五聲 以碧花調白鷗打令 升平樂事 式讌孔嘉 新禁至嚴 釣伊將何"

125 이 작품은 김홍도의 작품이라는 주장이 제기되고 있다. 진준현·서인화, 2002,『조선시대 음악풍속도 1』(민속원, 2022), 234쪽, 진준현 박사의 도판 해설 참조.

126 강명관, 1999,「조선후기 경화세족과 고동서화취미」,『조선시대 문학 예술의 생성 공간』(소명출판사), 277~316쪽; 정병모,『무명화가들의 반란 민화』(다할미디어, 2011), 74~79쪽.

127 『동국세시기』10월 월내편.

128 "杯箸錯陳集四隣 香蕈肉膊上頭珍 老饞於此何由解 不效屠門對嚼人" 번역문은 임재완의 「제시번역」,『조선시대 풍속화』, 293쪽 참조.

129 강명관, 2003,『조선의 뒷골목 풍경』, 푸른역사, 340쪽.

9. 담졸헌에서 제작한 풍속화

130 유재빈,『정조와 궁중회화』, 51쪽.

131 馬聖麟,『安和堂私集』「平生憂樂總錄」"金別提弘道, 申萬戶漢枰, 金主簿應煥, 李主簿寅文, 韓主簿宗一, 李主簿宗賢等, 名畵師會于中部洞姜牧官熙彦家, 而公私酬應, 多有可觀者. 余素有愛畵之癖, 自春至冬往來探玩, 或書畵題."

132 강관식,「조선시대 도화서 화원 제도」,『화원』, 261~282쪽.

133 윤진영, 「19세기 광통교에 나온 민화」, 『광통교 서화사』(서울역사박물관, 2016).

134 이동주, 「속화」, 『우리나라의 옛 그림』(박영사, 1975), 217~219쪽.

135 이태호 교수는 두 자루를 들고 그리는 방법을 양필법이라 불렀고, 이 그림은 1750년경의 모습으로 추정했다. 이태호, 『조선후기 회화의 사실정신』(학고재, 1996), 193~195쪽.

136 장천명 지음, 김영애 옮김, 『그림으로 보는 집필법의 역사』(다할미디어, 2019).

137 '행려풍속도병'이라는 이름은 1985년 정양모 선생이 『한국의 미—김홍도』(중앙일보)를 감수하면서 붙인 이름이다. 원래 이름은 '풍속'이었다. 『韓國繪畵—國立中央博物館所藏未公開繪畵特別展』(국립중앙박물관, 1977), 132쪽. 제발에 "戊戌初夏士能寫於澹拙軒"이라고 적혀 있다.

138 『승정원일기』 영조 49년(1773) 12월 18일 임인.

139 『도성대지도』(서울역사박물관, 2004), 도 15 참조.

140 "缺月掛樹 店鷄爭啼 叱牛驅馬 踏霜衝風 此中人必不以爲樂 而覽此者 反覺其有無限好趣 無乃筆端之妙 有足以移人性情耶 西湖寫 豹菴評."

10. 풍속화의 확산

141 정병모, 『국악누리』 2006년 8월호(국립국악원).

3부 다양한 모티브에 개성을 입히다
11. 김홍도의 전설적인 해상군선도

142 조인수, 「도교 신선화의 도상적 기능」, 『미술사학』 15(한국미술사교육학회, 2001), 57~83쪽; 백인산, 「조선왕조 도석인물화」, 『간송문화』 77(한국민족미술연구소, 2009), 105~132쪽.

143 김탁, 『한국의 관제 신앙』; 정병모, 『영원한 조선을 꿈꾸며—채용신의 삼국지연의도』, 조선민화박물관, 2007.

144 『靑城雜記』卷之三 醒言. "都下皮姓者, 買第長昌橋口, 棄倚於墻, 伐焉魅蓋宅之遽動, 或嘯於梁, 或語於

空, 但不見形耳. 或投其書, 字則謖也. 與婦女語, 皆爾汝之, 人或呵之曰, 鬼不別男女耶. 魅啞然笑曰, 若凡

氓也, 寧足別也. 其家衣裳桃懸筲儲, 無一完者, 並若刀殘, 獨一篋完, 篋底, 乃有金弘道老仙畫也."

145 실시학사 고전문학연구회 역주, 『조희룡전집』 6, 『호산외기』, 「김홍도전」.

146 袁有根, 『吳道子研究』(人民美术出版社, 2002), 75쪽.

147 『성호전집』 제56권 제발題跋, 연담화첩 발문[跋蓮潭畫帖].

148 박본수, 「조선 요지연도 연구」(고려대학교 문화재학협동과정 박사학위 논문, 2016); 정
병모, 「신비에 싸인 서왕모 잔치: 개인 소장 〈요지연도〉」, 『길상』(가나아트센터, 2013),
232~243쪽.

149 『일성록』, 정조 24년(1800) 2월 2일.

150 박본수, 「〈정묘조왕세자책례계병正廟朝王世子冊禮稧屛〉 연구: 국립중앙박물관 소장 요지연
도를 중심으로」, 『고궁문화』 13권 13호(국립고궁박물관, 2020), 137~163쪽.

12. 인간세계로 그린 신선세계

151 장진성, 『단원 김홍도―대중적 오해와 역사적 진실』, 83~119쪽.

152 조인수, 「바다를 건너가는 신선들」, *Beyond Folding Screens*(아모레퍼시픽미술관, 2018),
337쪽.

153 강주현 옮김, 레자 아슬란 지음, 『인간화된 신』(세종서적, 2019), 1~13쪽.

154 장진성, 『단원 김홍도―대중적 오해와 역사적 진실』, 102~104쪽.

155 조인수, 「바다를 건너가는 신선들」, *Beyond Folding Screens*, 336~340쪽.

156 "初平叱石爲羊, 儘造化手矣, 士能以筆墨, 幻初平造化手, 殆乎過初平一着. 豹菴評."

157 강덕우, "근대 개항기 인천과 독일", 기호일보 2023.02.10.

158 조인수, 「바다를 건너가는 신선들」, *Beyond Folding Screens*, 336~340쪽.

13. 신선과 음악

159 강세황, 「단원기」, 『국역 표암유고』, 366쪽.

160 유향 지음, 김장환 옮김, 『열선전』(예문서원, 1996), 151~154쪽.

161 『영조실록』 영조 17년 신유(1741) 9월 6일, 영조 17년 신유(1741) 11월 6일, 영조 18년 임
술(1742) 6월 16일, 영조 18년 임술(1742) 7월 4일, 영조 18년 임술(1742) 7월 23일, 영조 18
년 임술(1742) 8월 2일, 영조 29년 계유(1753) 10월 15일.

162 이원복은 〈신선취생도〉의 도판 해설에서 생황을 부는 신선을 옥자진玉子晉으로 추정했는
데, 옥자진이란 신선은 없고, 왕자진王子晉의 오기로 보인다. 『단원 김홍도』(호암미술관),
277쪽.

4부 사실성에서 서정성까지
14. 조선시대 호랑이 그림의 전형

163 이원복, 「金弘道 虎圖의 一定型」, 『미술자료』 42(국립중앙박물관, 1988), 1~23쪽.

164 오주석, 『오주석의 한국의 미 특강』(솔, 2005), 118~125쪽.

165 『일성록』 정조 14년 경술(1790) 8월 27일.

166 『마이아트옥션』 50(2023. 12), 278~281쪽 참조.

167 진준현, 『단원 김홍도 연구』, 531쪽.

168 이현주, 『조선후기 경상도지역 화원 연구』(해성, 2016), 264쪽.

169 김동철, 「국역 왜구청등록 해제」, 『국역 왜인구청등록』(부산광역시 시사편찬위원회, 2008),
18~20쪽.

15. 화조화에 피어난 서정적 정취

170 이태호, 「조선 후기 동물화의 사실정신」, 『화조사군자』 한국의 미 18(중앙일보사, 1985),
198~209쪽.

171 "蝶粉疑可粘手, 人工之足奪天造, 乃至於是耶, 披覽驚歎, 爲題一語, 豹翁評." 변영섭, 『표암 강세황
회화 연구』(사회평론, 2016), 421쪽 해석 참조.

172 "蝶之斜翻張翅, 猶可彷彿, 而色之得於天者, 乃能狀之, 神在筆端, 石樵評." 변영섭, 『표암 강세황 회
화 연구』, 421쪽 해석 참조.

173 낭만주의에 대한 개념은 이사야 벌린 지음, 석기용 옮김, 『낭만주의의 뿌리』(필로소픽, 2021), 파울 클루크혼 지음, 이용준 옮김, 『독일 낭만주의의 이념』(지식을만드는지식, 2017) 등을 참조. 낭만주의에 대한 여러 자료를 제공해준 이예성 전 경주대 교수께 감사한다.

174 David Ekserdjian, *Still Life Before Still Life* (New Haven: Yale, 2018), pp. 7~33; 이한순, 『바로크시대의 시민 미술─네덜란드 황금기의 회화』(세창출판사, 2018).

175 이성낙, 『초상화, 그려진 선비정신』(눌와, 2018).

176 『간송문화』, 화훼영모─자연을 품다(간송미술재단, 2015), 113쪽.

177 노자키 세이킨 지음, 변영섭·안영길 옮김, 『중국길상도안』(예경, 1992), 291쪽.

178 성해응 지음, 손혜리·지금완 옮김, 『서화잡지』, 41쪽.

16. 문인의 우아한 풍류, 생활 속으로

179 송희경, 『조선후기 아회도』, 107~186쪽.

180 米芾,「西園雅集圖記」, "李伯時效唐小李將軍為著色泉石, 雲物草木花竹皆妙絕動人, 而人物秀發, 各肖其形, 自有林下風味, 無一點塵埃氣, 不為凡筆也其著烏帽黃道服捉筆而書者, 為東坡先生; 仙桃巾紫裘而坐觀者, 為王晉卿; 幅巾青衣, 據方機而凝竚者, 為丹陽蔡天啟 捉椅而視者, 為李端叔 後有女奴, 雲鬟翠飾, 侍立自然, 富貴風韻, 乃晉卿之家姬也孤松盤鬱, 上有凌霄纏絡, 紅綠相間. 下有大石案, 陳設古器瑤琴, 芭蕉圍繞坐於石盤旁, 道帽紫衣, 右手倚石, 左手執卷而觀書者, 為蘇子由. 團巾繭衣, 手秉蕉箑而熟觀者, 為黃魯直. 幅巾野褐, 據橫卷畫淵明歸去來者, 為李伯時. 披巾青服, 撫肩而立者, 為晁無咎 跪而捉石觀書者, 為張文潛. 道巾素衣, 按膝而俯視者, 為鄭靖老. 後有童子執靈壽杖而立. 二人坐於磐根古檜上, 幅巾青衣, 袖手側聽者, 為秦少游. 琴尾冠紫道服摘阮者, 為陳碧虛唐巾深衣, 昂首而題石者, 為米元章幅巾袖手而仰觀者, 為王仲至. 前有鬅頭頑童捧古硯而立, 後有錦石橋, 竹徑, 繚繞於清溪深處, 翠陰茂密. 中有袈裟坐蒲團而說無生論者, 為圓通大師. 旁有幅巾褐衣而諦聽者, 為劉巨濟. 二人並坐於怪石之上, 下有激湍潨流於大溪之中, 水石潺湲, 風竹相吞, 爐煙方裊, 草木自馨. 人間清曠之樂, 不過於此. 嗟呼! 洶湧於名利之域而不知退者, 豈易得此耶! 自東坡而下, 凡十有六人, 以文章議論, 博學辨識, 英辭妙墨, 好古多聞, 雄豪絕俗之資, 高僧羽流之傑, 卓然高致, 名動四夷, 後之覽者, 不獨圖畫之可觀, 亦足彷彿其人耳!"

181 Ellen Johnes Laing, "Real or Ideal: The Problem of the "Elegant Gathering in the Western Garden" in Chinese Historical and Art Historical Records, *Journal of the American Oriental Society*, vol. 88, no. 3(1968), pp. 419~435.

182 "緘口莫言天下事, 遺懷頻調手中絃", 이광호 역, 「단원유묵」, 정양모 책임감수, 『한국의 미㉑ 단원 김홍도』(중앙일보사, 1985), 218쪽.

183 오주석, 『단원 김홍도』, 117~121쪽.

184 안대회, 『조선의 프로페셔널』(휴머니스트, 2007), 38~45쪽.

185 정병모, 「조영석 〈유음납량柳陰納凉〉의 비전─특히 정선의 〈송음납량松陰納凉〉의 비교를 통해서─」, 『서강인문논총』 55권(서강대학교인문과학연구소, 2019), 5~40쪽.

186 임형택, 『이조시대 서사시』 하(창작과비평사, 1992), 279~282쪽. 진준현, 『단원 김홍도 연구』, 75쪽 재인용.

187 강세황, 「금강산유람기」, 『국역 표암유고』, 373~374쪽.

5부 명승의 파노라마, 세밀하게 풀어내다
17. 김응환과 김홍도, 금강산을 가다

188 申光河, 『震澤集』 권9 「題丁大夫乞畵金弘道」, 번역문은 오주석, 『단원 김홍도』, 261쪽 참조.

189 강세황, 「금강산유람기」, 『국역 표암유고』, 373~374쪽.

190 정병모, 「민화 소상팔경도에 나타난 전통과 혁신」, 『강좌 미술사』 40(한국미술사연구소, 2013), 95~125쪽.

191 정조, 『홍재전서』 권2 춘저록, 「有人自楓嶽歸以關東圖屛示余書其屛以還」.

192 번역문은 『관동팔경 제1경 경포대』(국립춘천박물관, 2012), 35쪽 참조.

193 정조, 『홍재전서』 175권, 「일득록日得錄」 15, 훈어訓語 2; "畵員試藝. 有以淡墨揮灑. 類寫意者. 敎曰. 院畵所謂南宗. 貴在緻細. 而如是放縱. 此雖細事. 亦爲不安分. 其黜之. 檢校直閣臣徐榮輔辛亥錄."

194 한정희, 『한국과 중국의 회화─관계성과 비교론』(학고재, 1999), 256~279쪽.

195 강세황, 「찰방 김홍도와 찰방 김응환을 전송하는 글」, 『국역 표암유고』, 349~350쪽.

18. 바다와 어우러진 풍경, 관동팔경

196 박은순, 금강산도 연구(일지사, 1997); 이태호·이영수, 『금강산을 그리다』(마로니에북스, 2023).

197 오주석, 『단원 김홍도』, 149~161쪽.

198 오주석, 『단원 김홍도』, 155쪽.

199 유홍준, 『화인열전』2, 239쪽.

200 진준현, 『단원 김홍도 연구』, 155쪽.

201 장진성, 『단원 김홍도—대중적 오해와 역사적 진실』, 218~225쪽.

202 김울림, 「『해동명산도첩』, 봉명사경과 김홍도 초본의 특징」, 『우리 강산을 그리다: 화가의 시선, 조선시대 실경산수화』, 108~109쪽.

203 박영주, 「문화적 경계와 상징으로서의 대관령」, 『대관령』(강릉시오죽헌시립박물관, 강릉원주대학교박물관, 2017), 128~149쪽.

204 『대관령』, 도 19.

205 이곡, 『가정집』제5권, 기記, 동유기東遊記.

19. 강세황이 합류한 금강산 봉명사경

206 강세황, 「화양 와치헌에서 낮에 조용하고 일이 없어 재미 삼아 눈앞에 보이는 경치를 그리고 이어서 절구 하나를 짓다」, 『국역 표암유고』, 232쪽.

207 강세황, 「금강산을 유람하는 이태길을 전송하는 글」, 『국역 표암유고』, 342~344쪽.

208 강세황, 「찰방 김홍도와 찰방 김응환을 전송하는 글」, 『국역 표암유고』, 348쪽.

209 강세황, 「금강산 유람기」, 『국역 표암유고』, 373~383쪽.

210 Maya K. H. Stiller, Carving Status at Kŭmgangsan: Elite Graffiti in Premodern Korea(Korean Studies of the Henry M. Jackson School of International Studies), University of Washington Press, 2021, pp. 77~79.

211 강세황, 「찰방 김홍도와 찰방 김응환을 전송하는 글」, 『국역 표암유고』, 349~350쪽.

212 최순우, 「檀園 金弘道의 在世年代攷」, 25~29쪽.

213 최순우, 「복헌, 백화시화합벽첩고」, 『고고미술』 7권 11호(1966), 244~246쪽.

214 오다연, 「1788년 김응환의 봉명사경과 해악전도첩」, 『미술자료』 96호(국립중앙박물관, 2019), 54~88쪽.

215 이태호, 『옛 화가들은 우리 땅을 어떻게 그렸나』(생각의 나무, 2010), 36~103쪽.

216 "海爲物最鉅, 方於甕, 遷可驗. 遊於此然後, 又方讀孔子之書也." 번역문은 『간송문화』 68호(한국민족미술연구소, 2005) 참조.

217 강세황, 「금강산유람기」, 『국역 표암유고』, 380쪽.

218 강세황, 「금강산유람기」, 『국역 표암유고』, 380쪽.

20. 대마도 지도를 '몰래' 그리다

219 오세창, 『국역 근역서화징』, 김홍도조(시공사, 1998).

220 『정조실록』 정조 14년(1790) 2월 20일.

221 암방구언, 「正祖代 대마도 易地通信 교섭과 '江戶通信' 연구」, 『한일관계사연구』 52(한일관계사학회, 2015), 263~305쪽.

222 국사편찬위원회 대마도 종가 문서 수집정리번호 6201@246366.

223 『정조실록』 정조 2년 무술(1778) 7월 20일.

224 『정조실록』 정조 11년 정미(1787) 9월 30일.

225 정병모, 『한국의 풍속화』(한길아트, 2000); 薄松年, 『中國年畵艺术史』(湖南美术出版社, 2008); 小林忠, 『浮世繪』(山川出版社, 2019).

226 *Japonism: Cultural Crossings between Japan and the West*(New York: Phaidon, 2005).

21. 대륙의 스케일을 화폭에 담다

227 서호수, 『연행기』 제1권, 「진강성에서 열하까지起鎭江城至熱河」, 경술년(1790, 정조 14) 6월, "사행의 목적과 사행 명칭 결정의 전말".

228 『정조실록』 1789년 8월 14일 정묘.

229 박효은, 「1789~1790년 김홍도의 기록화·행사도·사경화 —한국기독교박물관 소장『연행도첩』의 회화사적 고찰」, 『연행도』(숭실대학교 한국기독교박물관, 2009), 60~72쪽.

230 『정조실록』 정조 13년(1789) 10월 16일 하직 인사, 『정조실록』 정조 14년(1790) 3월 27일 사행 보고.

231 정은주, 「조선 후기 동지사행과『연행도첩』」, 『연행도』, 50~59쪽.

232 박지원, 『열하일기』, 「일신수필馹汎隨筆」, "장대기將臺記".

233 이정구, 『월사집』 제17권 「권응록 중倦應錄中」, "오늘날 상국上國을 유람한 사람은 모두 망해정望海亭을 가장 빼어난 경치로 치는데, 산해문山海門의 만리장성 가장 꼭대기에 있는 각산사角山寺가 남쪽으로는 중원中原을 굽어보고 북쪽으로는 오랑캐 땅을 바라보는 곳이라 참으로 천하의 장관임을 유독 알지 못한다. 성절사聖節使가 떠날 즈음에 전별의 말을 해 달라고 하기에 그곳의 경치를 써서 준다."

234 『정조실록』, 정조 14년 경술(1790) 2월 20일.

235 『정조실록』, 정조 14년 경술(1790) 2월 20일.

236 『정조실록』 정조 14년 경술(1790) 2월 20일.

237 『정조실록』 정조 14년 경술(1790) 4월 1일.

238 "士能重病新起, 乃能作此精細工夫, 可知其宿痾快復, 喜慰若接顔面, 況乎筆勢工妙, 直與古人相甲乙, 尤不可易得, 宜深藏篋笥也. 庚戌淸和, 豹翁題."

6부 정조의 개혁정치, 김홍도의 혁신회화
22. 정조의 북학정책, 김홍도의 호렵도와 책거리

239 『병자호란』(국립진주박물관, 2022).

240 장자오청, 왕리건 지음, 이은자 옮김, 『강희제 평전』(민음사, 2010), 417~482쪽.

241 장자오청, 왕리건 지음, 이은자 옮김, 『강희제 평전』, 665~669쪽.

242 박지원, 『열하일기』, 「일신수필馹汎隨筆」, "일신수필 서馹汎隨筆序".

243 임종태, 「조선 후기 북학론北學論의 수사修辭 전략과 중국 기술 도입론」, 『한국문화』 90 (2020), 163~196쪽.

244 이수미, 「〈태평성시도〉와 조선 후기 상업공간의 묘사」, 『미술사와 시각문화』 제3호(미술사와 시각문화학회, 2004), 38~68쪽.

245 박정혜, 「조선후기 〈王會圖〉 屛風의 제작과 의미」, 『미술사학연구』 277(한국미술사학회, 2013), 105~132쪽. 〈만국래조도〉는 『최부, 뜻밖의 중국 견문』(국립제주박물관, 2015), 208~209쪽 참조.

246 2021년 2월 19일 무렵 〈동아일보〉, 〈문화일보〉, 〈세계일보〉 등 여러 신문에 이 호렵도에 대한 기사가 실렸다. 나는 이 호렵도의 화가와 제작시기에 관해 자문했다.

247 장자오청, 왕리건 지음, 이은자 옮김, 『강희제 평전』.

248 이상국, 『삶의 환희를 담은 사냥 그림 호렵도』(다할미디어, 2020).

249 김준혁, 『리더라면 정조처럼』(더봄, 2020), 22~27쪽.

250 박지원, 『열하일기』, 「막북행정록漠北行程錄」, "막북행정록 서漠北行程錄序".

251 이상국, 『삶의 환희를 담은 사냥 그림 호렵도』; 차경애, 「중국의 수렵과 수렵도—원·청시대를 중심으로」, 『狩獵遊樂』(달, 2017), 188~197쪽.

252 이상국, 『삶의 환희를 담은 사냥 그림 호렵도』, 140~153쪽.

253 국립중앙박물관의 유물 설명에는 김홍도의 화풍이지만 19세기의 작품으로 고증했다.

254 林莉娜, 「淸朝皇帝與西洋傳敎士」, 『明淸宮廷繪畵藝術鑑賞』(臺北: 國立故宮博物院, 2013), pp. 100~101.

255 정조, 『홍재전서』「일득록」 2: "顧視御座後書架. 謂入侍大臣曰. 卿能見之乎. 對曰. 見之矣. 笑而敎曰. 豈卿眞以爲書耶. 非書而畵耳. 昔程子以爲雖不得讀書. 入書肆. 摩挲簡帙. 猶覺欣然. 予有會於斯言. 爲是畵. 卷端題標. 皆用予平日所喜玩經史子集. 而諸子則惟莊子耳. 仍喟然曰. 今人之於文. 趣尙一與予相反. 其耽觀者. 皆後世病文也. 安得以矯之. 予爲此畵. 蓋亦有寓意於其間者矣. 提學臣吳載純辛亥錄."

256 이규상, 「일몽고一夢稿」, 『한산세고韓山世稿』, 권30.

257 이덕무, 『청장관전서』 제33권 청비록2淸脾錄二 대장정련對仗精鍊.

258 정병모, 『세계를 담은 조선의 정물화 책거리』(다할미디어, 2020), 72~83쪽; 박주현, 『서양화법을 품은 조선의 그림 책가도』(다할미디어, 2021).

259 정형민, 『한국 근현대 회화의 형성 배경』(학고재, 2017), 24~27쪽.

260 홍대용, 『담헌서』 외집7권 연기, 劉鮑問答.

261 Kay E. Black, *CH'AEKKORI PAINTING : A Korean Jigsaw Puzzle*(Sahoipyoungnon Academy, 2020), pp. 89~98.

23. 불화에 일어난 조용한 반란

262 『정조실록』 정조 13년(1789) 10월 7일.

263 『水原府旨令謄錄』 庚戌.

264 오주석, 강관식, 진준현은 전자의 의견이고, 김경섭, 문명대, 김정희는 후자의 의견을 갖고 있다. 김경섭, 「용주사 대웅보전 삼불회도의 연구」, 동국대학교 미술사학과 석사학위논문, 1996.

265 박지원 지음, 김혈조 옮김, 『열하일기』 3(돌베개, 2017) 344~345쪽. 황도기략黃圖紀略, 천주당화天主堂畫.

266 송일기, 「한국본 『부모은중경』의 판본에 관한 연구」, 『서지학연구』 19(한국서지학회, 2000) 179~218쪽; 박도화, 「佛說大報父母恩重經 變相圖의 圖像형성 과정: 불교경전 形像化의 한 패러다임」, 『미술사학』 23호(미술사학연구회, 2004), 111~154쪽.

267 1790년 용주사 불화 제작에 감동으로 역임하고, 1796년에는 『원행을묘정리의궤』 도설 제작을 맡는 등 정조의 프로젝트에 참여했다. 그뿐만 아니라 화풍도 김홍도의 작품으로 보는 데 이견이 없다.

24. 첫 번째 어진 모사와 사재감 주부

268 『승정원일기』 숙종 14년(1688) 3월 7일.

269 『일성록』 1781년 8월 19일.

270 유재빈, 『정조와 궁중회화』, 103~108쪽.

271 정조, 『홍재전서』 제7권, 「謹和朱夫子詩八首」, "金弘道工於畫者. 知其名久矣. 三十年前圖眞. 自是凡屬繪事. 皆使弘道主之."

272 『승정원일기』 1773년 1월 9일, 1월 16일, 1월 18일, 1월 22일.

273 『일성록』 1781년 8월 19일.

274 『승정원일기』 1773년 1월 9일, 1월 16일, 1월 18일, 1월 22일.

275 〈경향신문〉 1955년 1월 6일 기사, "재로化한 國寶".

276 『승정원일기』 영조 49년(1773) 2월 4일.

277 『승정원일기』 영조 49년(1773) 7월 16일.

278 『승정원일기』 영조 50년(1774) 10월 14일; 『승정원일기』 영조 52년(1776) 2월 9일.

279 『승정원일기』 영조 50년(1774) 10월 14일.

280 강세황, 「단원기 또 하나」, 『표암유고』, "얼마 안 되어 경상도의 역참마를 관하는 관리가 되었다. 나라에서 예인을 등용하는 것이 오래도록 없던 일이며, 사능 김홍도는 포의(布衣)로서 최고의 영예를 누린 것이다."

281 『영조실록』 영조 51년(1775) 2월 7일.

282 『승정원일기』 영조 51년(1775) 2월 7일, "司圃別提金弘道則以爲, 臣素無知識, 何敢有所仰達? 而粗解丹青之技, 請以執藝之義略陳矣. 孔聖有繪事後素之訓, 素者質也, 繪者文也. 有其質而後, 方可施其文, 此非但繪事一道, 萬事莫不皆然. 伏願凡於政令施措, 先其質而後其文焉."

25. 두 번째 어진 모사와 안기찰방

283 『일성록』 정조 5년 신축(1781) 8월 19일.

284 김정중, 『연행록』, 「기유록奇遊錄」, 신해년(1791, 정조 15) 12월.

285 『정조실록』 정조 5년 신축(1781) 8월 26일.

286 『정조실록』 정조 5년 신축(1781) 9월 3일.

287 유재빈, 『정조와 궁중회화』, 126~131쪽.

288 『정조실록』 1781년 9월 16일자.

289 『승정원일기』 정조 7년(1783) 12월 28일 을유.

290 『정조실록』 정조 5년 신축(1781) 8월 28일, 9월 3일.

291 유재빈, 『정조와 궁중회화』, 141~171쪽.

292 『弘齋全書』 卷四 「春邸錄」 四, 贊, 畵像自贊 庚寅. "爾容何癯 爾身何瘠 骯然其骨 瞭然其目 若有所憂 憂在於學 若有所懼 懼在於德 明窓淨几 乃繹者經 程冠禮衣 瑟兮武毅 欲而未能 顧影思形 唯日夕而戰兢."

293 김문식,「君師 正祖의 敎育政策 硏究」,『민족문화』23(한국고전번역원, 2000), 59~109쪽.

294 성대중,『청성집』권6「청량산기」. 번역문은 오주석,『단원 김홍도』, 129쪽 참조.

295 강세황 지음,『표암유고』, 366쪽.

296 오주석,『단원 김홍도』, 131쪽, 286쪽.

297 이태호,「김홍도의 안기찰방 시절 신자료─임청각 주인에게 그려준 단원 화첩과 성대중의 편지를 중심으로」,『조선 후기 화조화전』(동산방화랑, 2013), 139~151쪽.

298 정병모,『민화, 가장 대중적인 그리고 한국적인』(돌베개, 2012), 201~217쪽.

299 노자키 세이킨 지음, 변영섭·안영길 옮김,『중국길상도안』, 490쪽.

300 이덕무,『청장관전서』제71권 부록 하, 선고 적성현감 부군 연보 하先考積城縣監府君年譜下 4월 초1일.

26. 세 번째 어진 모사, 정조의 40세 초상화

301 『일성록』과『승정원일기』1791년 9월 28일자.

302 이태호,『사람을 사랑한 시대의 예술, 조선 후기 초상화』(마로니에북스, 2016).

303 이성낙,『초상화, 그려진 선비정신』, 112~119쪽.

304 『일성록』1791년 9월 28일.

305 조선미,『한국의 초상화』(돌베개, 2009), 341쪽.

27. 연풍현감 시절 얻은 것과 잃은 것

306 이 통계는 2010년 기준이고, 19세기 전반 읍지에는 연풍현의 호수가 1,500, 인구가 5,000명이 안 되었다고 하니 지금 인구가 조선시대보다 적은 것을 알 수 있다. 오주석,『단원 김홍도』, 주 259 참조.

307 『다산시문집茶山詩文集』제4권 시, "溪谷屢廻合 終日渡一水."

308 1486년(성종 17)에 제작된 지리서인『동국여지승람』에는 공정산公静山을 '公正山'으로 표기했다.

309 『朝鮮寺刹史料』,「延豊郡公静山上菴寺重修記」, "月三年壬子 太守金候弘道來莅 是顆因旱禱雨 而登斯

菴 日菴之淨潔甲於城中 宜其爲 致處之所也. 損奉拾施塑像之漫漶者 金碧以彰施主影幀之壞剝者 繪

其素以揮灑之于斯時也. 按使李公亨元槐倅李候莫敎聞之 而相其事遊人釋子之至 于是者無不爽襟 而

恢眼日 太守之功徒浹於民 乃亦施于佛菴之成於是乎全矣 是知佛之力人之功 兩相湊會 而斯菴之所以

旣毀而復成也. 太守老無嗣禱于山得嗣祀所則 吾知已積善之慶 而縋流則歸之於報應焉." 번역문은

최완수, 「단원 김홍도」, 『간송문화』 59(한국민족미술연구소, 2000), 85~86쪽 참조.

310 『국역 일성록』 정조 16년(1792) 4월 17일.

311 『국역 일성록』 정조 16년(1792) 4월 30일.

312 『국역 일성록』 정조 16년(1792) 7월 12일.

313 『국역 일성록』 정조 17년(1793) 5월 24일.

314 『국역 일성록』 정조 17년 계축(1793) 6월 14일.

315 『국조보감』 제74권 정조 18년(1794) 11월.

316 정조, 『홍재전서』 40권 봉서封書 2.

317 『국역 일성록』 정조 19년(1795) 1월 7일.

318 『조선왕조실록』 정조 19년 을묘(1795) 1월.

319 『국역 일성록』 정조 19년(1795) 1월 8일.

28. 원행을묘 행사로 복귀하다

320 이태진, 「정조―유학적 계몽 절대군주」, 『한국사 시민강좌』 제13집(일조각, 1993), 61~85쪽.

321 유재빈, 『정조와 궁중회화』(사회평론, 2022), 369~371쪽.

322 박정혜, 「수원능행도병 연구」, 『미술사학연구』 189호(한국미술사학회, 1991), 27~68쪽.

323 "의금부에서 미처 잡아 오지 못한 죄인을 사면하는 단자교로 인하여 임봉한, 권상희, 김홍
 도. 심인 등을 놓아주었다." 『일성록』 신축년 18일 「判下赦典于金吾」

324 『일성록』 정조 19년 을묘(1795) 윤2월 28일(경술), 춘당대春塘臺에서 의궤청儀軌廳의 당상
 심이지沈頥之·민종현閔鍾顯·이시수李時秀·이가환李家煥·서용보徐龍輔·윤행임尹行恁 소견했
 다. 召見儀軌廳堂上沈頥之 閔鍾顯 李時秀 李家煥 徐龍輔 尹行恁于春塘臺; 予日今此編秩亦似不少卿
 等須各分掌着意抄出期於來月內印進之地可也頥之等日抄出而編次恐似遲延至於入印則別無曠日之慮
 矣予日抄出之後又當謄書抄啓文臣 曹錫中 黃基天差下郞廳使之謄書可也行恁日旣有圖說則金弘道使

之待令宜矣予曰然矣.

325 『일성록』 정조 19년 을묘(1795) 윤2월 28일.

326 유재빈, 『정조와 궁중회화』, 396~447쪽.

327 유재빈, 『정조와 궁중회화』, 400~406쪽.

328 이유원, 『국역 임하필기』 제30권 춘명일사春明逸史, 금계화병金鷄畵屛. 한국고전번역원 사이트 참조.

329 오주석, 『단원 김홍도―조선적인, 너무나 조선적인 화가』, 174쪽.

29. 산수인물화의 보고, 『오륜행실도』 삽화

330 〈서울신문〉 2006. 02. 25 자, "조선 '오륜행실도' 목판 발견".

331 남권희, 「고판화박물관 소장 『오륜행실도』 목판의 번각 간행에 대한 연구」, 『한국의 고판화』(고판화박물관, 2005), 269~281쪽; 유소희, 「『오륜행실도』 연구」, 동국대학교 대학원 석사학위논문, 1994.

332 김원룡, 「정리자판 오륜행실도―초간본 중간본 단원의 삽화」, 『도화』 제1호(현대사, 1960), 8~10쪽.

333 이동주, 「김단원이라는 화원」, 『우리나라의 옛그림』(박영사, 1975), 90쪽.

334 오주석, 『단원 김홍도―조선적인, 너무나 조선적인 화가』, 142쪽; 진준현, 『단원 김홍도 연구』, 93, 616~617쪽.

335 『弘齋全書』 卷百八十二, 「群書標記」; 오주석, 『단원 김홍도―조선적인, 너무나 조선적인 화가』, 208쪽.

336 『정조실록』 정조 21 정사, 7월 20일자.

337 정병모, 「삼강행실도의 판화사적 고찰」, 『진단학보』 85(진단학회, 1998), 185~227쪽.

338 『열녀전』은 최근에 발견되어 『여러 여성들의 이야기 열녀전』―2015년 소장자료총서 2(국립한글박물관, 2015)로 간행되었다. 『열녀전』 삽화의 회화사적 의미에 대해서는 이 책에 실린 정병모, 「이상좌가 그린 〈고열녀전〉 언해본 삽화」를 참조하기 바란다.

339 『삼강행실도』에 관한 미술사적 연구로는 이수경, 「조선시대 효자도 연구」(서울대학교대학원석사학위논문, 2001); 송일기, 이태호, 「초간본 『삼강행실효자도』의 편찬과정 및 판화

양식에 관한 연구」,『서지학연구』 25(서지학회, 2003); 이필기,「삼강행실도의〈열녀도〉판화」,『조선왕실의 미술문화』(대원사, 2005); 신수경,「열녀전과 열녀도 이미지 연구」,『미술사논단』 21(한국미술연구소, 2005); 주영하, 윤진영 등,『조선시대 책의 문화사』(휴머니스트, 2008) 등이 있다.

340 『세종실록』 세종 10년(1428) 9월 27일, 10월 3일.

341 『선조실록』 선조 39년(1606) 5월 21일.

342 「三綱行實頒布敎旨」"振起自新之志, 化行俗美, 益臻至治之風."

343 「三綱行實圖序」, "廣布民間, 使無賢愚貴賤孩童婦女, 皆有以樂觀而習聞, 披玩其圖以想形容."

344 정병모,「원행을묘정리의궤의 판화사적 연구」,『문화재』 22, 1989, 101~102쪽.

345 "나는 을묘년(1795, 정조19) 자궁의 회갑을 맞은 경사스러운 날에 특별히 공경하는 도리를 넓히고 근본을 찾는 의리를 미루어 내각에 명하여 향음(鄕飮)과 향약(鄕約)에 관한 책을 인쇄하여 반포하고, 다시 각신 심상규(沈象奎)에게 명하여〈삼강행실도〉와〈이륜행실도〉 두 책을 가져다 합본하여 고증하고 정정한 뒤 한글로 번역하게 하고〈오륜행실도(五倫行實圖)〉라고 이름하였다. 정리자(整理字)로 인행(印行)하니〈향례합편(鄕禮合編)〉을 보조하는 책이다."『홍재전서』 184권 군서선표기60 명찬2, 이상 한국고전번역원 번역문 참조.

346 『국조보감』 제75권 정조조 7 21년 1월;『홍재전서』 권184 군서표기 60 명찬2;『오륜행실도』 5권 강행;『일성록』 정조 21년 정사(1797) 1월 1일(임인), 이상 한국고전번역원 번역문 참조.

347 이러한 구성을 일본인 학자들은 '이시동도법異時同圖法'이라고 부르는데, 나는 '다원적多元的 구성방식'이라고 명명했다. 정병모,「삼강행실도의 판화사적 고찰」, 192쪽.

348 박순이,「조선시대 행실도류 효자도 연구」, 계명대학교대학원 박사학위논문, 2023, 52~66쪽.

349 안휘준·이병한,『안견과 몽유도원도』, 124~130쪽.

350 『고려사절요』 제11권, 의종 장효대왕毅宗莊孝大王, 1155년.

351 유재빈,「조선의 열녀, 폭력과 관음의 이중 굴레」,『동아시아 미술, 젠더Gender로 읽다』(혜화1117, 2023), 152~179쪽.

7부 시로 노래한 삶의 은유
30. 자유를 향한 발걸음

352 孫光憲,『北夢瑣言』卷7.

353 번역문은『간송문화─간송미술문화재단 설립 기념전』(간송미술문화재단, 2114), 173쪽 참조.

31. 연풍을 기억하다

354 박상진, facebook 2022년 12월 1일. https://www.facebook.com/search/top?q=박상진

355 Dietrich Seckel, "Some Characteristics of Korean Art", *Oriental Art*, 1977.

356 조선 초기 산수화에 보이는 삼단구성은 안휘준,『한국회화사』(일지사, 1980), 143~144쪽.

357 이민수 역, 한진호 저,『도담행정기島潭行程記』(일조각, 1993), 75, 76쪽. 五色亦入皴法 或僵或立 或欲落而不墜 或涑立而騰空疊疊層層 如累棋如拄笏 如積書成帙如束筆揷篇 如几如案 如道士披襟 如高僧蒙衲 雖有顧陸之手 難以丹靑摸寫也.

358 이민수 역, 한진호 저,『도담행정기島潭行程記』, 77쪽,「舍人巖別記」, "曾聞先朝以善畵人金弘道 爲延豐縣監, 使之往畵四郡山水而歸. 弘道至舍人巖, 欲繪未得其意留, 至十餘日熟玩勞思, 竟未得眞形而歸."

359 '단양 도담삼봉',『한국민족문화대백과사전』(한국학중앙연구원, 1988).

360 『신증동국여지승람』제14권, 충청도 단양군.

32. 선종화의 새로운 세계를 열다

361 야나기 무네요시 지음, 최재목·기정희 옮김,『미의 법문』(이학사, 2005), 175~179쪽.

362 『MYART AUCTION』2018. 9. 20.

363 『신증동국여지승람』권 41.

33. 시와 공간의 향유

364 조인희, 「조선후기 시의도 연구」(동국대학교대학원 미술사학과 박사학위 논문, 2013).

365 이성훈, 「조선 후기 동래 지역 화가들의 회화 활동」, 『조선시대 부산의 화가들』(부산박물관, 2022), 214~223쪽.

366 강세황, 「단원기」, 『국역 표암유고』, 372쪽.

367 顧凝遠, 〈畫引〉, 論興致, "當興致未來, 腕不能運時, 徑情獨往."

368 한정희, 『한국과 중국의 회화-관계성과 비교론』, 256~279쪽; 변영섭, 『문인화, 그 이상과 보편성; 21세기 문인화의 가치에 새로이 눈뜨다』(허원미디어, 2013).

369 김용원, 『구름의 마음 돌의 얼굴』(삶과 꿈, 2020), 332~340쪽.

370 오주석, 『옛그림 읽기의 즐거움』, 104~113쪽.

371 오주석, 『옛그림 읽기의 즐거움』, 104~113쪽.

34. 주자의 시로 노래한 태평세월

372 오주석, 「김홍도의 〈주부자시의도〉; 어람용 회화의 성리학적 성격과 관련하여」, 『미술자료』 56호(국립중앙박물관), 1995, 49~80쪽.

373 김문식, 「정조의 경학관」, 『정조—예술을 펼치다』(수원화성박물관, 2009), 122~125쪽.

374 정조, 『홍재전서』 「일득록」 4.

375 정조, 『홍재전서』 「일득록」 5.

376 蕭天喜, 『武夷山遺産名錄』(北京: 科學出版社, 2011), p. 50.

377 정병모, 「조선시대 후반기의 경직도」, 27~63쪽.

378 『단원 김홍도』(삼성문화재단), 267쪽 오주석 해설 참조.

379 김홍도 산수화에 나타난 여백에 대해서는 이동주, 「김단원이라는 화원」, 『우리나라의 옛그림』(박영사, 1975), 99~106쪽.

8부 거대한 통합

35. 풍속화와 진경산수화, 하나로 만나다

380 〈삼공불환도〉의 화재 사건에 대해서는 국립광주박물관 이원복 전 관장의 이야기를 정리한
것이다.

381 조지윤, 「단원 김홍도필 〈삼공불환도〉 연구」, 『미술사학연구』 275~276(한국미술사학회,
2012), 149~175쪽.

382 이 유적에 대해서 2007~2008년까지 3차례에 걸쳐 남북한 합동으로 발굴조사가 진행되었
다. 그 보고서로 『개성 고려궁성』(국립문화재연구소, 2009)이 있다.

36. 쓸쓸한 가을 소리를 들으며

383 寄祿兒 完. 日寒如此, 家中都得安過, 而如之課讀如一否. 吾之病狀, 內間書中已悉矣, 不須更言耳. 又況
金同知想往面陳也. 汝之師丈宅朔錢未能覓送, 可歎歎. 餘擾不宣. 乙臘十九 父書.

384 『호산외사』, 「김홍도전」, 번역은 오세창 편, 동양고전학회 역, 『국역 근역서화징』(시공사,
1998), 801쪽 참조.

385 『표암유고』 혹은 박동욱, 서신혜 역주, 『표암강세황 산문전집』(소명출판, 2008), 173쪽.

참고문헌

국문

『간송문화』 68호 (한국민족미술연구소, 2005).

『간송문화』, 화훼영모―자연을 품다 (간송미술재단, 2015).

『간송문화―간송미술문화재단 설립 기념전』 (간송미술문화재단, 2014).

강경훈, 「표암 강세황의 가문과 생애」, 『표암 강세황』.

강관식, 「조선시대 도화서 화원 제도」, 『화원』 (삼성미술관 리움, 2011).

강덕우, "근대 개항기 인천과 독일", 기호일보 2023.02.10.

강명관, 「조선후기 경화세족과 고동서화취미」, 『조선시대 문학 예술의 생성 공간』 (소명출판사, 1999).

강명관, 『조선의 뒷골목 풍경』 (푸른역사, 2003).

강명관, 『성호, 세상을 논하다』 (자음과모음, 2011).

강주현 옮김, 레자 아슬란 지음, 『인간화된 신』 (세종서적, 2019).

강세황, 김종진 · 변영섭 · 정은진 · 조송식 옮김, 『국역 표암유고』 (지식산업사, 2010).

『개성 고려궁성』 (국립문화재연구소, 2009).

『고려사절요』.

『관동팔경 제1경 경포대』 (국립춘천박물관, 2012).

『국조보감』.

『국역 수작의궤』.

권혜은, 「18세기 화단을 이끈 화가들의 만남 〈균와아집도〉」, 『표암 강세황』 (국립중앙박물관, 2013).

김경섭, 「용주사 대웅보전 삼불회도의 연구」 (동국대학교 미술사학과 석사학위논문, 1996)

김동준, 「단원(檀園)의 풍경을 찾아서」, 『한국학, 그림을 그리다』 (태학사, 2013).

김동철, 「국역 왜구청등록 해제」, 『국역 왜인구청등록』 (부산광역시 시사편찬위원회, 2008).

김문식, 「君師 正祖의 敎育政策 硏究」, 『민족문화』 23 (한국고전번역원, 2000).

김문식, 「정조의 경학관」, 『정조―예술을 펼치다』 (수원화성박물관, 2009).

김양균, 「영조을유기로연·경현당수작연도병의 제작배경과 작가」, 『문화재보존연구』 4(서울역사박물관, 2007).

김용원, 『구름의 마음 돌의 얼굴』(삶과 꿈, 2020).

김울림, 「『해동명산도첩』, 봉명사경과 김홍도 초본의 특징」, 『우리 강산을 그리다: 화가의 시선, 조선시대 실경산수화』(국립중앙박물관, 2019)

김윤정, 「조선시대 유밀과油蜜果의 의례적 상징과 제도화」, 『민속학연구』 52(국립민속박물관, 2023).

김원룡, 「정리자판 오륜행실도—초간본 중간본 단원의 삽화」, 『도화』 제1호(현대사, 1960).

김정중, 『연행록』.

김준혁, 『리더라면 정조처럼』(더봄, 2020).

김탁, 『한국의 관제 신앙』(선학사, 2004).

남권희, 「고판화박물관 소장 『오륜행실도』 목판의 번각 간행에 대한 연구」, 『한국의 고판화』(고판화박물관, 2005).

『내각일력』.

노자키 세이킨 지음, 변영섭·안영길 옮김, 『중국길상도안』(예경, 1992).

『단원 김홍도—탄신 250주년 기념 특별전』(삼성문화재단, 1995).

『도성대지도』(서울역사박물관, 2004).

『동국세시기』.

마크 C. 엘리엇 지음, 양휘웅 옮김, 『건륭제(하늘의 아들 현세의 인간)』(천지인, 2011).

미셸 투르니에 지음, 김화영 번역, 『뒷모습』(현대문학, 2020).

박경지, 「수작의궤 해제」, 『국역 수작의궤』(국립고궁박물관, 2018).

박도화, 「佛說大報父母恩重經 變相圖의 圖像 형성 과정: 불교경전 形像化의 한 패러다임」, 『미술사학』 23(미술사학연구회, 2004).

박동욱, 서신혜 역주, 『표암강세황 산문전집』(소명출판, 2008).

박본수, 「조선 요지연도 연구」(고려대학교 문화재학협동과정 박사학위 논문, 2016).

박본수, 「〈정묘조왕세자책례계병正廟朝王世子冊禮禊屛〉 연구: 국립중앙박물관 소장 요지연도를 중심으로」, 『고궁문화』 13권 13호(국립고궁박물관, 2020).

박성순, 「정조의 실학적 경세관」, 『한국실학연구』 15(한국실학학회, 2008).

박순이, 「조선시대 행실도류 효자도 연구」(계명대학교 대학원 박사학위논문, 2023).

박영규, 『정조와 채제공, 그리고 정약용』(김영사, 2019).

박영주, 「문화적 경계와 상징으로서의 대관령」, 『대관령』(강릉시오죽헌시립박물관, 강릉원주대학교박물관, 2017).

박용만, 「이용휴 시의식의 실천적 의미에 대하여」, 『한국한시연구』 5(한국한시학회, 1997).

박용만, 「안산시절 강세황의 교유와 문예활동」, 『표암 강세황』(서울서예박물관, 2003).

백인산, 「조선왕조 도석인물화」, 『간송문화』 77(한국민족미술연구소, 2009).

박정애, 「연경재 성해응의 서화 취미와 서화관 연구」, 『조선시대 회화의 교류와 소통』(사회평론, 2014).

박정혜, 「수원능행도병 연구」, 『미술사학연구』 189(한국미술사학회, 1991).

박정혜, 『조선시대 궁중기록화 연구』(일지사, 2000).

박정혜, 「조선후기 〈王會圖〉 屛風의 제작과 의미」, 『미술사학연구』 277(한국미술사학회, 2013).

박제가, 『貞蕤閣文集』.

박주현, 『서양화법을 품은 조선의 그림 책가도』(다할미디어, 2021).

박지원, 『연암집』.

박지원, 『열하일기』.

박지원 지음, 김혈조 옮김, 『열하일기』(돌베개, 2017).

박효은, 「1789~1790년 김홍도의 기록화·행사도·사경화─한국기독교박물관 소장 『연행도첩』의 회화사적 고찰」, 『연행도』(숭실대학교 한국기독교박물관, 2009).

『병자호란』(국립진주박물관, 2022).

변영섭, 『문인화, 그 이상과 보편성; 21세기 문인화의 가치에 새로이 눈 뜨다』(허원미디어, 2013).

변영섭, 『표암 강세황 회화 연구』(사회평론, 2016).

서인화, 『조선시대 음악풍속도 1』(민속원, 2002).

서정복, 『살롱문화』(살림, 2003).

서주영, 「청계천발굴유물특별전을 열며」, 『청계천』(서울역사박물관, 2006).

서호수, 『연행기』.

성대중, 『靑城雜記』.

성해웅 지음, 손혜리·지금완 옮김,『서화잡지』(휴머니스트, 2016).

『세종실록』.

송일기,「한국본『부모은중경』의 판본에 관한 연구」,『서지학연구』19(한국서지학회, 2000).

송일기, 이태호,「초간본『삼강행실효자도』의 편찬과정 및 판화양식에 관한 연구」,『서지학연구』25(서지학회, 2003).

송희경,『조선후기 아회도』(다할미디어, 2008).

『水原府旨令謄錄』.

『승정원일기』.

신광하,『진택문집』(『숭문연방집』, 아세아문화사, 1985).

신수경,「열녀전과 열녀도 이미지 연구」,『미술사논단』21(한국미술연구소, 2005).

『신증동국여지승람』.

실시학사 고전문학연구회 역주,『조희룡전집』.

심우성,『남사당 패연구』(동문선, 1974).

안대회,『조선의 프로페셔널』(휴머니스트, 2007).

『安山郡邑志』(奎17366).

안휘준,『한국회화사』(일지사, 1980).

안휘준·이병한,『안견과 몽유도원도』(사회평론, 2009).

야나기 무네요시 지음, 최재목·기정희 옮김,『미의 법문』(이학사, 2005).

『여러 여성들의 이야기 열녀전』—2015년 소장자료총서 2(국립한글박물관, 2015).

『영조실록』.

오다연,「1788년 김응환의 봉명사경과 해악전도첩」,『미술자료』96(국립중앙박물관, 2019).

오세창 편, 동양고전학회 역,『국역 근역서화징』(시공사, 1998).

오주석,「화선 김홍도, 그 인간과 예술」,『탄신 250주년 기념 특별전 논고집 단원 김홍도』(삼성문화재단, 1995).

오주석,「김홍도의 〈주부자시의도〉; 어람용 회화의 성리학적 성격과 관련하여」,『미술자료』56(국립중앙박물관, 1995).

오주석,『단원 김홍도—조선적인 너무나 조선적인 화가』(열화당, 1998)

오주석,『옛 그림 읽기의 즐거움』(솔, 1999).

오주석,『오주석의 한국의 미 특강』(솔, 2005).

유봉학,「조선 후기 풍속화 변천의 사회·사상적 배경」,『우리 문화의 황금기 진경시대』2(돌베개, 1998).

유소희,「『오륜행실도』연구」(동국대학교 대학원 석사학위논문, 1994).

유재빈,『정조와 궁중회화』(사회평론, 2022).

유재빈,「조선의 열녀, 폭력과 관음의 이중 굴레」,『동아시아 미술, 젠더Gender로 읽다』(혜화1117, 2023).

유천영,『안산의 오상고절』(애드비전, 2004).

兪漢雋,『著菴集』.

유향 지음, 김장환 옮김,『열선전』(예문서원, 1996).

유홍준,『화인열전』2(역사비평사, 2001).

윤진영,「조선시대 구곡도의 수용과 전개」,『미술사학연구』217·218(한국미술사학회, 1998).

윤진영,「19세기 광통교에 나온 민화」,『광통교 서화사』(서울역사박물관, 2016).

융만,「구미 박물관 소장의〈서원아집도(西園雅集圖)〉2점에 대한 소고」,『미술사의 정립과 확산 1 : 한국 및 동양의 회화 : 항산 안휘준 교수 정년퇴임 기념 논문집』(사회평론, 2006).

이경화,「강세황 연구」(서울대학교 박사학위논문, 2016).

이곡,『가정집』.

이규상,『韓山世稿』.

이덕무,『청장관전서』.

이동주,「김단원이라는 화원」,『아세아』1969년 3월

이동주,『우리나라의 옛그림』(박영사, 1975).

이동주,『우리 옛그림의 아름다움』(시공사, 1996).

이동주,「단원 김홍도—그의 생애와 작품」,『간송문화』4(1973).

이동천, "감정학 박사 1호 이동천의 '예술과 천기누설'—시대상 반영한 작품? '짝퉁'이 기웃댄다",〈주간동아〉2013년 9월 2일.

이민수 역, 한진호 저,『도담행정기島潭行程記』(일조각, 1993).

이사야 벌린 지음, 석기용 옮김,『낭만주의의 뿌리』(필로소픽, 2021).

이상국,『삶의 환희를 담은 사냥 그림 호렵도』(다할미디어, 2020).

이성낙,『초상화, 그려진 선비정신』(눌와, 2018).

이성훈,「조선 후기 동래 지역 화가들의 회화 활동」,『조선시대 부산의 화가들』(부산박물관, 2022).

이수미,「〈태평성시도〉와 조선 후기 상업공간의 묘사」,『미술사와 시각문화』3(미술사와 시각문화학회, 2004).

이성미,『조선시대 그림 속의 서양화법』(대원사, 2000).

이수경,「조선시대 효자도 연구」(서울대학교 대학원 석사학위논문, 2001).

이예성,『현재 심사정, 조선남종화의 탄생』(돌베개, 2014).

이용휴,『혜환 이용휴 산문전집』상(소명출판, 2007).

이원복,「金弘道 虎圖의 一定型」,『미술자료』42(국립중앙박물관, 1988).

이유원,『임하필기』.

이익,『성호사설』.

이정구,『월사집』.

이충렬,『천년의 화가 김홍도』(메디치미디어, 2019).

이태진,「정조—유학적 계몽 절대군주」,『한국사 시민강좌』13(일조각, 1993).

이태호,「조선 후기 동물화의 사실정신」,『화조사군자』한국의 미 18(중앙일보사, 1985).

이태호,『조선후기 회화의 사실정신』(학고재, 1996).

이태호,『옛 화가들은 우리 땅을 어떻게 그렸나』(생각의 나무, 2010).

이태호,「김홍도의 안기찰방 시절 신자료—임청각 주인에게 그려준 단원 화첩과 성대중의 편지를 중심으로」,『조선 후기 화조화전』(동산방화랑, 2013).

이태호,『옛 화가들은 우리 땅을 어떻게 그렸나』(마로니에북스, 2015).

이태호,『사람을 사랑한 시대의 예술, 조선 후기 초상화』(마로니에북스, 2016).

이필기,「삼강행실도의 〈열녀도〉 판화」,『조선왕실의 미술문화』(대원사, 2005).

이한순,『바로크시대의 시민 미술—네덜란드 황금기의 회화』(세창출판사, 2018).

이현덕,「표암 강세황 안산시절 우거지에 관한 고찰」,『안산문화』54(안산문화원, 2004).

이현주,『조선후기 경상도지역 화원 연구』(해성, 2016).

임형택,『이조시대 서사시』하(창작과비평사, 1992).

임종태,「조선 후기 북학론北學論의 수사修辭 전략과 중국 기술 도입론」,『한국문화』90(2020).

『일성록』.

장자오청, 왕리건 지음, 이은자 옮김, 『강희제 평전』(민음사, 2010).

장진성, 『단원 김홍도, 대중적 오해와 역사적 진실』(사회평론아카데미, 2020).

장천명 지음, 김영애 옮김, 『그림으로 보는 집필법의 역사』(다할미디어, 2019).

정민, 『18세기 조선 지식인의 발견』(휴머니스트, 2007).

정병모, 「원행을묘정리의궤의 판화사적 연구」, 『문화재』 22(문화재청, 1989).

정병모, 「통속주의의 극복」, 『미술사학연구』 199~200(한국미술사학회, 1993).

정병모, 「삼강행실도의 판화사적 고찰」, 『진단학보』 85(진단학회, 1998).

정병모, 「김홍도의 〈매해파행〉과 여성풍속」, (『여성·일·미술: 한국미술에 나타난 여성의 노동』, 이화여자대학교박물관·서강출판사, 2006).

정병모, 『한국의 풍속화』(한길아트, 2000).

정병모, 「파리 기메박물관 소장 김홍도 〈사계풍속도병〉」, 『조선시대 음악풍속도 2』(민속원, 2004).

정병모, 『영원한 조선을 꿈꾸며―채용신의 삼국지연의도』(조선민화박물관, 2007).

정병모, 『무명화가들의 반란 민화』(다할미디어, 2011).

정병모, 『민화, 가장 대중적인 그리고 한국적인』(돌베개, 2012).

정병모, 「신비에 싸인 서왕모 잔치: 개인 소장 〈요지연도〉」, 『길상』(가나아트센터, 2013).

정병모, 「민화 소상팔경도에 나타난 전통과 혁신」, 『강좌 미술사』 40(한국미술사연구소, 2013).

정병모, 「이상좌가 그린 〈고열녀전〉 언해본 삽화」, 『여러 여성들의 이야기 열녀전』―2015년 소장자료총서 2(국립한글박물관, 2015).

정병모, 「조영석 〈유음납량柳陰納凉〉의 비전―특히 정선의 〈송음납량松陰納凉〉의 비교를 통해서―」, 『서강인문논총』 55권(서강대학교인문과학연구소, 2019).

정병모, 『세계를 담은 조선의 정물화 책거리』(다할미디어, 2020).

정약용, 『경세유표』.

정약용, 『다산시문집茶山詩文集』.

정양모 감수, 『한국의 미―김홍도』(중앙일보, 1985).

정은주, 「조선 후기 동지사행과 『연행도첩』」, 『연행도』(숭실대학교 한국기독교박물관, 2009).

정조, 『홍재전서』.

『정조실록』.

정형민,『한국 근현대 회화의 형성 배경』(학고재, 2017).

조선미,『한국의 초상화』(돌베개, 2009).

『朝鮮寺刹史料』.

『조선시대 궁중행사도』Ⅱ(국립중앙박물관, 2011).

『조선시대의 그림』(이화여자대학교박물관, 1979).

조수삼,『秋齋集』.

조인수,「도교 신선화의 도상적 기능」,『미술사학』15(한국미술사교육학회, 2001).

조인수,「바다를 건너가는 신선들」,『Beyond Folding Screens』(아모레퍼시피미술관, 2018).

조인희,「조선후기 시의도 연구」(동국대학교대학원 미술사학과 박사학위 논문, 2013).

조지윤,「단원 김홍도필〈삼공불환도〉연구」,『미술사학연구』275·276(한국미술사학회, 2012).

주영하, 윤진영 등,『조선시대 책의 문화사』(휴머니스트, 2008).

진준현,『단원 김홍도 연구』(일지사, 1999).

차경애,「중국의 수렵과 수렵도―원·청시대를 중심으로」,『狩獵遊樂』(달, 2017).

최순우,「檀園 金弘道의 在世年代攷」,『미술자료』11(국립중앙박물관, 1966).

최순우,「복헌, 백화시화합벽첩고」,『고고미술』11(1966).

최순우,『무량수전 배흘림기둥에 기대서서』(학고재, 2008).

최완수,「단원 김홍도」,『간송문화』59(한국민족미술연구소, 2000).

파울 클루크혼 지음, 이용준 옮김,『독일 낭만주의의 이념』(지식을만드는지식, 2017).

『표암 강세황』(예술의전당 서울서예박물관, 2003).

『한국민족문화대백과사전』(한국학중앙연구원, 1988).

『韓國繪畵―國立中央博物館所藏未公開繪畵特別展』(국립중앙박물관, 1977).

한영우,『정조의 화성행차 그 8일』(효형출판, 1998).

한정희,『한국과 중국의 회화』(학고재, 1999).

『호생관 최북』(국립전주박물관, 2012).

홍대용,『담헌서』.

홍선표,「최북의 생애와 의식세계」,『미술사연구』5(미술사연구회, 1991).

홍선표, 김홍도 생애의 재구성,『조선회화』(한국미술연구소, 2014).

영문

Byungmo Chung and Sunglim Kim eds, *Chaekgeori: The Power and Pleasure of Possessions in Korean Painted Screens* (SUNY & Dahal Media, 2017).

David Ekserdjian, *Still Life Before Still Life* (New Haven: Yale, 2018).

Eilen Johnston Laing, "Real or Ideal: Real or Ideal: The Problem of the "Elegant Gathering in the Western Garden" in Chinese Historical and Art Historical Records", *Journal of the American Oriental Society* 88 no 3(1968).

Japonism: Cultural Crossings between Japan and the West (New York: Phaidon, 2005).

Maya K. H. Stiller, *Carving Status at Kŭmgangsan: Elite Graffiti in Premodern Korea* (*Korean Studies of the Henry M. Jackson School of International Studies*), University of Washington Press, 2021.

중문

薄松年, 『中国年画艺术史』(湖南美术出版社, 2008).

黄胤然, 『雅集遗韵』(中国经营报. 2015).

鄭炳模, 『韓國風俗畫』(商務印書館, 2015).

ㅊ